中国北方草原游牧民族
传统工艺美术丛书

印象之美

蒙古族传统美术·图案 〈上〉

YINXIANG ZHI MEI
MENGGUZU CHUANTONG MEISHU TU'AN

阿木尔巴图　苗　瑞／著

内蒙古人民出版社

图书在版编目（CIP）数据

印象之美：蒙古族传统美术．图案：上下 / 阿木尔巴图，苗瑞
著．— 呼和浩特 ：内蒙古人民出版社，2023.5
（中国北方草原游牧民族传统工艺美术丛书）
ISBN 978-7-204-16589-6

Ⅰ．①印… Ⅱ．①阿… ②苗… Ⅲ．①蒙古族－美术
－作品综合集－中国②蒙古族－图案－中国－图集 Ⅳ．① J121 ② J522.8
中国版本图书馆 CIP 数据核字（2020）第 260509 号

蒙古族传统美术·图案（上下）

作　　者	阿木尔巴图　苗　瑞	
责任编辑	王　曼　孙红梅	
封面设计	宋双成	
出版发行	内蒙古人民出版社	
地　　址	呼和浩特市新城区中山东路 8 号波士名人国际 B 座 5 楼	
网　　址	http：//www.impph.cn	
印　　刷	内蒙古恩科赛美好印刷有限公司	
开　　本	635mm×965mm　　1/8	
印　　张	97.75	
字　　数	1280 千	
版　　次	2023 年 5 月第 1 版	
印　　次	2023 年 5 月第 1 次印刷	
书　　号	ISBN 978-7-204-16589-6	
定　　价	390.00 元（全 2 册）	

目 录 CONTENTS

蒙古族传统美术
图案
上
1

蒙古族传统美术
图案
上
6

古代北方游牧民族的民间美术是民俗文化不可分割的组成部分，也是哺育、滋养蒙古民族文化艺术的母体艺术。它，形态多样，种类繁多，内涵深厚，历史悠久，与北方原始艺术有着难解难分的关系。

北方民族图案艺术的形成与发展

从北方民族历史来看，人类在创造劳动工具和生产用具的同时，也创造了艺术。随着阶级社会的发展，北方民族艺术以两个大系平行向前发展：一个是人民创造的民间艺术，它是北方游牧民族本源艺术发展的延续；另一个是职业艺术家的艺术，这是由前者派生出来的。由此也形成了两大艺术体系和两大文化艺术遗产。蒙古族民间美术在其发展的各个历史时期，相对来说还比较稳定地代表了一个大的历史阶段的民族群体意识、感情气质和心理素质，并作为历史发展的一个动力推动着当时的文化艺术的发展，而图案是蒙古族民间美术的一个重要组成部分。

蒙古族民间美术，从哲学观念、艺术观念到造型观念构成了一个完整的体系。所谓体系，即指民间美术的很多方面互相联系、互相制约从而构成一个整体。这里起决定作用的是哲学观念，民间艺术的哲学观念也是蒙古民族的哲学之源。

哲学是关于世界观的学说，是人类对自然知识和社会知识的概括和总结，是人类对整个世界根本观点的体系。北方民族哲学诞生于原始社会母系氏族社会的繁荣期，即红山文化时期，红山文化中的"女神庙"的发现，使我们了解到当时人类祖先已创造了天圆地方的哲学，原始氏族对天体的崇拜与敬仰，对后世子孙影响极大，宗教观念渗透到了原始氏族生活的各个方面。

（一）古代北方民族的天道观念

"狄"是古代北方民族的至上天神，狄族意为天上的民族，所以匈奴人自认为是天之骄子。对于大地的概念，匈奴人有四个方位的排列，并用颜色表示，东方为青色，南方为赤色，西方为白色，北方为黑色，这种思想也是从红山文化和狄族那里继承来的，狄族有赤狄、白狄之分。古代北方民族不仅认为大地是方形的，而且还各有方色，现在蒙古族以颜色当地名的思想与这个是一脉相承的。

图腾崇拜是氏族社会的产物，对古代北方民族产生了深刻的影响，而且造就了一个图腾文化发展的历史时期。图腾思想将万物有灵观念进行了全面丰富和深化（万物有灵认为世界万物是有生命的，而且是自由流动、生生不息的），把人的意识和精神更加鲜明地张扬开来。图腾思维全面营造了氏

族的艺术活动和审美趣味，实现了多样统一的审美精神。图腾由于全面地借助了人们已掌握的艺术手段，所以不仅促进了人类对这些艺术形式的认识，也促进了这些艺术形式技巧的演进，使其中天然存在的艺术美不断深化和强化，同时不断激发起人类对它的审美感受和对艺术的审美愉悦。在氏族社会时期，氏族不断融合，图腾形式也随之不断变更和融合。一个氏族往往有多种图腾，而周边相邻的氏族可能也会崇拜同一图腾，所以图腾文化十分丰富。氏族图腾的交汇融合，也是氏族文化的交流与融合。

大约距今 8000 年的兴隆洼文化是红山文化的源头之一，它不仅以大型聚落建筑闻名，还以最早使用玉器、拥有奇特的居室葬俗及独特的陶器让世人惊艳。中国最早的玉器就出土于兴隆洼文化中的居室墓葬中。兴隆洼文化已经产生了农业。

在辽宁阜新发现的查海遗址，在 20 世纪 90 年代已建起了博物馆。查海遗址中房址排列密集有序，房屋内生产工具、生活工具齐全，反映出手工业和农业的存在，也反映出查海人过的是定居生活。查海遗址还出土了珍贵的龙纹陶片，这是中国文化的象征，是红山文化龙崇拜的源头。

7000 年前的赵宝沟文化，出土了鸟兽纹陶尊，陶尊以猪、鹿、鸟被神化的灵物为图案，这是灵物崇拜的写照。出土的陶凤杯，其凤首高冠昂首前视，杯体为鸟身，构思巧妙，造型精美，已经将"凤"的特征基本显现，这在史前文物中还是首次发现。

在赤峰市巴林左旗富河沟门的考古发掘中，发现很多 5000 年前的陶器、石器和骨器，其中有鹿肩胛骨的卜骨。

在万物有灵、鬼神崇拜环境下形成的占卜，实际上是把彼此不相干的万物和观象放到一起，用某种超自然的神灵意志或神秘力量来解释其联系，并把它们附会为前因后果。当时人们把兽骨钻孔、烧灼，使之产生裂纹，根据裂纹（即象）去判断吉祥祸福。富河卜骨的发现表明，中国最早的占卜术可能是北方狩猎人群发明的。鹿肩胛骨卜骨的发现说明早在赵宝沟文化时期人类先民已开始崇拜鹿，并加以神化，富河人赋予野鹿神秘的灵性，将其作为神与人之间的沟通桥梁。

5000 多年前出现了红山文化，考古学告诉我们，在红山文化的鼎盛期，"古国"的形态已经出现。辽宁省凌源市与建平县交界处的牛河梁发掘的祭坛、女神庙、积石冢遗迹群，表明红山文化后期辽西诸原始部落已跨入"古国"阶段，这是国家形态演进的第一阶段。出土的玉器是原始社会晚期的一个巨大的文化宝库，有玉龙、玉斧、玉龟等，这说明当时制陶业与琢玉业都已达到较高的发展水平。私有制产生，促使红山文化在后期跨入文明的门槛。有的专家推测，牛河梁女神庙可能就是当时红山先民对女娲的一种回忆和崇拜，因为在"金字塔"遗址的顶部是炼铜遗址，有 1500 个炼铜的坩埚。

同时，在清理女神庙倒塌墙面的时候，考古人员还发现了 5000 多年前红山人绘制的壁画，这是中国最早的壁画。

可以说，红山女神庙是中国首次发现的远古神殿。它的发现，对中华文明的起源和中国史前宗教研究有着非同寻常的意义。它的发现，在美术界也引起了震动。

红山文化中众多玉龙的出土表明红山先民的主图腾是龙，副图腾为鸟，龙是伏羲氏的族徽和图腾。在红山文化后期，巫的地位极高，巫在行巫时佩挂玉猪龙巫具，与"祖先神"沟通。巫主要从事祭奠、祈祷、去灾、治病、预测、求福、议事、生产等事项，人与神一身二任，巫在部族中扮演着最崇高、最神圣的角色。

红山文化与中华文明的起源密切相关，意义十分重大。中国人是龙的传人，龙是什么？有的学

者认为龙是黄帝在原始部落兼并统一的过程中，集中各部落的图腾而创造出来的一种图腾综合体。

原始宗教经历了自然崇拜、图腾崇拜、祖先崇拜三个阶段，红山先民们在那遥远的时代，遵循着这三个阶段的信仰轨迹向前迈进，走向文明。

原始人出于对神的虔敬或恐惧，常常举行祭祀、求神、占卜、驱鬼、镇邪等礼仪活动。在这些活动中，模仿式的动作、拟声式的音响、祝福式的语言、图形式的符号成为原始舞蹈、原始语言、原始歌谣、原始绘画等艺术形式的雏形。[1]

当图腾崇拜随着文明时代的到来而退化以后，图腾形象渐渐在人们的审美视线中消失，它的神圣性被弱化，图腾形象在逐渐综合各种图腾形象后，失去了原型，上升为一个时代的象征和回忆。

4000多年前出现了夏家店下层文化。夏家店下层文化彩陶中的夔纹、回纹、云纹（哈木尔纹）、蛇纹、鸟纹、蛇雁纹、植物花卉、犄纹、兔纹等已开始具有象征意义，但是更多体现的是图腾崇拜的含义。

夏家店上层文化中那些蛙、蛇、鸟（鹰）都具有保护神的神圣含义。属于夏家店上层文化的鄂尔多斯式青铜器繁缛多变，造型简朴，如"带翼飞马"铜饰牌，"龙首匕"的龙首蛇身，各种双牛、双鹿、双马、双驼、虎噬羊、虎噬牛、虎噬鹿、狼噬羊等，这些都是原始的痕迹和神奇的形象成为自觉的艺术，同时对图腾艺术进行再加工和改造，使其更具有审美意义。夏家店下层文化和上层的东胡文化、匈奴的鄂尔多斯式青铜文化都已达到很高的发展阶段。

马克思认为艺术的"一定的繁荣时期绝不是同社会的一般发展成比例的"，"某些有重大意义的艺术形式只有在艺术发展的不发达阶段上是有可能的"。因此，在人类有史以来的各个历史阶段，各民族在不同地域所创造的各种风格流派的艺术之间，并不存在先进与落后的问题，只有因为文化观念的差异而形成不同美学观念的区别。所以，我们研究民间图案的时候，首先应该探究它的文化观念及其根源，在此基础上才能了解民间艺术品的文化内涵和精神功能。任何文化精神的审美载体都是总体文化的派生物。研究蒙古族民间美术，把握其精髓，不能离开古代北方民族的整体文化，比如哲学思想观念就不能离开赖以生存的环境和图案、以牧为主的物质生活条件、民俗风情、民族习俗形成的文化模式，从民间文化上溯到原始文化，就可以找到源头的踪迹。

近代著名学者王国维先生在《观堂集林·鬼方昆夷猃狁考》中说："见于商、周间者，曰鬼方、曰混夷，曰獯鬻，在宗周之季，则曰猃狁。入春秋后则始谓之戎，继号曰狄。战国以降，又称之曰胡、曰匈奴。"学术界认为夏家店下层文化是鬼方的文化，经考证鬼就是胡。陶克涛在《毡乡春秋》中讲，"戎狄"实际上就是鬼方、猃狁的异称。

《史记》记载，黄帝"北逐荤粥"，这个"荤粥"也是猃狁的异写。在争霸蒙古高原和黄土高原的战争中，黄帝击败了"猃狁"，猃狁留在了北方草原，成了史书中的"戎"和"狄"。史籍中，匈奴还有许多异写，如"獯荤""荤允""熏育""薰粥"等，读音都差不多，但因为时期不一，注音翻译者立场不同，所以有多种写法。

匈奴人过着游牧生活，崇拜天，崇尚"箭文化"，他们继承了远古图腾文化。

北魏时期，由于受到佛教的影响，北方地区的民间图案又加入了新的内容，莲花、八宝、宝相花在民间广为流行。这时在原始社会形成的阴阳相合生万物、万物永生不息的观念不断丰富，这在岩画、刺绣、剪纸等各种民间工艺中都有反映。那些保护神、繁衍神不就是岩画中的神像和陶器上

[1] 包和平、黄土吉：《文明曙光》，民族出版社2009年版。

的各种神像吗？后来的蒙古包体现出的天圆地方思想也是原始哲学观念的延续。民间的双鱼纹刺绣、蛇纹变形是象征多子的生育观念。云纹，就是鼻纹，蒙古族人称哈木尔纹，具体讲就是牛鼻子，这跟传说的牛崇拜有关。有的专家认为民间艺术是图腾文化垂直发展的产物，图腾文化是图腾时代特有的文化形态，也是这种文化的流变或遗迹，其流变特征主要是以祥瑞（吉祥）图案和风俗习惯为存在形态。不论是历史上的民间美术，还是至今存在着的民间美术，都是这两种特征的复合体。一个民族整体的存在，其民族心理的外化形式便是民族文化艺术。民间美术具有一个民族形成过程中的一些最难忘的事件、人物、心理、信仰的因子，代代相传，形式多变，渗透于民族的各个细胞和民间美术的各个门类，比如龙的图案和云纹（哈木尔纹），象征太阳的花纹等。后世对祖先的永恒纪念，莫过于把祖先的形象世代相传，把族徽代代相传，只有这样，族才能有强大的凝聚力和生命力，由此在民族中，族的希望是吉祥神（幸福）、保护神（祛祸驱邪）、生命神（种族延续），民间美术中的日月图纹、蛇纹即具有阴阳相交化生万物、万物永生不息的寓意。这是崇拜自然、生命永生的观念。

自古以来，蒙古族就传承了仰视天象以测寒暑，并为衣、食、住、行做准备的习俗。

人类的社会发展经历了十分漫长的时期。经过采集、狩猎、放牧等生产形式的演变，人们在生产实践中，逐渐熟悉了自然环境、季节变化，认识了动物、植物的生长规律及与自然环境和气候的关系。从太阳升落、寒暑交替、月亮圆缺、物候变化中，人们总结出了古老的天文历法知识，把自己的日常生活纳入自然规律之中，古代匈奴、东胡及后来的契丹都是如此。蒙古族继承了古代北方民族的这些古老传统，在民间形成了风俗习惯，并在民间文学祝词中多有体现：

<div style="text-align:center">

幸福长安，吉祥如意，

从圣洁的兴旺天宫，

举杯致敬的缘由是，

阴阳相辅，

混沌初开，

万千世界，

刚刚形成时，

'摩柯萨木蒂'汗，

统领瞻部洲，

率先制定了，

尊贵的礼变，

随后释迦牟尼佛，

以其无量的法力，

为万千生灵，

开创了无量的乐土。

圣宗喀巴教义，

弘扬于十方，

北斗七星，

</div>

蒙古族传统美术

图案

上

4

二十八宿，

都来相聚的，

吉庆之日，

为十方神明，

把供灯点燃，

为圣洁的上天，

把鲜奶洒祭。

在鄂尔多斯，凡是在蒙古包或房屋门前高竖两根旗杆的房子，肯定是蒙古族人家。这两根旗杆，当地蒙古族人称其为"玛尼宏"或"桑根苏日"，这是鄂尔多斯地区蒙古族特有的标志。玛尼宏是上面装有三叉铁矛的两根旗杆，中间拉着细细的羊毛绳索，上面悬挂着蓝、黄、绿、白、红五色小旗。每个小旗上都印有九匹昂首向上的奔腾的马，图案的空隙里用蒙古文或藏文写着："希望之马奔腾飞跃，愿我们的民族繁荣吉祥"。五彩小旗用蒙古族人最喜欢的颜色，蓝色象征着繁荣，黄色代表养育本民族的土地，绿色代表草原，白色代表财富的源泉羊群，红色代表幸福美满。而这一切都由神灵般的马来寄托。

传说很久很久以前，天上有个仙女，看到人间茫茫的草原水草丰美，牛羊成群，蒙古包像落在彩色地毯上的颗颗明珠似的，在欣喜之际又觉得这样美的大自然似乎缺少点什么，于是将头上的宝钗摘下来，抛到碧绿的草原上。当这个钗落到半空时，变成了一缕缕红色的云雾。这雾渐渐布满了天空，低低飘散到草原上空。这时，一声震耳欲聋的雷声传来，天空中突然出现了长长的缝隙，眨眼间成群的动物降落到草原上。神蹄落地即形成草原上前所未有的一阵狂风，它们风驰电掣，身形矫健，给人间带来积极向上的精神风貌。后来人们将这种神奇的动物称为"马"。

（二）神圣的旗帜

在成吉思汗陵宫的西殿供奉着成吉思汗的军徽——苏力德。这神圣的、象征力量的军徽，顶端装有约一尺长箭镞形长锋，锋座以黑色公马鬃为垂缨，以13.5尺柏木条为杆。传说，这苏力德是从天而降的宝物。有一次，成吉思汗在征战中失利，他召集两万将士进行了一次演讲，一直讲到天黑。讲到"军心似铁"、感召日月的时候，只见一颗巨星划亮天空，落在离地面只有一人多高的地方，成吉思汗当即令左右军中将领代他取之，却都未成功。这时，成吉思汗心里明白了，不应捞取他人之功，于是亲手解开马的肚带，卸下雕花的金鞍，取下红缨金盔跪在马鞍上祈祷。经过这般虔诚的祈祷，闪光体终于落在他手中。原来这是一枚金光闪闪的矛头。成吉思汗命令将领们用黑色马鬃做衬垫，用万羊之鲜肉祭祀，并说，这就是民心、军心、胜利的军徽，就叫它"苏力德"。从此，成吉思汗有了自己的军徽——苏力德（战神）。

苏力德是胜利的象征、兴旺的标志，它对蒙古族民间工艺有很大影响。

民间美术的人民性

　　蒙古族民间美术始终像一面镜子，反射出草原上牧民们的物质生活和精神生活中最本质的东西。如何正确地认识它，给它应有的地位，不应完全是一个纯学术问题，而应是关系到具有悠久历史的蒙古族民间美术在我们这一代如何继承和健康发展的问题。

　　在原始社会，民间美术与口头文学一样，其作者是全民，也就是当时社会的全体氏族成员。原始社会崩溃后，出现了阶级社会。在这种社会中阶级的分裂和对立，使美术活动和创作不再是全民进行，而只是一部分人的创作活动，这一部分人是被剥削压迫的劳动人民。

　　历史上的文人画家多为王公贵族，他们享有名誉地位，作品多流传后世，而民间无名的画工一般"名不见经传"，社会地位很低，但是他们的很多作品世世代代相传于世。

　　从历史上看，民间美术是相对于宫廷美术和文人士大夫的美术而言。过去，士大夫文人画家大多数是为统治阶级和当时的社会制度服务的。这些统治阶级的御用文人，从他们的阶级地位和阶级利益出发，创作了许多歌功颂德的作品。但是，民间美术与士大夫文人的创作截然不同。民间美术在历史发展中植根于人民群众，劳动群众联系自己的生活和当地民俗，美化生活中的物品和自己的生活环境，因而他们创作出来的作品为人民群众所喜欢。所以说，民间美术既是美术的最初形态，也是以后数千年美术发展的基础。

　　通过民间美术作品我们可以看出劳动人民的审美观，他们热爱自己的生活、自己的家乡，表现出对未来的期待，对美好生活的向往和追求。民间美术植根于一个民族的大多数群众的生活土壤中，广大群众创造的艺术财富是民族艺术真正的代表，民间美术历来都是民族美术的重要成分。民间美术最善于真实、深刻地反映民族生活风貌、风俗习惯、民族心理状态，表现本民族的艺术趣味和风格。

　　民间美术的传播本身就是再创作活动。对于民间美术的创作者来说，民间美术是不断删改和不断加工的过程，作者没有创作权的观念，这也是与专业美术工作者的一大区别。任何传播者都有充分的权利根据需要来改动那些生活中的民间美术品。无论如何改动，民间美术传统美的特色始终得到了保留。

蒙古族图案的民族心理与寓意

　　世界上无论哪一个国家和民族，它的民间美术，由于复杂的社会属性，如经济基础、民俗、民族心理、宗教信仰的不同，而导致民间美术的风格也有明显的差别，这种民族特点和地方特点就是民间美术的灵魂。

　　对于民族文化心理特征的理解，应该透过民族文化多样性来洞察民族心灵深处精致、深刻、隐晦、曲折的底蕴。由于蒙古草原上古代社会形成的特殊历史途径，所以赋予了这里不同的生存条件，也构成了不同的情感表达方式和思维模式。

　　蒙古族人们信仰萨满巫术和祖先崇拜，认为腾格里（上天）主宰一切，崇拜日月山河。火被看作纯洁的象征和神的化身，是家庭的保护者。蒙古族人还崇拜翁衮，这种对亡灵的崇拜，为部落或民族的起源赋予了一种神秘的色彩，认为自己的部落和民族与天神有着特殊的关系，把自己的祖先

看作天生的。蒙古族人普遍供奉的牲畜保护神，最初画在牛皮和毡子上，把各种神像用毡、皮、布、帛、绸缎、木石等不同材料制成偶像。《出蒙古使记》中说，这些神像"都是由年长的妇女们聚在一起，怀着敬意制作的"。对于这些生活中的偶像，他们非常尊敬，经常祭拜，祈求幸福生活、渔猎丰收、五畜兴旺、身体健康等，表达他们美好的愿望和信仰的心理。有一首反映狩猎生活的祝词《甘吉嘎》是这样唱的："把那叉角公羊满满地系在正侧（左侧），把那竖角狐狸满满地系在反侧（右侧）；把那白嘴母盘羊满满地系在正侧，把那弯角公盘羊满满地系在反侧。"从祝词内容看，是希望多捕野兽系满捎绳，完全是现实生活的直接反映。另一首祭词《昂根仑》也是反映古代狩猎民族的民族心理，希望在山神的保护下获得更多的猎物——"富饶的阿尔泰杭爱山啊，在您那山谷的阳面，在您那群山环抱的摇篮里，栖居着鹿、貂和猞猁，养育着灰狼、山豹、松鼠和黄羊，请赐给我吧，浩瑞、浩瑞、浩瑞"。

我们从科尔沁部所尊奉的吉雅奇家庭守护神可以了解游牧民的"五畜兴旺""老幼平安""和平宁静"的美好生活理想，"羚羊角内有宫殿，挂进毡车停南面，五畜兴旺保丰年啊，我祖所尊吉雅奇。犍牛角内是神堂，挂上哈那停前方，保佑子孙自久长啊，一尊真神吉雅奇。在辽阔的牧场上，拖着红柳套马杆，青蒙古汗国里，你是神明啊，吉雅奇。骏马长鬃扬，母牛大乳房，四季多保佑啊，恭请我祖吉雅奇。通身是布帛，眼珠是龙堂，请神为大众啊，供在布帛上。一张震天弓，一把金刚斧，仇敌尽铲除啊，大力无比吉雅奇。您在天上叱咤风云，奔驰在辽阔草原。鬓发如霜的吉雅奇啊，请您保佑我们全体居民"。

这些古老的民间文学赞词反映出了古代人的情感，它们和现代牧民的情感有着千丝万缕的联系。

蒙古族人民在制作各种民间工艺品时，按照民俗观念自由地表达情感、理想和愿望。民间工艺大多是自用或做亲友馈赠及婚嫁礼品，寓情于艺术，质朴、简洁、明快地表达民族心理。图案追求均衡与对称，成双成对，既追求美观又兼顾实用。采用古老传统的云纹（哈木尔纹）、盘肠、回纹、花草、鹿、鹤、龙、凤等花纹的组合，用隐喻和抽象手法构成了各种寓意吉祥的图案，以满足和丰富牧民的精神生活。通过这些图像表现幸福、多子、丰收和喜庆，这是图案吉祥寓意的群众基础。如人们常常创造出一些奇异的形象——瑞兽，这种形象都是通过战胜邪恶、制服鬼怪而出现。蒙古族民间工艺的民族性、集体性、趣味性构成了蒙古族民间工艺的艺术特色。它的装饰纹样显然不像汉族吉祥图案那样非常明确地用鸟兽鱼虫、花果草木和器物纹样的特征，而是以名称的谐音和借比方法表达内心情感。蒙古族在组织纹样中也蕴藏着许多美好的神话、典故和祝愿。通过大量的民间美术作品可以看出，民俗常常借助于民间美术的物质形式表达劳动人民的思想。民间美术的高层次内容就是精神的、心理的、审美的。从具体图案中分析，也是这样的。

蒙古族民间美术的特征

蒙古族民间美术经过长期的发展，经过牧民的不断改进，逐渐形成繁多的品类和多样的形式，满足劳动者在日常生活中的需求，并形成了牧民传统的生活文化，千百年来连绵不断。关于它的特征，分以下几个方面叙述。

（一）集体性

蒙古族民间美术是劳动人民在生产劳动中为适应民俗活动，由牧民和民间的达日很（民间艺人）创造出来的。他们的作品将功能、内容、情感、形式、技艺、传统等因素统一为一体，来满足生活的多层次、多方面的需求。这些民间艺人和群众的集体生活、集体的文化传统保持着极为密切的关系，牧民的思想情感和艺术趣味是一致的。牧民们结合民俗对自己的作品反复加工，相互学习和影响，因而他们的作品有明显的集体性特征，从内容方面反映了人民的生活和心理愿望，在艺术表现上能为广大群众所接受，他们中的民间美术有着浓厚的生活气息，亲切感人。在更多的情况下，牧民们既是民间美术的使用者，也是民间美术的创造者。民间美术的制作和流传始终与广大劳动人民的集体创作有着密切的联系。我们所说的集体性，只是一个抽象的概念，其实质是成千上万的劳动者个人创造的量的积累。集体性的特征，是民间美术区别于专门美术的重要特征。

牧民的民俗生活是民间美术创造的基础。在这个基础上创造的艺术，虽然出自个人之手，却体现了劳动人民的集体聪明才智和创作才能。牧民们在传播民间美术时，从来不是简单地原封不动地把作品加以重演，他们常常根据生活的具体需要，汇集群众中许多人的艺术才能，对原来的作品进行反复集体修改，使民间工艺不断丰富和发展。这一过程，促进了民间艺人创作个性的成熟，也使创作水平不断提高，从而成为广大群众承认和热爱的艺术财富。这种集体创作的民间美术必然产生群众所喜爱的作品。

民间美术的集体性表现在另一个方面是它最善于真实、深刻地反映本民族生活风貌、风俗习惯、民族心理，表现本民族的艺术趣味和风格。从在内蒙古、青海、新疆、黑龙江、辽宁、吉林等不同地区生活的蒙古族人来看，他们都有一个共同的生活方式，一个共同的集体意识，虽然曾有过不同的发展变化，但这种集体意识还是无形地扎根在每个成员的内心世界里。广大人民生活中的那些繁多的民间工艺品，在共同的历史文化渊源条件下组成了民族艺术的整体，孕育着民族艺术的精粹。民间美术集中反映了物质和精神的协调统一，是表达、陶冶民族感情的方式，是联系民族感情的纽带。

（二）变异性

变异性，通俗地被称为不断变化的特征，它是蒙古族民间美术创作最具有积极意义的特征之一。这个特征的表现与集体性有密切的关系。

在繁多的民间美术作品中，许多作品在流传过程中由一个作品演化成许多大同小异的作品，比如烟荷包演化成茶叶袋、盐袋等。这种变化现象在蒙古族民间美术中较为普遍。这种变异现象，自然是受集体创作的直接影响。一种民间工艺品在不同时间、不同空间常常变动着它们的原貌，形成地区特点。以历史悠久的匈奴毡绣纹样装饰和现代牧民的毡绣相比，虽然总的特征是一致的，但在纹样上产生了变化。内蒙古和新疆的蒙古族人的毡绣也有不同之处。他们所用的材料、传统工艺、使用功能是一致的，但他们的图案纹样、装饰方法有了变化。内蒙古地区的毡绣用传统纹样多，新疆地区的蒙古族人的毡绣吸收了维吾尔族、哈萨克族的许多图案纹样。同一作品流传到不同地区，便染上那一地区的色彩，适应当地的风俗和文化传统，从而产生了变化。蒙古族人的服饰也是这样。古代和现代、农村和牧区、城市和牧区、鄂尔多斯和通辽等都有一些差别，在同一类型的基础上，

或增加一部分，或改变一部分，这与时代、所处的不同环境都有密切关系，也与地理环境、宗教信仰、民族杂居、生活习俗的变化有关系。

蒙古族民间常用传统纹样以不同的组合方法、不同的色彩变化形成千变万化的装饰纹样。关于民间图案的变异性可从以下几点理解：

（1）民间美术在流传过程中是靠记忆保存的，各种传统纹样在传承过程中不免产生多种变化。

（2）民间美术的创作不受"商品"观念的影响。民间图案在传播过程中，不断地被再创作，所以不断变化便是自然的。

（3）不同地区的风俗和所处的地理环境造成了民间美术的变化。

（4）时代的变化使民间美术增添了新的内容。民间美术世代相传，又不断用当代生活内容补充，改变了原来的面貌。经过不断地变异，流传了多个世纪的民间美术才能适应新生活，适应新时代的需要，这样才能更好地显示它的巨大社会作用。

（三）娱乐性

恩格斯在《德国的民间故事书》中说："民间故事书的使命是使一个农民做完艰苦的田间劳动，在晚上拖着疲乏的身子回来的时候，得到快乐、振奋和慰藉，使他忘却自己的劳累。"民间美术和民间故事一样，在劳动人民生活中同样起到了娱乐作用。在年节、婚礼和那达慕大会上，人们都要换上新衣，成群结队地参加节日活动。妇女们事先准备好所用的绣了花的衣、帽、靴、荷包等。妇女们刺绣节日用的各种用品，小伙子们也装饰马具、雕刻象棋、做马头琴、购置节日用品，这些活动为节日增添了乐趣。民间美术的创作和使用过程，都能唤起不同程度的欢乐，创作者的快乐包含着自己的爱和理想，而使用者的快乐则是在物质的使用上感受到的。经过民间的装饰，摔跤、赛马、射箭等壮丽祥和的活动场面带给人快乐的感受。民间美术是一种美的创作，在生活中起到装饰作用，给人们带来美的喜悦，还可以从中得到一种历史的、习俗的、民族传统的美学教育，同时它也表现了劳动人民的憧憬、期待和乐观情绪。

（四）传承性

蒙古族民间美术从它的延续过程中可以观察到某种规律的稳定性。当某一独特的形式被确定之后，就会对新的创造活动产生强烈的影响，这种影响持续一段时间后，就会形成某种固定的模式。这种有规律的稳定性在民间美术中，既是造物的样式，也是技艺的传承方式。北方民族的服饰、毡帐、车辆、毡绣等民间工艺，从它形成时期一直到现在，流传几千年，其基本形式及一些装饰纹样，比如夏家店下层文化彩陶中的云纹、回纹、犄纹、鼻纹等，在以后的各个时期都被广泛应用，特别是龙纹图案，应用更为普遍。自古以来，人们通过父传子、母传女、师徒相传等方式来传承技艺，师傅有目的、有意识地指点徒弟，使得某一种技艺得到很好的延续和发展，同时也使各种民间工艺的质量有了保证，并不断得到提高。

"人类早期的'集体无意识'思维原则，在儿童身上表现为一种抽象可能性，一种先天的心理结构形式，而在民间意识和传承样式中，却常常以改装的原始意象形式'重现'着一些流递久远的

既定观念和认识结构等。它承续和保留的是人类童年的部分观念和心理形式。民间造型艺术的观念系统，确实具有严重的封闭性、自我满足性。但它所受到的制约，并非先天地来自自律性的无意识心理，而主要是外在的物质文明的历史水平和社会文明模式。"[1]

蒙古族自古以来就以牧业为主，物质、文化、环境、感受和行为方式铸就了人们世代延续的游牧生活概念、思维模式、情感欲求。对于牧民来说，一切传统都是如今，一切前辈传下来的观念图式都是今日的实践行为。不少遥远的原始意向对他们来说更显得亲近。

那些自古形成的传统纹样成了生活中常见的符号，它们是牧民群众真诚的全部生活期待。一般来说，民间美术造型中的每一个主题图案，每一个有寓意的形象，都存在着一个实效的期待，如幸福常安、吉祥如意、五畜兴旺。作为一般的心理现象，一个图案在人的知觉水平上可直接唤起这个图形所描绘的实体原型的表象。正如上述夏家店下层文化中出现的云纹、回纹、犄纹、鼻纹与蛇、犄角的极度变化，由于强烈的形式感和变形与原形之间的巨大形式反差，它给视觉带来意外的奇异效应。

蒙古包的圆形是天圆地方观念的体现。圆在蒙古族精神文化中，乃是最原始、永恒、最具哲理性的内涵深刻的图形，有圆满、全的意思，是至大至宏、无所不包、宇宙天体广大无极的圆。天体运行变化，就是像圆表现的自我循环的运动形式。这些都是自古以来传下来的智慧、经验和知识，体现了社会文化的传承性。

（五）象征性

完整与饱满是民间美术造型稳固不变的定则。圆象征完善与和谐，由圆形人们可以想到植物的果实，想到日月体，一切孕育、凝聚生命的造化之力似乎无不与圆这种具有最强向心性的形状有关。

民间图案的表达语言可以说是象征的语言。这个语言体系，映照着它的美学本质，它与原始象征性艺术有直接关系。如岩画中"·"象征太阳，"卍"象征太阳的四季轮回。白色象征事物的开始及纯洁、吉祥，蓝色象征天空，如同周而复始的春夏秋冬四季，透过五光十色的形式表层，显示着自己永远存在。龙象征祥瑞，虎、狮、鹰象征英雄，鱼象征自由、多子。云纹象征吉祥如意。石榴寓意多子。杏花象征爱情。蝴蝶象征美好和多产的母亲。八宝寓意吉祥和因果报应。

黑格尔在《美学》中说："象征的各种形式都起源于全民族的宗教的世界观。"在象征的源头上，象征的现象与意义是直接统一于初民们神秘思维意识之中的，这种混沌未分的象征统一体就是神。不可思议的自然神崇拜从民间萨满教中还可以隐约看出其遗存。

民间美术象征艺术的观念意义，显示着自己顽强的生命力。它浓缩了人类最基本、最原始也是最现实的生命呐喊，表达着最本质、最稚弱也最强大的社会集体意识，那些万古如新的象征意向似乎是一种内在的完善，维系着它稳定的艺术生命。

在蒙古族民间祝颂词中有这样一段：

[1]　徐炼：《中国民间美术》，华中理工大学出版社1995年版。

呈福呈祥！

圣洁的哈达，

象征神圣的苍天。

金银双环，

代表光明的日月。

婚宴的象征，

洁白的绵羊，

高昂的头颅，

代表巍巍须弥山。

十二节胸椎，

代表十二洲。

七节颈骨，

代表七座金山。

平展肥美的背脊，

代表大千世界。

顺直坚硬的胫骨，

象征须弥山顶上，

芬芳的香檀树。

肥美的大尾，

代表瞻部洲！

（六）用大自然赋予的原料制作民间工艺品

民间美术在创作上的一个重要特点是就地取材，古代蒙古族人将羽毛作为装饰品，把羽毛插在姑姑冠上，用桦树皮制作生活用品，将树根加工成笔筒、烟斗等实用美术品。牧民们自己制毡，熟皮做皮囊，蒙古汗国时就以"革囊盛乳"；用毡和皮制作各种绣毡、布利阿耳靴、鞍具等。他们用大自然赋予的各种原料制成了花色繁多的实用美术品，这是蒙古族人智慧的结晶。他们的民间工艺品用料不一定高贵，有时制作也比较粗简，但它体现了牧民的思想，其中包含着一个民族的创造性。《多桑蒙古史》记载蒙古族人："家畜为骆驼、牛、羊、山羊，尤多马。其家畜且供给其一切需要。此种家畜皮革，用其毛尾制毡与绳，用其筋做线与弓弦，用其骨做箭镞，其干粪则为沙漠地方所用之燃料，以牛马之革制囊，以一种名曰 artac 之羊角做盛饮料之器。"蒙古族人普遍利用本地的原料制成各种生活实用品，来满足和美化人们的生活。那些骨雕和镶嵌的首饰匣、骨雕蒙古象棋、嘎拉哈玩具等更是富有特色的民间美术品。蒙古族人用当地材料制作的民间美术品是一种物态的手工艺品，同时又从属于一定的意识形态，是民间文化传播的载体，它不仅创造了物质材料制品的某种使用价值，而且也向人们展现了一定的精神意志的内涵。蒙古族民间美术是中华文化一个重要组成部分，它以北方草原蒙古族特有的民间艺术表达形式，为我国民间美术宝库增添光彩。当前，蒙古族民间美术继续在各民族互相影响、互相交流、互相融合中不断发展。

（七）互渗律的造型规律

关于互渗律，杨学芹、安琪的《民间美术概论》中有一段论述，"互渗律，布留尔下的定义是：在原始人的思维的集体表象中，客体、存在物、现象能够以我们不可思议的方式，同时是它们自身，又是其他什么东西。例如，一切图腾形式的社会都容许这样一些包含着图腾集团的成员具体与其图腾之间的同一的集体表象"。

"互渗律，指原始思维中把不同事物交互渗透，混同一体的关联方式。它强调的是原始人的集体表象在形态结构方面的混沌不分的综合性。总之，它表现出一种超自然、超物类、超科学、超逻辑的自由，能够在整个精神与物质构成的宇宙中，在生物与非生物之间，在不同物种之间，在灵魂与肉体之间，在生与死之间，在精神世界与物质世界之间，自由翱翔，并且把这一切任意组合成表象。这种表象由于集体地、长期地、无意识地积淀而形成群众共同的集体表象和程式传统。由于民俗文化是社会集体从最原始的文化开始传承下来的，它保持了原始文化的很多基本观念和思维特征。因而，民间艺术也具有以集体表象与互渗律为特征的混沌思维的鲜明特征。"[1]

西王母原来只是内蒙古西部神话传说中的形象，也有学者研究认为其是西域神话故事中的人物，意见不一，后来西王母变成了全国性的神话人物形象。有学者认为西王母就是萨满兼酋长，创造天圆地方的槃瓠学说的也是这位女萨满，"高辛王有老妇居宫，得耳疾，取之得物大如茧，盛瓠中，复之以槃，俄顷化为犬……这位老妇就是萨满，成为犬戎之祖。她对天地万物的认识有了新的升华，产生了天圆地方的宇宙观，天地相合则万物生。茧，可以解释为原始细胞，犬代表万物万象，五色化为五行，水火木金土，五方东西南北中，五色青黄赤白黑等朴素唯物辩证思想和进化的意识"[2]。它孕育了北方民族原始社会的阴阳哲学对立统一的辩证法的高级形态。从这个混沌思维的本源上，衍生出了以阴阳五行为主干的彻悟的辩证哲学体系，在艺术思维中影响极大，应用甚广，形成了北方民族艺术美学的体系和特色。特别是在民俗文化的直接传承下，在民间工艺中保持了丰富的原始文化观念，形成了民间艺术完整的思维方式、文化模式及美学体系。

蒙古族民间美术把造型的根深植在北方民族的精神、物质相混化的实用效能的厚厚的土层中，并固守这一互渗观念，"绝不使造型内涵向着净化、空灵的审美境界超升"。巫咒心态或生活理想的投射，是民间美术审美的基本观念。这种来自早期的人类根性的艺术心态，这种对造型创造物之灵性的天真迷信，无疑长期以来一直闪烁着童稚的动人之光，也即剪纸与刺绣纹样的稚拙风格的又一层含义。

从北方民族原始美术看，造型行为产生于很早以前的实践活动，人类在原始时期已经具备了这种能力。凿刻于旧石器时代晚期的写实或变形的阴山岩画，赵宝沟文化中的鹿神，红山文化中的玉龙，夏家店下层文化中的彩陶，这些原始文化的造型，都是现今互渗律和稚拙风格的雏形。

"现代心理学家对人类视觉心理和心理的研究，以各种实验结果和图案分析，证实着一个总体性的结论：人的视觉机制有一种积极探索和主动选择的功能。它带有生命本能的性质，由于这种生命是一种社会的、文化的生命，因而这种本能就必然涵盖着社会和文化的结构元素。由于生命本身的

蒙古族传统美术

图案

上

12

[1]　杨学芹、安琪：《民间美术概论》，北京工艺美术出版社1990年版，第14、177页。

[2]　苏日巴达拉哈：《蒙古族族源新考》，民族出版社1986年版，第115页。

进化提升，视觉本能因而也就具有活性。在人之初，视觉现象的品质已经在早期的视觉选择机制中具备。"[1]

　　蒙古族图案如此古老，直到今天依然存活和延续，依托在祖辈相承、一代代牧人的双手的血脉里。经过专家们的研究，它才被摆到我们面前。民间美术是民族艺术中最具有特色的，是工艺美术发展的基础，它影响到游牧人的衣、食、住、行等方方面面，在民间流传非常广泛。中华人民共和国成立后有阿格旺、宝石柱、博彦和什克、白音那等众多民间艺术家收集、研究蒙古族民间图案，也有很多牧民把祖辈传下来的民间工艺继续传承，也有的出书流传，遂在此书中增加《传承人专集》，把阿格旺等民间艺术家的作品每人精选一部分奉献给社会。苗瑞同志经过几年的考察、收集、研究，做了大量的工作，为每人撰写了简历，使《传承人专集》得以圆满完成。相信这套书的出版，会使民族文化的本源精神得到更好的继承、发展。

[1]　杨学芹、安琪：《民间美术概论》，北京工艺美术出版社 1990 年版，第 14、177 页。

第一章　旧石器时代的工艺美术与图案

旧石器时代初期的大窑人与北京人

通过出土的人类化石和文化遗物等资料，可以把北方文化历史追溯到旧石器时代初期，如大窑人、北京人。

1978 年，在内蒙古呼和浩特大窑村南山发掘出大量石器，其中有石片、石核、砍砸器、刮削器、尖状器等多种类型，均为远古时期人类加工打制而成。"他们用这种粗糙的石片工具去制作木棍，或拿去刮割兽皮和兽肉。考古学上称使用这种原始石器的时代为旧石器时代"[1]，大窑人、北京人均属于旧石器时代的初级阶段。"劳动是从制造工具开始的。"内蒙古呼和浩特的大窑文化，距今 50 万年（《草原文化》一书认为大窑文化距今 70 万年），这一时期的人类，学会了两种本领：一是学会利用外界自然物制作石器，二是学会了利用自然火种。火的利用则帮助他们把生食变为熟食，帮助他们抵御寒冷，帮助他们从森林野外迁到山洞里。

在距今 50 万年之久的北京人居住过的洞穴中，"发现黑色和其他颜色的灰烬，其中还有被火烧过的土块、石块和兽骨，这些遗迹证明北京人已能用火，火不仅能取暖，而且还可防止野兽对人的侵袭。火又可使人食用熟食，熟食的结果，使人体能更好地吸收食物的养分，对促进人体发展十分重要。知道用火，这是人类和自然界斗争所取得的一个巨大胜利"[2]。当时北京周口店附近有河流、草原和丛林，栖息着多种野兽。据统计，哺乳动物有 96 种，其中有鹿、虎、象、犀牛、野猪等。野兽肉是北京人的一种重要食物，猎取较多的是鹿。火文化的发现使人类从蒙昧中苏醒，到旧石器时代晚期，在观念形态上产生了对火神或光明之神的崇拜。[3]

旧石器时代中期的河套人

考古学中将距今二三十万年的时代称为旧石器时代中期，代表这一时期蒙古高原文化特色的是河套文化。

河套的东南部有一条黄河的支流，蒙古族人称之为萨喇乌苏果勒，在它的东岸有一个村子叫小桥畔，1922 年，蒙古族人汪楚克首先在这里发现了河套文化的遗址。在这个遗址中发现了巨大

[1] 翦伯赞：《中国史纲要》，人民出版社 1979 年版，第 2 页。

[2] 翦伯赞：《中国史纲要》，人民出版社 1979 年版，第 2 页。

[3] 张碧波、董国尧：《中国古代北方民族文化史》，黑龙江人民出版社 1995 年版，第 6 页。

的动物化石（犀牛的头骨和水牛的完整骨架等）、石器，尤其重要的是发现了人类的门齿及股骨。1923 年，以德日进为首的法国人又在河套地区水洞沟和清水营发现了人类文化遗迹，这里发现的动物化石达四五十种之多，其中近 1/4 是当地已经绝迹的动物，有鸵鸟、骆驼、河套大角鹿、赤鹿、水牛、野猪、野马、野驴、羚羊、披毛犀、鬣狗等。河套人与山西的丁村人、湖北的长阳人和德国的尼安德特人等的文化遗迹大致属于相同的文化类型。从已发现的遗物来看，河套人比大窑人有了更显著的进化。他们的体质可能已接近现代蒙古人种，当然还残留着某些原始状态。他们制造了不同用途的石器，有的呈尖状，有的呈片状，用来挖掘与刮削。在萨喇乌苏果勒西岸生活的河套人所面临的自然环境是广阔的草原和森林，在那里到处是野牛、鹿、牛、羊和其它一些动物，这为他们创造了丰富的生活资料。他们正是利用制作的各种石器去猎取这些动物，特别是猎取羚羊，以充当自己的食物，说他们是"猎羊人"可能是有根据的。他们不断地迁移，进驻新居地。新环境和新生活的需要使有技能和有经验的老一辈人受到尊敬，父母子女之间的乱婚终止了，而兄弟姊妹间的血缘婚姻关系仍在继续，以后这一关系也被禁止了，这种婚姻关系的变化是人类发展史上的一个巨大的进步。恩格斯在《家庭、私有制和国家起源》中说："这个进步的影响有多么强大……远远地超出了最初的目的，又构成地球上即使不是全部也是多数野蛮氏族社会制度的基础，而且在希腊及罗马，我们是由氏族直接进入文明时代的。"河套人的社会组织出现了历史性的变革，氏族组织开始萌芽，原始群的花蒂逐步脱落。[1]

旧石器时代晚期的文化

距今约四五万年前是考古学上的旧石器时代晚期或人类史上蒙昧时代的中级阶段，现代人类的直接祖先——新人阶段开始了。1956 年，在内蒙古鄂尔多斯南部的滴哨沟湾发现了新的河套人遗迹，其中有人类顶骨、大腿骨及石器等。滴哨沟湾的文化类型与北京周口店的"山顶洞人"、广西的柳江人及德国的克鲁马农人的遗迹表现出颇为一致的特征。1976 年，呼和浩特市东郊的大窑村和前乃莫板升村附近发掘出两处属于旧石器时代晚期的大规模石器制造坊，出土了手斧、石球、砍砸器、尖状器、刮削器等。同一地层中还发现鹿、羚羊角化石。根据石器的器形特征，被定名为"大窑文化"。考古学证明，河套人在体形上已经挣脱了古人的轮廓而展现出新的特征。多种迹象表明：新人时代，作为人类三大种族之一的蒙古人种的基本形态已经形成，活动在这块土地上的新人，在体形、肤色、脸形、毛发、眼睛、鼻子等方面，都显示出与其他人种不同的特点。很明显，这种特点的形成，完全和他们所生活的自然条件和生活状况是分不开的。新人继承了古人积累的劳动经验，并在长年的劳动实践中让这些经验更加丰富和有效。如果说，之前原始人只是利用石块自然形态而加工石器的话，那么新人就不同了，他们学会了不同的打制、磨制石器的技术，使用上更加有用、制作工艺更

[1] 陶克涛：《毡乡春秋》，人民出版社 1987 年版，第 32 页。

加精巧的不同品种、形体各异的工具。工具实际上也就是武器，新人能够把自己的活动扩大到更大的范围，把自己的食物资源从少数增加到多数，这些工具和武器发挥着广泛的作用。利用自然火，持续地保存火种，曾经是原始人的重大发现，但是逐渐地便不能满足他们对火的需求了。随着劳动实践的发展，新人终于发现了人工取火的方法，从而挣脱了自然火种的约束，这是所谓的钻木取火，即用木棒摩擦生火或者击石取火的办法，恩格斯曾经高度评价摩擦生火的巨大意义："摩擦生火第一次使人支配了一种自然力，从而最终把人同动物分开"。

山顶洞人遗址发现于北京龙骨山的山顶，距今28000年，洞穴分上下两层，上层是居室，下层是墓葬。这说明山顶洞人把死者还是作为自己的家人，认为死者"灵魂"不灭，稍有区别的是死者在下层，在阴府，生者在上层，在阳界。洞穴居室中央燃着一堆篝火，是新石器时代房基中央灶址的先驱。篝火火神，即后世的灶神。洞穴有火光，火神即光明之神、太阳神。死者在阴界没有光明，说明山顶洞人已存在"三维"世界观，天上、人间、地下。[1]死者尸骨的周围撒有赤铁矿粉末，赤铁矿为红色，红色象征火焰，象征光明，象征太阳，是先者祈求死者的灵魂能去向光明彼岸的葬俗，说明山顶洞人已有了灵魂世界，也有了神话的创作。山顶洞人在体质方面和现代人基本相同，而且明显地显示出蒙古人种的特征。山顶洞人已会磨制骨器，这是制作工具的一大进步。在遗址中发现一根磨制的骨针，在针的一端还挖有穿线的小孔。发现的饰物，说明山顶洞人已穿衣服，学会剥制和加工皮毛；有穿孔的兽牙、砾石，有经过磨制的鸟骨、石珠，这说明山顶洞人穿孔、磨制的技术还应用于装饰品上。山顶洞人除猎取野兽外，也捕捉鱼类以供食用。骨针的发现，证明他们已能用兽皮缝制衣服，在身上还佩戴饰物。人们生活较以前确实有了显著的改善。在遗物中还有海蚶壳做的饰物。赤铁矿和海蚶壳都非当地所出，这说明山顶洞人已和远处有了交往的关系。[2]

《山顶洞人的种族问题》中说："山顶洞人有着不同程度明显的蒙古人种特征，在测量上除了许多世界各地新人化石所共同具有的原始特征外，各项特征一般都和现代蒙古人种的这一或那一地区性种族（特别是中国人、因纽特人和美洲的当地居民）相近。因此，我们完全有理由相信山顶洞人是原始蒙古人种。"[3]

生产水平的提高和思维能力的发展，使新人有余力和余暇可以表现他们萌芽状态的文化艺术的才智。他们在制作自己的生产工具的同时，也制作某些装饰性物品，在这些物品上钻出小孔，甚至涂上颜色，他们这么做的用意显然是出于对美的憧憬或对潜在的色彩象征的理解，而这种美的光泽的闪烁，反过来又对鼓舞他们劳动生活起到积极作用。普列汉诺夫说："猎人最初打死飞鸟，正如打死其他禽兽一样，是为了吃它们的肉，被打死的动物的许多部分——鸟的羽毛，野兽的皮、脊骨、牙齿和脚爪等，是不能吃的，或是不能用来满足其他需要的，但是这些部分可以作为他的力量、勇气或灵巧的证明和标记。因此，他开始以兽皮遮掩自己的身体，把兽角加在自己的头上，把兽爪和兽牙挂在自己的颈项上……"普列汉诺夫认为他们这么"装饰自己的时候是在暗示自己的灵巧和有力"。这一论述，对了解蒙古高原新人的审美行为及以后服饰的产生有很好的启发意义。在人类社会最初阶段，社会生产力异常低下，人类通过集体劳动都常常不能保障生存。当时的人们随时要

[1] 张碧波、董国尧：《中国古代北方民族文化史》，黑龙江人民出版社1995年版，第10页。

[2] 翦伯赞：《中国史纲要》，人民出版社1979年版，第4页。

[3] 关于山顶洞人的年代问题，翦伯赞主编的《中国史纲要》定为18000年前，后来的《中国工艺美术史》等专著也认为是18000年前，考古学家陆思贤在《神话考古》一书中认为是28000年前。

与一切无情的自然威力做斗争，与凶猛的野兽做斗争，与那些两脚的敌人，即野蛮的同类做斗争，他们的生活异常艰苦和危险。由于这些斗争情景的激发和劳动生产的迫切需要，逐步产生了语言，发展了原始人的智力，也不自觉地发展了一种社会意识形态，就在这个时期产生了人类社会最早的艺术（工艺美术）。"内蒙古阿拉善右旗东北雅布赖山中的洞穴里发现了39个岩画手印，经考古学家测定，为距今3万年前的旧石器时代文化。岩画手印分红、黑两种颜色，均为阴型手印，是原始人用手掌压于石面，以鸟骨或其他管状物将红色赭石粉向手掌吹喷制成。岩画手印事实上是世界原始绘画中的一个普遍性的主题，在欧洲的洞穴岩画中就多有所见。这批岩画是旧石器时代晚期生活在这里的原始人的作品，并与欧洲同类岩画遥相呼应。"[1]

在俄罗斯西伯利亚，曾出土34000年前雕有开天辟地创世神话内容的石雕。朱狄转引其中一件为《石器时代的西伯利亚神秘雕刻像》，并称这件作品"描述的是黑夜第一次降临大地的神话故事。整个石雕的外轮廓是代表那只头部在左侧的猛犸肖利，它象征着世界，而石雕的黑色部分已隐隐约约显示出一个马头的形象，在马头的黑色背景上刻着一只狼形怪兽，它正扑着一只鹿，要把它吃掉。在黑色马头的下面鹿与狼踏着的还有一幅地母神雕像存在"[2]。从这一资料可以看出蒙古高原的狼与鹿图腾的崇拜形成得非常早。

原始公社时期，人类社会的经济状况和文化都处于低级阶段，任何人都必须和集体紧密联系在一起，才能获得生存。原始艺术（工艺美术）内容与形式都比较幼稚，但它们都与原始人的生活与原始宗教有着密切联系并发挥着积极的作用。那时的艺术属于全体氏族成员。在贝加尔湖沿岸地区，伊尔库茨克附近的马尔塔和布列兹草地发掘出两个旧石器时代的原始人部落，发现了许多刻有女人形的雕像，这些小雕像体现出旧石器时代晚期妇女的特殊地位。妇女是当时氏族统一的基础，母权制是当时氏族制度的主要特点[3]，可以看出旧石器时代晚期在蒙古高原已出现了雕刻工艺。在马尔塔发现了婴儿葬俗，婴儿身体上撒有一层红色染料，脖子上戴着串珠项链，头上戴着猛犸象骨制的头饰——发夹，衣服的前襟镶着猛犸骨制的带有蛇像和鸟像的圆环。[4]这种古人类葬俗与山顶洞人在死人身上撒红色粉末完全一样。

在西伯利亚还有精美的原始艺术品，有石器雕刻的妇女像和飞禽像。在布列兹发现的妇女像是用绿色蛇纹石制的。在附近还发现一个完整的小作坊，在这里不仅加工蛇纹石，而且加工比较坚硬的玉石。猎取猛犸的猎人，运用从遥远的萨彦岭拿来的稀罕的石头雕刻成项链及磨制成可能作为护身符用的圆石片。在旧石器时代晚期，狩猎是人类取得生活资料的主要方法。这一时期出现了狩猎武器——弓箭，并在森林部落中得到广泛传播。新式狩猎工具和武器的发明，标志着狩猎和军事的巨大进展。[5]恩格斯说："从弓箭的发明开始，

[1] 冯育柱等：《中国少数民族审美意识史纲》，青海人民出版社1994年版，第35页。

[2] 张碧波、董国尧：《中国古代北方民族文化史》，黑龙江人民出版社1995年版，第404页。

[3] 苏联科学院、蒙古人民共和国科学委员会：《蒙古人民共和国通史》，科学出版社1958年版，第44页。

[4] 吕光天、古清尧：《贝加尔湖地区和黑龙江流域各族与中原的关系史》（修订版），黑龙江教育出版社1998年版，第4页。

[5] ［苏］符·阿·库德里亚夫采夫等著：《布里亚特蒙古史》上册，高文德译，中国社会科学院民族研究所社会历史室1978年版，第7页。

由于有了弓箭，猎物便成了日常的食物，而打猎也成了普通的劳动部门之一。弓、弦、箭已经是很复杂的工具，发明这些工具需要有长期积累的经验和较发达的智力，也要同时熟悉其他许多发明。弓箭对于蒙昧时代，正如铁剑对于野蛮时代和火器对于文明时代一样，仍是决定性的武器。"[1] 在山西省朔州市朔城区峙峪村也发现了 28000 年前的石镞，在内蒙古自治区呼伦贝尔市扎赉诺尔区也发现了中石器时代的石镞。

根据对赤峰市林西县所发现的石臼、石杵、磨盘、石犁等物的推测，林西人在种植和食用谷物。种植谷物与节气有密切的关系，大概他们在春暖的时候以石犁破土下籽，秋季再收获，然后以石臼、石杵、磨盘去壳粉碎，加工成可食的成品，以补充肉食的不足。林西人种植谷物可能是由采集而来，也可能是培育的。动物的乳肉曾是新人的食物来源。由于生产力的提高，捕获的动物可能超过他们的需要，为了贮备，人们就逐渐尝试畜养这些动物。当这些畜养的动物逐渐被驯化，甚至可以生出小畜，还有鲜奶可挤时，人们受到启发，驯养活牲较狩猎更可靠，因此，畜牧业开始了。恩格斯指出："野蛮时代的特有要素，便是动物的驯养和繁殖及植物的种植。"而林西人的这种生产所具有的特征，也正说明了他们所处的时代。驯养动物的历史意义绝不能等闲视之。动物的驯养，不光为人们增加了肉食来源的可靠性，而且为人们的生产增加了劳动手段。马克思说："在人类历史开端的时期，除了已经加工的石块、木片、骨头和贝壳之外，还有驯养了并由劳动变化了饲养的动物，当作劳动手段来发生主要的作用。"这一揭示，也适用于蒙古高原的游牧人，很显然，林西人的生产发展已有了进一步的规模。

中石器时代的文化

距今 15000 年，中石器时代的曙光开始出现。蒙古高原的东部即如今的满洲里市、新巴尔虎左旗等地发现了中石器时代的文化遗迹，其中包括骨器、各种石器，如石镞、石锤、石核等。中石器时代，蒙古高原的气候已经转换，冰河时期的巨兽长虫销声匿迹，而中小禽兽却出现繁荣景象。狩猎对象的这种变化使人们的劳动工具也有了相应的改变，人们的技术水平也允许人们做这样的改变。以骨质为材料而制作工具并应用在劳动场合是这一时期的新发明。这一时期的石器显得纤巧细小，如石刀、石镞、石斧及尖状器、刮削器等，无不轻便实用。另一个是混合或复合工具的出现。新人把已制成的石刀、尖状器等安置在木棒或骨角上，使之变成一种复合的用具。这种器具依然是原始投枪的发展，然而更为实用。考古材料证明，早在 15000 年前，贝加尔湖地区和黑龙江流域便已经有原始人类活动。当冰河时期结束，这里夏季炎热，冬季寒冷，空气干燥，是典型的大陆性气候。在这种自然环境下生活，人类不断发展着自己征服自然的能力，狩猎已成为人们的主要生产活动。与此相适应，使用间接打制方法产生的各种石器和以石柱为标志的压制石器开始出现了。在贝加尔

[1]　［德］恩格斯：《家庭、私有制和国家的起源》。

湖地区经常出现北极地区的旋角羚羊，在沙漠地区也发现类似非洲鸵鸟的蛋壳残骸，在恰克图地区甚至有打碎的鸵鸟蛋在巢穴里。黑龙江流域是发现披毛犀、猛犸象、东北野牛化石最多的地区。在扎赉诺尔等地，猛犸象化石与石器一起出土，而且化石均为碎块，是古人类吃完肉后扔下骨块而形成的碎骨堆。它说明，随着冰河的后退，在这块广阔的原野上有成群的猛犸象、披毛犀及跟进北来的马、鹿等野生动物，为古人类提供了取之不尽的衣食之源。可知旧石器时代晚期，贝加尔湖地区及黑龙江地区的最早居民是靠猎取猛犸象、披毛犀、北方鹿、野马、野牛和采集鸵鸟蛋等为生的。

从华北、黄河流域、黑龙江流域和贝加尔湖地区发掘的大量文化遗物来看，古代这些地区同属于一种有密切联系的远古文化范畴，而且起码从旧石器时代晚期起就具有不容置疑的共同特征，这种共同的特征绝非偶然的巧合，而是历史发展的必然结果。

日本人江上波夫也认为，这种文化上的联系，充分反映在1928年贝加尔湖地区伊尔库茨克附近的马尔塔洞窟中发现的旧石器时代晚期遗址。这个遗址以精巧的细石器为特点，与河套及山西峙峪发现的细石器有共同的特征。苏联学者早期著作也曾经指出，贝加尔部落和黄河以北地区的联系发生在旧石器时代，河套地区和外贝加尔旧石器时代晚期的文化相一致便是例证。[1]

扎赉诺尔人

扎赉诺尔人化石，虽然许多学者把它划在中石器时代，但我们认为它实质上代表了旧石器时代晚期贝加尔湖地区和黑龙江流域古人类承上启下的关键一环。这里是远古时代人们生存的摇篮之一。扎赉诺尔人正是使用船底形石核的主人后裔。出土文物证明，扎赉诺尔人是北方渔猎民族桦树皮文化的祖先。他们能制作各种桦树皮器具及能熟练制作各种用途的细石器，如石镞、刮削器、石叶、石片、石核等。压制石器和镶嵌技术、打磨技术的普遍采用，证明扎赉诺尔人已经开始使用弓箭。他们的主要生产活动是渔猎。扎赉诺尔人与山顶洞人有着某种渊源，山顶洞人的成分包括蒙古人种和因纽特人种。北移至贝加尔湖地区和黑龙江流域及北美和日本北海道的古人类，应是扎赉诺尔人的分支、先世和兄弟。扎赉诺尔人头骨化石标本测量证明，他们带有蒙古人种的原始特征，其眉弓粗壮，颧骨突出，门齿呈铲形，内侧均成弧形。经过头骨复原，呈现出典型的蒙古人种特征，与北京人、山顶洞人同属形成中的蒙古人种，它与山顶洞人的头部变形的风格有着明显的继承性，表现出渊源关系。

贝加尔湖沿岸和黑龙江流域是古代民族的起源地，时间应追溯到旧石器时代晚期和扎赉诺尔人生活的时代。由华北地区来的古猎人，有的在贝加尔湖地区和黑龙江流域"落户"居住下来，这应以扎赉诺尔人的先世和兄弟为代表，而他们也是形成这一地区古代土著原始民族的基础。另一支则以因纽特人或古印第安人为主，向西伯利亚以东，北美阿拉斯加和日本北海道继续蔓延，形成后

[1] 吕光天、古清尧：《贝加尔湖地区和黑龙江流域各族与中原的关系史》（修订版），黑龙江教育出版社1998年版，第3页。

来的黄色人种，也形成蒙古人种在世界范围内分布的格局。

居住在白令海峡一带的因纽特人，其古代人体同东北地区同时代人体相似，而美洲的印第安人在许多特征上也和我国蒙古人种有相似之处。卡尔登等人合著的《世界史》中说："美洲的印第安人，在躯体特征上面和亚洲人民类似之处，远过欧洲和非洲人民的类似处，为了此理由，一般视为蒙古人种。"

近年来，世界各国考古学家根据出土文物和人种、民族学资料，多数人认为，古印第安人部落的祖先是由亚洲中部出发，越过白令海峡，入主原先荒无人烟的新大陆。

《黑龙江古代民族史纲》中讲道："如果说从旧石器时代晚期开始，中原与贝加尔湖地区和黑龙江流域就有了细石器文化传统和以山顶洞人与扎赛诺尔人之间在人种上为例证的联系的话，那么到新石器时代这种联系更加密切了。"

蒙古人种的多次大迁徙

蒙古高原古代北方民族文化与美洲古文化有着悠远而密切的渊源关系。

早在 20 世纪 30 年代，西方学者就曾提出亚美两洲文化关系的问题。英国学者李约瑟在他的《中国科学技术史》这部巨著中提出一个问题：现在已找到某些迹象，它们说明，在这一时期（指新石器时代），在北极圈以南的北纬地区，即北亚和北美，已经存在有广大的文化聚集区。这一文化区大致可称为萨满教区。在这一广大地区的各部分普遍应用的一种典型用具是长方形或半月形的石刀，它与欧洲或中东所见的任何石刀都完全不同，可是在因纽特人和美洲印第安人那里及中国人和西伯利亚人那里，却都可以找到。这一北方文化区的另外一个特征是穴居或住土屋。

著名考古学家、古人类学家贾兰坡先生讲道："根据对东亚、东北亚、西北美大量化石的观察，远在 10000 年前，黄色人种已到达北美洲，而后又向南分布，华北地区正是这一洲际文化传播的起点和渊源所在。大致在两万年前，亚洲人已经开始经过白令海峡进入美洲大陆，形成了美洲最早的居民——印第安人，他们进入美洲也并非一次，因为带进美洲的石器文化有所不同。美洲的石器文化是从我国华北地区过去的，因为相同性质的文化在华北地区发现得最早。分布的路线是从我国的宁夏、内蒙古经蒙古国和我国的东北部先后分布到东西伯利亚，最后通过白令海峡再分布到北美。根据目前的发现物来看，细石器文化的主人在距今 10000 年前即到达了阿拉斯加的西部，占据阿拉斯加的费尔班克斯—海莱湖地区，据碳 14 测定距今 11000 年。"美国学者韦斯登·拉巴与彼得·佛斯特提出"亚美巫教"的命题，认为亚洲与美洲存在一个玛雅、中国文化连续体。另一位美国学者奥多尔·施舒尔博士说："现在看来，史前有两次从亚洲移往美洲的移民大浪潮。第一次发生在40000—20000 年以前的冰河时期。当时人们从西伯利亚经过冰冻的白令海峡到达美洲。第二次移民浪潮发生在 12000—6000 年以前。一些海上移民从中国的东北部南下越南，经过菲律宾到斐济群岛和夏威夷，然后再到北美。"

我国北方古先民在全球最后一次冰期中，徒步或跨海东迁日本、库页岛、阿留申群岛、白令海峡、阿拉斯加到达美洲西海岸，这条路线与细石器文化东移是同时或先后进行的。一些学者认为日本列岛上最古老的居民阿伊努族是10000多年前从东南亚迁到日本列岛的。在北极地区引人注目的是美国阿拉斯加州的安克雷奇市的柯择堡和白令海峡之间的岛上，指路方向标——图腾柱——托天波尔——如树林一般，古代的、现代的都有。扎赉诺尔人、肃慎人等的遗迹都有，还在冰天雪地中保存着。这是古代北方民族多批的长距离迁徙情景，从陆路白令陆桥和北太平洋靠近大陆的岛屿迁徙到日本和美洲大陆，美洲古先民、日本古先民显然与蒙古高原古先民蒙古人种的拓展开发是紧密相连的。有关蒙古人种迁徙问题，著名学者叶舒宪在他的著作中谈到：中国古代模拟宇宙的明堂建筑与美洲原始文化中的太阳庙惊人相似……是由于它们本属于同一个史前文化共同体。人类学家用 RH 血型的分布为新的尺度研究史前人种的形成和迁徙，发现亚洲人、美洲印第安人和澳大利亚土著人几乎全是 RH 阳性种族的后代。考古学家对距今 28000 年的山顶洞人头骨的研究表明，这些史前中国人的体质特征与因纽特人、美洲印第安人特别接近，他们显然同属于形成中的黄色人种。日本大阪医科大学的松本秀雄教授和福岛县立医科大学的平岩幸一教授根据血液中抗体遗传基因的分析数据，做出了又一项惊人的报告：南太平洋库克群岛的居民祖先是源于中国的"南方型蒙古人种"。在他们采集到的 293 名没有混血的库克群岛居民的血液分析中，南方型蒙古人种的遗传基因占 67%。他们认为，库克群岛居民的祖先与库克群岛再往东的复活节岛上的原住民很可能属于同一人种。在海边耸立着巨型石像的神秘文化原来也是亚洲蒙古人种远渡太平洋所留下的遗迹。这一发现似乎可证明，史前中国存在过一个强大的航海文化，它跨越了宽度达 10000 多千米的大海，向东南方向迁移到南太平洋岛屿，进而到达美洲。这种看法与澳大利亚学者的观点不谋而合。台湾学者凌纯声发表了很多论文，提出，美洲印第安人宗教多半保持有他们的祖先在进入新大陆时自亚洲老家所带来的石器时代基层的若干特征，尤其是萨满教对进入迷狂状态的强调。[1]

船底形刮削器

旧石器时代晚期典型遗物以细石核、细石叶为代表，即以船底形和楔形、扁锥形、扁体石核为主，被称为"船底形"刮削器。令人感到非常惊奇的是，这种工艺方法，不仅在黄河流域、贝加尔湖地区和黑龙江流域存在，甚至在日本的北海道和美洲的西北部都存在。这一广大地区的细石器属于同一传统，在目前世界各国学者中，还没有谁否定这一事实。

考古学家、古人类学家贾兰坡先生认为，从考古发掘和研究可以证明，以细石器为代表的工艺传统，无论从时代、数量、分布和集中情况来看，都说明它起源于我国的华北地区，以华北为中心逐渐扩大到贝加尔湖地区和黑龙江流域、库页岛，进而进入日本，通过白令海峡进入美洲西北

[1]　叶舒宪：《中国神话哲学》，中国社会科学出版社 1992 年版，第 359 页。

部。船底形石柱一般来说是源于两极石柱，这种两极石柱是在距今四五十万年前的北京猿人遗址中发现的，最古老的船底形石核是在内蒙古萨拉乌苏遗址中发现的，距今三四万年。大约在 20000 年以前，制造船底形石核的技术方法便逐渐向北方和东北方传播，即由华北的古猿人在追逐野兽过程中，把他们掌握的这种技术带到贝加尔湖地区、叶尼塞河上游、贝加尔湖东岸地区。第二条路线是沿松花江等地，在晚更新世之初，在日本与中国华北之间，没有古代人类不可逾越的自然障碍。在20000—10000 年前，东北亚大陆和日本仍然存在往来。

华北地区、贝加尔湖地区和黑龙江流域的原始人群有过相似的、牢固的、世代相传的共同文化，这种相同的文化是由共同的蒙古人种文化所决定的。他们之间必然有共同的渊源，而华北地区正是这一物质文化的发源地。

在旧石器时代晚期和中石器时代活动于贝加尔湖地区和黑龙江流域的古代人群属蒙古人种，都来自华北地区，这种蒙古人种人群是汉族，同时也是中国北方古代民族，其中包括贝加尔湖地区和黑龙江流域古代各族的共同远祖。[1]

张志尧先生从印第安人的人种、宗教习俗等方面进行了深入研究，他认为："不少国际学者指出，印第安人与远古时期的蒙古利亚人在人种、宗教习俗等方面的关系均十分密切"。

（1）在人种上：以玛雅文化为其骄傲的印第安人，属于蒙古人种，历史学家推断，这批蒙古利亚人大约在 50000 年前（正是冰河时期）从亚洲的东北部，通过冰封的白令海峡逐渐分布于美洲广大地区，并形成了许多不同文化和语言的部落集团。

（2）在宗教习俗上：上古时期以蒙古利亚血统为主的匈奴部落联盟，其宗教信仰是原始拜物教——萨满教。他们主要祭太阳、祭火、祭祖先、祭诸神；而印第安人在祭奠太阳神时，用玉米酒点燃圣火，并把驼、马投入湖中祭太阳神，这表明祭火亦是他们祭礼的一个重要内容。在祭祖方面，印第安人与游牧于中亚的部族一样，其主要表现亦为图腾崇拜。在中亚，这种图腾崇拜是在岩画、鹿石中凿刻代表部族的动物图腾；而在南美洲，则付出巨大的努力雕刻气势宏伟、风貌奇特的玛雅图腾柱。至于太阳崇拜，对于认为自己是"太阳子孙"的印第安人来说，所举行的仪式是一个极具规模、极有气势的盛典。那种极其热烈的节日气氛，丝毫不亚于现代欧美诸国的狂欢节。内蒙古阴山岩画中太阳神之多说明当时的先民们对太阳崇拜也异常热衷。除了上述崇拜外，印第安人还崇拜战神，如石像（复活节岛的巨人石像）、木乃伊（可能受埃及木乃伊崇拜的影响）。至于战神崇拜，公元前 10 世纪伊朗以剑为战神，而在深受古代西亚文化影响的中亚地区，那些持剑石人，就他们身份来说，可能是部落首领或屡立战功的英雄，从宗教观念来说，可能与战神有关。印第安人用蛇头装饰神庙，而蛇形却是萨满法衣上常见的动物形象。这种蛇形不但见于殷商时期的玉雕，而且多见于人面蛇身的伏羲、女娲图。印第安人神庙上的蛇形，似应将其视为与先祖有密切联系的动物图腾。印第安人在宗教习俗上与匈奴人所信仰的萨满教极其相似，甚至在许多方面完全一致。这一共同现象，加之同祖共源，使人不得不承认：中亚到南美洲虽相隔极其遥远，但以刻苦耐劳著称于世的蒙古利亚人，经过几个世纪甚至更长的时间，终将源于中亚的原始文化之种，根植于南美沿海地区的山地、平原，经过极艰巨的努力，这一文化不但被发扬光大，有所创新，而且已为世界所瞩目。至于印第安人进行的极其艰巨的长时期的长途迁徙，可能与第四纪冰期有关。在旧石器时代，生活

[1] 吕光天、古清尧：《贝加尔湖地区和黑龙江流域各族与中原的关系史》（修订版），黑龙江教育出版社 1998 年版，第 3~10 页。

在中亚的人类集群，在严寒中濒临绝境，为寻求一线生机，分别先后从高寒的阿尔泰、西伯利亚、蒙古高原向东及东南较温暖的区域迁徙。其中一部分已从华北、东北进入气候适宜的中原。另一些集群，可能其实力难以与入居中原的集群抗衡，不得不继续沿着太阳升起的方向寻找温暖居住地（太阳崇拜的主要原因亦在于此）。在充满悲壮气氛的行进中，这一集群终于通过了冰封的白令海峡，并向北美、南美沿海地区的山地、平原逐渐深入。通过努力，这些自称"太阳的子孙"的印第安人，终于得到了太阳的庇护，在阳光灿烂、生态繁茂之地重建了永恒的家园。当他们在狩猎、渔业获得丰收而载歌载舞之时，一种饮水思源的感情上升为一种极隆重、极虔诚的崇拜——太阳崇拜、圣火崇拜（正是太阳和火在严寒中给饥寒交迫的人群带来了温暖和光明）。而这种祭祀形式在印第安人入居南美洲之前，在亚洲东北部和中亚面临严酷威胁时早已存在，因而大迁移的部落首领与萨满依据这原始的固有形式举行隆重的仪式。当印第安人"适彼乐土"，安居乐业后，一种对艰难时期的怀念与对故土的眷念，随着生活的富裕而日益强烈，故而产生了表现对故土强烈热爱的玛雅石雕文化，这种石雕文化展现了印第安人非凡的创造力，也显示了与故土文化的紧密联系。[1]

图腾文化是人类历史上最古老、最奇特的文化之一，是与以后的文化联系较多的一种文化，同时也是一种最复杂的文化。图腾文化发生于旧石器时代中期，繁荣于旧石器时代晚期和中石器时代，新石器时代是逐渐衰落和演变的时期。[2]进入阶级社会之后，图腾文化只是作为残余的形式延续下来。

上面谈到旧石器时代晚期的狼、鹿与蛇、鸟、马图腾崇拜的最古老雕刻。美洲印第安易洛魁联盟的6个部落都有熊氏族、狼氏族和龟氏族。据摩尔根《古代社会》一书所列举的近400个氏族中，以狼和熊为图腾的约有30个，以鹿和兔为图腾的约有20个。同一图腾虽然分处在不同部落，但彼此视为亲属，如同兄弟。图腾文化在原始时代起着重要的作用。图腾意识是氏族成员的共同意识，是维系、联结氏族成员的精神支柱，是连接氏族成员的心灵纽带。图腾文化还具有区分群体的重要功能。随着社会的发展，各个氏族、部落之间的交流也越来越频繁。这样，各群体成员之间常常会互相混杂，难以分辨。图腾标志和图腾名称的存在，使人们可以准确无误地识别群体，可以有效地防止本群体成员流向他群，以使自己群体的力量不受到削弱，保障群体不断壮大。

蒙古族人祖先曾以狼和鹿为图腾。匈奴人崇龙拜日，有"黑狼种"和"贺赖种"。"贺赖"为突厥语斑马之意，黑狼、斑马是他们的图腾。

印第安人崇拜蛇。在蒙古国境内的阿尔泰山，在被称为旧石器时代遗址的北曾赫尔洞穴里发现了蛇、有角的鹿、鸟等动物彩绘岩画。在夏家店上层文化东胡铜饰牌中有蛇崇拜形象，在蒙古族生活用品上也多有蛇纹图案。在乌苏里江的岩壁和阴山岩画中都发现了蛇形、鹿形岩画。在西伯利亚诸民族的神话中，太阳巨蛇"穆杜尔"是天和水的主宰。在美洲的印第安人部落群中，就有9个部落不约而同地选用蛇。远古的伏羲、女娲也是以蛇来作为本氏族图腾，其部族成员认为人面蛇身之物是其部族的保护神，并把人首蛇身之画当成神圣之物。

"回顾人类的早期历史，一个极为重要的史实是：人类曾经历过第四纪冰河期，在冰河时期，严寒使曾在低山、丘陵地带从事采集的人类集群不得不向高原、高山区有森林、洞穴的地带转移。这时期一度在大河中下游地区繁衍、栖息的动植物因遭冰河的侵袭，濒于灭绝，而高山区耐寒的泰

[1] 张志尧：《草原丝绸之路与中亚文明》，新疆美术摄影出版社1994年版，第188页。

[2] 何星亮：《中国图腾文化》，中国社会科学出版社1992年版，第51页。

加森林与冷血动物蛇等却得以幸存。由于严酷的自然环境，人类与蛇群均向能抵御严寒的洞穴和维持许多动物生存的高山、湖泊转移。为了取得这一生存空间，早期人类曾与巨蛇做过力量极为悬殊地较量，正是这种较量，促使巨蛇被神化。由于早期人类多次因生存需要（如在湖滨汲水，围捕野山羊等）而无意与巨蛇遭遇并受残害，在悲痛、惧怕心理的交织下，不由自主地对巨蛇产生了一种敬畏心理。将巨蛇视为超凡的龙，视为具有极大威慑力的神，因此对其供奉，敬若神明。当蛇温饱之际，若未遭受攻击一般也不侵害人群（其它猛兽亦是如此），偶尔也无意地为人类做些'疏导洪水'等人力无法做到的善事。因而西伯利亚诸部族与远东的通古斯人，以其善行之举将其视为聪慧强大的太阳巨蛇，视为天和水的主宰。"[1]

图腾文化包罗众多的文化因素，与后来的许多文化现象具有渊源关系，对后世的影响也是十分深远，它属于最早或最古老的文化层。在氏族社会时期，图腾有着巨大的威力，在社会中起着不可小觑的作用。由氏族社会转变为阶级社会之后，图腾观念及其他文化元素仍在社会中发挥功用，不少民族都有意识地保留和延续图腾信仰和图腾文化，并使之代代相传。图腾意识的自识性和内聚性，是民族内部团结和文化延续的重要支柱，对民族文化的生存和发展、保留民族特点发挥了重要作用。图腾观念一直存在于现代人的生活之中。

蒙古族传统美术

图案

上

12

[1] 张志尧：《草原丝绸之路与中亚文明》，新疆美术摄影出版社1994年版，第188页。

第二章　新石器时代的工艺美术与图案

辽阔的蒙古高原是孕育游牧人的巨大摇篮，也是游牧人创造人类文明的自然依托。我们从古代北方民族美术中可以得到不少美术知识，从中可以了解到这里也是人类文化发源地之一，这里的图案艺术早已闪耀着夺目的光彩。

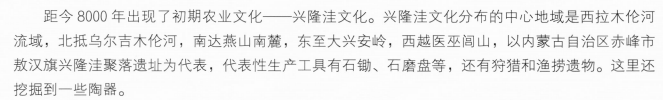

兴隆洼文化

距今 8000 年出现了初期农业文化——兴隆洼文化。兴隆洼文化分布的中心地域是西拉木伦河流域，北抵乌尔吉木伦河，南达燕山南麓，东至大兴安岭，西越医巫闾山，以内蒙古自治区赤峰市敖汉旗兴隆洼聚落遗址为代表，代表性生产工具有石锄、石磨盘等，还有狩猎和渔捞遗物。这里还挖掘到一些陶器。

兴隆洼文化属于新石器文化，这里出土了蒙古高原最早的地母天神石雕像和最早的玉雕工艺品，还有最早的成排建筑遗址。在陶器上发现有蛇体龙纹图案，考古学认为这是龙的起源。在蒙古族牧民中这种蛇体龙纹图案一直到现在仍广为流传。

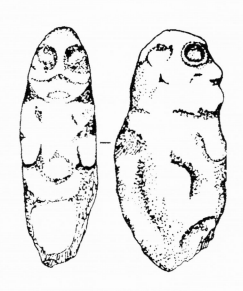

兴隆洼文化中的地母神像

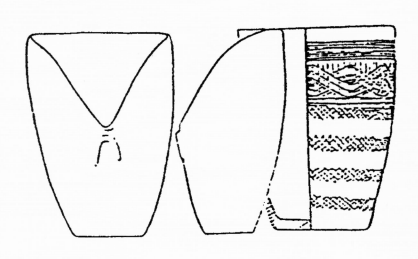

兴隆洼文化中的蛇体龙纹陶器

赵宝沟文化

在距今 7000 年的赤峰市敖汉旗赵宝沟文化遗址中，人们采集到了鹿龙、鸟龙、猪龙等，还有蛇体龙纹，这些都具有原始氏族图腾的含义。此外，在赵宝沟文化中还发现了菱形几何纹尊形器、神鹿纹尊形器，很像是鹿首鱼身的神兽。

赵宝沟文化的分布地域主要在西拉木伦河以南，南达渤海北，以鹿首动物纹和几何压印纹为主要特征。

从赵宝沟文化中常见的"之"字纹看，它显然继承了兴隆洼文化中的农业经济，但它比兴隆洼文化发达。在原始社会时期，陶器纹样不单起到装饰作用，还是族的共同体在物质文化上的一种表现。鹿首鱼身神兽是当时氏族共同体的标志，它在绝大多数场合中是作为氏族图腾或其他崇拜的标志而存在的，这种神兽具有氏族图腾的神圣含义。

赵宝沟文化的龙凤图案刻画在陶质尊形器上，陶质尊形器是当时用来祭祀的祭器。南台地遗址的龙凤纹图案中有标准的"鹿龙"，这是中国最早的龙凤呈祥图，是中国龙凤崇拜的开端。

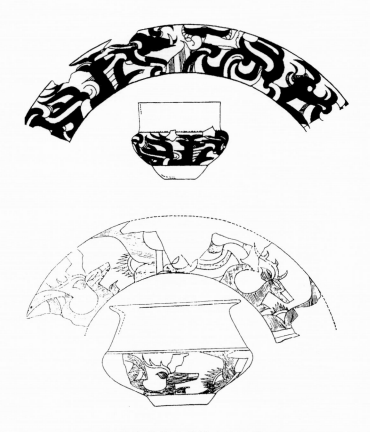

赵宝沟文化中的神鹿纹陶尊

红山文化

距今 6500—5000 年前，出现了著名的红山文化，人们在红山文化中发现了鹗鸟（猫头鹰）、龟、鱼等动物形象的玉器，其中在赤峰市翁牛特旗三星他拉红山文化遗址出土的碧玉龙、黄玉龙最为著名，被形象地称为"猪首龙"，它们躯干弧卷呈蛇形，颈背又似马鬃，是多元复合体的神龙。碧玉龙是墨绿色圆雕，呈"C"字形，这是发现最早、器形最大的龙形玉器，它比中原文化的龙图腾、夏墟龙纹图案要早 1000 多年。红山文化普遍发现的古代殉葬用的小玉龙，属"猪嘴龙"。

学术界认为这是中华五千年文明的曙光。

源于红山文化的龙文化是北方草原古文化的重要组成部分，传入中原后最终成为中华巨龙的象征。

中国考古学家李济认为："中国人要多多注意北方，这里是中华民族列祖列宗栖息坐卧的地方。倘若以长城为界限，中国文化及民族都是长城以南的事情，是极大的错误。在中华文明起源过程中，夏商周三代之前，也就是四五千年前，应存在一个'早期国家'阶段，显然其具有不成熟性和过渡性，都处在从氏族演变到国家的转折点。"牛河梁红山文化遗址的时代恰好与夏建国之前传说的帝王时期相符。毫无疑问，红山文化是北方民族文化的发端。

红山文化时期，原始宗教已发展到十分繁盛的阶段。宗教观念渗透于当时的道德观念和艺术之中。

红山文化内涵归纳为"三石"（打制石器、细石器、磨制石器）、"三陶"（纹陶、彩陶、红陶），农业较发达，人们定居生活。

在辽宁省凌源、建平交界处的牛河梁，发现了属于红山文化的女神庙，庙内堆满大大小小的泥塑神像残块和庙的建筑构件，有 6 个不同的女神像个体，最高者近 5 米，当是众神之中的主神，一尊女神头像经权威部门鉴定为国宝。女神庙的发现对北方民族文明起源史、宗教思想史和雕刻艺术史的研究都提出了新课题。

女神庙附近的大平台是一个更大范围的崇拜共同祖先的宗教活动场所。

辽宁朝阳发现的东山嘴红山文化祭坛以方圆坛为主，方坛在北，表示大地；圆坛在南，表示天穹，古称"天圆地方"，是最古老的宇宙模式。圆坛南侧又有 3 个相连的石圈，表示日、月、星三辰联璧。女神庙和玉龙的发现说明了很多问题，戎狄民族的祖先创造的天圆地方的哲学思想在这时期已很成熟，它对后世子孙产生了很大的影响。在牛河梁还发现了炼铜锅片，是早期冶炼台址。有的专家将其誉为"东方的金字塔"，与古埃及的金字塔一样在考古学上占有重要地位。毫无疑问，红山文化是北方民族文化的发端。

红山文化先民们崇拜的最高神灵为"猪龙"，红山文化的至上天帝具有"猪人"的特征。

学术界认为伏羲部落是龙部落，伏羲以蛇为基础，兼取诸兽之长，逐渐形成龙神形象，随伏羲部落的迁移，其后裔不断融于北狄和诸夏之中，开启了华夏民族的文明之光。

红山文化中的女神庙塑像

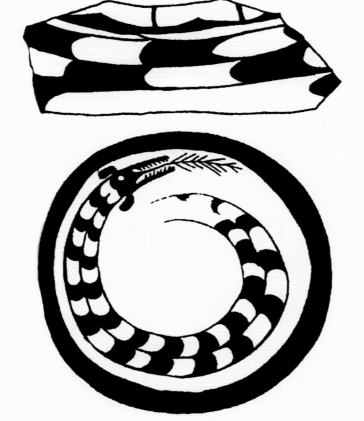

彩陶龙纹（上，红山文化）

与陶寺彩绘龙纹（下，龙山文化）

比较图

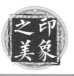

蒙古族传统美术
图案
·上
18

碧玉龙

猪首龙

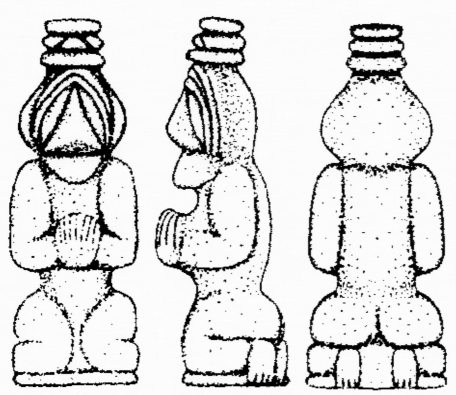

新石器时代雕像

（图采自《赤峰古代艺术》）

马家窑文化

马家窑文化，学术界认为是犬戎的文化，蒙古族人常用的卍字形、图门贺和圆形普斯贺图案都源于这一时期。

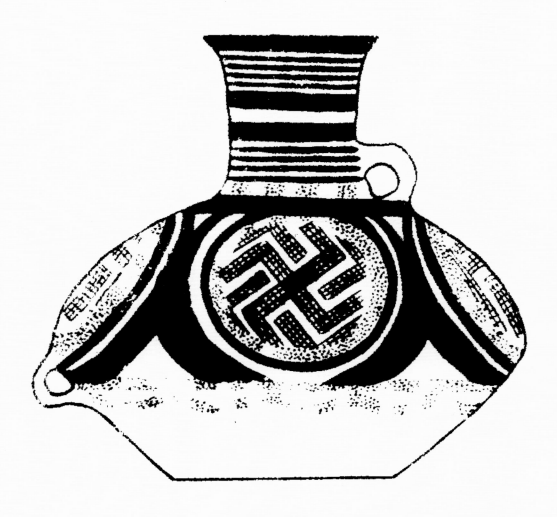

马厂类型器物图

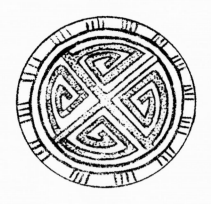

青海彩陶纹饰与后来的蒙古族
图案十分相似

马厂类型回纹展开图

夏家店下层文化

　　属于新石器时代晚期的内蒙古自治区赤峰市敖汉旗小河沿文化距今 4800 年左右，该文化层结束后，被夏家店下层文化取代。在距今 4200—3500 年之间，夏家店下层文化得到持续稳定的发展。夏家店下层文化分布在今天的内蒙古、辽宁、河北三省区的邻近地带，还包括一部分京津地区。有学者认为，夏家店下层文化反映出的是一个相当成熟的独霸一方的方国。

　　夏家店下层文化是进入文明时代的早期青铜文化，出土了非常珍贵的陶器和铜器的标本。

　　夏家店下层文化陶器工艺水平极高，在其令人眼花缭乱的艺术图案中有虎纹、回纹、云纹（哈木尔纹）、蛇纹、鸟纹、蛇雁纹、植物花卉纹、犄纹、鱼纹等，图案构成有二方连续和四方连续纹样及适合纹样和单独纹样。图饰自然活泼、朴实动人，显示了完整的形式美，具有重复、有条理、有节奏等美的形式。以对称、平衡的骨骼章法达到比较完美的程度。夏家店下层文化的成就是北方民族美术悠远长河中一颗灿烂的明珠，可以说后来的游牧民族工艺美术的造型规律与装饰纹样是由此开端的。

　　夏家店下层文化龙鳞纹（陶龙纹）显然是继承了当地红山文化彩陶龙纹的传统。

　　艺术界认为夏家店下层文化是鬼方的文化，经考证鬼方是胡人。而距今 2800 年的夏家店上层文化，是由多种文化因素组成的发达的青铜文化，学术界一致认为夏家店上层文化是东胡文化。

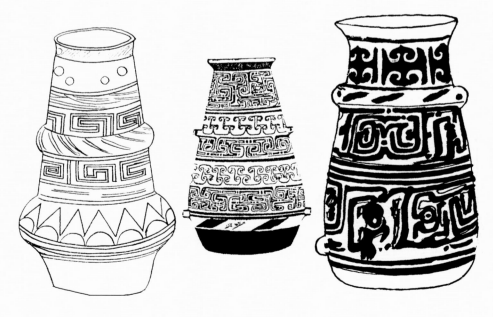

夏家店下层文化中的彩陶

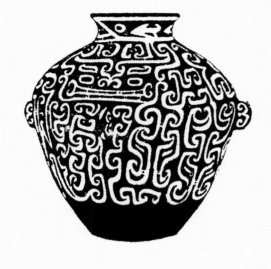
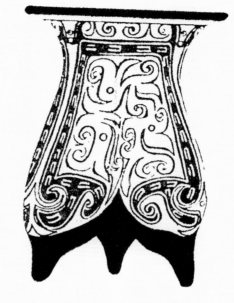
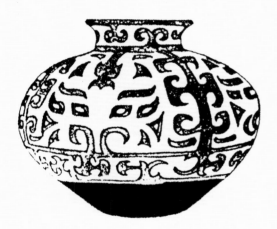
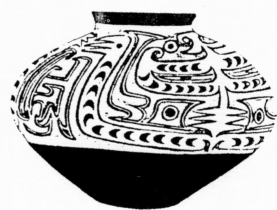
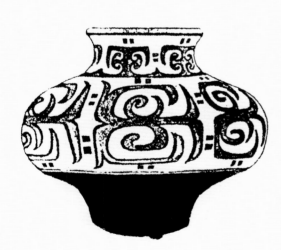
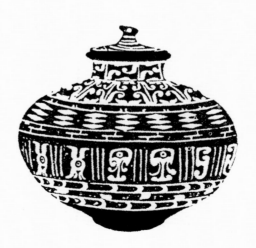

夏家店下层文化中的彩陶

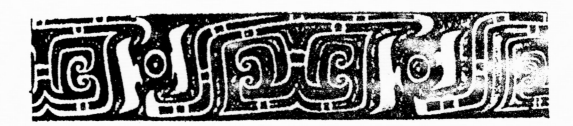

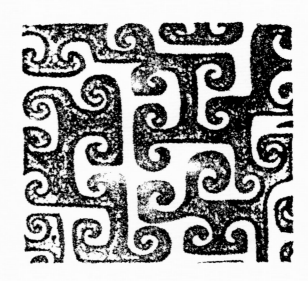

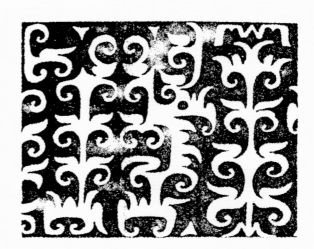

夏家店下层文化彩陶中的连续纹样

鹿石文化

　　鹿石文化是青铜时代的一种文化遗存。这种石雕分布于蒙古草原、外贝加尔、图瓦和阿尔泰地区。鹿石是武士形象，从鹿石上的短剑、刀、战斧、弓箭来看，这种鹿石是歌颂和纪念那些武功高强的领袖人物，大多数鹿石是领袖人物的墓碑。这些鹿石艺术具有原始的、天真的、拙朴的美，体现了远古历史前进的力量。

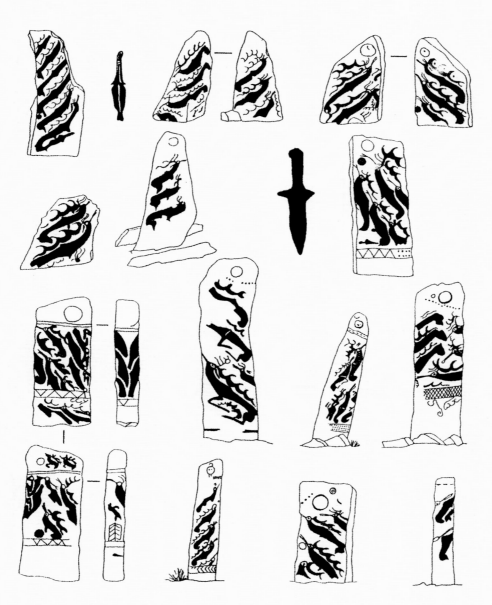

鹿石

岩画

　　欧亚大陆北部的广阔草原地带，在漫长的历史岁月中，由于经济生活大致相同，宗教信仰和意识形态一致，所以在这些地区出现的岩画，从题材、风格上都有较多相同的地方。这些地区的岩画涉及各种动物、狩猎、骑士、舞蹈、神像、印记符号、天体、征战、祭品、车辆、飞禽和树木等众多的场景和形象。但是，各地岩画也有各自的特色。比如，贝加尔湖畔查干扎巴岩画的水鸭和斯堪的纳维亚岩画中的船只并不见于阴山岩画中，而阴山岩画中的罕达犴也不见于其他地方；新疆地区生殖崇拜的岩画在其他地区虽然也有，但大为不同，显然这与各地巫师的目的和指导思想有关。而欧亚草原上岩画的共性说明了文化相互间的联系性。

　　阿尔泰语系各民族在历史上占有特殊地位，数千年以来许多氏族与部落、民族的文化交相辉映。岩画可以把我们带到遥远的原始社会和青铜时代，可以揭开古代文化中最为复杂、最难理解的领域。

　　北方游牧人的古代岩画艺术十分丰富，新疆阿尔泰山区岩画、宁夏贺兰山岩画、青海哈龙沟岩画和巴哈毛力沟岩画、内蒙古阴山岩画、贝加尔湖查干扎巴岩画、蒙古国诺彦山岩画，从中国北部到俄罗斯贝加尔湖，从新疆天山到黑龙江下游，都有广泛的分布。

　　岩画为我们揭示了远古时代北方草原上游牧人的生活，同时也为我们提供了远古祖先造型艺术的优美典范。岩画的题材与古代北方民族的经济生活、原始宗教观念有密切关系。

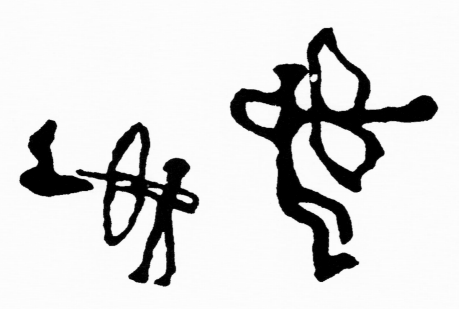
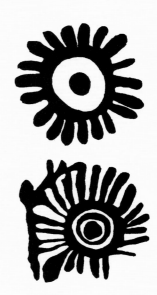

岩画

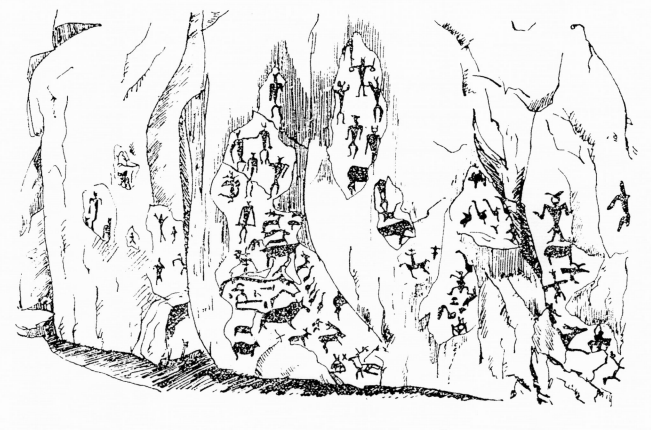

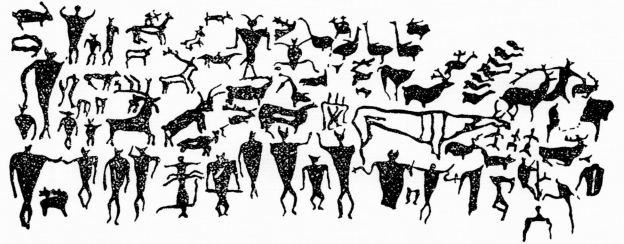

<div align="center">

查干扎巴岩画[1] 临摹图　T·N·萨温科夫临摹

（采自《西伯利亚岩画》杂志，1925 年）

</div>

[1]　查干扎巴（白碗）湖位于流入贝加尔湖的安基河口南 15 俄里处，山谷两旁有高大粉红色大理石石崖环绕，石崖好似墙壁一样矗立在湖上，在阳面刻有岩画。

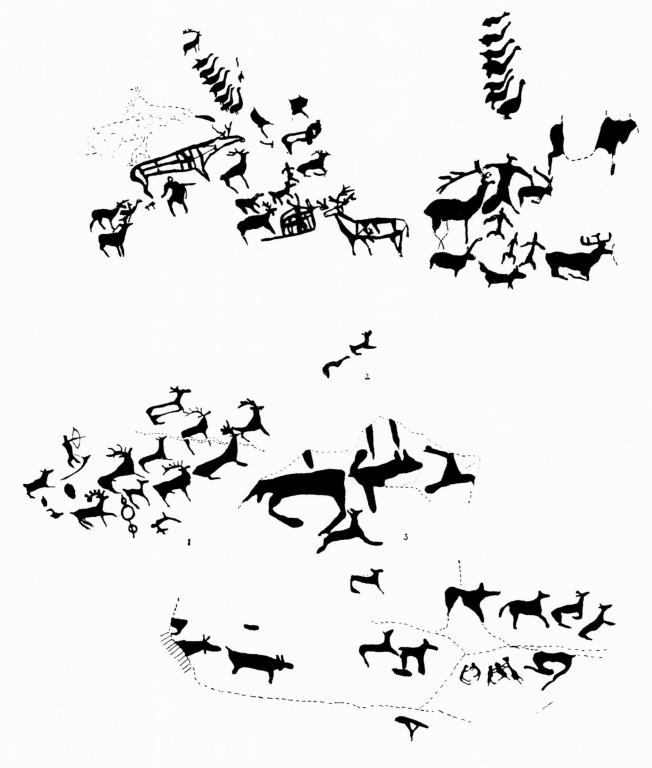

岩画

（图采自《文物考古参考资料》）

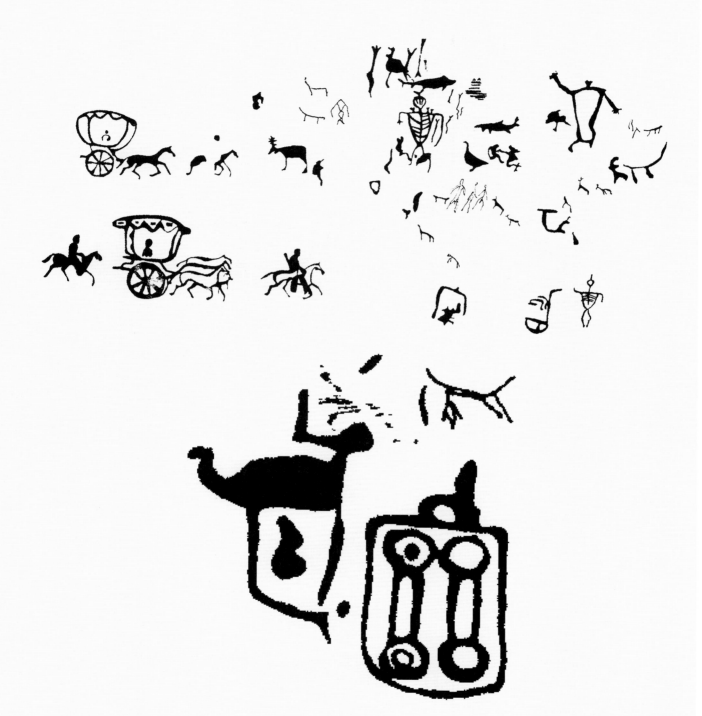

贝加尔湖阿雅湖湾岩画

（图采自《文物考古参考资料》）

蒙古国诺彦山岩画
（图采自《蒙古历史文化》）

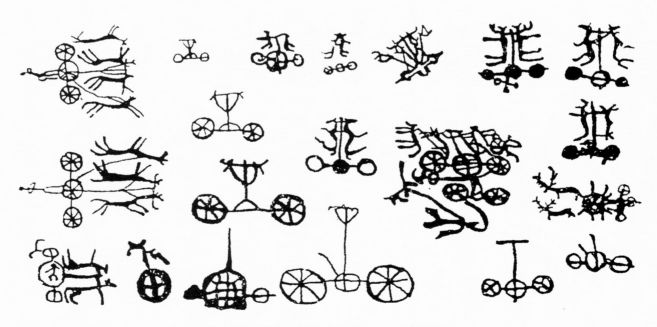

蒙古国、中亚及邻近地区车辆岩画综合图表

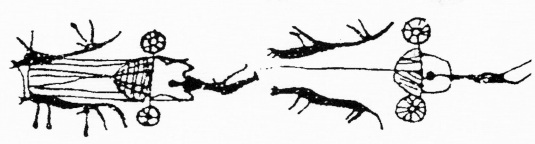

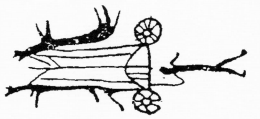

帕米尔地区

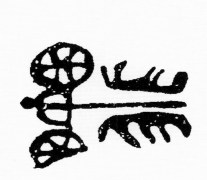

塔吉克斯坦

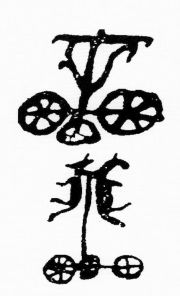

吉尔吉斯斯坦

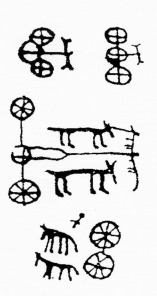

图瓦

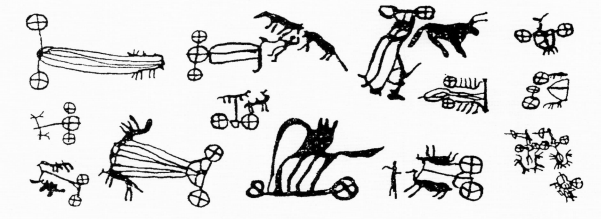

哈萨克斯坦

中亚及邻近地区车辆岩画综合图表

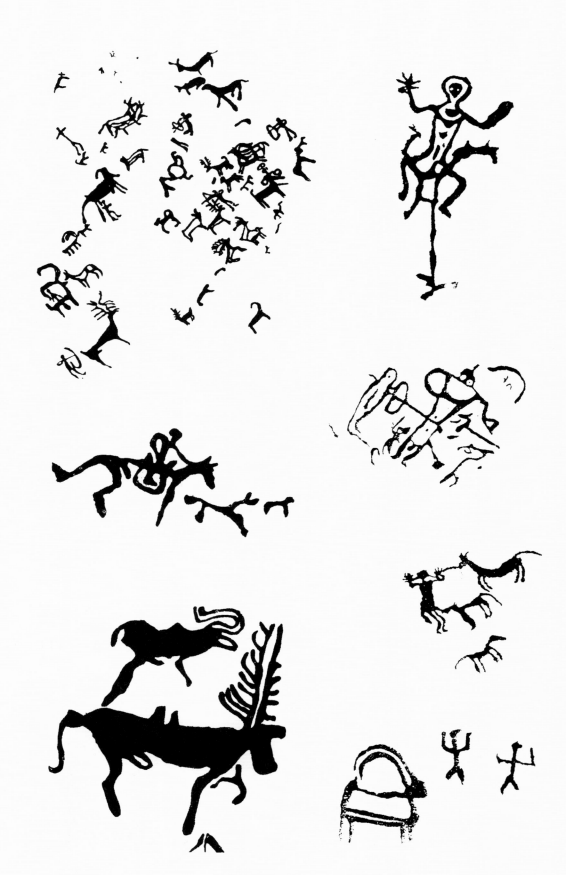

内蒙古阴山岩画

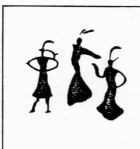
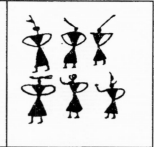

甘肃黑山舞蹈岩画

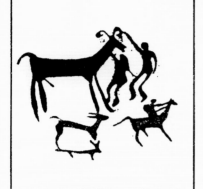

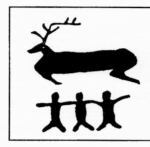
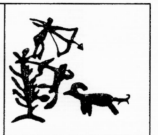

宁夏贺兰山岩画

内蒙古阴山岩画

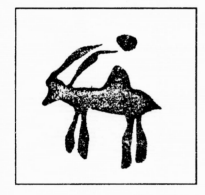

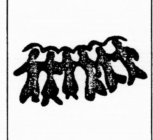
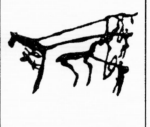

宁夏贺兰山岩画

内蒙古阴山岩画

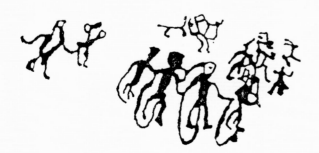

内蒙古阴山岩画（舞蹈）

甘肃黑山岩画

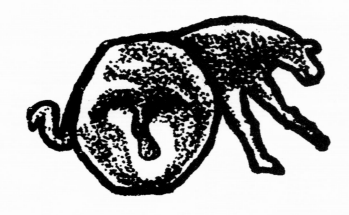

新疆呼图壁犬岩画　　　　　　　　　内蒙古阴山岩画（狼山段）

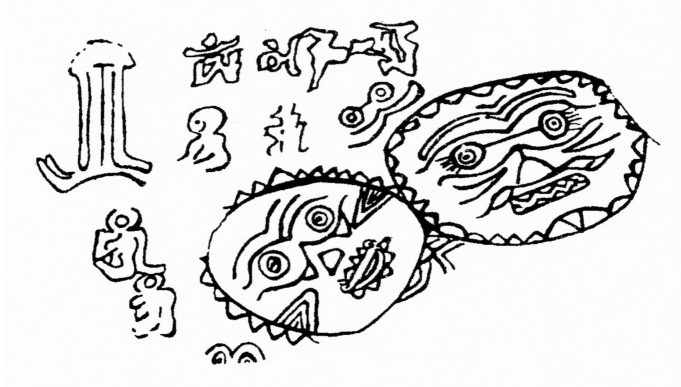

内蒙古赤峰克什克腾岩画

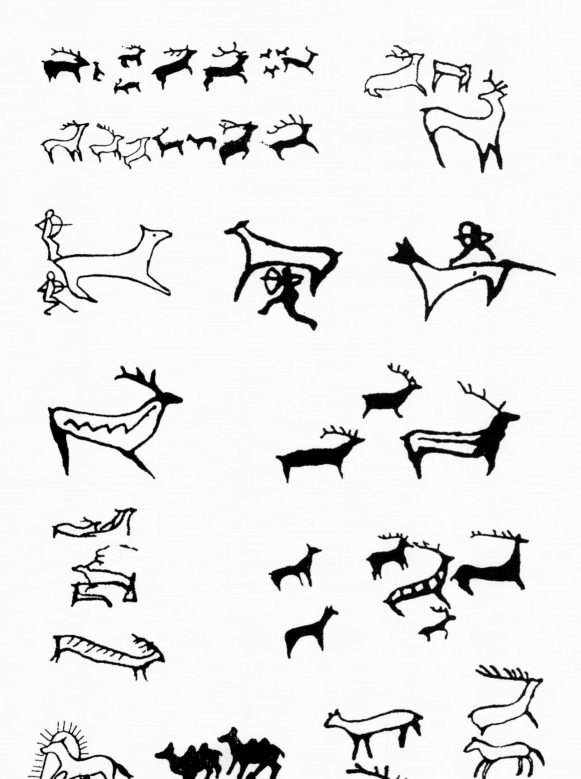

内蒙古赤峰克什克腾岩画

内蒙古阴山神灵岩画

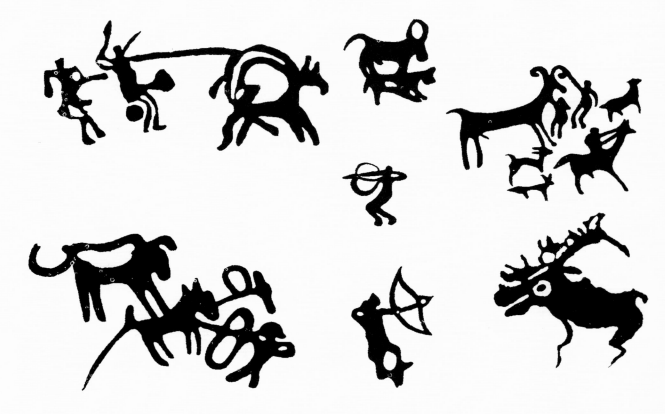

人与动物岩画（图采自《阴山岩画》）

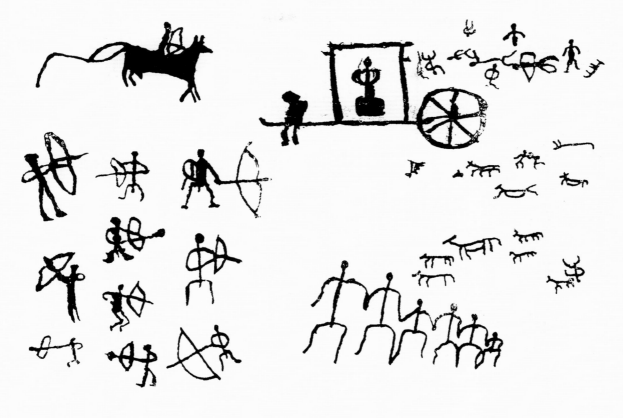

锡林郭勒盟苏尼特右旗岩画

内蒙古阴山岩画（图采自《阴山岩画》）

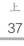

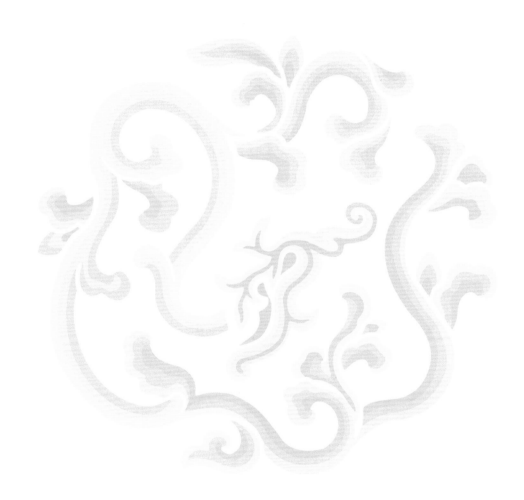

第三章　古代北方民族图案

大漠南北广阔的草原，一直以来都是我国古代北方民族活动的历史舞台。考古发掘证明，远在旧石器时代，这里就有人类生存。虽然蒙古族是在13世纪形成的，但组成蒙古族的蒙古各部都有着更为古老的历史。他们与阿尔泰语系各民族，与我国历史上的匈奴、东胡、鲜卑、突厥等古代游牧民族，与更早期的原始人类，都有着某种程度的渊源或亲缘关系，他们之间的文化传统有许多是一脉相承的。在民间美术方面，可以找出明显的发展传承轨迹。

《墨子·节葬》云："尧北教乎八狄。"狄与尧并称，狄人出现于唐尧时代，居北方。狄，来源于狄历，简称北狄，曾是北方民族的统称或泛称。匈奴语"颠连"是"天"的象征，是北方民族至高无上的天神。

《史记·匈奴列传》说："匈奴，其先祖夏后氏之苗裔也，曰淳维。唐虞以上有山戎、猃狁、荤粥，居于北蛮，随畜牧而转移。"又云："夏桀无道，汤放之鸣条，三年而死。其子荤粥妻桀之众妾，避居北野，随畜移徙，中国谓之匈奴。"服虔注："尧时曰荤粥，周曰猃狁，秦曰匈奴。"

古代东方沿海地区有个鸟王国，与古史传说中的太昊、少昊有关。"太昊伏羲氏，风姓之祖也，有龙瑞，故以龙名官。"有着太阳崇拜的东夷部落集团共有九部，合称九夷。太昊、少昊与红山文化有密切关系，对以后的东胡文化有直接影响。

历史上，北方阿尔泰语系各部族普遍信仰一种原始宗教——萨满教。他们的自然崇拜、图腾崇拜有许多共同的特征和文化要素。图腾崇拜是原始社会人类的精神支柱，世界上所有的古老民族都是从图腾崇拜的社会阶段成长起来的。原始人认为整个世界都是有生命的，"万物有灵"的观念统治人们的思想。进入氏族社会以后，原始人普遍认为，一个氏族集团的一切成员都起源于某种动物或植物，或与某类动植物的佑护有关，这种动物或植物就成为他们的图腾。这样，原始人将自然和图腾观念融为一体，巫术信仰和万物有灵观念融为一体，相信有一种超自然的力量为自己造福。这种观念意识和信仰，长期地延续到以后的各个时代，反映在图案艺术、风俗习惯、民间语言文化之中。

生命意识与繁衍意识是人类的基本意识，它形成了人类各民族的本原哲学的基础。所谓"阴阳相合，化生万物"和"万物生生不息"的本原哲学，正是基于人类这一基本意识。繁衍是生命无限的延续，"生者长寿，死者永生"。太阳是周而复始的，"天"无处不在，无时不在，主宰着人们的全部生活，蒙古族敬之曰"长生天"。有的学者研究认为"蒙古"一词与长生天有关，即长生（或永恒）的部族之意。蒙古族自称青蒙古，是青色的圆天，青色的永恒的天的意思，这种思想意识渗透到蒙古族文化的发生和发展的全部过程中，从蒙古族图案看也是如此。

蒙古族图案在民间流传十分广泛，是非常有生命力的美的存在形式，是蒙古族传统文化的重要组成部分，这些图案都是从原始社会开始形成的。

出土的东胡青铜器，如铜盔、戈、矛、回纹剑鞘、短剑、斧，还有成套的马具、鹿首刀、羊首刀、马首刀等，图案有蛇、龙、鸟、牛、狼、鹿、马、兔等动物形象，有云纹（哈木尔纹）、回纹等纹式，这些图案具有原始图腾保护神的神圣含义。

从较晚的东胡饰牌看，其双牛、双驼、双马、双鹿、鹿、熊的图形和几何纹饰等都明显受到匈奴文化的影响，类似匈奴的艺术风格。东胡出土的铜器数量很大，品种很多，其装饰图案极为丰富，其中蛇纹最常见。"双头蛇铜饰件""双蛇衔蛙铜饰件"等蛇纹装饰都有蛇崇拜的神圣含义。还有"鹰虎搏斗""大鹰展翅""三马拉篷车""阴阳短剑""十牛八马短剑""四羊头饰"等，都是非常著名的青铜器，图案独特，制作精美。

到了战国后期，随着社会的发展，北方许多互不统属的氏族、部落逐步趋于局部聚集，在一定地域范围内形成了一些较大的部落联盟，其中主要的两个联盟就是东胡和匈奴。

匈奴文化与图案

匈奴的手工业产品种类繁多，土、木、石、铁无不成为他们的加工对象。铜铁制品有镞、鸣镝（响箭）、马勒、斧、锛、鼎、壶、镜、刀、剑、香炉、饰牌、护面具，还有金甲、祭天金人、金饰片等。匈奴的地毯（希日特格）多用旋涡纹装饰。各种马具如马鞍、马镫、马鞭等均已出现。

被艺术界认为属于"匈奴文化"的"鄂尔多斯式青铜器"是北方青铜时代的文化遗物中最为著名的，它从商代一直延续到汉代，影响面极为广泛。而青铜器通常称为铜器，是一种铜锡合金制作的器物。

在鄂尔多斯式青铜饰件中出现了马，还出土了飞马，显示墓主人借神马飞入天界的象征意义，这一点与萨满教将灵魂所在规定为上界、下界的宇宙观是一致的。

各种动物图案的铜饰牌是鄂尔多斯式青铜器具有代表性的器型，其中有三鹿、双龙纹饰牌。各种动物组合形式有：虎/牛、虎/鹿、鹿/野猪、虎/鹰、虎/马、虎/兽、兽/兽、豹/鹿、狼/鹿、狗/马等。猛兽吞食弱小动物饰牌，如猛虎撕咬山羊饰牌、狼背鹿饰牌等，体现了当时游牧人的世界观。在两种动物二元对立的主题中含有强与弱、生与死、主动与被动、自然与超自然的对立关系，这些动物与原始图腾崇拜不能说没有关系。各种动物饰牌上方的圆环或变形圆环装饰及动物角部夸张处理的连续环形，除装饰意义外，也包含着对天界的某种隐喻。

"胡星"直译为"匈奴星"，是匈奴的族星。《后汉书·南匈奴列传》中说常以正月戊日祭天。《说文解字》言："戊，中宫也。象六甲五龙相拘绞也。"中宫为五龙交缠之地，故单于庭也称龙庭。由此得知匈奴的正月岁祭是观察天象中的龙星，以龙星开始出现巡天为春天的来临。《史记·匈奴列传》中又说："五月，大会茏城，祭其先、天地、鬼神。"《史记·匈奴列传》中说："单于朝出营，拜日之始生。"敬迎日出，同时祭偕日出的参宿。《史记·天官书》中说："参为白虎。"白虎星辰见东方，匈奴人视为"战星"，即"战神"。此知匈奴先祖均为虎神、战神的神格，与其尚武的习俗是一致的。龙祠祭虎，对解释古代北方民族的虎纹饰牌或其他虎形装饰是一个新的启示。但龙祠主要是祭龙。

青铜时代，黄河上游的辛店文化彩陶上的"双犬纹"是体现犬图腾祖先崇拜的艺术纹样，是属于犬戎的文化。《山海经·大荒西经》中说："有北狄之国。黄帝之孙曰始均，始均生北狄。"此"北狄之国"应是春秋时期活动于今内蒙古中南部到山西、陕西北部的北狄。在一些古代记述中，犬戎的祖源也可追溯到黄帝，疑黄帝姬姓也出于戎。

《晋书·四夷传》中说，西晋时匈奴入居塞者，凡十九种，其中有"黑狼种"。匈奴各部中也有很多是以狼为图腾的。祁连山是匈奴的发源地，所以青海辛店文化陶器纹样上的回纹、狗纹，

半山类型中的葫芦纹、旋涡纹，马厂类型中的蛙纹、几字形纹、波折纹、圆圈纹、十字纹、折线纹等在匈奴地毯（希日特格）等工艺品中也十分流行。犬戎文化中的图案通过古代北方民族的代代相传，成为蒙古族常用的一些装饰纹样。

（一）匈奴毡绣

这种毡绣在广大的草原地带至今仍然使用着。在内蒙古、新疆居住的蒙古族人和蒙古国的牧民们都喜欢在制好的羊毛毡上贴绣各种传统图案，通常是用驼绒线以套格其胡的针法组合绣制满满的图案。其图案组合形式是四周用大小不同的边缘纹样，中间安排适合纹样。这种组合形式，以后在地毡工艺中也多采用，成为一种传统的构图形式。民间这种毡绣工艺在 2000 年前的匈奴时期就有了。

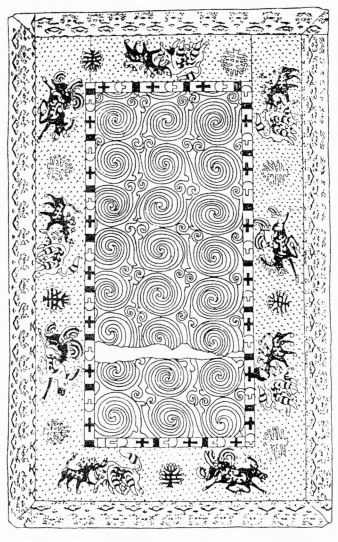

匈奴毡绣（希日特格）
（图采自《蒙古历史文化》）

印象之美

（二）鄂尔多斯式青铜文化

鄂尔多斯式青铜器在春秋战国时期最为完整，特点鲜明，是其繁盛时期。其特点如下：

1. 突出了动物纹的造型。武器、工具、饰牌等都以不同的动物作为内容来表现。

2. 运用了写实或夸张的手法。用圆雕、透雕的形式塑造了完善的艺术形象。

3. 运用了平衡与对称的形式规律。以浮雕、透雕、圆雕的方法表现了多种动物，通过强弱对比、动静对比，创造了节奏与韵律的形式美的特色。

鄂尔多斯式青铜器有强烈的创造精神，在造型上有活跃感，或雄伟，或灵巧，或憨拙。线的组合或线与面的组合使各种动物形态有了生机。各种铜饰牌质朴有力，气势磅礴，没有矫揉造作之感。无论是近看、细看、远看，都能给人好的空间效果和美的感受。鄂尔多斯式青铜器是横跨欧亚大陆草原地带的游牧民族重要的文化遗产，是古代游牧民族文化的代表。

鄂尔多斯式青铜器的造型艺术还包括贵金属工艺。金、银都是贵金属，金有很强的光泽，但在地壳中含量很少，银是仅次于金的金属。北方民族使用金、银的历史很久远。人们利用展性、延性把金锤成金箔或拉成金线。最早用于装饰的多是包金，以后创造了错金，还有单纯用金、银制成的器皿和工艺品。

1972 年，在杭锦旗阿鲁柴登的西沟畔发现以动物纹为特征的金银装饰品，它们是匈奴遗物中最有代表性的工艺珍品。其中被认为是匈奴王冠的金冠饰是迄今为止发现的唯一的"胡冠"。金冠顶上饰以展翅的金鸟，鸟头用绿宝石制，有金碧辉煌之感。1953 年，在包头麻池还发现了金银片，作虎、豹、骆驼等动物形象。这些金银饰品反映了匈奴的贵金属工艺的卓越成就。

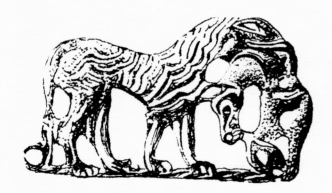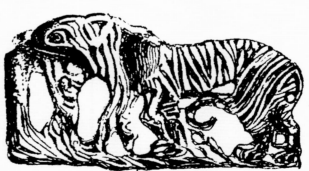

鄂尔多斯式青铜器

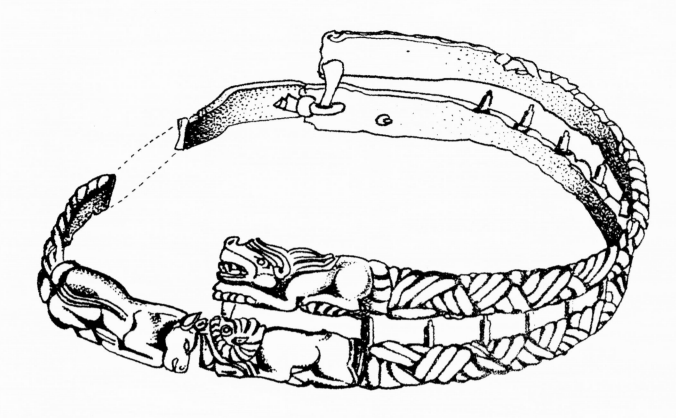

鄂尔多斯式青铜器风格的金顶冠

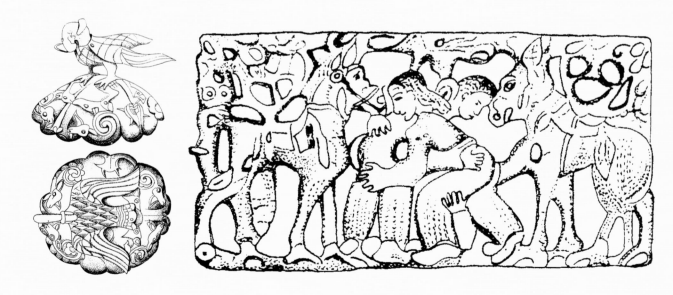

青铜牌饰

（图采自《中国古代北方民族青铜器纹饰艺术集》）

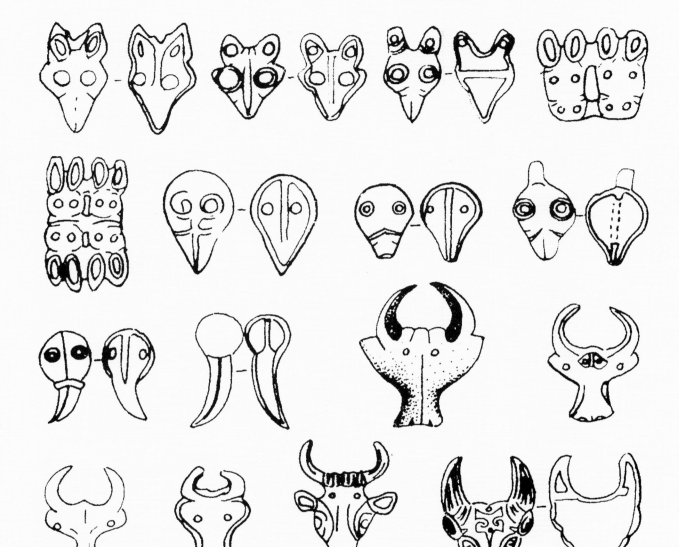

鄂尔多斯式青铜器中出现了种类繁多的装饰品，有连珠状铜饰、兽头饰、双珠兽头饰和铜扣、
铜管状饰及牛头饰等

（图采自《中国古代北方民族青铜器纹饰艺术集》）

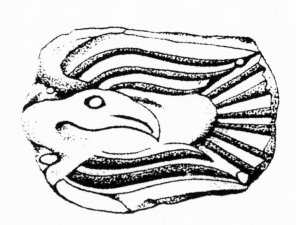

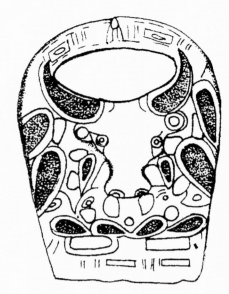

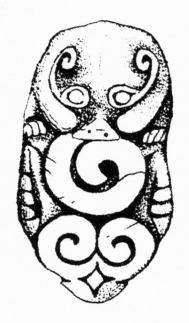

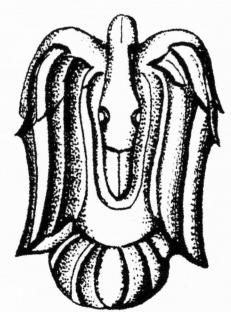

青铜器纹饰

（图采自《中国古代北方民族青铜器纹饰艺术集》）

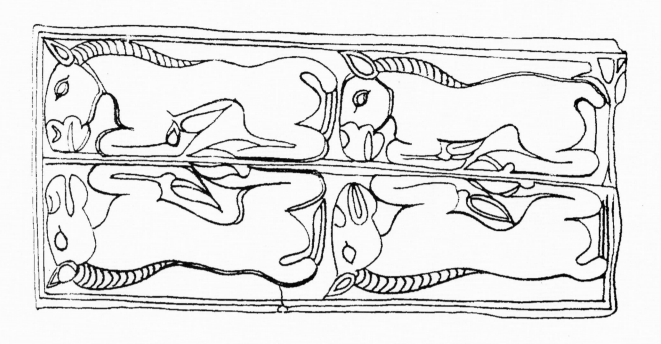

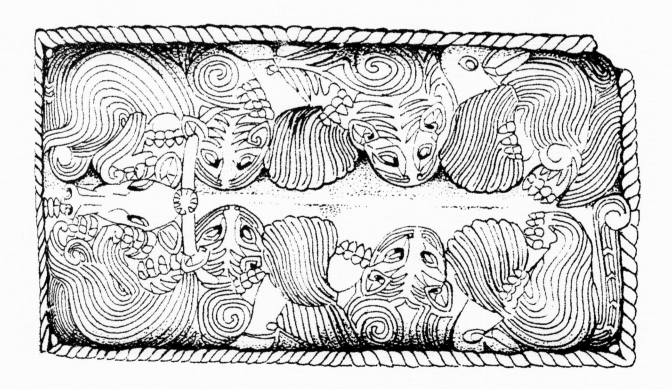

青铜器纹饰

（图采自《中国古代北方民族青铜器纹饰艺术集》）

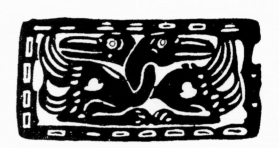

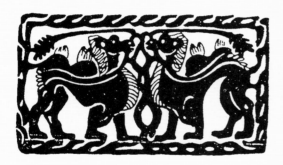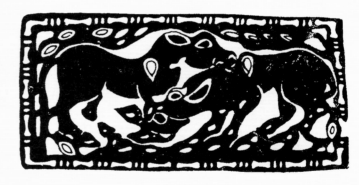

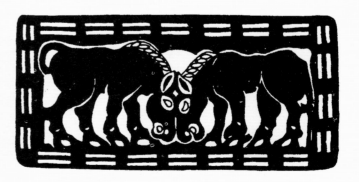

鄂尔多斯式青铜饰牌

（铜饰牌等挖洞镂空的手法给人立体空间的思考，在艺术构思上具有高度的美学价值，使人进入更为深广的思维天地，加强了造型层次的深入感，达到了引人入胜的境界。）

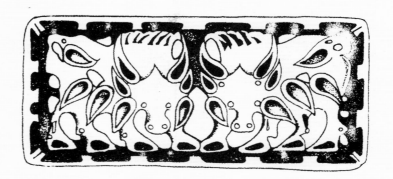

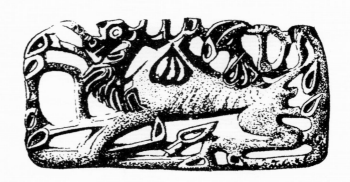
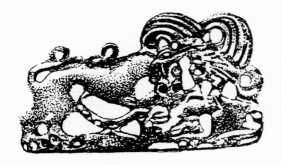
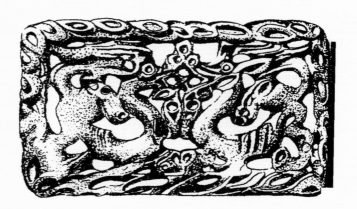
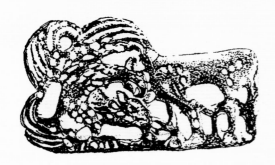
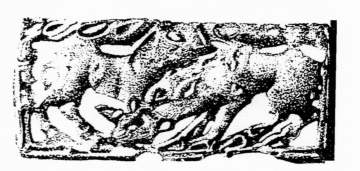

鄂尔多斯式青铜器

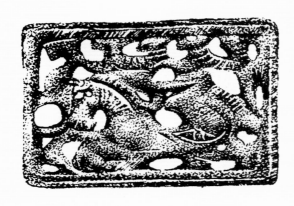
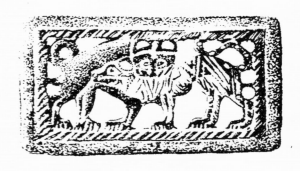
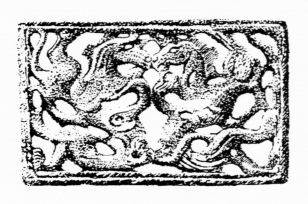

鄂尔多斯式青铜器

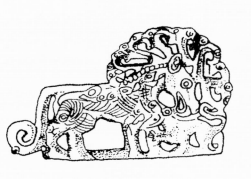

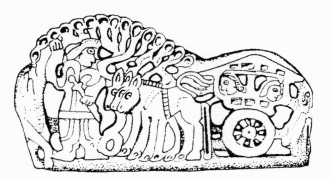

鄂尔多斯式青铜器

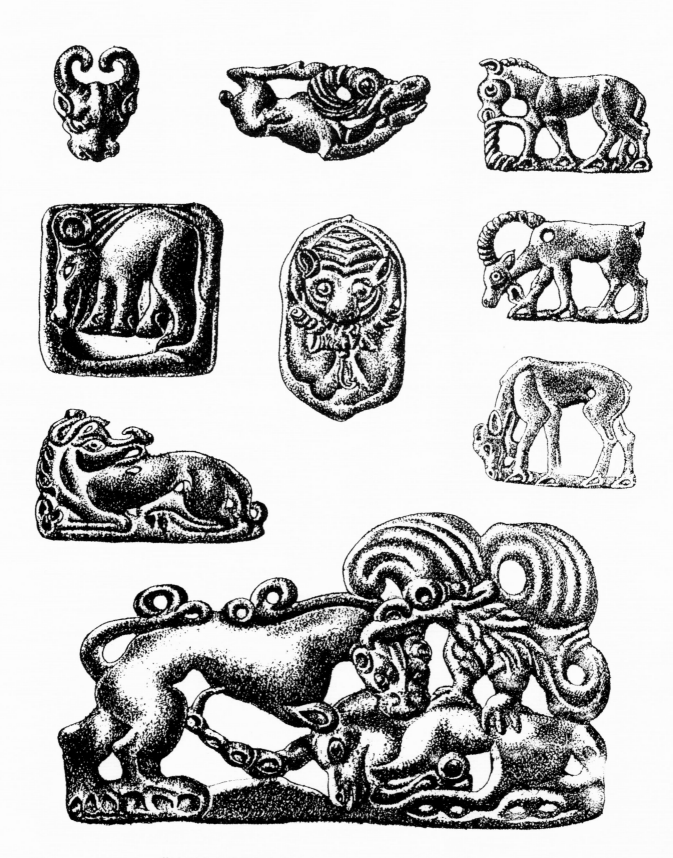

蒙古国出土的鄂尔多斯式青铜器（图采自《蒙古历史文化》）

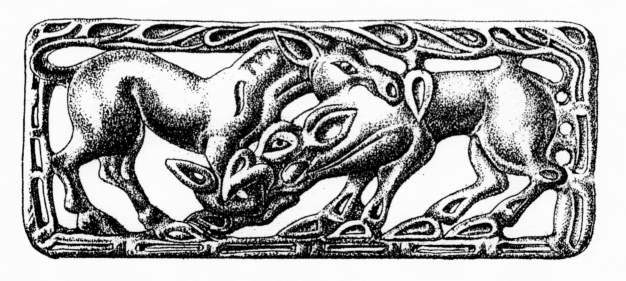

蒙古国出土的鄂尔多斯式青铜器（图采自《蒙古历史文化》）

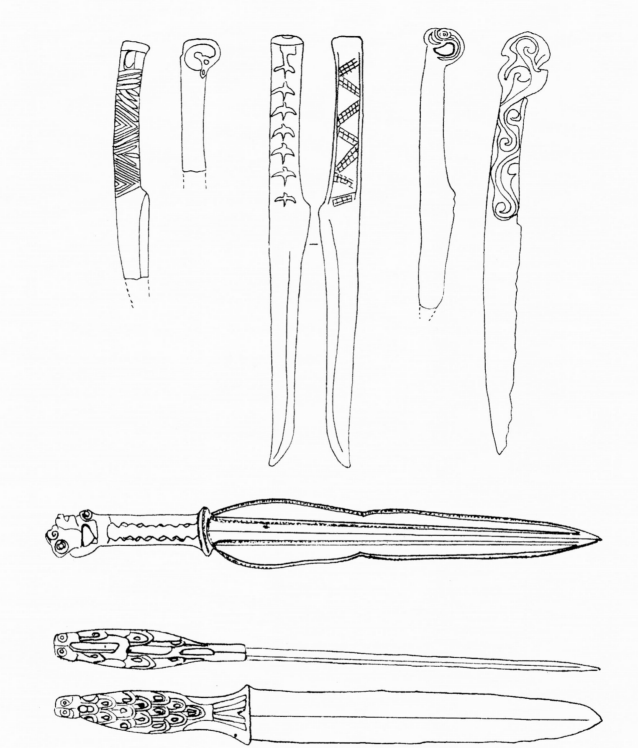

鄂尔多斯式青铜器最有代表性的短剑和铜刀改变了此前（戎狄时期）造型单一的现象，在短剑和铜刀的柄部开始出现了繁缛多变的装饰花纹，铜斧造型更为简朴。独特的青铜鹤嘴斧开始出现

（图采自《中国古代北方民族青铜器纹饰艺术集》）

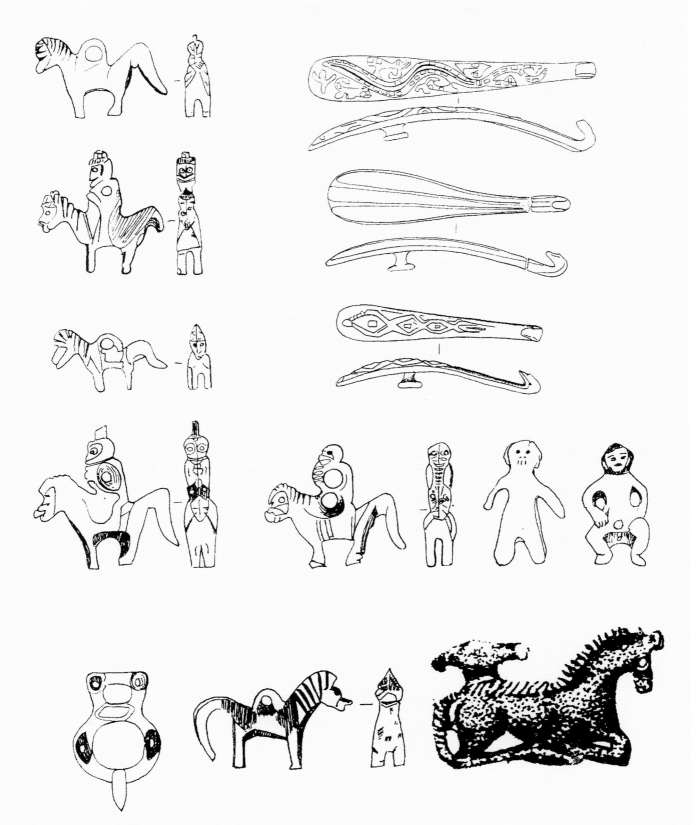

马饰件

1, 6. 辽宁朝阳十二台营子 1 号墓出土

2. 内蒙古宁城天巨泉 7301 号墓出土

3. 辽宁建平采集品

4. 内蒙古宁城南山根 4 号墓出土

5, 9. 内蒙古宁城南山根东区墓葬品

7. 内蒙古宁城梁家营子 8071 号墓出土

8. 辽宁凌源三官甸子墓葬品

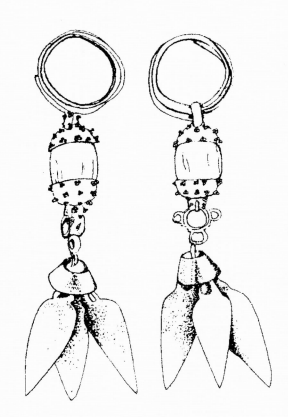

金耳坠（战国时期）

马厂类型十字折线纹

马厂类型回纹豆

马厂类型卍纹

东胡文化与图案

东胡是居住在东北地区的古老民族。早在商代初年，东胡就居住在商王朝正北方。因为在匈奴东边，所以称东胡。乌桓、鲜卑是东胡的两个分支，其语言和风俗习惯基本与匈奴相同，住的是"穹庐"，便于迁徙，穹庐都是"东升向日"。骑射是乌桓人、鲜卑人的特长，马、牛、羊是他们畜养放牧的主要牲畜，信奉萨满教。

距今 2800 年出现的夏家店上层文化，是由多种文化因素组成的发达的青铜文化。在赤峰市宁城县南山根出土了青铜器，有铜盔、戈、矛、剑鞘、短剑、刀、斧等，关于该文化族属，一般认为与东胡有密切关系。其中的阴阳青铜短剑，柄部铸男女裸身像，属珍品。

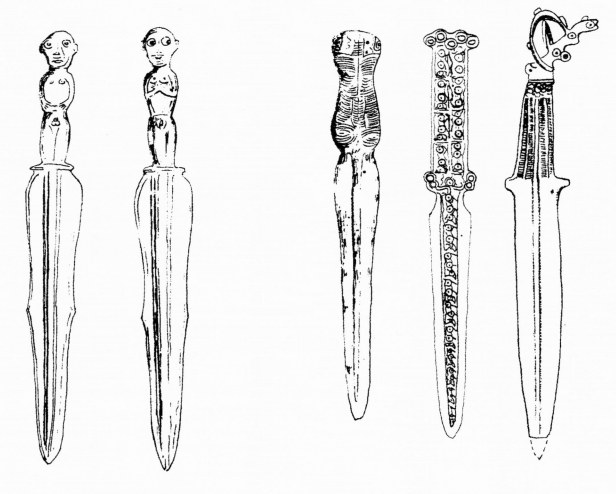

阴阳青铜短剑 青铜短剑

蒙古族传统美术

图案

上

58

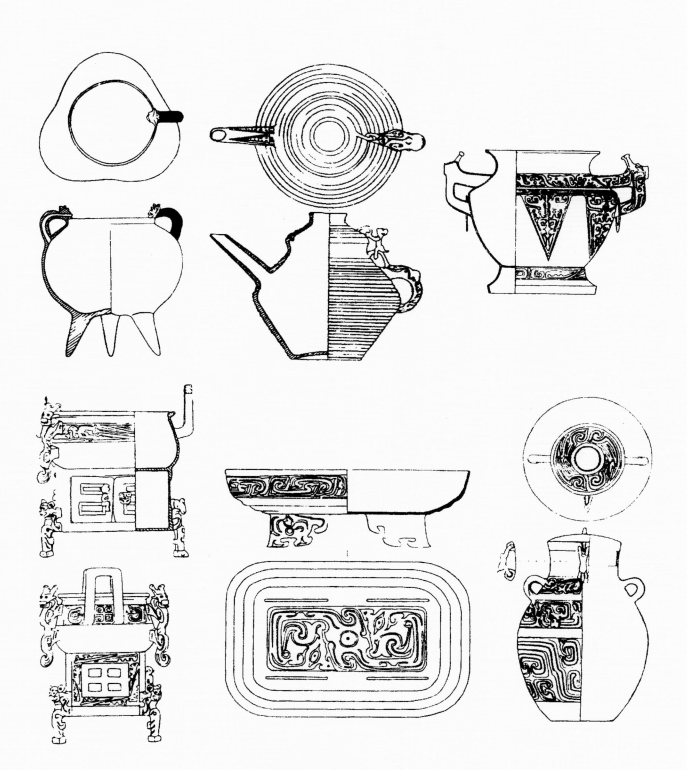

东胡青铜礼器

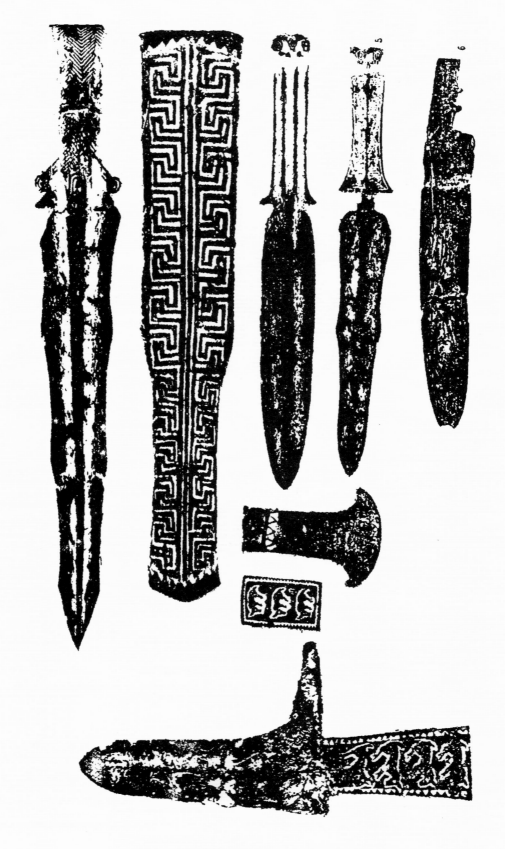

赤峰市宁城县南山根出土的青铜兵器拓本

（图采自《内蒙古文物资料选辑》）

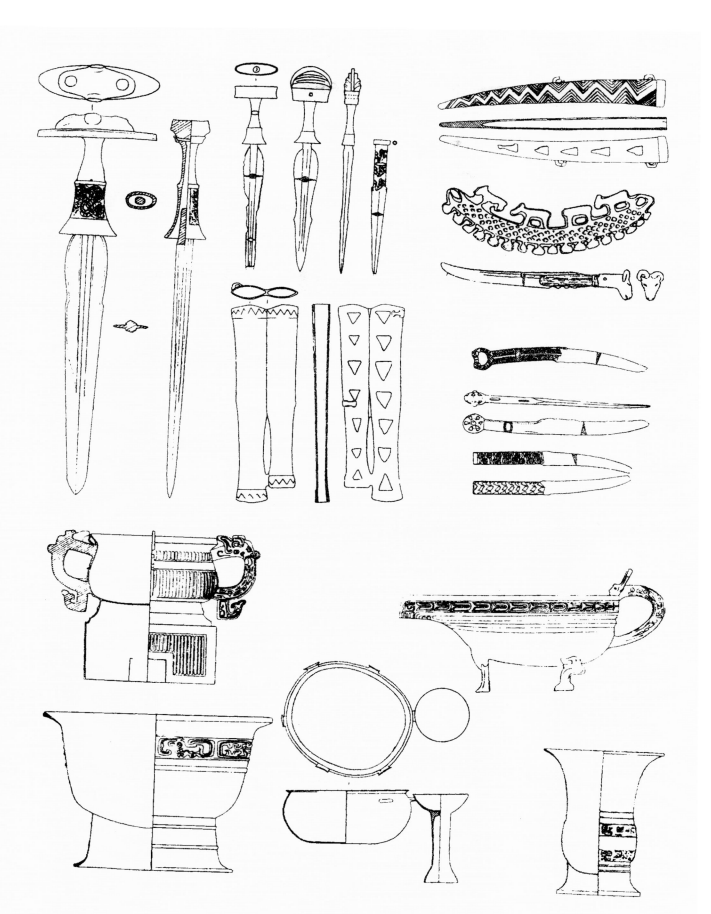

东胡青铜礼器（图采自《赤峰古代艺术》）

东胡铜铸生产工具

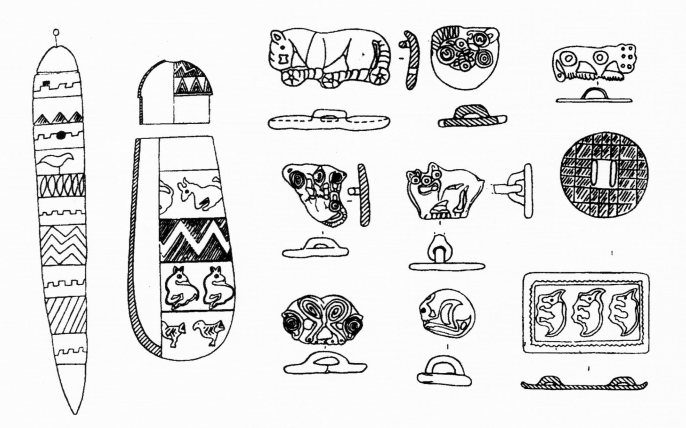

东胡青铜动物纹牌饰（图采自《赤峰古代艺术》）

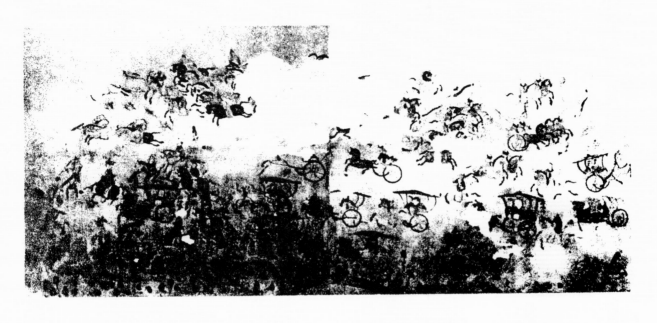

和林格尔壁画

（乌桓）

魏晋时期北方民族壁画

220—589 年是中国历史上魏晋南北朝时期，北方民族大量移入黄河流域，并在各地先后建立政权，出现了"五胡十六国"。由匈奴、鲜卑、羯、氐、羌 5 个民族建立了近 20 个政权。

在嘉峪关市新城壁画墓群发掘的 6 座墓中，保存有 600 多幅画像砖，其中最吸引人的是那些反映北方民族生活和具有地区特点的作品。

嘉峪关魏晋壁画的发现，说明在佛教壁画兴盛前，传统的壁画艺术已有了成熟的面貌。

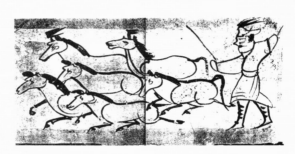

牧马

（嘉峪关魏晋 5 号墓）

播种 碎土块

（嘉峪关魏晋 4 号墓）

扬场

（嘉峪关魏晋 5 号墓前室东壁）

（图采自《嘉峪关魏晋墓室壁画》）

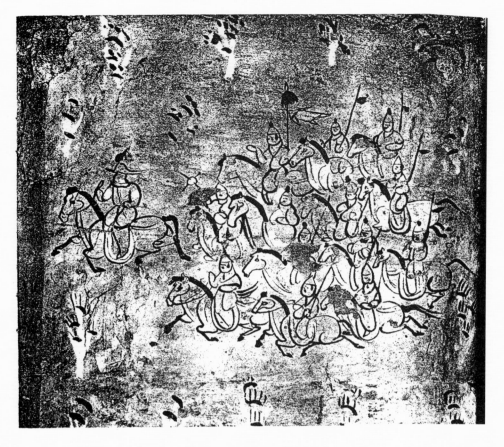

出行图（局部）

（嘉峪关魏晋 3 号墓东壁）

嘉峪关魏晋墓室壁画

（图采自《嘉峪关魏晋墓室壁画》）

一男牵驼

（嘉峪关魏晋 6 号墓前室北壁）

骑吏

（嘉峪关魏晋 7 号墓前室）

槌牛图

（嘉峪关魏晋 6 号墓室东壁）

（图采自《敦煌装饰图案》）

十六国时期北方民族图案

鲜卑、乌桓、契丹、蒙古等民族都传承、延续了匈奴与东胡的图案艺术。比如和林格尔乌桓墓壁画中的日月图，绘有太阳、三足鸟、月亮、玉兔、蟾、马、牛、羊、鸡、犬、猪、乐舞百戏、飞剑、舞轮、杂技，祥瑞图绘有黄龙、麒麟、灵龟、白狼、白鹤、白马、玉马、赤罴（黑）、白狐、青龙、白虎、朱雀、玄武、九尾狐等。其中多数为北方民族传统纹样。

甘肃酒泉丁家闸出土的十六国时期的墓中，图案有天、地、人间三个境界的景物。天、地、人间是萨满教的基本观念，看来当时在这个地区仍广泛流行萨满教。图案有白鹿、天马、青鸟、龙首、云纹、红日、金乌、东王公、西王母、蟾蜍、九尾狐、三足鸟等。

辽宁北票冯素弗1号墓中也绘日中金乌、月中玉兔及星、云、鸟形回纹等，这些与北方萨满教崇天有关。北魏、北齐的图案仍用传统图案，绘青龙、白虎、朱雀、玄武标方位，也有天河、太阳、三足鸟、月亮、蟾蜍、龙凤、十二生肖图、西王母、伏羲女娲等。但缠枝植物、忍冬、莲花、摩尼宝珠、伎乐飞天、护法神兽等佛教内容的图案增多了。

苏秉琦先生说："五胡乱华是一个贬义词，五胡不是野蛮人，是牧人，他们带来的有战乱，还有北方民族充满活力的气质与气魄。北方民族活动地区出土的大量反映北方草原文化与中原文化结合的、辉煌的北朝文化遗址遗物，从东汉末年的和林格尔壁画墓，到云冈石窟、司马金龙墓、北齐娄睿墓等乃至'平城'等北朝的都城建筑，还有在瓷业、农业、科技方面都是北朝留下的，堪称中华民族的无价之宝。北方草原民族文化是极富生气和极其活跃的。它为中华民族注入新的活力与生命，它还带来欧亚大陆北方草原民族文化的各种信息，为中西文化交流做出重要贡献。大唐盛世的诸多业绩都源于北朝。"[1]

[1] 苏秉琦：《中国文明起源新探》，三联书店1999年版，第164页。

北魏鲜卑艺术

　　手工业主要是适应游牧生活发展起来的，如乌桓妇女擅长刺绣和织毛毯，男子能做弓矢、鞍勒，并自己酿造白酒，还要"锻金铁为兵器"。魏晋南北朝时期是中国历史上一个民族大迁徙和民族大融合的时期，也是各民族文化大交流的时期。从出土文物看，这时北方民族的工艺美术在很多方面都有了很大的发展。中国的三大艺术宝库就是在这一时期建立起来的。

　　北魏建立以后，各民族之间建立了更加密切的经济、文化联系，这一时期是文化艺术空前繁荣的时期。同时，这一时期在原来戎狄、匈奴文化和汉代文化的基础上，迎来了北方石窟艺术的崛起。

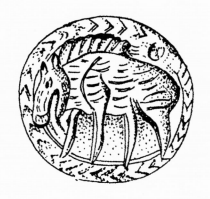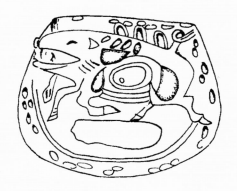

乌兰察布市出土的野猪纹金饰牌

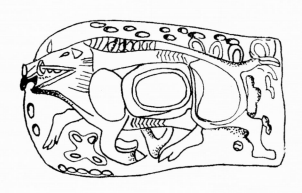

呼和浩特美岱墓出土的
银嵌宝石金纹戒指

呼和浩特美岱墓出土的
野猪纹金饰牌

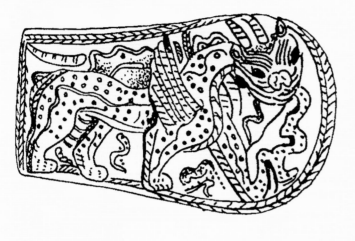

呼和浩特市土默特左旗出土

神兽纹包金带饰（左）云纹包金饰牌（右）

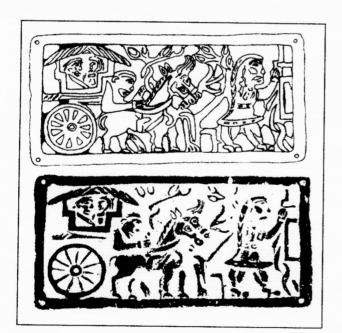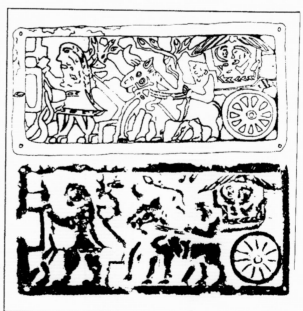

胡人车马饰牌（鲜卑）

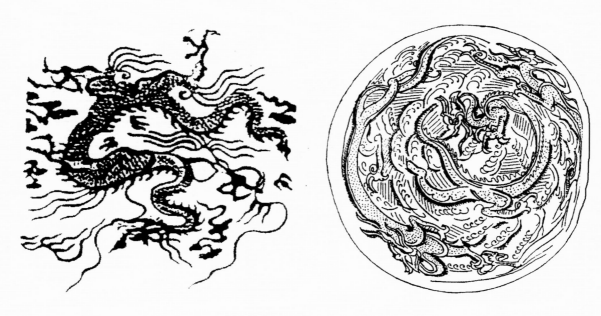

北魏盘龙（图采自《赤峰古代艺术》）

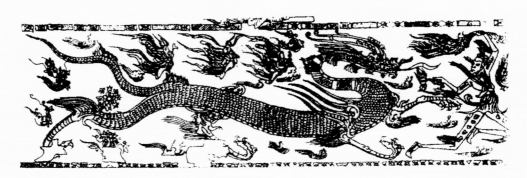

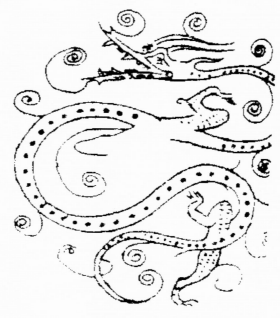

北魏走龙

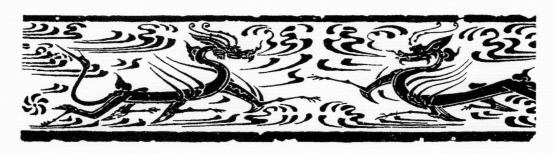

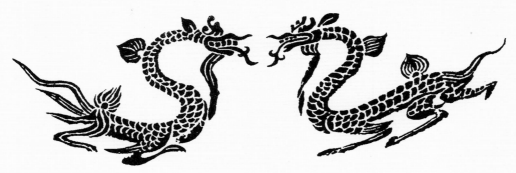

北魏石刻龙纹

北魏石刻鸟兽莲花纹

（图采自《中国古代图案选》）

龛楣图案

（上：西魏第 285 窟　下：北魏第 257 窟）

供养菩萨人物造型（北魏第 431 窟）

（图采自《敦煌装饰图案》）

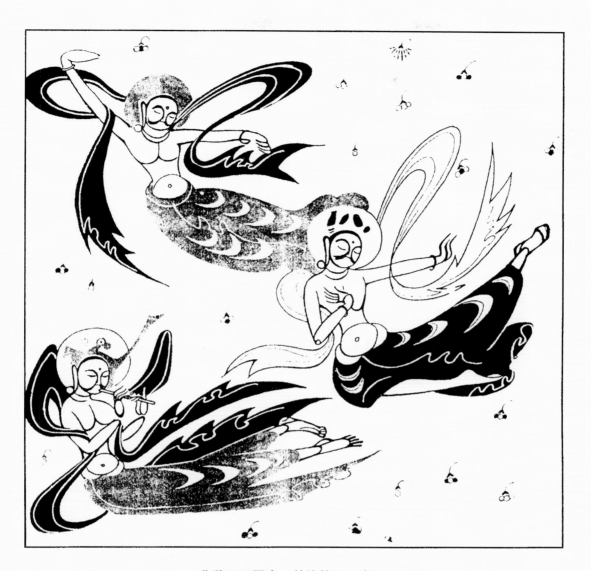

北魏飞天图案（敦煌第 251 窟）

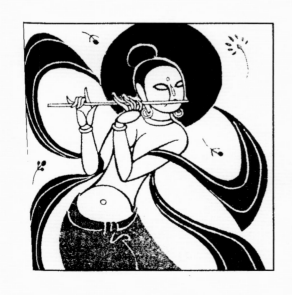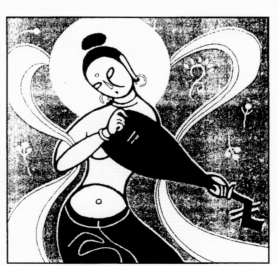

北魏伎乐天（图采自《敦煌装饰图案》）

突厥石雕像

　　在古代遗留下来的大量文物遗存中，突厥的石雕人像占有特殊地位。石雕像几乎是碑状人形，以写实风格雕成。凿刻主要限于正面，背面和侧面凿刻粗糙或者根本未经凿刻。蒙古国北部发现许多这样的石雕像。在我国新疆北部伊犁河流域的昭苏、特克斯、霍城等县，博尔塔拉蒙古自治州、阿尔泰地区等地都发现了这种人形石刻墓碑艺术。

　　考古学家认为，这是古代突厥人的文化遗存，石雕像肃穆、有力，以浮雕为主，简练、豪放，表现出北方民族质朴单纯、强健爽快的民族性格，显示了突厥人高超的造型能力。

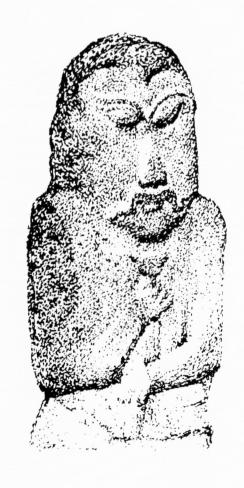
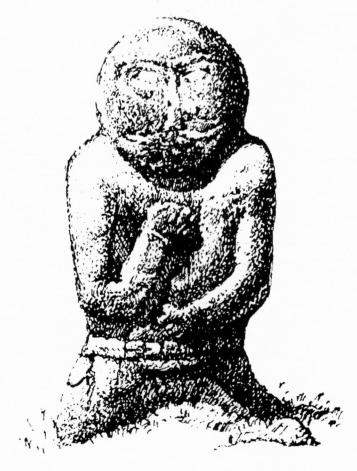

突厥石雕像

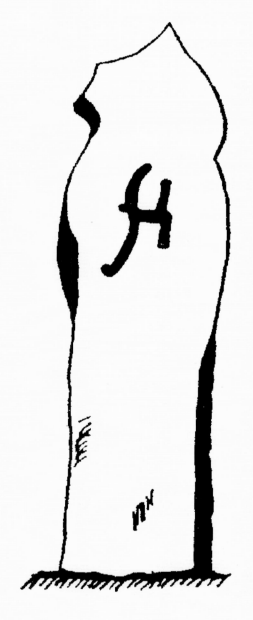
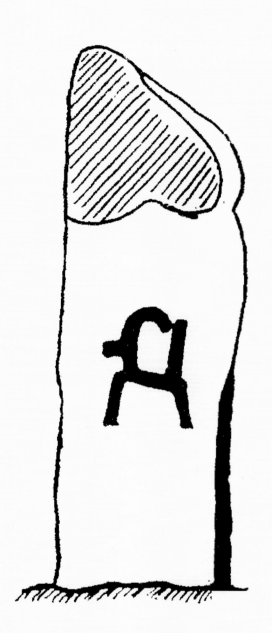

古突厥徽号

辽代契丹艺术与图案

契丹是东胡的后裔，青牛白马是契丹人的图腾。辽代的工艺美术种类繁多、优雅精巧。民间各类手工艺相当发达，陶器、瓷器、车马具、面具、金银制品、服饰和辽墓壁画等都是北方民族传统艺术继承、发扬的结果。

辽代陈国公主与驸马萧绍矩合葬墓出土了精雕细刻的服饰配件，上面装饰有手指节大的青蛙、蛇、蝎、龟、海螺、鸳鸯等玉雕。马具上镶嵌有金银龙凤。

辽墓壁画中绘有大量图案装饰，有花鸟蜂蝶、仰莲盆景、龙凤、卷云纹、缠枝牡丹、鸟蝶纹、云龙图、云纹（哈木尔纹）、牡丹、卷草、飞天、狮、象、金刚、力士、卍纹、花草、门神等几十种。

辽代，马鞍最负盛名。宋太平老人在《袖中锦》一书中将"契丹鞍"同端砚、蜀锦等并列"天下第一"。

辽代工艺品中的陶器、瓷器、车马具、面具、金银制品等十分著名，其中辽三彩、鸡冠壶很有特色。鸡冠壶也称马镫壶，多皮囊式，这是契丹人随骑携带的酒器。辽代金银制品十分丰富，有壶、盘、杯、筷等，辽代的各类金冠之多，成了当时民族文化的一个显著特征。

辽墓壁画

辽王朝共有 5 个京城。上京临潢府（今内蒙古自治区巴林左旗）、中京大定府（今内蒙古自治区宁城县大明城）、东京辽阳府（今辽宁省辽阳市）、南京析津府（今北京市）、西京大同府（今山西省大同市）。

辽代出现了一批契丹画家，他们以描绘北方草原的游牧生活为主，形成了北方草原画派，这对于北方民族美术的发展产生了巨大影响。

辽墓壁画是在契丹逐渐封建化的过程中产生的，非常丰富，这与辽代统治集团重视和扶持有关。他们大兴壁画，为自己歌功颂德，所以这一时期壁画艺术有了空前的发展。辽代壁画内容多以游牧生活的草原自然风光为主题，装饰味很浓。

至今发现的辽墓壁画有：内蒙古自治区巴林左旗瓦尔芒哈辽墓壁画、北京市区辽墓壁画、河北省平泉市辽墓壁画、河北省宣化区辽墓壁画、内蒙古自治区库伦旗 1 号辽墓壁画、内蒙古自治区阿鲁科尔沁旗水泉沟辽墓壁画、内蒙古自治区克什克腾旗二八地辽代石棺墓壁画、内蒙古自治区翁牛特旗辽墓壁画、内蒙古自治区敖汉旗康营子辽墓壁画，还有山西省大同市也发现了辽墓壁画。

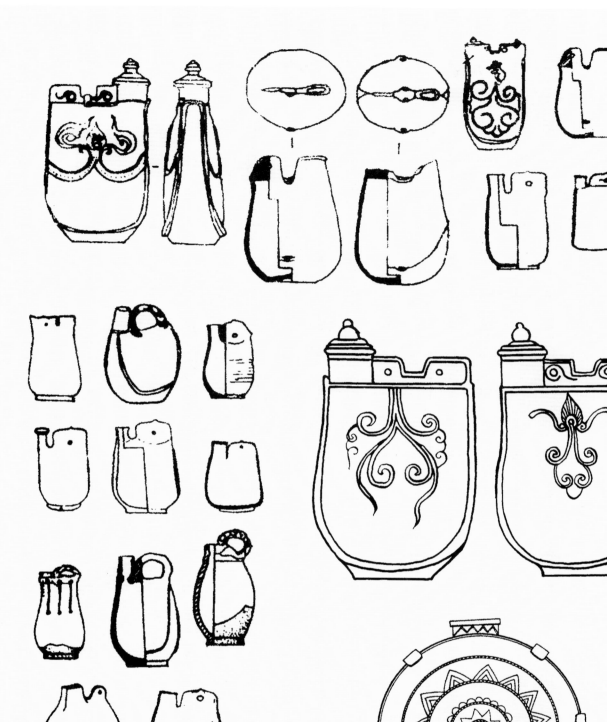

辽代鸡冠壶

（马镫壶）

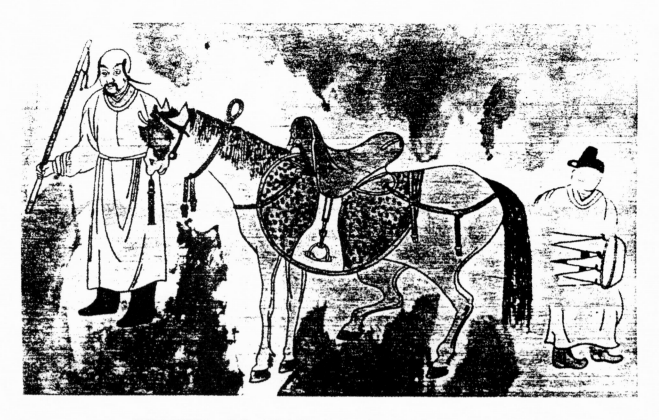

契丹人引马图（摹稿 赤峰市敖汉旗北三家 1 号辽墓，绘于墓道西壁）

仪卫图（图采自《辽代壁画选》）

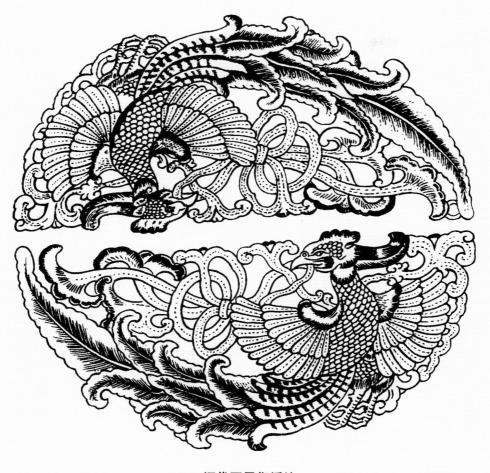

<p align="center">辽代双凤衔绶纹</p>
<p align="center">（赤峰市驸马墓出土）</p>

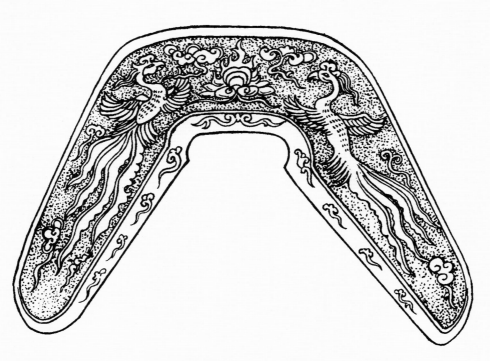

<p align="center">辽代鎏金银鞍鞒（双凤朝阳）</p>

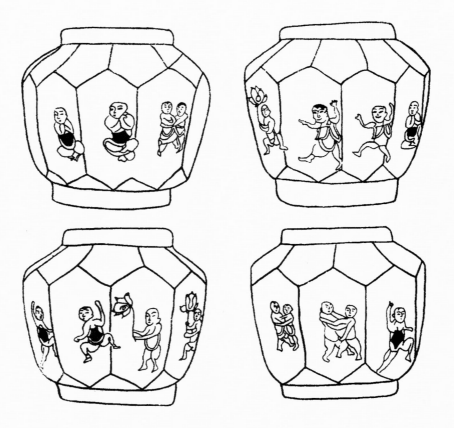

辽代东京城遗址出土陶罐上的角抵

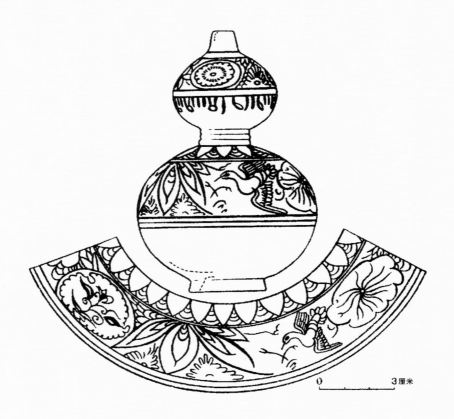

黑釉暗花葫芦瓶及腹部图案展开图

（赤峰市敖汉旗出土）

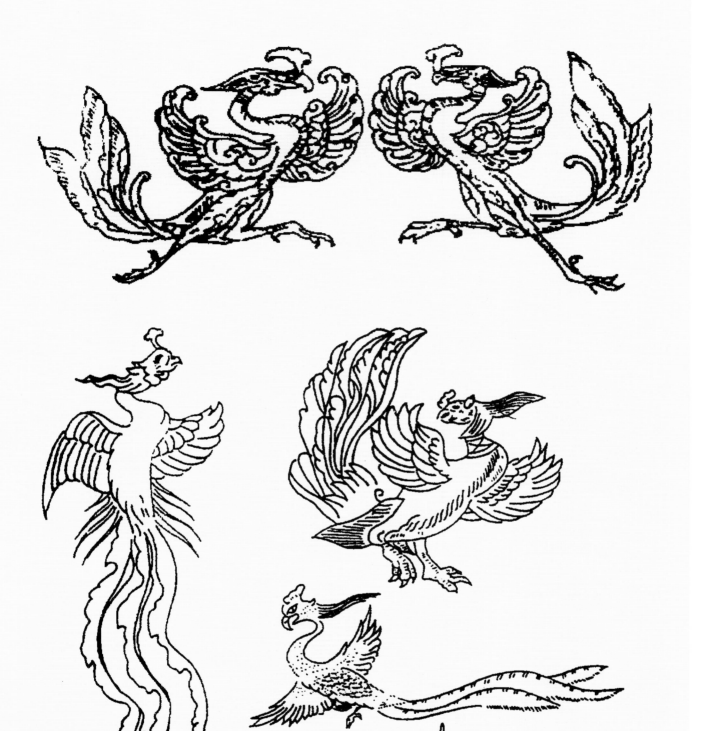

辽代凤纹

印象之美

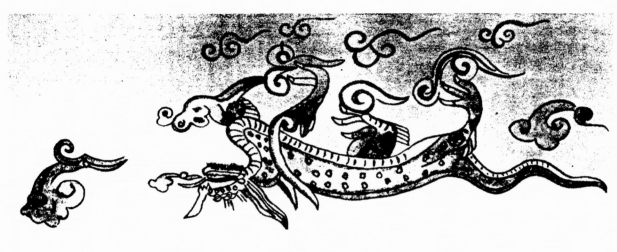

龙纹图案

龙纹图案（图采自《辽代壁画选》）

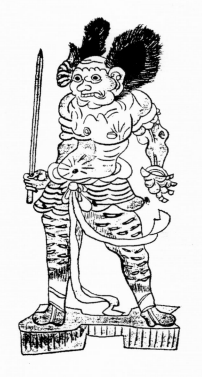

门神（摹稿 白彦尔登辽墓，分别绘于木门内外两侧，共四幅，两两相同）

（图采自《辽代壁画选》）

辽代门神（丰水山出土）

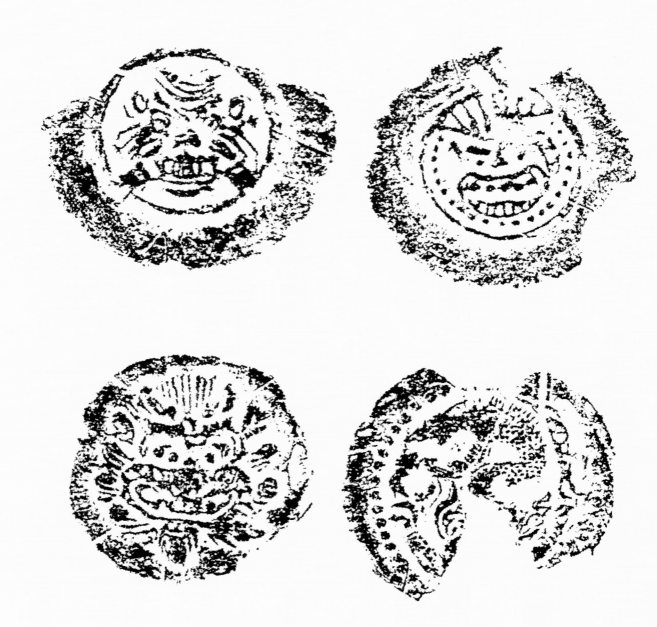

辽代佛寺遗址出土的瓦当纹饰拓本

蒙古族工艺美术与图案

元朝文化是多种文化交融的结晶，具有鲜明的世界性和开放性，它既丰富了中华文化，也丰富了世界文化，推动了蒙古族自身文化的发展。图案艺术也是如此。

古代蒙古族人与东胡、匈奴、鲜卑、契丹等民族一样都信仰萨满教，崇拜动物、祖先和巫术，"皆承认有一主宰，与天合名之曰腾格里，崇拜日月山河五行之属"，所祈求的是幸福吉祥、渔猎丰收、畜牧繁殖、身体健康等。

蒙古族萨满教关于天空、太阳、月亮、北斗七星、启明星等天体的崇拜，是阶级社会出现以前古老的自然崇拜；对最高神"长生天"和二级神"九十九天"崇拜，是进入阶级社会以后自然崇拜的分化发展。

这时，工艺美术很发达，统治阶级对金银器皿的制作与使用十分讲究。大汗所坐乃金裹龙头胡床，鞍马带上亦以黄金盘龙为饰。常用的还有用各种图案装饰的银碗、火镰、金鞍、金银器、金盂子、银摇车、金带等。成吉思汗在与王罕的战争中获得了金帐、金酒杯、碗具等，这些都是有各种图案装饰的传统金银工艺品。在汗宫中，依照窝阔台的命令，制成了许多金银的象、狮、马等动物和样式华丽的器皿和家具。宝座附近有一银制大树，四银狮承之……树顶一银制天使矗立其上，据说此树为巴黎工匠所制。

1988年，在锡林郭勒盟镶黄旗乌兰沟出土了一件金马鞍，上有浮雕鹿纹，神态安详；还有海棠、缠枝牡丹、忍冬纹等花草纹饰，饰件华丽美观、工艺精湛。

王国维曾指出在元朝或元朝以前，日、月、龙、凤是当时服饰的装饰图案。

元大都北海团城玉瓮上有浮雕鱼龙，雄伟壮观，形若天地。另外，北京故宫博物院藏有"青玉兽耳云龙纹炉"，这也是一件精致的玉制工艺品。玉龙飞舞，喷云吐雾，周围浅雕如意祥云和几何底纹。

福建福州元墓出土了石雕动物和人物，有女娲、麒麟、翼马等，都很生动。

元上都发现有石狮、石兽、龟趺、云纹（哈木尔纹）石刻、云龙花卉、石麒麟。元代天子质孙服一般多饰"四龙"，穿云头靴，披披肩。

蒙古族传统美术

图案

上

85

（一）元朝图案

元朝在敦煌先后开凿了 9 个石窟寺，这 9 个石窟寺的佛壁画及雕塑都有比较浓厚的民族色彩，其中较著名的有敦煌第 3 窟、第 465 窟、第 61 窟。其中第 61 窟绘有声势浩大的"积盛光佛"。第 465 窟以《说法图》为主，主画为怖畏金刚佛（俗称欢喜佛），手执弓箭，脚下是莲花座。

《舞蹈图》造型与舞姿非常优美，舞者形象很像印度或尼泊尔地区的。元朝壁画中青色明显增多，这与蒙古族的色彩爱好有关，蒙古族人最喜爱青、白二色。

在甘肃榆林窟（万佛峡）有一些元代壁画遗存，壁画中有蒙古族男供养人像，也有蒙古族女供养人像。第 4 窟中的《释迦多宝说法图》是榆林窟中的优秀作品之一，上绘三座塔，西侧有云纹，上绘五个盘坐于莲花座上的佛，背后有火焰纹。

蒙古族的工艺美术在元代有了很大的发展，当时的金银制品以精巧闻名于世，在蒙古地区广泛流行，不论造型还是装饰都带有浓厚的民族特色，这对工艺美术的发展起到了积极的推动作用。

元朝，蒙古族刺绣工艺也很盛行，朝廷设置的绣局、纹锦局、鞋带斜皮局等都与刺绣有关。蒙古族古老刺绣工艺不仅在牧民中广为流行，统治阶级也十分喜爱。忽必烈的皇后察必就是一位手工缝纫能手。

（二）明清时期的图案

在明朝和清朝时期，召庙建筑彩画图案装饰十分丰富，有卷草纹、缠枝牡丹、卍纹（图门贺）、云纹（哈木尔纹）、花卉，还有形体变化繁多的龙、凤、佛教八宝、狮子、宝相花；门窗上雕绘各种几何图案及团龙、蝙蝠，古雅大方，变化纷呈，体现了北方民族传统风格与佛教艺术的结合。

舞伎（元代藏密窟）

元代藏密乐伎
（敦煌第 465 窟）
（图采自《敦煌装饰图案》）

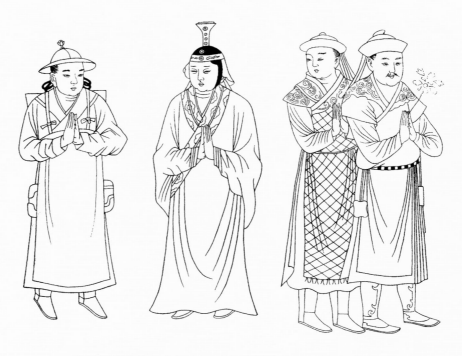

左 元 垂辫环、交领小袖长袍行香贵族（榆林窟壁画）

中 元 姑姑冠、交领长袍行香蒙古族贵族妇女（榆林窟壁画）

右 元 签子帽、云肩、交领长袍行香蒙古贵族（2人）（敦煌第 332 窟壁画）

元代金盘图案

（图采自《中国古代图案选》）

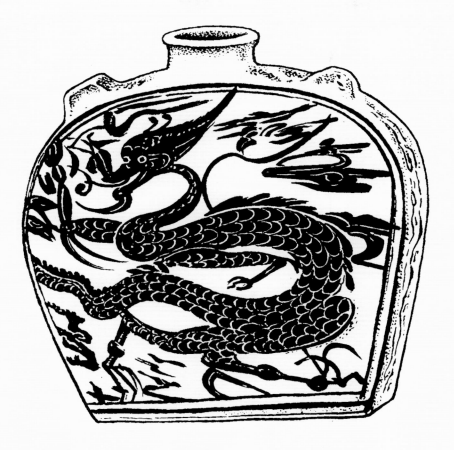

元代龙凤纹扁壶

（图采自《龙凤图典》）

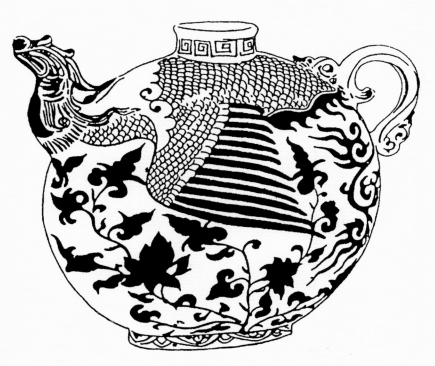

元代青花凤首壶

（图采自《龙凤图典》）

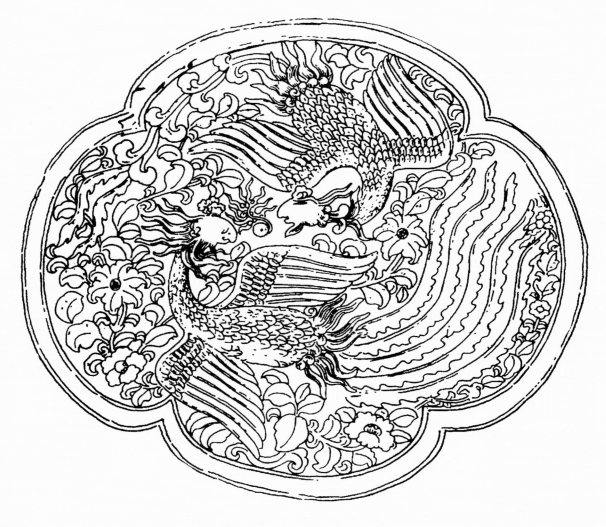

元代石刻双凤纹

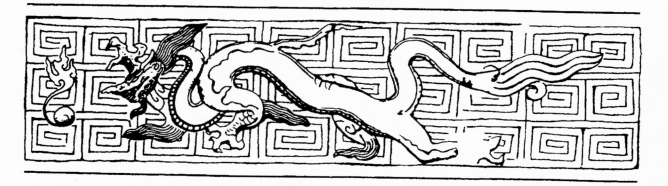

元代石刻行龙纹

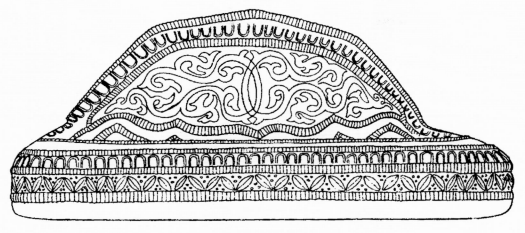

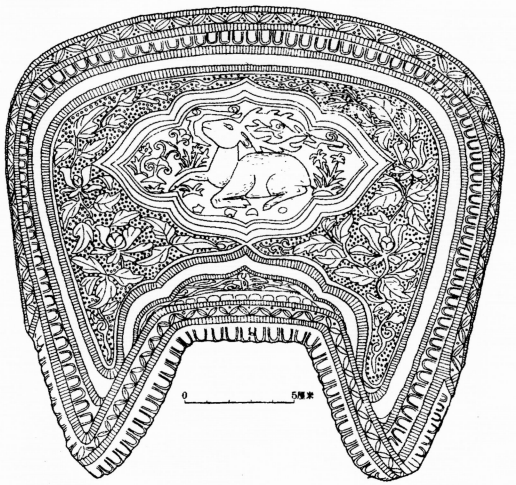

镶黄旗乌兰沟出土一批蒙古汗国和元朝时期的金马鞍饰件 [1]

（图采自《内蒙古文物考古文集》）

[1] 这组金马鞍饰件通体用捶揲捶满了精致的图案，海棠花草纹和半浮雕卧鹿纹，体态丰满，神态安详，外饰缠枝牡丹花纹。这组马鞍饰精美、华丽、工艺精湛。

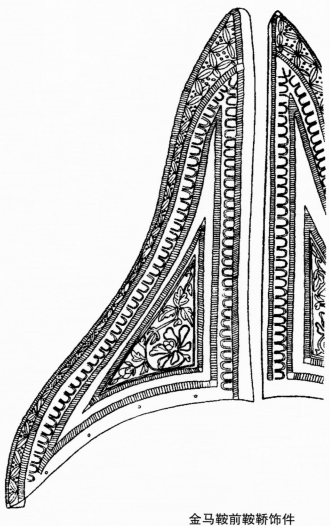

金马鞍前鞍鞒饰件

（图采自《内蒙古文物考古文集》）

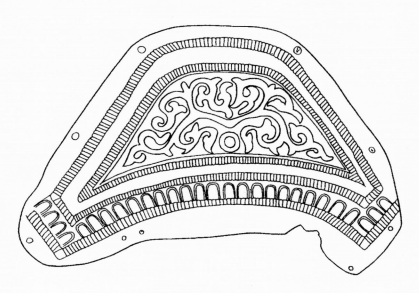

金马鞍后鞍鞒饰件

（图采自《内蒙古文物考古文集》）

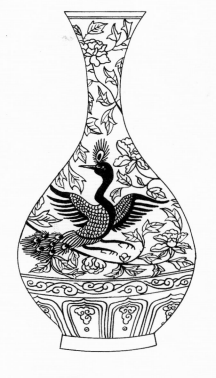

赤峰市出土的元代瓷器

元代牌饰[1]

[1]　元朝时军中将校各授牌符，以辨其官阶之大小。其制为百户银牌，千户镀金银牌，万户狮头金牌。统将之统大军者金牌，重50两，狮头绘日月形。牌上有文曰："奉天承运可汗钦命，违命者死。"狮子是一种权威、英雄的象征。

元代云龙纹

元代飞龙纹

元代双龙纹

元代云龙纹

元代云龙纹

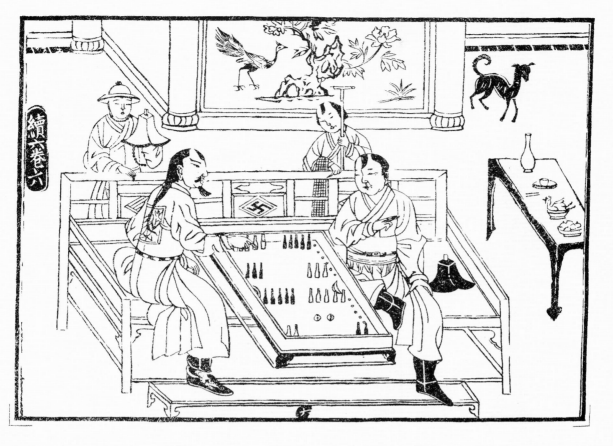

露顶、垂发辫、圆领或交领长袍的蒙古人官吏和仆从
（元至顺年间刻本《事林广记》插图）

河南出土的元代蒙古人陶俑

元代锦袍花纹图案

元代香囊

北元时期美岱召壁画

阿拉坦汗

钟金夫人（三娘子）

时空综合造型法

匈奴人对宇宙无限的时间和空间抒发强烈的感慨，常以别出心裁和出人意料的画面表达对宇宙时空、对自然的特殊感受和理解，他们将从多角度观察到的几组物体的特征做综合表现。人们把不同时间、不同空间的物体与事件组合在同一画面，表现事物的多层次、多角度与多瞬间，这在以后的民间美术中是常见的。

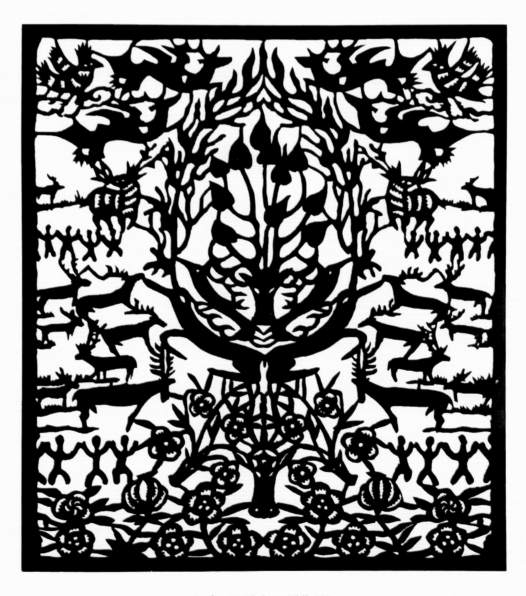

远古（阿木尔巴图作品）

浮 雕 技 法

　　黄釉陶尊是反映匈奴人的古代传说和原始宗教的作品。浮雕技法以模印成型后贴附于器坯，稍加修整，挂卜釉烧制。浮雕的主要内容是上古神话故事，包括玉兔捣药、怪神和三足鸟、扶桑树等，还有神女、西王母及牛首人身的炎帝形象。"神话虽然不是历史，但却可能是历史的影子，是历史上突出的片段的记录。"[1]

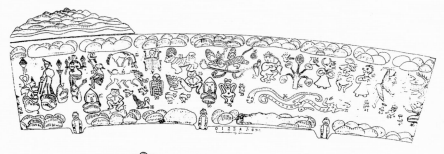

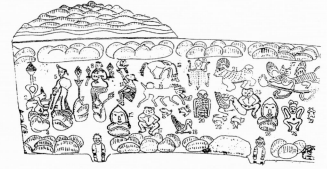

黄釉陶尊浮雕展开图
（图采自《包头文物资料》第一辑）

　　[1]　翦伯赞：《中国史纲》，商务印书馆 2010 年版。

造像量度经

蒙古族召庙中有大批宗教内容的塑像、壁画、浮雕、唐卡，这些都有一个共同的仪轨，即造像都是依据《造像量度经》而制作的。相传这部佛像雕塑的主要工具书是释迦牟尼的十大弟子之一的舍利弗所撰。历代都以梵本流传，到清朝时各召庙都有蒙古文译本，但没有汉文译本。清乾隆年间，蒙古族学者工布查布把它译成汉文。据召庙中喇嘛讲，各寺庙中都存有《造像量度经》，这部经书为召庙工匠从事佛教艺术提供了重要依据，喇嘛画师依据此书绘制佛画、壁画和制作雕塑。

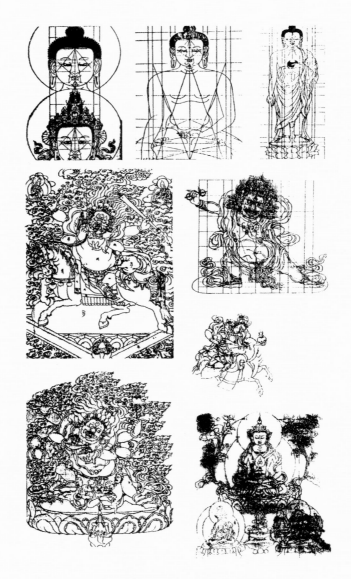

清朝时佛画绘制方法与步骤

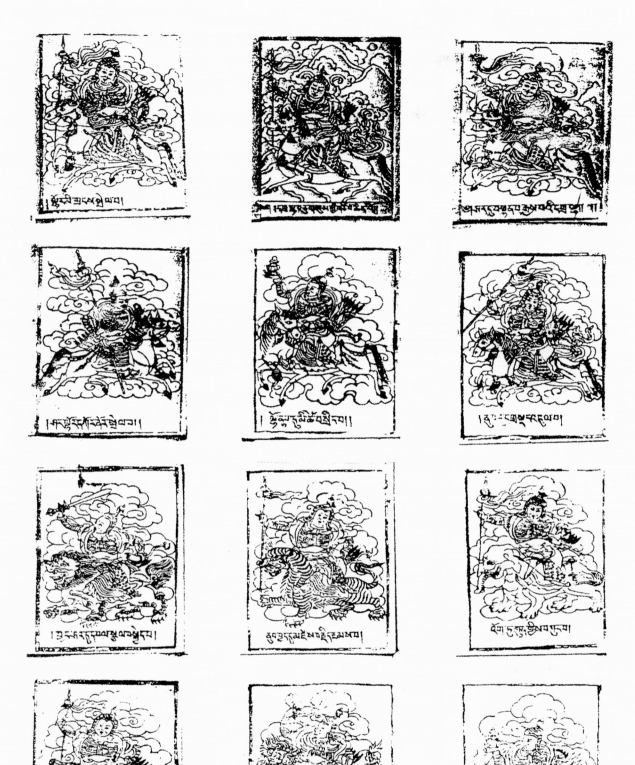

反映格斯尔故事的雕版印刷图案

（图采自《蒙古历史文化》）

第四章　蒙古族常用图案

蒙古族民间美术历史悠久，图案艺术丰富多彩，具有浓厚的草原气息，鲜明的民族特色，几百年以来一直吸引着国内外学术界的关注。世界上无论哪一个国家和民族，都有自己的民间美术和图案装饰。由于复杂的社会属性，如经济生活、民俗、民族心理、地理环境、宗教信仰的不同，导致不同民族的民间美术和图案装饰风格也有明显的差别。一个地区的民间美术也是这个地区民族心理和审美意识的反映，它是在不同的历史阶段和社会环境中逐渐沉淀的一种民族艺术，这种民族特点是民族美术的灵魂。而蒙古族图案突出地反映了自己的民族特色。

图案，蒙古族牧民称为"贺乌嘎拉吉"，因为盘羊的犄角卷曲好看，所以类似犄角形的卷曲称"乌嘎拉吉"，而其他类型的纹样称"贺"。随着各种民间工艺制作的发展，人们把一切器物的造型、色彩、纹饰的总体设计称为图案。

图案在蒙古族文化中的表现几乎无处不在，它奠定了蒙古族文明史最基本的内容，是蒙古族文化宝库中最重要、最丰富的遗产，涉及范围之广泛，是其他艺术形式所不能相提并论的。

图案是依照设计好的图样，去制造一种物品或附属于物品上的装饰，是实用和装饰相结合的一种美术形式。

在蒙古族衣、食、住、行、用等生活的各个方面的民间工艺品中，常用的传统图案有：云纹（哈木尔纹）、回纹、犄纹、卷草纹、龙、凤、盘肠、八宝、普斯贺（圆形图案）、汗宝古、哈敦绥格、牛、马、羊、驼、狮、象、虎、鹿、狼、蝶、鸟、鱼、佛手、杏花、牡丹、莲花，还有山纹、水纹、火纹、旋涡纹、指纹、葫芦纹、几何纹等。

蒙古族人在创作各种民间工艺品时，按着民俗观念而自由地表达情感、理想和愿望。民间工艺品大多是具有实用价值的物品，在这些器物的装饰纹样上，人们率真、自然、质朴、简洁、明快地表达着民族心理。远古时期的红山文化和夏家店下层文化，青海彩陶纹饰的马家窑类型、马厂类型及后来的匈奴文化、东胡文化等，对蒙古族图案艺术产生了极大的影响。这不同时代的图案纹样，冲破时间的束缚，至今仍然在蒙古族民间图案中闪耀着瑰丽的异彩。

丰富多彩的传统图案作为民族美术的主线，拥有追求理想和展现精神活力的象征手法。由于时代的不同，各种图案在外形上有变化，但是它的精神实质是永远不会变的。蒙古族图案的高层次内容也是精神的、心理的、审美的，从具体图案分析中，我们可以看得更为清晰。

天体崇拜图案

红山文化"女神庙"的发现，使我们了解到当时人类祖先已创造了天圆地方的哲学。

太阳是阿尔泰语系各民族普遍崇拜的对象。苍天广阔深远，那里不仅有日、月、星辰出没，而且有电闪雷鸣发生。悠悠苍天令古代北方民族先民感到神秘，茫然不解。瞬息万变的苍天给人们带来温暖和光明，带来万物的繁衍和生长，有时也给人们带来不测之灾难。古代北方人渐渐开始相信苍天有灵，而且是至高无上的灵，从而对它产生敬畏、感激、依赖的崇拜心情。信仰萨满教的北方

各民族尤其重视苍天崇拜，视天神为高于一切之神。

《元史·祭祀志》说："元兴朔漠，代有拜天之礼。"这种拜天大典，从匈奴开始，一直延续到蒙古族，是北方民族最大也是级别最高的祭祀大典。《多桑蒙古史》记载："鞑靼民族之信仰与迷信，与亚洲北部之其他游牧民族大都相类，皆承认有一主宰，与天合名之曰腾格里，崇拜日月山河五行之属，出帐南向，对日跪拜。"蒙古族人把天和神统统用一个名词"腾格里"来表示，腾格里有许多兄弟神，其中包括"巴图尔腾格里"（勇敢神）、"岱青腾格里"（战神）、"基雅嘎腾格里"（命运神）、"嘎尔腾格里"（火神）、"依达干腾格里"（女萨满神）、"巴尔斯腾格里"（虎神）等。蒙古族萨满教一直流传着九十九个腾格里（天神）的说法。在蒙古族人民心目中，天是具体的、实在的；天是至高无上的，永恒存在的；天是真理，是道德，是正义，是良知；天是真、善、美的化身，是忠诚的化身。蒙古族是敬天的民族，这种观念对图案的影响是非常深刻的。

蒙古族远祖在太阳崇拜的影响下形成了天圆地方的宇宙观。蒙古包就是圆天式的居处，象征宇宙的整体，人住在其中就如住在宇宙母体之中，出入蒙古包如同出入母体，其上通天。

内蒙古阴山岩画中的太阳神，鹿石文化中的太阳鹿，民间禄马旗中的太阳和月亮等都是天体崇拜的图案。内蒙古阴山岩画中的日月星辰、天神图案反映着古代北方游牧人的天道观念，是对天体的无限崇拜。在阴山发现的天体岩画，最多的是太阳形，它的形状呈 ☼ 或 ☀ 或 〇、☉ 形等。阴山岩画中的点点繁星，也反映出了北方游牧人对星星的崇拜及其他们的天文知识。蒙古族民间对北斗七星的崇拜历史非常古老。

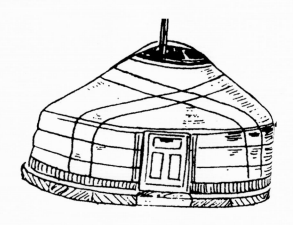

蒙古包图案

太阳图案

天体岩画日月图案
（阴山岩画）

星图

云朵图案

马印上的太阳、月亮
图案

阴山岩画拜日图案

自然崇拜图案

（一）四灵

四灵，即受到崇拜的代表四方神灵的四种动物。从呼和浩特市和林格尔壁画中可以看出，它们是东方苍龙、南方朱雀、西方白虎、北方玄武，用颜色和动物表示四个方向，所谓玄武是龟蛇相缠的形象。

四灵崇拜的产生，跟古代的动物分类、天文学及五行学说相关。古人把人列为"裸虫"类，将其他动物分为鳞虫（有鳞动物）、介虫（有甲动物）、羽虫（有羽动物）、毛虫（有毛动物）类，并把五虫与五行方位相配，鳞虫配东方，羽虫配南方，裸虫配中央，毛虫配西方，介虫配北方。各类动物都有一个"王"或"长"来率领统治，于是龙、凤、虎、龟成为四类动物之"灵长"，加上图腾崇拜、祥瑞崇拜和灵性崇拜等综合因素，四灵被神化了。

伏羲、女娲为阳阴二神，即《淮南子·原道训》中所说的"泰古二皇，得道之柄，立于中央"。相当于《易经》中所说的"两仪生四象"，可以表示四方，也可以表示四时节令。

西汉时，匈奴以40万骑兵将刘邦围于平城（今山西大同市东），当时匈奴人以马的颜色分类编队，西方尽是白马，东方尽是青龙马，北方尽是乌骊（音丽，黑色）马，南方尽是骍（音辛，赤黄色）马。

北魏时，四灵图案有了很大发展。敦煌北魏石窟壁画上有四龙驾车，龟蛇相交的玄武，昂首奔跑的白虎，振翅欲飞的朱雀，守护四方。河北省磁县东魏茹茹公主墓壁画中绘有天象图，四壁顶端绘四方守护神，龟蛇缠绕的玄武等，具有鲜明的北朝绘画特色。

北齐是鲜卑化的国家，现发现的北齐墓葬墓门上绘有青龙、白虎，龙虎飞腾在彩云间，为守护门户的护法神兽，还有标方位的四神。

在辽代、元朝时，寺庙中龙凤图案用得较多，龟多用于石碑的龟趺，朱雀多以凤的形象出现，虎多被狮子代替。蒙古族民间一直重视四方神的观念，每年大年初一黎明，点燃预先堆好的木柴，迎接火神的到来，接着向四面八方祈祷，然后回家吃饺子。初一上午，举行"踏新踪"仪式，全家人骑着马向被家里人认为是新一年最吉祥的方向走一段路，然后返回来，依顺时针方向绕蒙古包转三三九圈，意在得到四面八方神祇的保佑，预祝新的一年所向无邪、财路亨通。

（二）毛都图案与鹿头花

　　对森林生命之树的崇拜是人类最古老的崇拜之一。许多古老的民族均保留有崇拜森林之神的神话，狩猎时代的北方各民族曾栖居山林，靠山林哺育成长，靠山林发展壮大。蒙古族亦然，开始以山林做摇篮，之后向草原推进。蒙古族对树木崇拜的历史非常久远，蒙古四卫拉特之一的绰罗斯部就有他们祖先源于树木的图腾神话，认为自己的祖先是"以玲珑树做父亲，以猫头鹰做母亲的柳树宝东（大力士）太师……"《蒙古秘史》等典籍和萨满教的祭祀礼仪中均有记载与明显表现，如供奉独棵树、繁茂树、萨满树、桦树、落叶松等习俗，从根源上说，无不与树木图腾观念有关。

　　蒙古族有供奉尚石神树的风俗。尚石神树指的是一棵枝叶茂盛的大树，称之为"尚石·毛都"，毛都就是神树，蒙古族人对其很崇拜。原始宗教中膜拜高山大树是有其历史根源的。据拉施特的《史集》记载：在蒙古族人的古代传说中，认为自己的祖先是来自名叫"额尔古涅·昆"的地方，即现今的呼伦贝尔市额尔古纳河两岸的山林地带。从忽图剌汗的"绕树而舞"，到近代蒙古族人的祭敖包，尚石神树的传统说明蒙古族人永远纪念自己民族的摇篮——额尔古纳河两岸的山林地带。敖包和尚石神树是高山密林的象征，是生命树的象征。

　　《多桑蒙古史》记载："忽必来（忽图剌之误）的英勇著名当时，进击蔑儿乞部时，在道中曾祷于树下。设若胜敌，将以美布饰此树上。后果胜敌，以布饰树，率其士卒，绕树而舞。"这是典型的古代战争舞蹈，是为了庆祝战争胜利而舞。

　　树木崇拜在信仰萨满教的阿尔泰语系诸民族中都很盛行，这些民族发端于北方山林地带，其祖先曾在山林里度过漫长的采集与狩猎的原始生活。他们长年出入森林，望着高耸入云的林木，会产生许多美妙的遐想：树木离苍天最近，它是神灵栖居之处；高大的树木拔地而起，高耸入云，它是神灵往来于天界与人间的"天梯"。在树木旁祭天，天上的神灵最易感知。因此，古代北方民族盛行绕树祭天的习俗。后来，许多民族离开山林，进入草原和平川之后的立竿祭天之俗，实为古代绕树祭天仪式的延续与变异，它包含着后人对祖先树木崇拜的回忆。[1]

　　现代蒙古族人仍然有祭敖包的风俗，敖包成为家庭、民族的保护神。一般在圆坛上堆石为台，多数为三层，举行祭祀仪式时，在敖包上插满树枝，树枝上系五彩布条，祭祀时牧民由左向右围敖包生命之树绕圈三周，以喻通天，与神相合。

　　《蒙古族文学史》中对通天神树有这样一段描述："遥遥东北方，悠悠荒漠处，百丈深涧沟，一棵参天树。挺拔青松树，枝条八万根，绿叶护青枝，日月照树头。高高紫檀木，本自地脐生，大树独支撑，屹立青峰顶。"[2]

　　树受到崇拜，不仅是由于树本身，也因为它被赋予另一种力量，一种人们既畏惧又崇拜的神圣力量。

　　在内蒙古自治区包头市达尔罕茂明安联合旗出土的鲜卑牛头树枝状金饰件和鹿头树枝状金饰件，是北方民族中最早的"鹿头花""牛头花""马头花"，即牛头鹿角生命树。这里的牛头和鹿头象

[1] 张志尧：《草原丝绸之路与中亚文明》，新疆美术摄影出版社1994年版，第271页。

[2] 荣苏赫等：《蒙古族文学史》，辽宁民族出版社1994年版，第120页。

征着神牛、神鹿，是能够辟邪和带来祥瑞的神格。这种以鹿头长出鹿角生命之树的写实手法，直接告诉我们，"鹿头花"就是鹿头生命之树，具有动物崇拜与生命树崇拜合二为一的寓意。它是随葬品，也说明了它象征着生命的永恒。

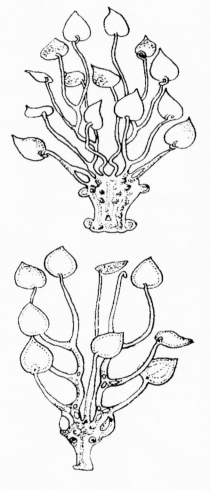

鎏金鹿首金冠饰

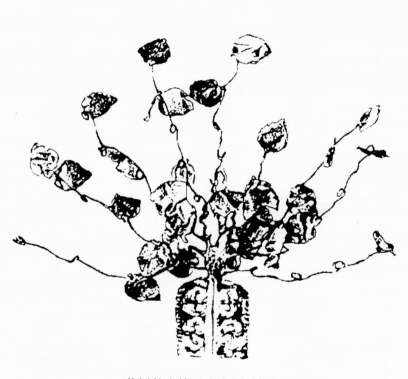

花树状金饰（十六国时期）

（三）嘎拉纹

火崇拜属原始自然崇拜，与天、地、山、水崇拜同样古老。蒙古族的火崇拜和北方其他古老民族的火崇拜有关系。从火崇拜发展形成的灶神崇拜具有了氏族家庭神的社会内容。腊月二十三的灶神祭祀是进入阶级社会自然神分化以后出现的礼仪。此外，在祭祖、婚礼中也要举行祭火礼仪。

印象之美

蒙古族传统美术

图案

上

110

马家窑文化彩陶中火焰纹最具特色，均由自然弯曲的弧线来表现熊熊燃烧的火焰。火是先民们生活中不可短缺的至关重要的自然力。火的使用改变了人类的生活方式，人类依靠火煮熟食，依靠火取暖而生存，依靠火以防猛兽的侵袭。先民们视火如同生命一样重要，如同神灵一样神圣，他们在同火共存亡的原始生活中观察火的动势，并提炼火的形象。火纹，蒙古语称"嘎拉纹"，在民间十分流行。

蒙古族、鄂伦春族、鄂温克族、达斡尔族、哈萨克族和柯尔克孜等少数民族都把火视作圣洁的象征，认为它具有去污除灾的能力。远方的客人来到病人的住宅，必须在进门时跨过火，以免给病人带来不幸。成吉思汗时蒙古各部的贡品必须从火上燎过，才能送进宫廷。元代外国使臣谒见大元皇帝时，也要从两堆火中间走过去，认为这样能消除其可能带来的灾祸。蒙古族民间至今还有祭火的习俗。

嘎拉纹

1927年，首次在我国北京周口店龙骨山洞穴内发现了北京人化石，绝对年代不少于69万年，在北京猿人居住的洞穴里，发现了几层灰烬，最厚处竟达6米，所以人们推测北京人大概已经掌握了人工取火的方法。

距今7000年左右的白音长汗遗址，属兴隆洼文化，遗址中发现了一尊保存完好的半身圆雕女性石人像，石像有固定的位置场所，距灶仅40厘米，显然，她可能是灶神、火神。"民以食为天"，远古先民用火烧烤食物，变生食为熟食，一些难以消化的兽肉经过烧烤后变成了容易被人体吸收的美味，从而大脑和体质都相应地得到发展，用火的喜悦永远保留在人们的记忆里。传说炎帝部族将火作为本族的保护神。

红山先民认为火是无比神圣的，所以崇拜火，在牛河梁遗址中即有篝火遗迹。

火是生命的象征，远古先民相信人死后灵魂不灭，跳动着的火焰光芒闪烁，好像召唤着灵魂升入天堂，升腾的青烟将灵魂送入九霄云外的极乐世界，火大概又是再生的象征。[1]

[1] 包和平、黄士吉：《文明曙光——红山诸文化纵横谈》，民族出版社2010年版。

（四）哈那纹

在蒙古族人生活中可以到处看到哈那纹，有些学者将其称之为"渔网"符号。我们从内蒙古的兴隆洼文化中发现的陶器和小河沿文化中发现的陶器上都看到了哈那纹（渔网纹），有学者认为，这是一个由原始社会到今天广泛流行的人类共通的具有生生不息内涵的生命符号，它是一个人类共同的文化基因密码。

民俗学家认为："渔网符号的源头是'+'符号和'×'符号。'+'是太阳的表象符号，也是原始农业社会太阳崇拜族群的宇宙表象符号，即以我为中心的东西南北中五行宇宙符号……'×'是旋转的太阳符号和旋转的宇宙符号，是具有宇宙旋转生生不息哲学内涵的生命符号，这两个类型的符号以其丰富的变体创造，7000年来在西亚、中国和世界范围内无孔不入地流行，积淀于包括衣食住行、人生礼仪、信仰禁忌在内的全部民俗社会生活之中。"[1]

民间哈那图案（渔网纹）

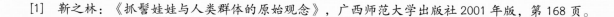

[1] 靳之林：《抓髻娃娃与人类群体的原始观念》，广西师范大学出版社2001年版，第168页。

图腾崇拜图案

　　图腾崇拜是氏族时代的产物，是原始社会人类的精神支柱。世界上所有的古老民族都是从图腾崇拜的社会阶段成长起来的，可以说原始社会是创造图腾文化的历史时期。图腾一词是北美印第安人鄂吉布瓦部落的方言，其含义是指"一个氏族的标志或图徽"。当时的人们认为自己氏族的祖先是由某种动物、植物或其他自然物转化而来的，因此以为自己的氏族同该物之间有一种血缘的系属关系，一个氏族的图腾对该氏族的一切成员来说都是神圣的。他们认为本氏族的图腾对氏族成员都有一种保护作用。如果人们尊重自己的图腾，图腾就会帮助他们战胜困难，反之就会给自己带来灾害。

　　图腾思维影响着氏族的艺术活动和审美趣味。在氏族向部落发展进程中，随着氏族不断融合，图腾形式也不断变化和融合，一个氏族往往有多种图腾，相邻氏族也可能会崇拜同一图腾，使得图腾文化五彩缤纷。氏族图腾的融合也是氏族文化的交流与融合。当图腾崇拜随着文明时代的到来而退化以后，图腾形象渐次在人们的审美视线中模糊，它的神圣性被弱化，图腾形象在逐渐综合各种图腾符号后失去了原型，上升为一个时代的象征和回忆。我们研究民间图案时，应该首先探究它的文化观念及根源，在此基础上才能了解民间工艺的文化内涵和精神功能。蒙古族图案中蛇纹、鸟纹、龙纹、凤纹、犄纹、回纹及狼和鹿的图案，有些已完全失去了原型，成为远古图腾文化的象征和回忆。岩画中的各种动物，红山文化中的玉龙，夏家店下层文化中的蛇，东胡与匈奴的铜饰牌中的动物形象，鹿石文化中的鹿等都有图腾崇拜的神圣含义。

　　古代北方各民族多以狼图腾为主。如匈奴人主要是狼图腾，高车人祖老狼，突厥人祖狼母。东胡各族多以鹿为图腾，而蒙古族则以苍狼白鹿为图腾。近代民俗学考察资料证明，哈萨克族的图腾是白鸿；鄂温克各氏族都有自己所崇拜的图腾，他们以熊为主，还有天鹅、鸭、鹰及各种水鸟；蛇形是西伯利亚"翁衮"中最常见的图形之一；图瓦人的图腾是蛇；布里亚特人有一种蛇神（蛇王）的观念，为蛇神要专门举行萨满教祭祀，白托嘎圣山的蛇神受到特殊的崇拜，布里亚特人中也有以天鹅和鹰为图腾的。在他们的文化中都留下了很多图腾文化的痕迹。

　　原始氏族社会氏族林立，各氏族都有自己的图腾标记，当时图腾文化内容的丰富是无法想象的，它对后世文化的影响是十分深远的。

阴山蛇形岩画

（图采自《阴山岩画》）

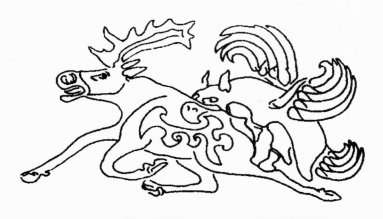

蒙古国匈奴墓出土的地毯上的狼鹿图案

（一）苏力德

苏力德崇拜——主要指旗纛"苏力德"崇拜，是图腾崇拜演化的最后形式。

在《蒙古秘史》等历史文献中，旗纛"苏力德"被看作氏族和部落的标志，旗纛的祭祀能激励本氏族、本部落全体成员的士气。苏力德祭祀礼仪异常壮观。

在鄂尔多斯成吉思汗陵的西殿供奉着成吉思汗的军徽"苏力德"。这神圣的、象征力量的军徽，传说是从天而降的神物。苏力德是胜利的象征，民族兴旺的标志，也是一个通天通神的符号，鄂尔多斯地区的牧民们每当龙年的6月14日都要进行隆重的祭祀活动。

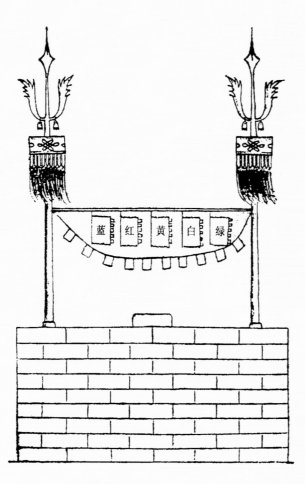
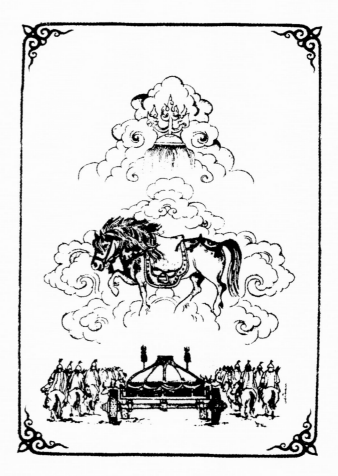

反映祭苏力德场景的图案

（二）龙

龙形起源于距今 8000 年的赤峰市敖汉旗兴隆洼文化。距今 7000 年的赵宝沟文化中发现的陶器上绘有鹿龙、鸟龙、猪龙。红山文化发现了碧玉龙和黄玉龙等实物器型，后来的匈奴、鲜卑、契丹的器物上都非常重视龙图案运用。匈奴虽然以狼为图腾，但也是崇拜龙的部族，在内蒙古自治区鄂尔多斯市准格尔旗采集到的匈奴龙首匕，是龙首蛇身。在北魏石刻，辽代的墓室壁画，元代的陶器、丝织品、银器中都大量使用了龙纹装饰。

蒙古族民间的蒙古刀、银碗、雕刻马柱尔、家具、建筑彩画、服饰等都喜欢用龙的图案装饰。有的龙体变曲、驾云疾驰；有的曲体盘绕，在云中舞动。建筑彩画多为对称的二龙戏珠，在呼和浩特大召就有几十种不同动态的龙纹图案。

龙是北方民族永恒的图腾，从龙的起源时代起它就已经翱翔在亚洲北部的亿万生灵的上空。在文化内涵上，它是一个巨大的意义集合，反映了自古及今各地域、各民族人民的心理欲求，是观念世界中的神秘形象。

龙凭借原始思维赋予虫、蛇神奇本能才得以最终飞升于九天之上。它上干天象，动应四时；能出能明，能巨能细，能短能长；春分能登天，秋分而潜渊，通身鳞甲涵四海之水，吞吐江河；风云雷电，惊涛长虹，都是它的神奇幻影或行动征兆。原始龙神信仰流传至今。

北魏石刻双龙

龙的形象集合了九种动物符号，角似鹿，头似驼，眼似兔，项似蛇，腹似蜃，鳞似鱼，爪似鹰，掌似虎，耳似牛。闻一多说："龙图腾，不拘它局部的像马也好，像狗也好，或像鱼、像鸟、像鹿都好，它的主干部分和基本形态都是蛇，这表明在当初那众图腾单位林立的时代，内中以蛇图腾为最强大，众图腾的合并与融化，便是这蛇图腾兼并与同化了许多弱小单位的结果。"

研究者认为，成熟的龙图腾形象体现着兽文化（游牧文明）与鳞虫文化（农业文明）的整合，是虎图腾与早期龙图腾（蟒蛇）的相互吸收、融合的结果，此后龙、虎图腾对峙并驱。

民间的龙崇拜有祥瑞的意义，龙纹图案也多表示"多福多寿"，它能降福于人，传到中原后成为中华民族的象征。

苏秉琦先生说："红山文化女神头像是红山人的女祖，也是中华民族的共祖。"很显然红山女神指的就是伏羲。伏羲西迁到了甘肃，之后又率领部族从甘肃的陇西出发经陕西沿黄河向东到了汉南。据说他以龙为图腾，所以他被认为是龙图腾的始祖。

（三）凤

凤象征美好、才智，是至真、至善、至美的化身，在民间流行很广，蒙古语称"嘎日迪"。凤的形象历来变化甚繁，这种变化在形式美感的表层之下也可能有深刻的内涵。凤凰是人对"羽族"的典型化和理想化，与龙一样，这种典型化主要来自综合，其尾有鱼尾、燕尾、孔雀尾、鸡尾的综合特征，头是鸡首或孔雀首，躯似鹤。

翁牛特石棚山墓地红山文化陶器中发现鸟形壶，作昂首张口状，尾端有七个小孔，原来可能插羽毛，艺术性较高。考古学家对辽宁阜新胡头沟出土的各种鸟形陶器、鸟形玉佩研究后认为，这种鸟形就是后来凤的最初形态。

越来越多的证据表明，中国文化之创始者商族原为北方民族，后沿渤海湾东移，后又"由东西渐"而建立商王朝，北方文化直接影响了中华文明的起源。

凤凰是商族的标志。在《诗经》中记载着这样一个故事，殷始祖契的母亲简狄，有一次在河中沐浴，忽然有玄鸟飞过，坠落一个卵，被简狄吞食，简狄因此怀孕生了儿子契。契长大后，协助禹治水有功，被封于商地，赐姓子氏，尊为玄王，从此有了商族，也就是殷人。殷人以后把"玄鸟"逐渐演变成有鸡冠、鹤足和孔雀尾巴的凤凰了。

《蒙古源流》中记载："……帖木真，年二十八岁，于克鲁伦河之阔迭格·阿刺勒即合罕位时，自其三日之前，房前一方石上，每晨落下一只似雀之五色鸟，啭声：成吉思，成吉思。遂中外共称圣雄成吉思合罕，而名扬天下四方矣。"神奇的瑞鸟，象征着上天降下的吉兆，给草原带来祥瑞，呼唤着圣主的诞生。在民间，牧民们用五色丝线绣出多彩多姿的凤鸟来，蒙古语称"塔本翁根嘎日迪"。民间刺绣的凤鸟越来越远离自然实有之鸟，它越来越神奇，成为美与幸福的理想象征。

民间凤鸟图案很多，凤不是大千世界里实有的飞禽，而是古人按美的规律虚构的神鸟。

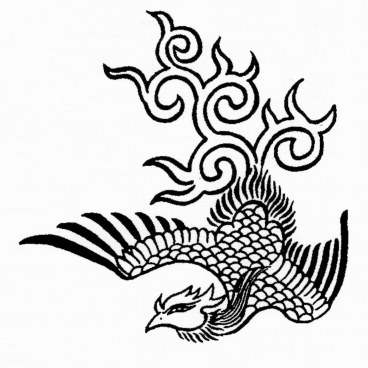

元代龙凤纹（瓷器）

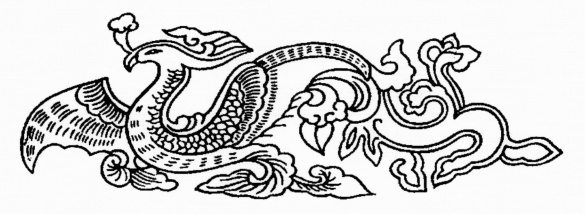

元代飞凤纹（瓷器）

元代凤鸟花卉（瓷器）

（四）蛇

自古以来蒙古族崇拜蛇，牧民们称蛇为"海日罕"或"额仁""额布孙鲁"（草龙），也称为巴嘎鲁（小龙）。在民间，它象征吉祥，如家中有蛇被认为是吉祥的象征，艾里（村里）有蛇是好运之兆。

蛇纹图案一般都是两蛇相互缠绕。8000年前的兴隆洼文化陶器上的蛇纹是最早出现的蛇纹，或众多的蛇纠结在一起，或直线或曲线。匈奴和东胡的蛇纹能看到蛇头，而后来的蛇图案中蛇头就不见了，只是一种抽象的蛇纹图案。

蛇无足而善行，无论山洞、草丛、水里、树上，到处都可以去，凡是有人的地方就有它的踪迹。古人无论是居家还是出行，最怕的就是蛇。蛇是造物主的骄傲，它有许多人类望尘莫及的本领，如蛇毒，能致人死命；蛇可吞下比它的身体大得多的东西。

世界上许多古老民族都盛行对它的崇拜。在印度、埃及和北欧的神话中，都认为世界是被一条巨大的"宇宙之蛇"所环绕。中国古书中记载有一个叫"烛龙"的神，这个神形状是人面蛇身，它睁开眼睛就是白天，闭上眼睛就是黑夜，它睡在那里不吃不喝也不动，它的呼吸就是天地间的风雨，它也是一条"宇宙之蛇"。不少民族不仅认为宇宙是由蛇维系，而且将人类的来源也归功于蛇，古代神话中人类始祖伏羲女娲夫妇都是人面蛇身之神。8000年前兴隆洼文化中的陶器上的蛇纹可能就是伏羲女娲的图腾神。

佛教中四大天王一个持剑，一个持琴，一个持伞，一个持蛇。其中剑象征财源，琴象征和谐，伞象征风调雨顺，蛇则象征繁荣昌盛。

人类由于怕蛇而将蛇神化，加以膜拜，其目的是希求得到它的保佑与帮助，这样一种趋吉避凶的心理是具有普遍性的。蛇可变化，可以变成龙，还可以变成人，变成蛇郎或蛇女，这种故事在世界各地都有流传。

印第安金字塔以羽蛇为饰，羽蛇代表着已逝的太阳英雄。在印第安神话中，关于羽蛇有这样一段神秘描述：从远处看，在初升的太阳光照耀下，他就像一条有羽毛的蛇，一条曾经从大海那边，从太阳升起的方向来的羽蛇，孩子们对父母就是这样叫嚷的："太阳送来了一条羽蛇"。

蛇在萨满教中被视为太阳神，能送来温暖，而人类繁衍需要阳光的温暖与照耀，这样才能人丁兴旺，所以蛇又被看作守护神、生育神。

在蒙古国境内的阿尔泰山，在被称为旧石器时代遗址的北曾赫尔洞穴彩绘岩画中，发现了蛇。在蒙古国境内的匈奴古墓中出土的青铜饰牌中有双虺（毒蛇）形象。

在黑龙江及乌苏里江的岩画上亦发现了蛇形、鹿形等。岩画中"穆杜尔"蛇是一个流传最广的神话形象。通古斯各部族认为：在开天辟地之初，是巨蛇整治了大地，开凿了通道——河床和湖底。因而在西伯利亚诸民族的神话中，太阳巨蛇"穆杜尔"是天和水的主宰。

据美国人类学家摩尔根考察，在美洲的印第安人部落群中，就有9个部落不约而同地选用蛇来做本部族的图腾。这些部族成员认为人面蛇身之物是其部族之保护神，并把人首蛇身之画当作神之物。

墨西哥尤卡坦半岛的库库尔坎庙中，其台庙底部雕刻着四个带羽毛的蛇头。每至春分、秋分时节，当巨蛇石雕影现时，当地居民供奉、祭祀、顶礼膜拜，且唱起民谣，翩翩起舞，祈祷蛇神保佑。

蛇形是西伯利亚"翁衮"中最常见的图形之一。施行巫术时的图瓦人在帐篷里挂着毡毯，画着张开大嘴的蛇形图案，还有千眼蛇的飞行图画。图瓦人萨满教巫师在铃鼓上方悬挂两种大蛇，分别称"索伦歌"和"毛奥斯"（用红布制成的带有铜犄角的大蛇），悬挂在帐篷里，可以使小孩免灾祛病，它是用八条短麻裹以黄布缝成的蛇。萨满教巫师法衣的主要特征是全部衣面或绝大部分衣面上都挂满了象征蛇的长短不同的辫子，这些辫子用各种花布、印花布间或用锦缎缝成，一般有指头那么粗，它们首端向上缀在法衣上。大蛇往往缀有一千零七十条辫形蛇。三头蛇被认为是每个巫师所必不可少的。所以图瓦人的蛇崇拜与萨满教巫师有很多的关系。

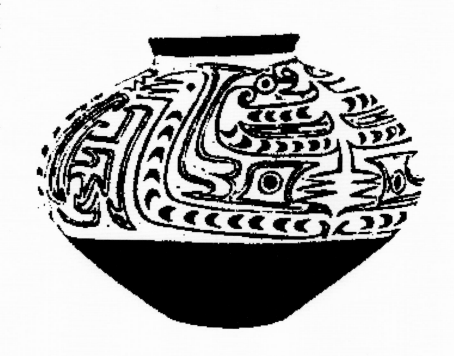

夏家店下层文化中的蛇纹图案

蛇在北方远古文化中是重要的构成部分，从蒙古国诺彦山岩画到内蒙古的阴山岩画都可以看到许多蛇形图案。从8000年前的兴隆洼文化开始，红山文化、夏家店下层文化直到东胡和匈奴的铜饰牌等，都有很多蛇纹图案，说明在北方古代各民族对蛇神的崇拜十分流行。蛇崇拜是原始氏族图腾崇拜的产物，它对以后民间文化的发展影响十分深远。

蛇纹图案在民间装饰工艺中占的比重很大，凡是相互缠绕和相互交叉的各种变体纹样都是蛇纹图案。蛇纹在社会发展的过程中失去了原型，上升为一种抽象的象征符号而广泛流行于民间。最常见的是两条阴阳蛇相交，是以蛇作为图腾保护神和子孙延续繁衍之神的遗俗，象征生命的永生。

在公元前2350年—公元前2150年的两河流域苏美尔文化中，有盘蛇神图，灵魂永生的盘蛇被饰于画面的左右两侧，其中还出现了双蛇呈双8字交缠图案的变体。这种变体可以上溯到公元前3000年苏美尔原始艺术中的乌鲁克时代圆柱形印章，上面的两长颈兽长长的脖颈如蛇形呈8字交缠，通天而上，还可以上溯到公元前3000年古埃及的纳尔迈石板，上面都是两长颈兽的长颈如蛇交缠而上，象征着贯地通天的生命力量。

两条蛇相交盘卷通天而上的符号，就是对人类文化影响至今的那个或竖或横的8字符号，也就是在数学中表示"无限大"的那个"无限"。这个∞符号，至今仍作为子孙繁衍、人生长寿、象征吉祥的符号在全世界流行，而这个图案在蒙古族实用美术中也是用得最多的图案。

匈奴蛇纹铜饰牌

蒙古族缠蛇纹图案

民间蛇纹图案

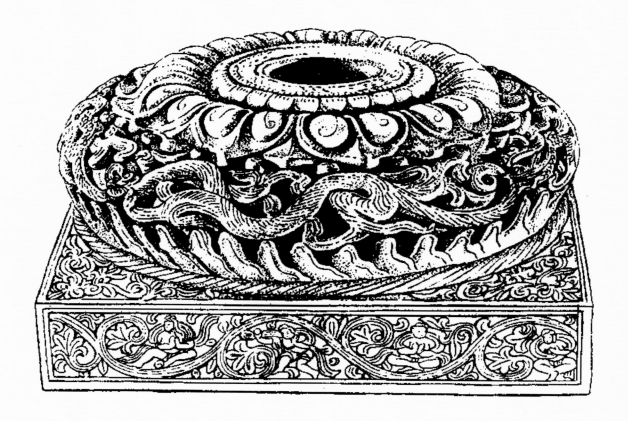

北魏蛇纹图案

双蛇呈 8 字形交缠雕刻
（公元前 2200 年苏美尔艺术）

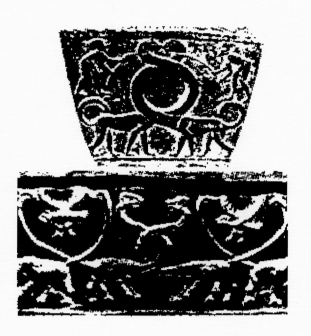

公元前 3000 年苏美尔乌鲁克时代
圆柱形印章

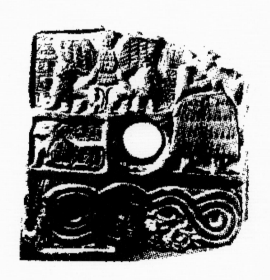

杜杜护面板（苏美尔艺术）

8 字交缠图案

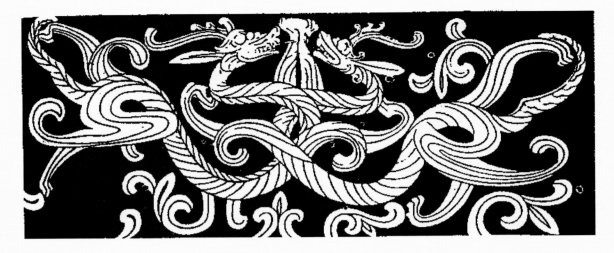

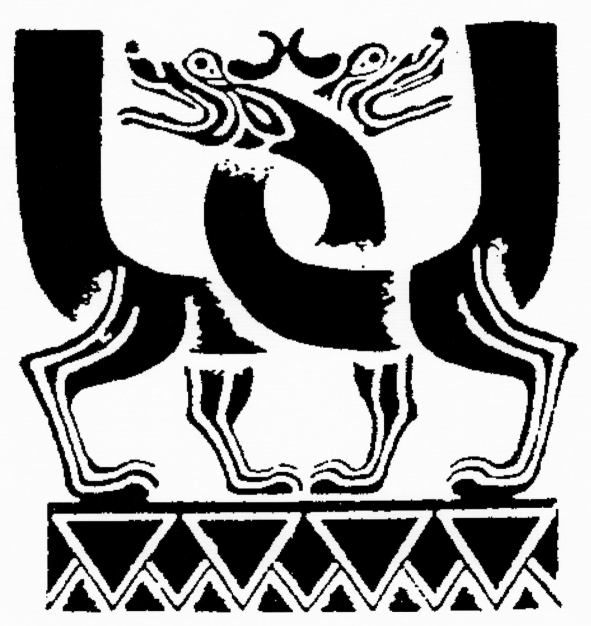

北魏交龙纹（石刻）

蒙古族民间图案

（五）鹿

鹿鸣开春，这是原始先民对物候节令的认识。原始鹿文化是古代"物候历法"文化的一个典型。原始文明的初始时期，人们观鸟兽草木而辨春秋，雄鹿依时序解角孕茸的现象被当作纪岁授时的活动时间坐标。春三月，雄鹿头部岁岁更新的菌状角应时而生，与此同时恰有一个角状星宿形成于天空，人们称之为"大角"。研究者认为，东方七星中这只"大角"的命名正是古人在春日里从季候性的新生鹿角的联想中产生的。在人类与丛林鸟兽为邻，以感性经验认识、解释自然的时代，与四时递变循环神秘呼应的鹿角，大概是最先引起人类关注的灵物之一。研究人员发现内蒙古大青山塬上文化中所有墓葬都以鹿头为殉葬物。可以说鹿被古代北方民族普遍奉为图腾，应该与人们对鹿角的观察有关系。

呼和浩特东郊大窑旧石器时代遗址中发现了鹿的骨骼和鹿角。1974 年，在呼和浩特大青山南麓的乌素图水库附近也发现了较完整的鹿角化石，证明鹿在蒙古高原曾存在过。

现代民族社会学认为："当一个以图腾为标志的原始公社完全排除掉内部的一切两性关系，成为长久的非性关系集体时，这个原始公社同时也就成了氏族。当两个这样的非性关系集体——氏族之间建立起性关系交往的正式联盟时，这样的联盟便成为两个氏族婚姻联盟。"同时反映上述婚姻形式和亲属关系的最古老的亲属制度只有两个称谓，即结为婚姻联盟的两个氏族的图腾本身。这是人类历史上的一件大事，两合氏族婚姻联盟的出现标志着人本身生产的社会结构的形成。因此，在 3 万年前两合婚姻联盟出现之初，与北方民族有密切联系的西伯利亚地区便形成了具有象征两合婚姻联盟神圣性的石雕，那就是西伯利亚马莱亚瑟亚出土的刻有"有关黑夜降临"神话的石雕，其中鹿与狼头尾相趋合的图案，表达原始人对两合婚姻联盟伟大意义的认识。原始人以这种契合为祥瑞的标志，这种习惯一直延续到更高级部落联盟产生甚至民族形成之时。在北方青铜器时期普遍存在的双兽图案，正是这一习俗及原始神话流存的反映。[1]

在新石器时代到青铜时代，蒙古高原动物岩画很多，大多数鹿形岩画都属于这一时期。欧亚大陆北部地区，凡有岩画的地方都有鹿的岩画。岩画中鹿的形象都具有原始图腾神的意义。在磨刻着各种动物神灵、圣像的石崖壁前面，一般都地势开阔，古代游牧部族曾在这里举行盛大的祭神仪式。

7000 年前的赵宝沟文化中的鹿龙、鹿凤象征了兽类春天怀胎到夏天产仔的过程，可称为"兽母"。鹿鸣开春，草原开始返青，正是野生动物的发情期，也是狩猎的最佳季节。赵宝沟文化陶尊上的鹿形动物图案，是结合天象和气象，把一些狩猎、渔猎的对象神灵化，以求风调雨顺，万物生长。代表性图纹有鸟龙、鹿龙、鹿凤、野猪首牛角龙，这些都具有"春神兽母"的神格。赵宝沟文化中陶尊上的鹿龙可能还有礼仪崇拜的内涵，这也是北方最早的神鹿画卷。

遍布世界各地新、旧石器时代岩画中的鹿图腾告诉人们，鹿崇拜是一个全球性的神话与宗教现象。赵宝沟文化中的陶尊将北方鹿崇拜神话与众不同的特色显示了出来，即以鹿作为人格神通光明界与幽冥界的灵使。在赵宝沟文化中的陶尊的固态神话中，则展示为与象征着地下界和天上界的猪龙与

[1] 张碧波、董国尧：《中国古代北方民族文化史》，黑龙江人民出版社 1995 年版，第 438 页。

日乌首尾相连。

　　鹿石为什么形成如此独特的造型，鹿石造型的答案就蕴含在鹿石的整体结构与北方灵鹿神话的历史中。首先，这些鹿石大多发现在古老的石堆墓旁，如在蒙古国即有很多。其次，绝大多数的鹿石上刻着象征太阳的圆形，以此来象征其具有沟通光明界与幽冥界的神力。于是灵鹿便有了与象征光明界的日乌一样的喙状部，又有了象征幽冥界的野猪般的屈足。神鹿的功能后来让位给了萨满神，于是萨满戴起了鹿角帽，鹿则暗淡了灵性回到了山中，萨满神话时代开始。

　　东胡崇拜鹿图腾。考古学家认为夏家店上层文化为东胡文化。内蒙古西拉木伦河流域白岔河地区的岩画中"鹿"的比重相当大，而且有很多鹿完全是以单独被供奉的形式出现。有的鹿旁伴有狗的形象。在东胡文物中，也有大量的鹿纹饰存在。在扎赉诺尔鲜卑墓和乌兰察布市察哈尔右翼后旗二兰虎沟古墓均有鹿纹饰牌出土。鄂尔多斯式青铜饰牌中有双鹿、三鹿、狼背鹿、虎鹿、狼鹿等饰牌。

　　蒙古族起源神话与旧石器时代晚期著名的马莱亚瑟亚石雕神话内容极为相似。苍狼白鹿创造人类祖先，这个在北亚横亘了3万多年的神话，又在《蒙古秘史》中神奇般地再现。这种经东胡、匈奴，到乌桓、鲜卑承袭下来的以两个图腾契合为基本内涵的族源神话系统，在蒙古民族这里得到了进一步的发展。

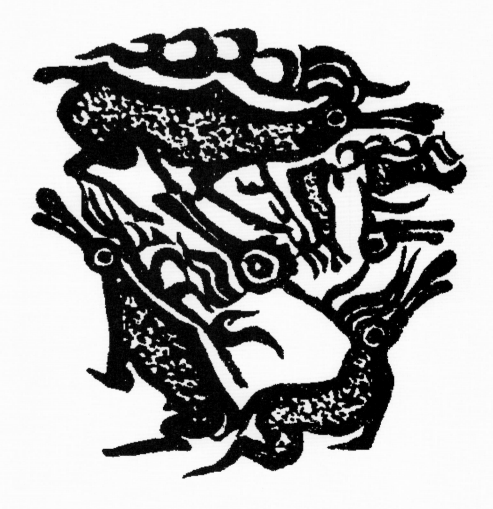

鹿石五凤石（新疆阿勒泰）

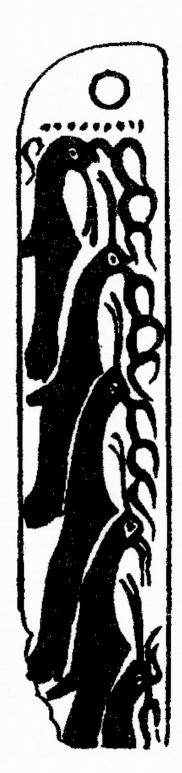

鹿石风岩画
（宁夏贺兰山）

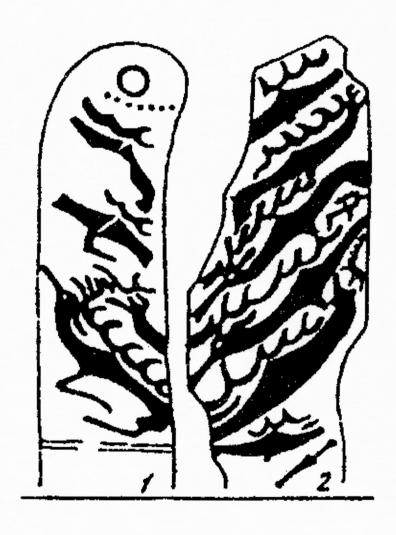

鹿石

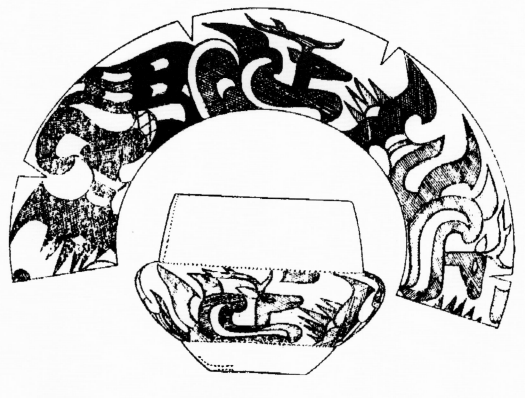

陶尊上的鹿龙图案（赵宝沟文化）

鹿（民间剪纸）

民间鹿头花

（六）狼

图腾崇拜也是一种信仰，是原始宗教的一种形式，它和氏族社会的发展相一致。它相信人与某一动物有血缘关系，或相信一个群体或个人与某一图腾有神秘关系。比如匈奴以狼为图腾，相信狼与其有血缘关系，狼便成了图腾崇拜的对象，狼的图腾形象也就成为这个民族的标志。图腾崇拜形成的过程中出现了种种图腾禁忌，主要是禁止同一图腾者之间发生婚姻关系，对族外婚制度起了重要作用。另外也禁止捕杀本氏族的图腾动物。

狼图腾在北方许多民族中都非常神圣。"神农的本意就是狼，神农是蒙古语'赤那'的汉字注音，与古籍中的'犬戎'没有什么区别，不过是入主中原的犬戎而已。"[1]炎帝部落是最早以狼为图腾的部落。

在周穆王以前，犬戎是北方部族联盟的中心氏族，如果以西周为中心点，犬戎略偏西北，狼鹿之族就包括在以犬戎为中心的部族联盟之中。故《山海经》云："穆天子西狩犬戎，获其五王，得四白狼四白鹿以归。"一直到北魏以后，《魏书》才把狼图腾的故事补述清楚，"高车，盖古赤狄之种，初号狄历，北方以为敕勒，诸夏以为高车丁零。匈奴单于有二女，姿容秀美，乃于国北无人处，筑高台，纳女其上，以待天迎。三年后，有老狼来台下，守台呼嗥，经久不去，穿台下为空穴，小女往就之，下为狼妻而产子，后遂滋繁成国，其人好引声长歌"。这个故事当然不是发生在单于时代，而是北朝人对氏族故事的追述。

《蒙古源流》记载了这样一件事，成吉思汗攻西夏行兵唐古特国之途中，围猎于杭爱山地，主上已先知而降旨曰："'即此猎也，将有一草黄母鹿，一苍色狼，二者被围，则当放生，其勿杀之。将有一骑青马之黑人被围，则即生擒之来。'遂遵旨纵被陷围之苍狼、草黄母鹿二者，执彼黑人，解至主前。主上问曰：'汝属何人，何为而来者也？'对曰：'我乃锡都尔固合罕之人也，锡都尔固合罕遣我侦探也。'"

蒙古族人还有将帝王的生死与狼的命运相联系的传说。《多桑蒙古史》记载，"……捕一狼，而此狼尽害其畜群。窝阔台以干巴里失购此狼，以羊一群赏来告之蒙古人，人以狼至，命释之，曰：'俾其以所经危险往告同辈，离此他适。'狼甫被释，猎犬群起啮杀之。窝阔台见之忧甚，入帐默久之，然后语左右曰：'我疾日甚，欲放此狼生，冀天或增我寿。孰知其难逃定命，此事于我非吉兆也。'其后未久，此汗果死。"从这段故事分析，放狼生，或可增寿，说明狼是吉祥物，吉祥物被毁，必是凶兆，自己的生命也难于久留人世。可以看出崇拜狼的心理积淀虽已流逝，但它还保留在后世人的观念之中。

蒙古族民间也流传着有关狼童的传说。其事如下：从前，一群猎人在克鲁伦河畔狩猎，发现一只母狼带领一个三四岁的男孩奔于荒野，猎人们赶走了狼，带回了男孩，不知他为何人所生，便起名为"沙鲁"。及其能言，沙鲁能听懂各种动物语言。及壮应征入伍，随成吉思汗征战。一次宿营，沙鲁听到狼嚎，便告诉头领有洪水之灾，必须易地扎营。果然夜间风雨交加，原营地被洪水淹没。从此，凡夜间宿营头领问沙鲁便知吉凶。从上述历史记载和民间传说看，蒙古族人仍然有狼图腾崇拜的观念。

[1]　徐江伟：《血色曙光：华夏文明与汉字的起源》，陕西人民出版社2013版，第49页。

狼人画像
（新疆呼图壁岩画）

狼
（内蒙古阴山岩画）

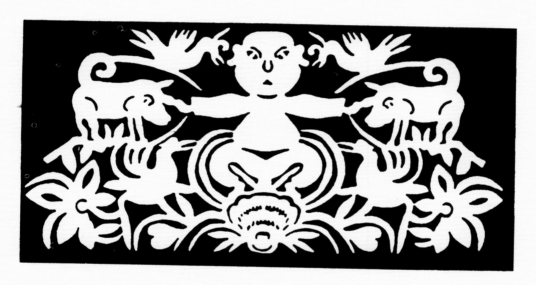

双狗娃娃（剪纸 甘肃镇原）

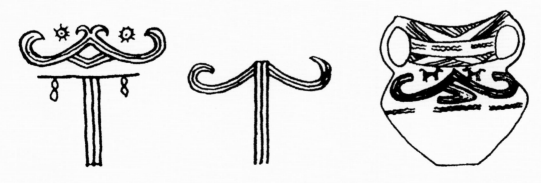

辛店文化的角柱图案与角盘中的狗纹

（图采自《考古学报》1960 年第 2 期）

（七）虎

　　虎在亚洲、美洲均有分布。最著名的东北虎也称西伯利亚虎，曾广泛分布于东亚大陆北部地区。东北虎体形大、毛色橙黄，有黑斑条纹，额上有明显的"王"字纹。民间认为虎是兽中之王，《山海经·大荒西经》中说："西海之南，流沙之滨，赤水之后，黑水之前，有大山，名曰昆仑之丘。有神，人面虎身，有文有尾……其下有弱水之渊环之，其外有炎火之山，投物辄燃。有人戴胜，虎齿，有豹尾，穴处，名曰西王母。"关于西王母的记载比较明确。"人面虎身"是"虎神"或"虎豹之神"，是虎群中的"白虎"。《神话考古》中说："马家窑文化的哭泣人面形彩陶装饰是一套祭秋神的祭器，说明马家窑文化的先民们，秋祭白虎，并向老虎哭泣，犹如哭祭先祖亡灵，西王母的形象也应由此诞生。西王母有着秋神、死神、孕育神、生育神的神格，是虎文化的起源。"而千百年以来，虎文化与龙凤文化一样始终在牧民的精神生活中延续着。

　　1986年，在北京延庆玉皇庙发掘山戎墓穴600余座，山戎墓穴距今2800年，出土大量青铜器、兵器、陶器、松石、玛瑙、铜牌等，还有金项链、金耳环等金器。最令人瞩目的是，在死者上体发现一个金虎。金虎是权力的象征，也是信仰、尊崇的图腾。

　　1973年，在内蒙古鄂尔多斯的阿鲁柴登发现两座战国晚期的匈奴墓，出土有金冠，虎咬牛金牌，虎纹、马纹铜牌和饰件。其中，金冠可能是单于的王冠，金冠带两端有半浮雕的金虎、金盘角羊和金马的造型。从出土的匈奴金器、铜器、兵器的造型看，它们虽不以虎为图腾，但崇敬虎的强悍和勇于搏击的精神，并以此作为民族精神的象征。

　　在巴彦淖尔市乌拉特后旗巴日沟崖壁上凿刻的一幅群虎图最突出，巴日沟以这幅岩画而得名。这是一幅罕见的艺术珍品，离石基约三米，画中有六只老虎，各具姿态。巴日沟的群虎岩画造型没有其他岩画中虎的凶相，也不瞪目张嘴露齿，反而显示出虎家族温馨的画面。群虎图雕刻在整块的大岩石上，绝非出于单纯的审美的艺术创作，其中凝结着先民们对神虎的尊崇和热爱。可能虎部族的先民们认为，虎的家族也是部落的家族，部落的人死后也会化为虎。他们认为自己是虎家族的成员，会得到虎祖的庇护，部族会兴旺发达。巴日沟也可能是虎部族先民们祭祀虎祖的重要祭坛。

　　元朝时有虎头金牌，官员们拿着这种牌到各地可以"便宜行事"，如有违令的人，有立即处死的权力。

　　蒙古族民间工艺品也常常用虎纹装饰。内蒙古科尔沁地区有关神鹰和神虎的童话也传入朝鲜半岛，当地人把神鹰、神虎用木板印刷成画，年年贴到家门上，他们还习惯在门口上贴"虎"字以辟邪。

匈奴虎饰牌

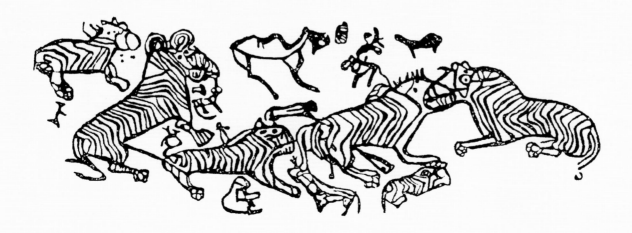

巴日沟群虎图

（八）狮子

北魏时期，随着佛教影响的扩大，带来了对狮子的尊崇。佛教传说释迦佛降生时，"一手指天，一手指地，作狮子吼"。又传说释迦佛是"人中的狮子"。在释迦佛的造像中，狮子常常与佛相伴，或为佛的坐骑。佛经中把狮子尊奉为护法辟邪的神兽。

北魏、辽代、元朝的石窟艺术和墓室壁画中都能看到青龙、白虎、朱雀、玄武四灵。从乌桓和林格尔壁画、北魏石窟艺术和辽代的墓室壁画等可以看出信奉佛教的人日益增多，人们由尊虎转为尊狮，处处为狮子造像，逐渐占据了虎的地位。狮子的造像，也是理想化的艺术创造。狮子的故乡在非洲、印度、南美洲等地，蒙古地区的狮子形象是通过佛教传入的。由于佛经中对狮子的推崇，所以在人们的心目中，狮子便成了高贵的"灵兽"，于是人们不仅在佛教壁画中绘狮子，还用大石雕刻狮子，用以镇守陵墓，驱魔辟邪。据说过去呼和浩特昭君墓就有石骆驼、石狮子、石马等遗物。

从考古资料看，元上都古城发现有石狮，元应昌路古城也发现一对石狮子。元朝、北元和清朝时期的许多宫殿、府第及召庙的门两侧均雕有石狮子守门、镇宅，以壮威势。壁画及各种民间工艺品中也都能看到姿态各异的狮子，狮子纹样成为生活中常用的一种装饰图案。

蒙古族传统美术

图案

上

132

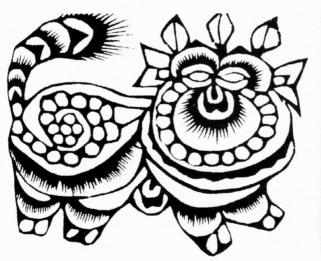 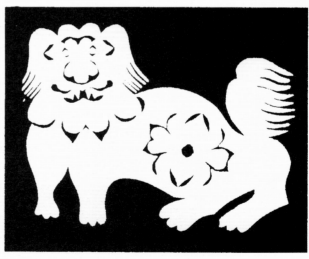

狮子（内蒙古民间剪纸）

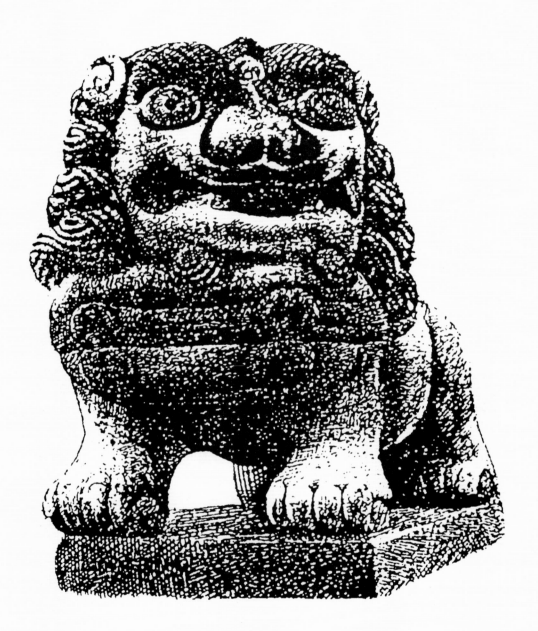

召庙石狮子

（九）鹰

从北方民族的原始崇拜和神话传说中可以知道，对鹰崇拜的心理基础与原始宗教有关。禽中之王——鹰的凶猛和难以征服使原始人无限敬畏、恐惧，故而将其神化，鹰也是原始人类把人自然化的重要对象，即人为鹰，或人为鹰的变形，或鹰为人的祖先。

布里亚特人认为鹰是上天善神派到人间的，与一女性结合，生下的孩子是萨满。

乌古思六族的图腾是青鹰、白鹰、猎鹰、鹫、隼、山羊。

1973年，在内蒙古鄂尔多斯杭锦旗阿鲁柴登，被认为是匈奴人的墓葬中出土了一个金冠，此金冠上有一只展翅的金鹰，傲然站立在由四狼咬四羊的半球体上，并配有三件黄金带，金带两端铸有半浮雕的金虎。王冠上的金鹰，也是一种强悍的民族精神的象征，匈奴中也有信奉鹰图腾的氏族，可能还起着主导作用。

鎏金海东青铜饰片是辽代文物中的精品。大量民俗学资料证明，蒙古族人自古以来对鹰也是非常崇敬的。

科尔沁萨满"白鹰教派"的祷神歌表现出明显的图腾崇拜观念。该地区萨满在《向神祇祷告》的神歌中唱道："向四方的神祇祷告，请一级一级降临；上方的万千神祇，请降临附身。太空的鹰，神圣的白鹰，把灾难祸害，清除干净。"

神歌向四方的万千神祇祷告，请的什么神，最后明确是白鹰显灵，清除祸害。显然，白鹰图腾是直接庇护他们的祖神。

民间工艺品中鹰的图案应用很多，那达慕大会摔跤手出场时鹰的动作，蒙古族风雪帽对鹰的模仿，都表现了蒙古族人对鹰的喜爱。

查玛舞的鹰面具

（十）龟

自古以来，龟被当作长寿的吉祥动物，这种水陆两栖的爬行动物，在地球上已存在两亿多年了，它没有像恐龙那样灭绝，确实是所有动物中的"寿星"。

6000多年前，人们对龟就很崇拜，辽宁阜新胡头沟红山文化出土的玉龟，淡绿色，龟背略鼓起，近六角形。

在原始社会，龟作为鲧氏族部落的图腾被崇拜，在一次空前绝后的特大洪水中，鲧治水失败，禹治水成功。有学者认为，鲧禹神话与马家窑文化先民有关，东迁后与当地文化融合，应是华夏族形成的基础。"鲧恐怕就是古代犬戎族神话传说中的祖宗神。"[1]

后来，龟作为显赫、高贵的象征几乎无处不在。民间把龟当成吉祥镇宅物，可保平安富贵。龟还有一天赋，就是能承受大于体重200倍的重量。古人因之把承受石碑重量的碑基座刻成龟形。

《蒙古源流》中说："……玉石宝，长宽皆一，有龟纽，上盘二龙……"哈剌和林遗址发现了龟趺，元上都古城遗迹发现铜龟座，中空，仅具龟背壳，四肢首尾而无甲，纹饰工细不苟，造型毕肖。始建于元代的赤峰喀喇沁龙泉寺有座石碑，石碑下有龟趺。北元及清朝时蒙古族召庙石碑下都有龟趺。

布里亚特人的创世神话中就有以下情节：世界之初，只有水和水中的一只大龟，天神命龟仰在水面，在它的肚上造了大地。还有一说是大龟背负大地，每当大龟感到累时便晃动身子，大地便发生地震。这种解释在蒙古族和鄂温克族中也有流传。在西藏的佛教神话中也有龟驮大地的故事。

元代汉白玉龟趺（元上都出土）

[1] 陆思贤：《神话考古》，文物出版社1995年版，第133~148页。

宗 教 图 案

（一）八宝

佛教的八宝图案是指轮、螺、伞、盖、花、瓶、鱼、肠八种器形和图形，也寓意吉祥和因果报应，多用于召庙的建筑彩绘、寺院的法器及民间工艺品上。

盘肠为佛教"八宝"之一，按佛家解释，盘肠为"回环贯彻，一切通明"，本身含有事事顺、路路通的意思。同时，其图案本身盘曲连接，无头无尾，无休无止，显示出绵延不断的连续感，称为吉祥结，作为连绵不断和长寿的象征。匈奴饰牌有众蛇盘绕交叉的图案，盘肠图案与盘绕交叉的蛇纹有关。

盘肠纹式在蒙古族生活中的适用性很强，各种变形的盘肠纹式与卷草纹结合形成变化多样的图案，或为单独纹样，或为二方连续纹样，在蒙古包、毡绣、衣物、召庙建筑、民居窗棂上处处可见。凡表示永续不断的意义，如福禄承袭、寿康永续、财富源源不断，以及爱情之树常青且幸福绵长等，都可以用它来表达。

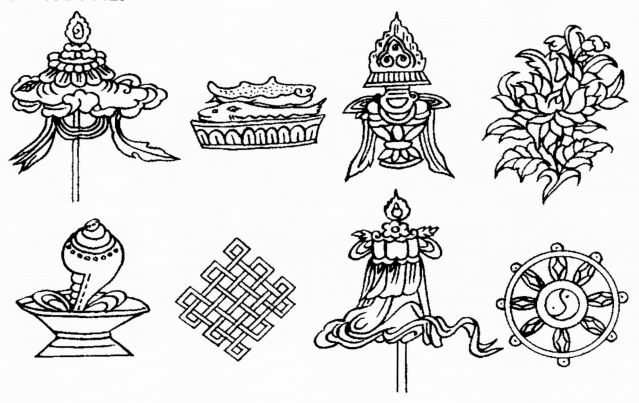

佛教八宝图案造型

（二）宝相花

宝相花，蒙古语称朱赤花，是古代吉祥纹样之一，是一种常见的装饰纹样。"宝相"原为佛教词汇，佛家称庄严的佛像为宝相。

宝相花是集众花之美升华而成，在图案海洋里大显其光彩。一般以牡丹、莲花等为主体，中间镶嵌形状不同、大小粗细有别的其他花叶，尤其是其花蕊和花瓣基部，用圆珠做规则排列，恰似闪闪发光的宝珠，再加多层次退晕色，显得珠光宝气，富丽华贵，故称"宝相花"，是富贵吉祥的象征，在组织排列上使人感到饱满、富丽、庄重、大方，是经过艺术加工的花，理想化了的花。

宝相花纹样使用范围极其广泛，在传统的金银器皿、刺绣、召庙建筑、家具上均能见到宝相花纹样。举世闻名的敦煌壁画中也常见到宝相花纹样。《元史·舆服志》云："士卒袍，制以绢绸，绘宝相花。"宝相花纹样多为平面团花，也有椭圆形，根据不同用途可绘成二方连续图案。

民间常见的宝相花纹饰

绘在家具上的宝相花图案

（三）佛手

　　佛手为一种果实，它形状如人手，分散如手指，拳曲如手掌，故而称作佛手。佛手香味持久，置之室内其香不散。佛手图形源自印度，在人们的观念中与佛祖联系起来，有佛祖相助，自然诸事顺利，吉祥如意。蒙古族刺绣帽子、荷包和马海靴子时常用此图案，蒙古语称"额尔和腾火木斯"。这一图案传入蒙古地区的时间不详，但是它是民间流行的吉祥图案之一。

佛手纹样

（四）太极图

我们常见的太极图作"☯"形，俗称"阴阳鱼"，蒙古族叫豪斯扎格斯，表示天地旋转，故其渊源可追溯到先民们绘制的旋涡纹。

马家窑文化中有很多旋涡纹，有水纹组成的旋涡纹、火纹组成的旋涡纹、鸟纹组成的旋涡纹、兽类组成的旋涡纹、水纹与鱼纹组成的旋涡纹、螺旋式旋涡纹、波纹式旋涡纹、齿轮式旋涡纹、勾云形旋涡纹等。旋涡纹的绘制，说明先民们对于旋转运动的认识，反映的是生产活动，例如纺轮、陶轮的使用，车辆的制造，水车、风车的发明等。

旋涡纹大多有一个中心点，最简单的作"☯"形，两根短弧线绕一个圆心；稍复杂的是四根短弧线围绕一个中心，都是寓意物体的旋转，有一个旋转中心。比如用钻头穿孔，必须围绕一点旋转，才能达到穿孔的目的。旧石器时代晚期的山顶洞人已有此认识，山顶洞人把卵石、骨管、兽牙等钻孔，作为项饰佩戴，还能制作骨针，钻出极小的引线孔。说明先民们认识了旋转的运动，不断探索旋转的原理，追求旋转的技巧，并由此产生一连串哲理观念，小至一个角状物的运动，大至天象的旋转，最后构成宇宙本体的旋转，最终又抽象化为"太极"。学者认为图中黑白表示阴阳二气的运行情况，万物尽在旋转之中。在赤峰市敖汉旗新石器时代中晚期的陶器装饰图案中，出现了一种"八角星纹"图案，形象是"四方八角"，即一个正方形又分出八个直角三角形，具有东、西、南、北、中的正方位观念，八角星纹图案表示的是太阳的光芒。太极者，天地旋转的中心，今言冬至北极。从哲学上说太极是元气之本，即道家所说的"道"，是玄学的根本。"四方八角"的八角是图案，即为原八卦图形，八卦在先民们的观念中学问最深、应用最广，天地之间有八卦，规范了人们的一切，因此，它的形象也最崇高。

太极图（豪斯扎格斯）流行于民间，尽管人们对这个图案并不陌生，也知道是一种趋吉避凶的标志，但对其真实的含义，知道的人很少。

《周易·系辞》讲："易有太极，是生两仪，两仪生四象，四象生八卦。"太极是天上最高贵的神，其坐镇中央，循行八方，八卦中的太极，亦指一年的总和，四季（即四象）由其分割。两仪代表日月，亦为阳与阴，无论天地还是季节，乃至万事万物，都可分为阴阳两部分。在太极图中，白代表阳，黑代表阴……随着太极图绕圆心的转动，自阴而阳，由阳而阴，循环往复，生生无穷的年复年、月复月的季节变化便不停地运动下去。

太极图在蒙古族民间美术中用得很广泛，比如禄马旗、马印、宗教工艺品，都用太极图。而旋涡纹在民间用得更多，比如 2000 年前的匈奴毡绣、服饰等就已经在用。

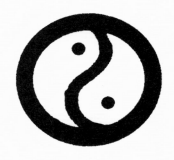

民间奶豆腐印模　　　　　民间马印

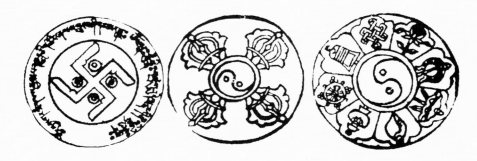

蒙古族太极图宗教用具纹样

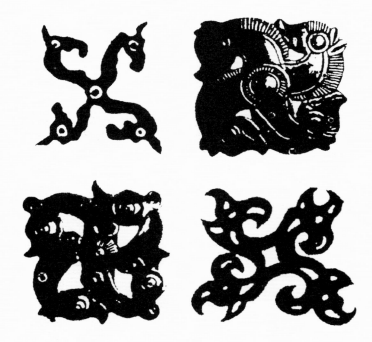

蒙古族民间旋涡纹图案

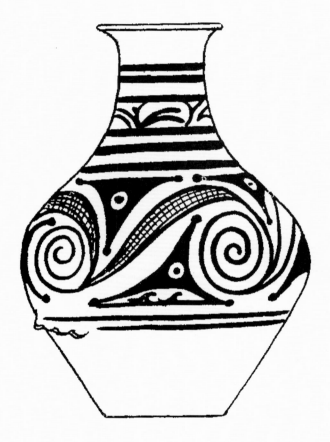

马家窑文化中的旋涡壶

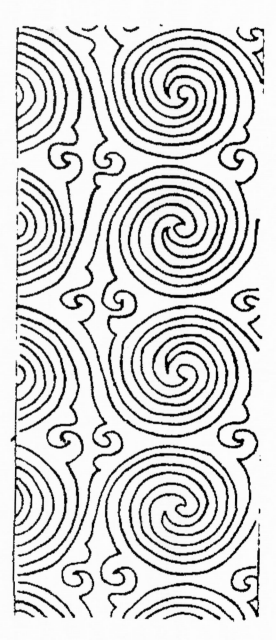

匈奴墓出土毡绣
（旋涡纹图案）

（五）卍纹

卍纹，蒙古语称图门贺。卍纹是上古时期许多部落的一种符咒，在古代印度、波斯、希腊等国的历史上均有出现，后来被一些古代宗教所沿用。最初人们把它看成是太阳或火的象征，象征太阳表示太阳已经被普遍视作吉祥的标志了。这个符号在印度的意思是"吉祥的云相"，也就是呈现在大海云天之间的吉祥象征。北魏时期较早的一部经书把它译成"万"字，后来又译成"德"字，强调佛的功德无量，到女皇武则天时再次把它定为"万"字，意思是集天下一切吉祥功德。"卍"字到底是写成右旋还是左旋，佛家大多认为应以右旋为准，这是因为佛教以右旋为吉祥，他们举行各种佛教仪式时都是按照右旋进行的。

在两河流域苏美尔文化中，有四羊合一太阳旋转纹。苏美尔人是太阳、羊、生命之树合一崇拜，以羊为图腾，卍纹的绕中心转是太阳的象征，以旋转光焰表示太阳崇拜。

5000年前的马家窑文化陶器上的卍纹图案，显示出原始人在观察天象时，认识到其固有的规律，初步掌握了四季变化的顺序，围绕不同季节时序安排自己的劳动，陶器上卍纹的出现就是这种思想的抽象表现。卍纹寓意太阳的转动和四季轮回或四季平安。蒙古族人有时也将卍纹称为哈斯塔木嘎，这一纹样，在以后的阿尔泰语系各族中普遍存在，在民间工艺中起着重要作用。从大量太阳神崇拜资料中可以了解到北方民族崇拜太阳绝不是偶然的。由于畜牧业和农业生产的需要，天体崇拜特别盛行，在天体崇拜中，对太阳的崇拜最为普遍。这是因为太阳能给人类带来光明和温暖，带来生命的繁衍，那些靠放牧为生的民族，必须根据总结出来的一些太阳规律来移动畜群。原始先民中的卍纹图案也并非纯形式的装饰和审美，它还具有氏族图腾的神圣含义。而在蒙古族的毡绣、服饰、刺绣、金银器皿及其他各种用品的装饰图案中常见到卍纹。

卍纹（牧民毡绣）

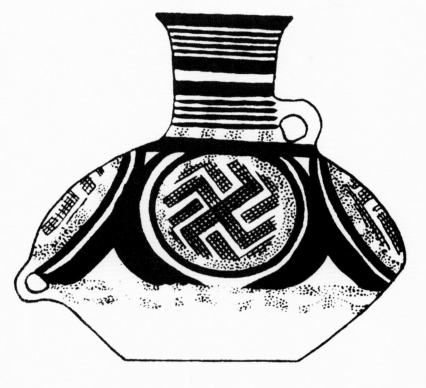

卍纹（马家窑文化马厂类型彩陶）

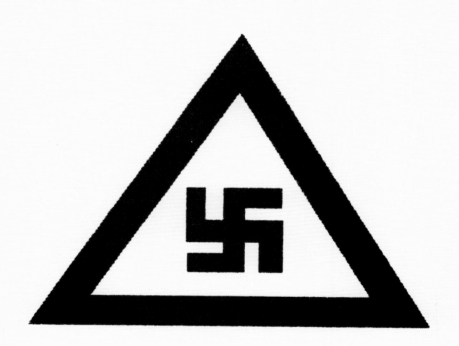

卍纹（民间牧民马印）

动植物图案

（一）象

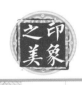

在元朝，元旦日和白节送礼时，"皇帝的象队达五千头，全部披上用金银线绣成的鸟兽图案，每头象的背上，放着两个匣子，里面满满装着宫廷用的金属杯盘和其他器具。象队后面是骆驼队，同样载着各种各样必需的用具，当整个队伍排好之后，列队从皇帝陛下的面前经过，蔚为壮观"[1]。

象为大型哺乳动物，力气大，性情温顺，被认为是象征太平盛世的一种瑞应物。"兽之形魁者无出于象，行必端，履必深。"象由于价值上的珍贵、品格上的优良及诸多瑞应象征而成为吉祥物。白象更被视为吉祥瑞应，用以表达太平盛世的心愿。在佛教壁画中常看到象的壁画，在民间工艺中也有许多象的纹样，比如奶豆腐印模等。

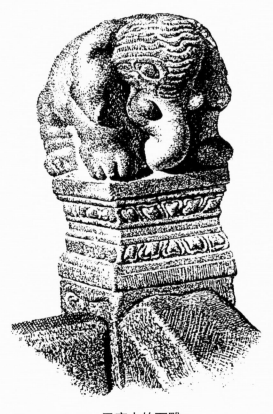

召庙中的石雕

民间奶豆腐模具图案

[1]　马可·波罗：《马可·波罗游记》，陈开俊等译，福建科技出版社1982年版，第102页。

（二）马

在游牧人的生活中，马有极为重要的意义。马无疑是游牧人最好的朋友和最得力的助手，在军事、狩猎和日常生活中，游牧人都离不开马，因为马可以保证他们在茫茫草原上自由驰骋。

据中外学者研究，原始人多用马象征雄性，象征天；用牛象征雌性，象征地。

法国人类学家和史前考古学家安德烈·勒鲁伊－古朗的《史前艺术的宝藏》一书中以大量的旧石器时代岩画与石雕为例，论证了旧石器时代成对的动物形象所表现的符号意义。其中，马通常是雄性的象征、天的象征。

夏朝，太康失国，不窋率领族人"奔戎狄之间"，到了颤父时率领族人迁徙到岐山周原，在这里建城郭，成为商王朝的西方属国。他们的马祭习俗，保留了原来戎狄的马祭习俗。《周礼》中有"春祭马祖"的记载。有学者指出，祭拜马祖，实际上是祭拜牡马的马势，以祈求男性具有牡马一样的生育功能。马在春天发情，所以在春天举行这种祭祀。因为在人类见到的雄性动物的生殖器中，牡马的最为雄壮，故祭马势……在内蒙古阴山长斯特罗盖、东地里哈日等处岩画中也都有体现马祖崇拜思想的对马图案。[1]

匈奴时，马的铜饰牌很多，匈奴墓出土的毡绣上有带翅膀的马，还有金饰片的翼马，都与萨满教马升天的观念一致。在扎赛诺尔出土的鲜卑飞马铜饰牌也与匈奴的翼马的内涵是一致的。

蒙古马虽然形体小，但跑得快、耐力强，很适合冷兵器时代远距离出征的需要，蒙古族先民在漫长的游牧生活中积累了丰富的养马、驯马经验。

北魏、辽代、元朝，在绘画、雕塑、工艺品乃至民间工艺中，马的形象处处可见，民间流传的禄马旗的主要图案也是一匹腾飞的马。

[1] 卢晓辉：《岩画与生殖巫术》，新疆美术摄影出版社 1993 年版。

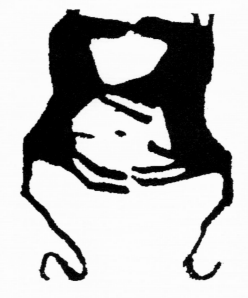

双马纹

（内蒙古阴山岩画）

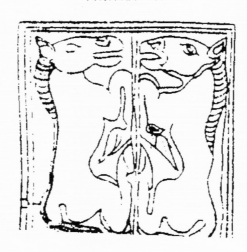

对马纹铜饰牌

（内蒙古鄂尔多斯式青铜器）

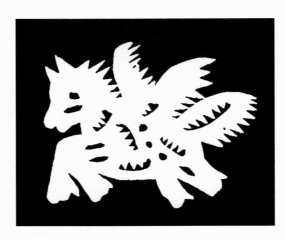

内蒙古民间的飞马剪纸

（三）骆驼

在阴山山脉西段，尤其是阿拉善左旗和磴口县的群峦深涧中的石壁上凿刻着许多骆驼岩画，多数属于青铜时代的作品。可知，从遥远的古代起，这里便是骆驼的故乡。阴山岩画以双峰驼为主，单峰驼则比较稀有，仅在阿拉善左旗的岩画中发现过。鄂尔多斯式青铜饰牌中有双驼纹饰牌。

骆驼是蒙古族人的五畜之一，在牧民的经济生活中占有重要地位。成吉思汗征服西夏后，蒙古汗国骆驼养殖规模扩大了很多。当时西夏王不儿罕（李安全）投降蒙古，除将女儿察合献给成吉思汗为妻外，还将许多骆驼、鹰鹞献给大汗，骆驼多得赶也赶不动，骆驼从此成为蒙古族人的五畜之一而被普遍使用，在军队内还专门设有牧驼之军务人员"帖麦赤"。骆驼体大力壮，能食用沙漠中生长的植物，耐饥渴，耐寒暑，腿长，步子大，行走稳健，持久力强，素有"沙漠之舟"的称谓，是运输的得力工具。在祭祀礼仪上，骆驼往往是上乘的礼牲，特别是白驼，更是吉祥之物。

蒙古族更多的是在民间工艺品中绘骆驼，在蒙古象棋等雕刻中亦有夸张变形的骆驼形象。

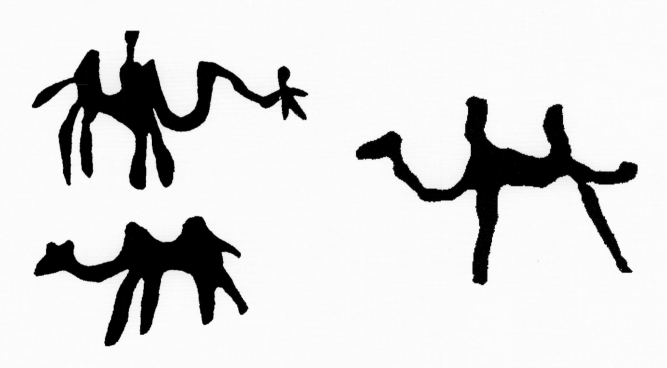

内蒙古阴山岩画

内蒙古民间骆驼剪纸

（四）兔

从夏家店下层文化彩陶中我们看到了很多兔子图案，造型优美，生动活泼，在之后的壁画中也经常能见到类似的图案，可见夏家店下层文化影响之深远。

在辽宁大连营城子汉墓、辽阳棒台子汉墓、内蒙古托克托县汉墓都绘有壁画，壁画上有太阳、三足鸟、月亮、玉兔、蟾等内容。

在五胡十六国时期的北票冯素弗1号墓彩画中，绘有日中金乌、月中玉兔。

北魏以后玉兔传说逐渐传入民间。

民间有蛇盘兔剪纸，靳之林先生认为"兔子就是'吐子'即孕子之意"[1]。

而蒙古族科尔沁《摇篮曲》中唱道："太阳太阳照我，阴凉阴凉躲开，不要哭，不要哭，宝君孩——陶来(小兔子)，呜！呜！宝君孩——陶来。月亮月亮照我，黑夜黑夜躲开，不要哭，不要哭，宝君孩——陶来。呜！呜！宝君孩——陶来。"[2]

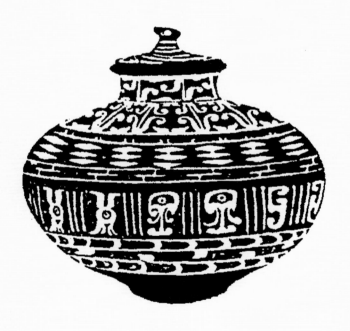

夏家店下层文化中的彩陶兔纹

[1] 靳之林：《抓髻娃娃与人类群体的原始观念》，广西师范大学出版社2001年版。

[2] 荣苏赫等：《蒙古族文学史》，辽宁民族出版社1994年版，第182页。

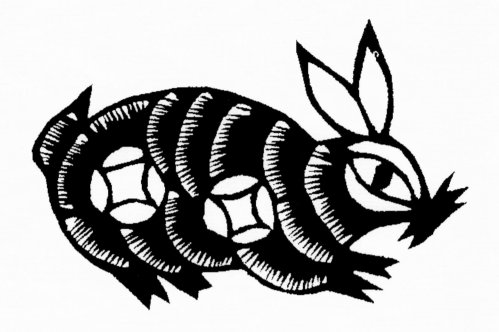

兔子图案（内蒙古民间剪纸）

（五）天鹅

布里亚特蒙古族人还流传着关于天鹅图腾的神话，《霍里土默特与霍里岱墨尔根》便是这类作品。相传，霍里土默特是个尚未成家的单身青年。一天，他在贝尔加湖畔看见从东北方向飞来九只天鹅落在了湖岸边，脱下羽衣后变成九位仙女，她们跳入湖中洗浴，他将一只天鹅的羽衣偷来潜身躲藏。仙女浴毕，八只天鹅身着羽衣飞走，留下的那只做了他的妻子。当生下十一个儿子后，妻子想回故乡，求夫还其羽衣，夫不允。一天，妻子正在做针线活儿，霍里土默特在做菜烧饭。妻子说："请把羽衣给我吧，我穿上看看，我要由包门出进，你会轻易抓住我的，让我试试看吧！"霍里土默特想："她穿上又会怎么样呢？"于是从箱子里取出那件洁白的羽衣交给了妻子。妻子穿上了羽衣后立刻变成了天鹅，在房内舒展翅膀，忽然，"唰"的一声展翅从天窗飞了出去。"你不能走，不要走呀！"丈夫惊讶地喊着，慌忙中伸出手抓住了天鹅的小腿，但是，最后天鹅还是飞向了天空。霍里土默特说："你走就走吧，但要给十一个儿子起名再走吧！"于是妻子给十一个儿子起名为呼布德、嘎拉珠德、霍瓦柴、哈勒宾、巴图乃、霍岱、呼希德、查干、莎莱德、包登古德、哈尔嘎那，成为十一位父亲留了下来，还祝福说："愿你们世世代代安享福分，日子过得美满红火！"说完后，便向东北方向腾空飞去。[1]

在贝加尔湖查干扎巴湖的两处岩画中排列着七只天鹅，还有排列四只或三只的。内蒙古鄂尔多斯发现的战国时期的青铜刀，在其柄部有铸七只天鹅的也有铸五只天鹅的。

从布里亚特天鹅神话和鄂尔多斯地区出土的匈奴以前戎狄青铜短刀上的天鹅纹样看，人们对天鹅崇拜的历史十分久远。天鹅也是蒙古族民间刺绣艺术中常见的纹样之一。

[1] 荣苏赫等：《蒙古族文学史》，辽宁民族出版社1994年版，第32页。

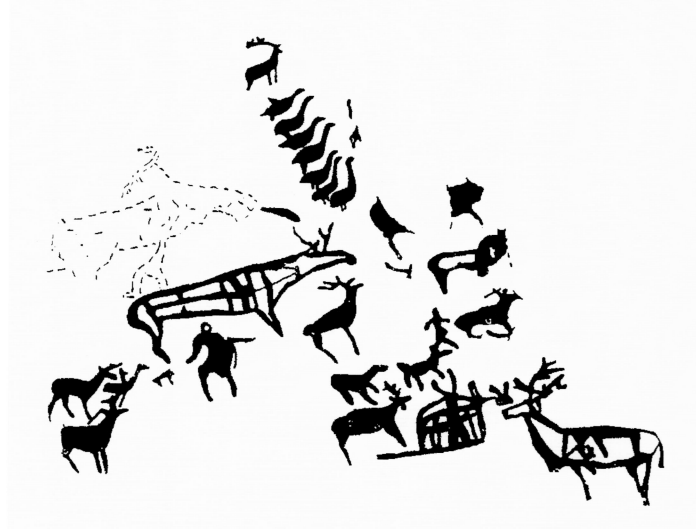

贝加尔湖查干扎巴岩画

（六）燕子

　　赤峰等地的人们很喜欢燕子图案，蒙古族人对燕子有着深厚感情，这与远古传统文化有关。赤峰翁牛特石棚山墓地红山文化陶器中发现"作昂首张口状"的鸟形壶，辽宁阜新胡头沟发现的鸟形玉器，经考古学家证实，当时鸟族是红山文化古城古国的第二大族，而"鸟族中的鹗族与燕子族则名列前茅"。

　　燕为小飞鸟，其形象俊俏，飞舞轻盈，尾剪春风，与人友善，是人们心目中的吉祥物，象征春天，比拟情侣。家中有燕子作巢，被认为是家庭和睦的征兆。燕子冬去春来，有春燕之称。燕子喜欢双飞双去，雌飞雄绕。

　　鹊就是喜鹊，也是乌鸦的一种，鹊的体形与燕子差不多，都有乌黑的羽毛，习性也大体相同。世界上禽鸟种类成百上千，先民们认定并不起眼的小鸟是自己的始祖，这本身就是人类历史的奇迹。

　　从鸟类科学分类的角度看，喜鹊、乌鸦和燕子是三种不同的鸟类，但古人没有这种现代科学知识，他们把三者看成同一种鸟，就像古人在很长时期里把黄金与青铜混为一谈，都称为"金"一样；又像古人分不清虎和豹，蒙古语和突厥语都把虎读作"bar"，"豹"字造出来的时候或许原本就是指老虎。这些都是可以理解的，不必去苛求古人。特别是"燕"这个字符，7000年前就出现在辽河流域赵宝沟文化中的陶器上了，原本可能是指乌鸦。因此，在描述华夏文明起源的时候，我们应当把三种鸟看作同一种鸟，鹊就是乌鸦，就是燕子。

燕子剪纸

　　考古发现，"玄鸟"的崇拜表达在商文化的所有方面。《诗经·商颂》有言："天命玄鸟，降而生商。""玄"不仅是黑的意思，也是"北方"的意思。阿尔泰游牧文化用四种不同颜色来指代天下四个方位，黑为北，这样商人从北而来并入主中原就一目了然了。

　　努尔哈赤曰："天降爱新觉罗。"意思是他们的祖先从天而降！"表达方式一致，乃是因为有同样的文化背景，同样的思维方式，同样的民族心理。古老的游牧文化确有无比顽强的传承能力，它的传承无须文字，生存方式即是载体，它能随血缘关系一代代毫不走样地复制下去！"[1]

　　[1]　徐江伟：《血色曙光：华夏文明与汉字的起源》，陕西人民出版社2013年版，第226页。

（七）蝙蝠

　　民间传说蝙蝠是由老鼠变化而成，老鼠食盐即变成蝙蝠。汉语的蝠与福谐音，福是人生幸福如意的统称，蝙蝠图案原是中原民间图案，传入蒙古地区后被蒙古族接受并广泛应用，在家具和马鞍具等用品中常用作装饰图案，被视为吉祥之物。

民间工艺品上的蝙蝠图案

（八）蝴蝶

　　蝴蝶是一种普通的昆虫，也被视为吉祥物，其翼色彩斑斓。蝶美于须，蛾美于眉。彩蝶纷飞与繁花似锦是紧密结合在一起的，故而彩蝶也常被用来象征春光，表现美景，春天万象更新，万物复苏，正是草长花开蝶飞舞的时节。蒙古族刺绣工艺中的蝶恋花是夫妇美满幸福生活的象征。

　　蝴蝶，蒙古语称为"额尔伯海"，在民间工艺中亦为雌性符号，它总是表现为阴柔之美。蝴蝶美丽的翅膀、优雅的触须、轻扬飘逸的动态对牧民有着天然的吸引力。

内蒙古民间蝴蝶图案

（九）鱼

　　鱼纹，蒙古族人称为扎格斯纹。佛教传入后八宝图案中就有扎格斯纹。民间鱼和莲花组合的鱼莲纹寓意吉祥多子。

　　据闻一多等人的研究，鱼是女阴的象征。其次鱼腹多子，繁殖力强，以鱼为图腾的生殖崇拜在中国文化史上产生了深远的影响。鱼的形象在民间美术中一直是美好的象征。

　　双鱼纹、群鱼并游纹、合体鱼纹等可释为"蛇化鱼"，象征子孙繁衍、氏族兴旺，这或许可以解释历代各类器物上鱼纹不断的原因。民间对鱼的情感也源于此。

民间工艺中的鱼莲纹样

（十）莲花

莲花是水生宿根植物，亦称荷花。佛教与莲花有着极其密切的关系，据说佛教创始人释迦牟尼在他的家乡盛植莲花。莲有多种，色有青、黄、红、白等。佛教主要取白莲花，赋予莲花神圣的意义。佛经称"莲经"，佛座称"莲台""莲座"，莲花形的佛龛称"莲龛"。

莲花图案成为佛教的一种标志，有关佛教的偶像、器物、建筑等，都以此为装饰。随着佛教的传播与流行，莲花图案也见于民间。人们称颂莲花出淤泥而不染，视为花中君子，所以也将莲花图案视为吉祥图案。

莲瓣纹：以相接的带状莲花瓣为题材，用浮雕图案装饰，把莲瓣纹表现在器物的肩部、腹部、胫部，多用于召庙及生活用品上。

锡林郭勒盟民间莲纹

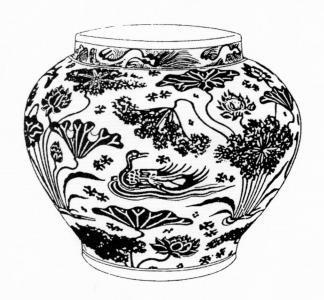

绘有莲纹的元代瓷器

（十一）牡丹

牡丹是观赏花木，有"花王""富贵花"之称。牡丹以它的独特逗引着人们的审美热情，在民间成为吉祥象征物。

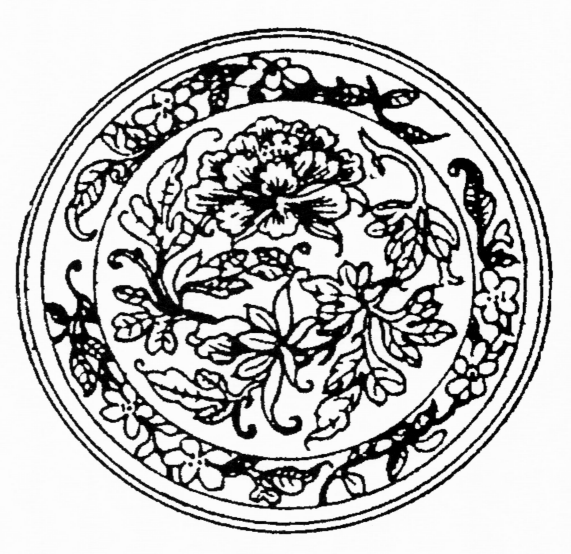

元代瓷器上的牡丹纹

（十二）桃

桃树在蒙古族生活的地区已有很久的栽培历史，其花、果都与人们的生活有较为密切的联系。

在古代神话中，桃树是由逐日的夸父的手杖变化而成的，《山海经·海外北经》记载："夸父与日逐走，入日；渴，欲得饮，饮于河渭，河渭不足，北饮大泽。未至，道渴而死。弃其杖。化为邓林"。邓林也就是桃树林。又"桃者，五木之精也，故压伏邪令者也"。

对于桃，在中国民俗中有"仙桃""寿桃"之称，言食之可以延年益寿。桃是福寿的象征，桃形纹样常绣在烟荷包上，多为给年长者祝寿用，有时也用于女性服饰上，是美满婚姻的象征。

奶豆腐模具上的桃纹图案

（十三）杏花

　　杏花开放是春天的开始，所以杏花有"报春花"之称。杏花报春，又有吉祥喜庆的意义。春夏秋冬春为首，喜鹊与杏花组合有喜报早春的含义。杏花五瓣，象征五福，即快乐、幸福、长寿、顺利、和平。

　　杏花象征春天，意为生命的开始，希望的开始，是万物阳和之气对冬季阴寒之气的战胜，有象征牧民少妇生育和美好爱情的意义。杏花纹样在内蒙古东部烟荷包刺绣中用得最多。

杏花（民间剪纸）

（十四）石榴

石榴果实为球形浆果，果皮呈黄褐色或红褐色，皮内种子众多。在古代，石榴图案传入蒙古地区，后与蒙古族传统图案结合成为吉祥物，是多子多福的象征。

民间工艺中的石榴图案

（十五）葫芦

葫芦为藤本植物，藤蔓绵延，果实累累，籽粒繁多，故被视作象征祈求子孙万代的吉祥物。

葫芦有一定的实用价值，老干后可剖作汲水用具，又可作酒器。

葫芦图案多见于马鞍具、家具、刺绣等各种民间艺术品中，赤峰地区还有葫芦形的剪纸图案，是子孙众多的美好象征。内蒙古博物院藏品中有元代刺绣荷包，造型为葫芦形。

远古有"葫芦文化"，红山文化牛河梁女神庙遗址中发现 6000 年前新石器时代葫芦形祭坛。进入后殿，略呈筒形袋状，即葫芦状，模拟联颈小葫芦的小圆球下面相随着一个大圆球，寓意"日月相会"，这是红山文化女神庙"葫芦文化"的具体一例。[1]

约距今 5000 年前后，蒙古高原的原始先民已普遍进入了"古城古国"时代。老虎山文化发现于内蒙古凉城县岱海周围的山冈上，这个遗址有一座葫芦袋状的石筑祭坛遗址，这是北方远古"葫芦文化"的典型代表作，突出了多子崇拜。[2] 从以上考古资料可以看出，"葫芦文化"在蒙古草原非常古老，民间一直到现在还流传、沿用着各种葫芦图案。

民间葫芦图案

[1] 陆思贤：《神话考古》，文物出版社 1995 年版，第 41 页。

[2] 张碧波、董国尧：《中国古代北方民族文化史》，黑龙江人民出版社 2001 年版，第 42 页。

吉祥纹样图案

（一）哈木尔纹

哈木尔是蒙古语"鼻子"的意思。关于鼻纹的历史，蒙古族牧民中流传着一个古老的传说：很久很久以前有个白彦（富人），造了一个洁白的蒙古包，想请人贴绣图案，白彦对很多巧匠设计的样式都不满意。一天，远处走来一头牛，边走边触闻路边的灰，走到蒙古包前就用鼻子在蒙古包上印上图案，从此以后牧民们就开始使用鼻纹图案了。

哈木尔纹最早见于 4200 年前夏家店下层文化的彩陶纹样中，以后在匈奴、鲜卑、契丹的文物中都有出现，特别在元代的工艺美术中应用得更为广泛；蒙古族服饰、建筑彩画、蒙古包、家具、生活用具等衣、食、住、行中几乎都用到这一纹样。

元代瓷器上的哈木尔图案

哈木尔图案

蒙古族民间最常见的哈木尔图案

（二）犄纹（额布尔纹）与卷草纹

夏家店下层文化彩陶纹饰中普遍使用犄纹、哈木尔纹构成的装饰图案，其中有图腾崇拜的含义。在内蒙古阿拉善右旗曼达拉山岩画中有"羊角柱"和"牛角柱"，是描绘原始先民们祭祀图腾柱的作品。从《山海经》说炎帝是"人身牛首"来看，犄纹图案又与祖先神崇拜的原始观念有关。

在民间，犄纹图案多以二方连续和边缘图案的形式出现，是牧民缝制毡绣和刺绣时不可缺少的图案。平时用的犄纹图案又有五畜兴旺、牧业丰收的含义。

卷草纹是以花草为基础构成的波曲状的花草纹样，细叶卷曲相互穿插。卷草图案委婉多姿，富有流动感和连续感，优美生动，具有连绵不断的韵律感，经常与盘肠、哈木尔、方胜等图案穿插卷曲在一起，故有生生不息、千古不绝的意义。

卷草纹广泛用于刺绣、家具、金银器皿上，为民间工艺增加了美感，洋溢着无穷的生机，这是历经千百年，艺匠们千锤百炼、代代相传的艺术结晶。它以忍冬纹形式流行于北魏时期，多见于敦煌图案及各种用品装饰上。

犄纹与卷草纹组合图案

民间犄纹图案

民间常用的卷草纹

（三）哈敦绥格与汗宝古

　　哈敦绥格是一种吉祥图案，绥格就是"胜"，"胜"本是妇女的首饰。传说中，西王母"蓬发戴胜"。哈敦绥格是两个菱形压角相叠组成的图案，一方面取"胜"的吉祥的意义，寓意"优胜"；一方面取其形的压角相叠，寓意"同心"，成为同心吉祥的精美图案。

　　与哈敦绥格一样，但是圆形组合的叫"汗宝古"，是由两个圆形相套组成的装饰纹样，有同心吉祥之意。

哈敦绥格纹样

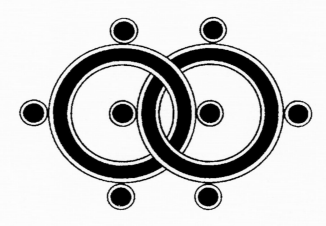

汗宝古纹样

（四）普斯贺

蒙古族牧民把圆形图案统称为普斯贺，是一个上通天、下通地的长寿符号。

圆形"○"一般是太阳和阳性符号，反映了北方民族太阳崇拜的观念和太阳的阳性内涵，有生命永生的含义。

令人眼花缭乱的马家窑文化马厂类型圆形纹都是太阳的符号，都是人格化的太阳神和生命之神。蒙古族生活中那众多的圆形普斯贺图案都是源于马家窑文化，通过戎狄、匈奴一代一代流传至今。原始人类将圆形作为太阳的象征，图纹的旋转就是太阳的光焰旋转。佛教中佛祖头部轮光为太阳，是至高无上的神圣符号。

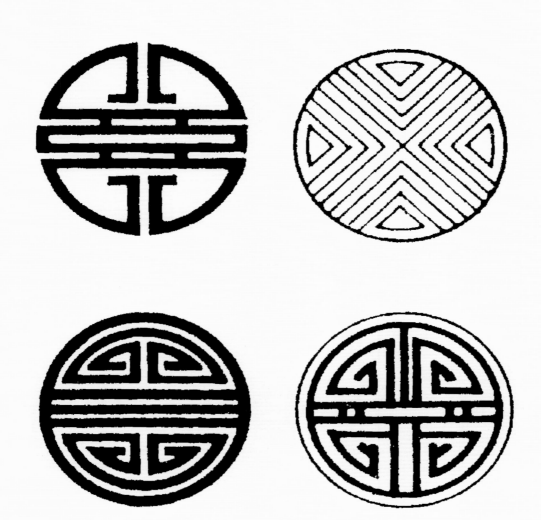

民间常用的普斯贺图案

（五）回纹

回纹，蒙古语称"阿鲁哈"。在距今 4200 年的夏家店下层文化彩陶中见到过这一纹样，有云雷纹、勾连雷纹、曲折雷纹等名称。回纹的基本特征是以连续的回旋形线条构成几何图形。

回纹被广泛用在毡绣、地毯、建筑装饰，在盘、碗等器物的口沿或颈部及边饰中最为常见。民间回纹有深远、绵长的吉祥寓意，还象征坚强。

回纹形式有单体、一反一正相连成对和连续不断的带状形，二方连续是最常见的形式。

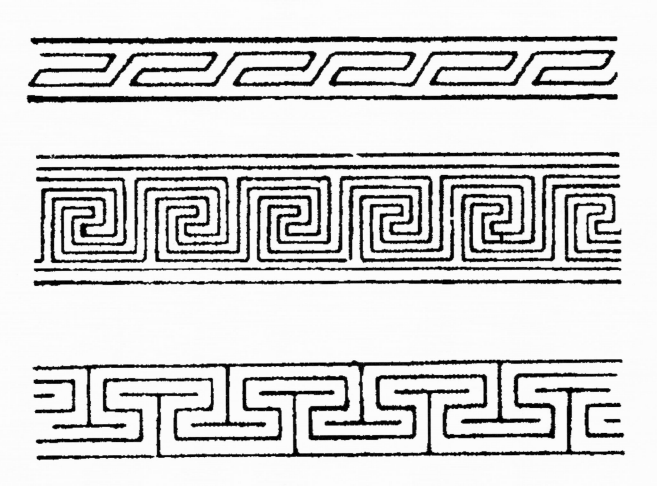

几种典型的回纹图案

（六）兰萨纹

蒙古族民间广为流传的"囊"字符号，牧民称之为"兰萨"。民间刺绣荷包、描绘家具箱子、缝制衣帽等经常用兰萨图案装饰。兰萨图案常与盘肠、卷草纹组合在一起应用，是生命永生繁衍的符号，具有天地相通、阴阳相合、万代延续的含意。

兰萨图案

小　结

　　民族图案很多都是五六千年以前的文化符号密码。蒙古族民俗文化中丰富多彩的民间图案，是蒙古族本源文化的活化石。民间图案是劳动群众创造的民间文化艺术，是蒙古族文化艺术的母体，是原生文化的传承延续，具有鲜明的民族特征，是蒙古族文化内涵最丰富且源远流长的文化形态之一，它具有社会学和人类文化学、美学、艺术学等多学科的文化价值。

　　在研究过程中遗漏的很多，有些问题还没有论述，有待于今后进一步深入研究。

　　社会在不断发展，人民的物质和精神生活越丰富，传统图案也就越受重视。蒙古族图案也将随着社会的发展而发展，不断丰富人民的物质生活和精神生活。我们应在继承优秀传统的基础上，根据不同用途，创造出更多具有时代感、地区特点、为广大人民群众喜闻乐见的图案样式，为人民服务，为社会主义建设服务。

装饰图案

第五章　蒙古族民间图案应用及精选

蒙古族民间流传的种种吉祥图案是人们向往、追求美好生活而创造出来的一种艺术形式，它完美地将吉祥语和图案统一起来，这种艺术形式代表着传统的民风民俗，是蒙古族广大群众喜闻乐见的艺术形式，代代相传。

吉祥图案被赋予祈求吉祥、免难消灾的含义，寄托着人们对洪福、长寿、吉祥、喜庆等美好愿望的祈求。正因为常用的龙凤图案、哈木尔图案、图门贺、犄纹、回纹、圆形普斯贺等图案的吉祥含义中有表达人们对美好生活的向往和追求，因而被用在生活的各个方面，特别是在服饰、刺绣、花毡、建筑彩画、剪纸、马鞍具和金银器皿、蒙古刀和银碗等用品及喜庆场合应用得更为广泛。吉祥图案的社会影响和实际应用之广是其他美术类别所不能取代的，如今广泛散落在民间的各个角落。

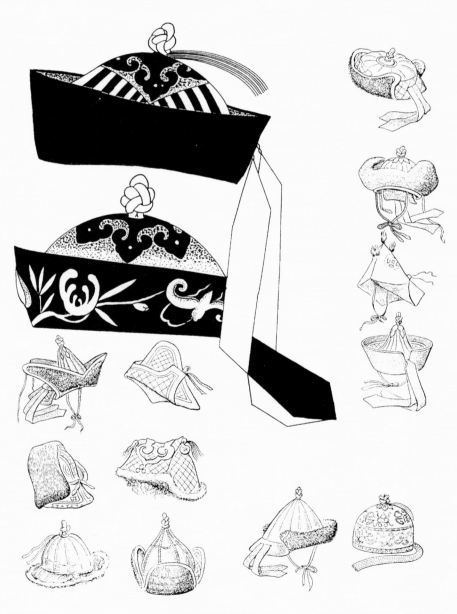

男士帽子

生活器用类图案

（一）头饰

　　蒙古族妇女头饰是高度艺术化的材料组合，需要复杂的工艺制作技巧，不仅有多种繁难的雕刻技术，而且需要有宝石镶嵌和金、银、铜丝缕的编嵌技巧。艺人们通过对金属的板打、錾刻、花镏编织、嵌宝石等形成一套综合处理工艺手法，俗称蒙镶艺术。经考古学家研究，东胡、匈奴时已经有了完整的头饰，经过长期的发展，蒙镶艺术不断地得到丰富，这朵古老的艺术之花日益艳丽多彩。

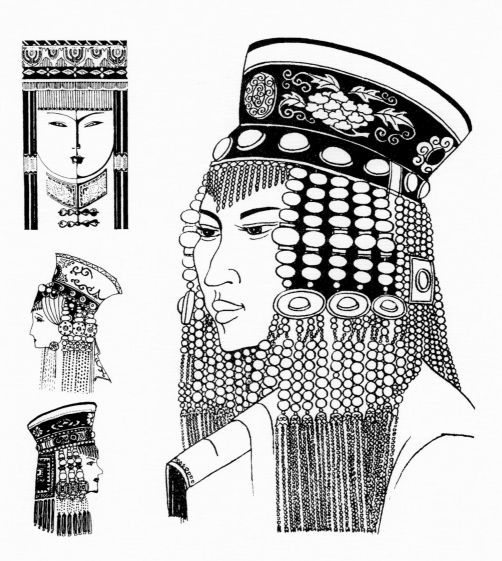

女士头饰

（二）耳套

耳套是民间常用的刺绣品，多用绣花的方法制作。蒙古族的耳套造型美观，纹样设计讲究，多用花卉、卷草、蝴蝶、双鹿、双鹤、牡丹等图案，象征生活的美满幸福。

蒙古族传统美术

图案

·上

176

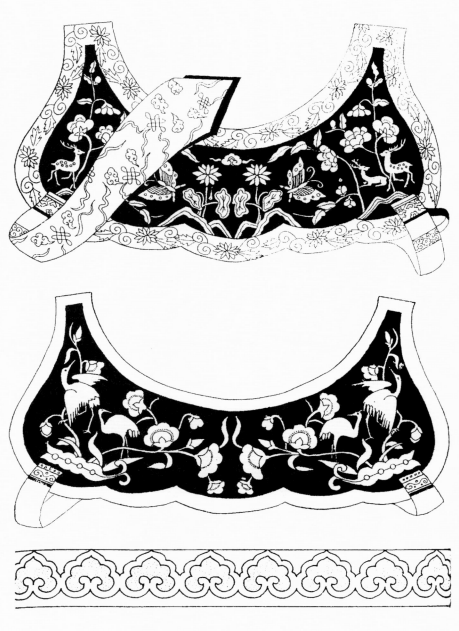

妇女戴的耳套

（三）敖吉

民间"敖吉"（坎肩）有开四衩的，也有开两衩的，蒙古语称开衩的为"敖闹"，图案多用云纹（哈木尔纹），也有用花卉的，感官上轻松、美观、悦目，是美好生活的象征。

蒙古族人在制作各种民间工艺时，按着自己的生活观念自由地表达情感，寓情于艺术，显露出质朴、简洁、明快的民族心理，图案讲究均衡与对称，往往成双成对，既追求美观又兼顾实用。

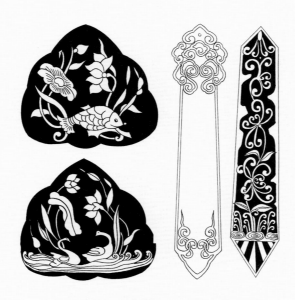

敖闹图案

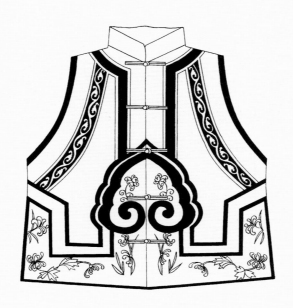

敖吉

（四）鞋靴

　　在蒙古族人生活中，刺绣艺术应用范围很广，如耳套、各种帽子、衣服袖口、衣领、大襟、蒙古袍的边饰、靴子、花鞋，以及生活中所用的荷包、碗袋、飘带、摔跤服、毡袜腰边、枕套、蒙古包等。图案有犄纹、鸟兽、五畜、花卉、卷草、卍纹、寿字、龙凤、佛手、方胜、云纹、阿鲁哈等，长期以来形成了独特的艺术特色。在漫长的历史中，在蒙古民族所创造的全部文化里，刺绣艺术也是十分瑰丽的一页。

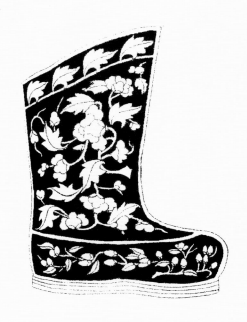

妇女马海靴

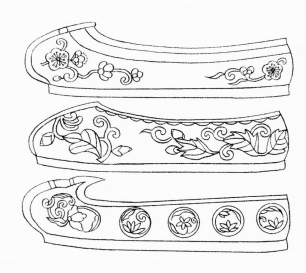

蒙古族绣花鞋

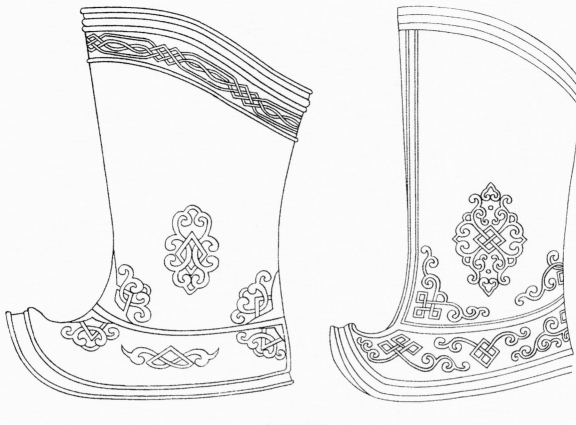

布利阿耳靴

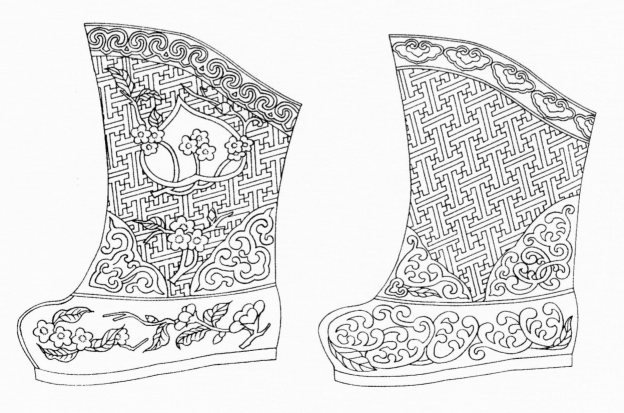

马海靴

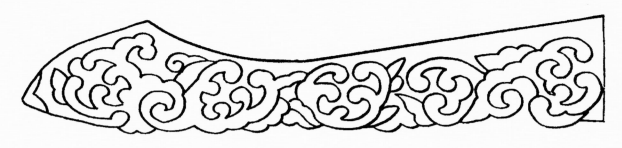

额尔贺腾贺木斯图案（佛手）

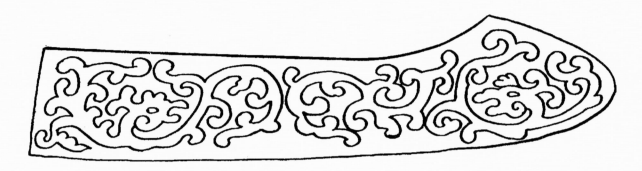

额布孙鲁（草龙图案）

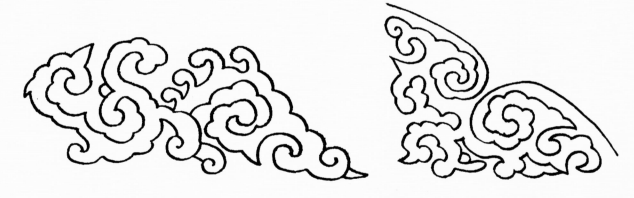

马海靴上的图案纹样

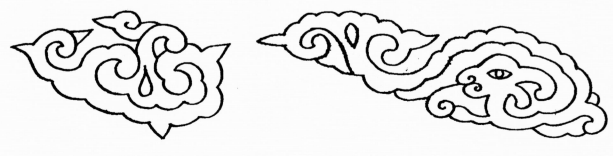

额布孙鲁

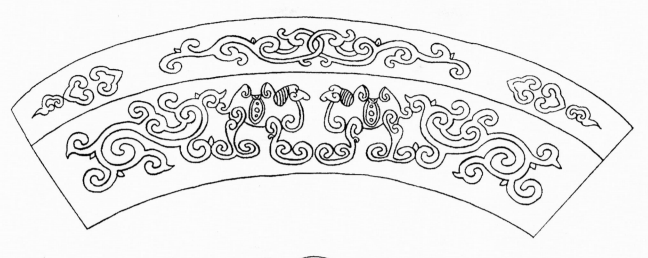

锡林郭勒盟毡袜腰边图案

（五）荷包、烟袋、褡裢

　　蒙古族人的衣、食、住、行都喜欢用刺绣品装饰。在刺绣中喜欢用各种花卉、卷草图案，这反映出人们对大自然的热爱和对美好生活的向往。

　　蒙古族姑娘从小就学习刺绣，掌握家中各种针线活儿的技能，她们主要从母亲做针线活、刺绣中得到启发，并得到锻炼。先是学习刺绣各种荷包、袜底、烟荷包，到十五六岁时刺绣技巧成熟了，开始刺绣花鞋、马海靴，剪裁各种衣服。刺绣的好坏，常用来衡量姑娘的家教、聪颖程度和能力。

　　清朝时，蒙古王公经常来往于京城，满族风格的服饰及各种刺绣小品在蒙古族中也广为流行，当时北京荷包作坊生产的褡裢和一些精致的织绣小品，如扇袋、各种荷包等渐次传入蒙古地区，这对丰富蒙古族的刺绣工艺起到了推动作用。

　　绣荷包特别是绣烟荷包是牧民姑娘最喜欢做的一件事情。不少姑娘因荷包绣得好，被本浩特人称为巧绣能手，得到周围人的称赞，引起其他姑娘们的羡慕。最能体现姑娘们刺绣才能的是给情人绣的缀有八个飘带的烟荷包。

民间刺绣荷包

刺绣荷包

琅哈玛（普斯贺）

荷包及荷包图案

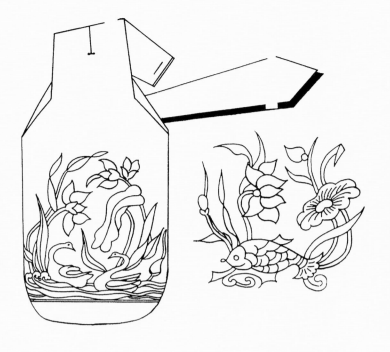

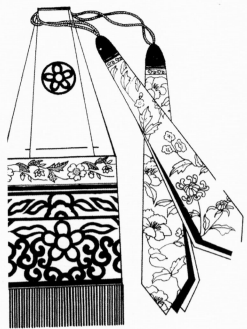

通辽市的烟荷包

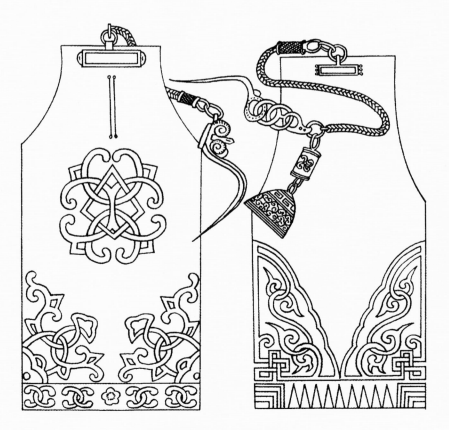

锡林郭勒盟的烟荷包

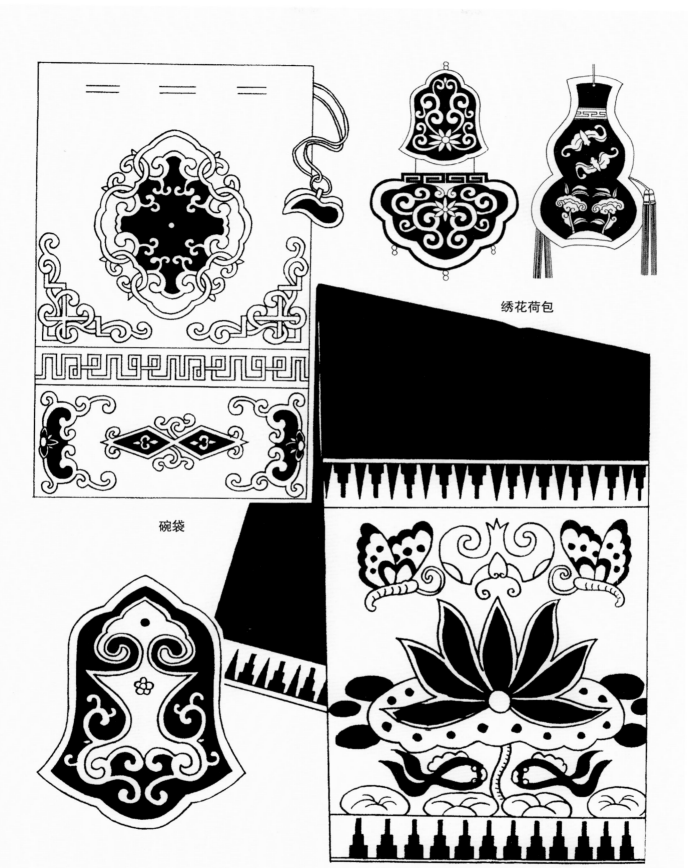

绣花荷包

碗袋

荷包

褡裢

蒙古族扇袋图案

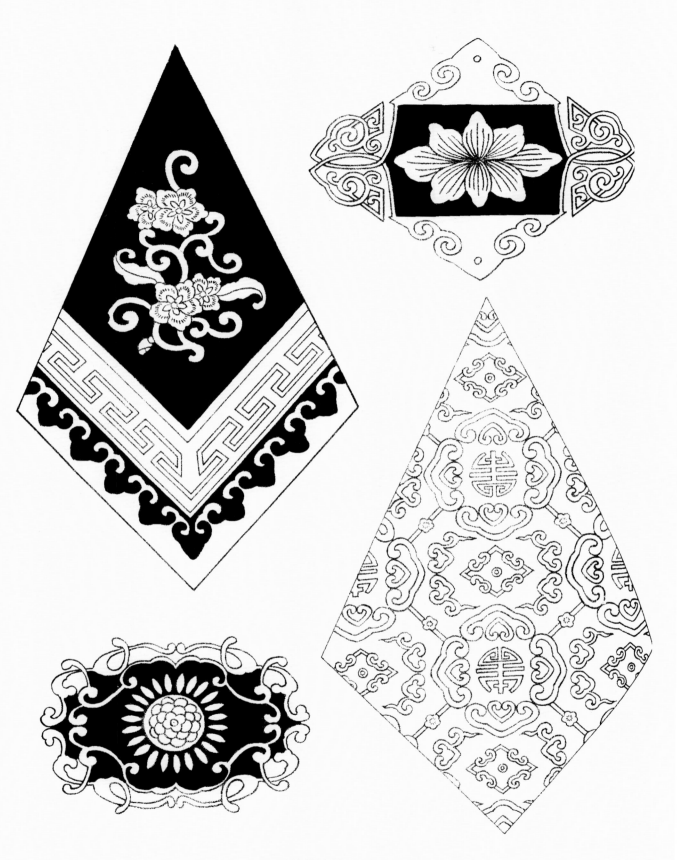

手帕袋的刺绣图案

民间刺绣花样

民间刺绣花样

民间刺绣花样

（六）鞍马用具

蒙古族视马为最神圣的牲畜。平日里，他们虔诚地供奉"玛尼宏"旗帜上的九匹神马图，把马作为终生最亲密的伙伴。古代"契丹鞍"具有"天下第一"之称，蒙古族马鞍也享有盛名，闻名天下，蒙古汗国和元朝时都有金鞍，北元阿拉坦汗时也有"镂刻的金鞍"。蒙古族人自古以来十分重视发展鞍具工艺。

在生活中，蒙古族匠人用自己熟练的技巧做出各种美观合体的马鞍，不但主人骑上舒服，连马也感到精神。

银制的鞍辔、马镫的制作和马鞭的编制都很讲究并有传承的规制。

蒙古民族是马背民族，特别注重装饰自己的马鞍具。除鞍鞒外还要装饰鞍软垫、鞍鞒边、鞍鞯、鞍花等，都要用边饰、适合纹样、角隅纹样等进行装饰。

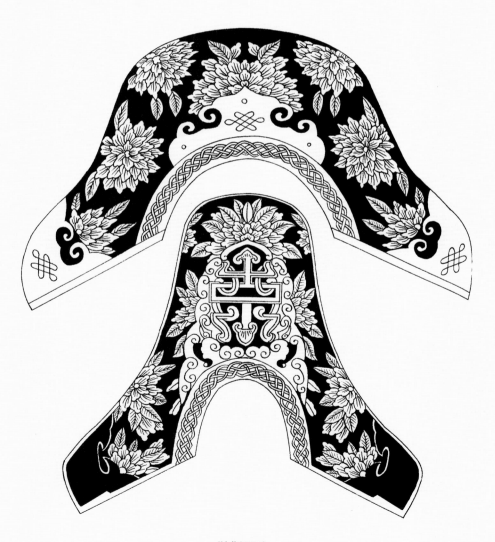

鞍鞒图案

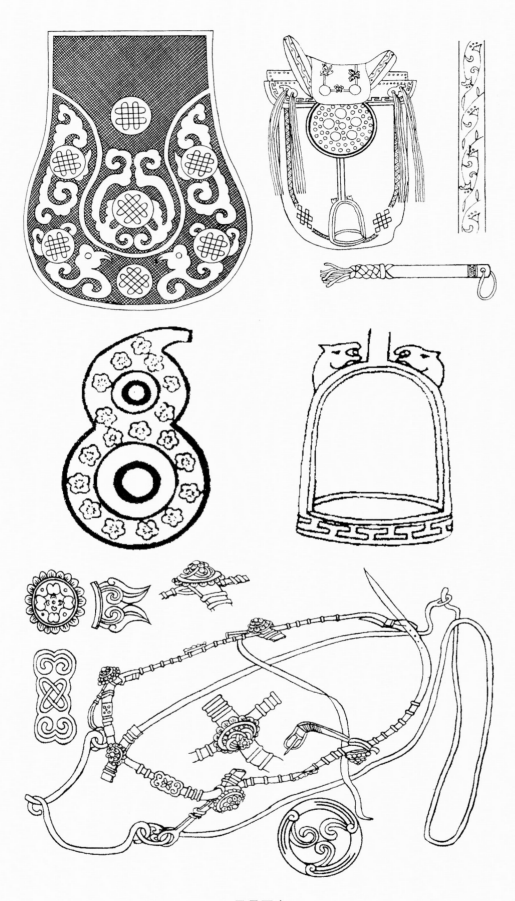

马具图案

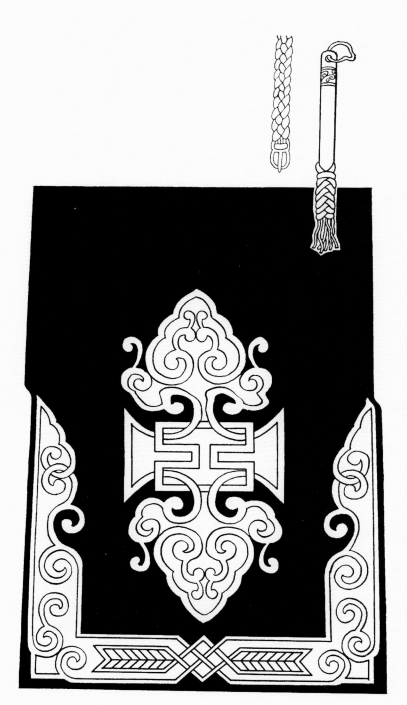

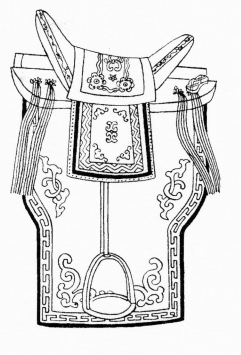

锡林郭勒马鞍图案

鞍花

驼鞍，牧民们用羊毛毡作底，经过自己精心设计，采用传统图案，剪成浓淡不同的彩色图案贴绣缝缀，那些细致的底纹用驼绒线缝制，点的排列要求均匀，纹样要有主次关系和疏密浓淡变化。

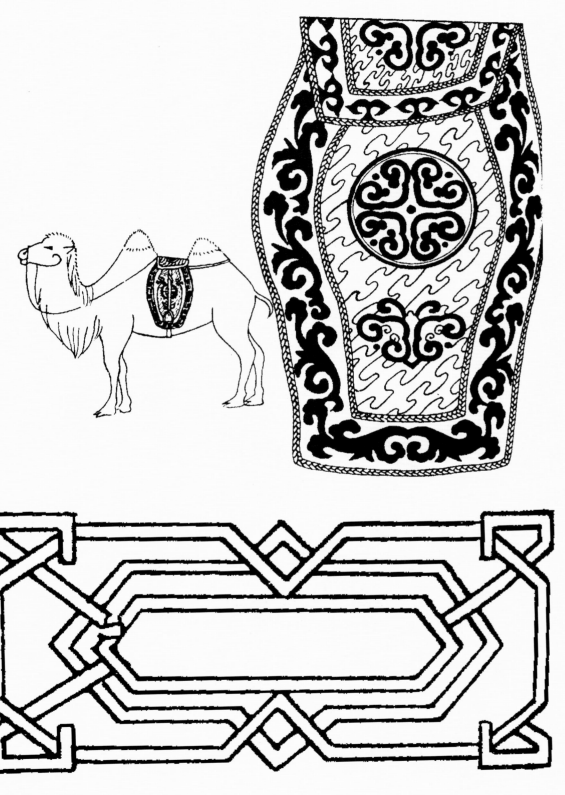

驼鞍图案

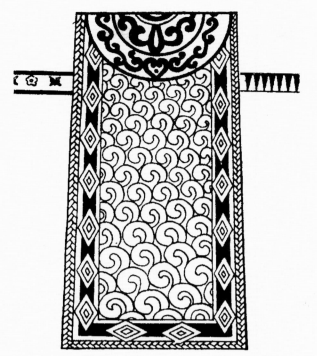

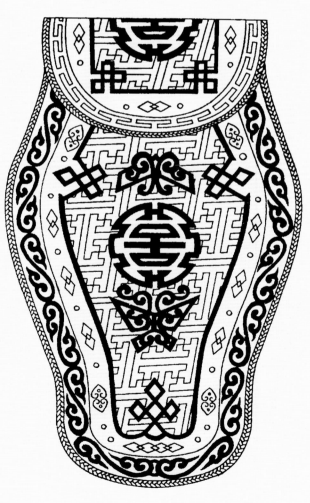

驼鞍图案

（七）马柱尔

　　牧民们爱自己的马，每到驻地，首先给马刮汗，牧马人都会为自己雕刻一副精致的马柱尔。刮马汗板的雕刻有透雕的，也有线刻的，还有浮雕马柱尔，既适用又美观，是牧民十分珍爱的实用工艺品。

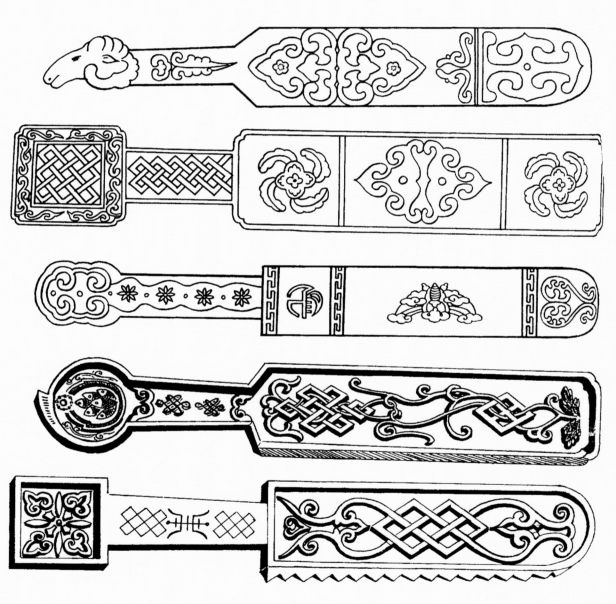

马柱尔图案（刮马汗板）

（八）蒙古包及其他生活用具

　　蒙古包在汉文史书中被称为"穹庐"，穹庐体现了人们"天圆地方，人在其中"的自然观，它适应了蒙古高原上生产生活的需求，有很高的实用价值。

　　任何一个民族的艺术要向前发展，必须使该民族的传统美术发扬光大，同时要不断地吸收其他民族艺术中的精华充实和提高自己。

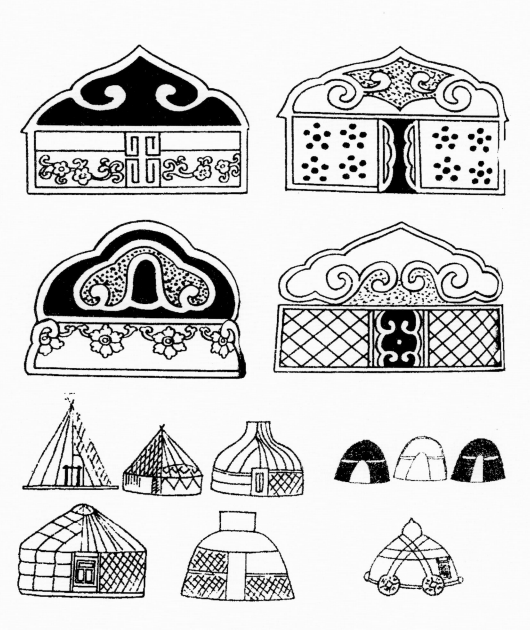

蒙古包图案

家具图案

家具图案

家具图案

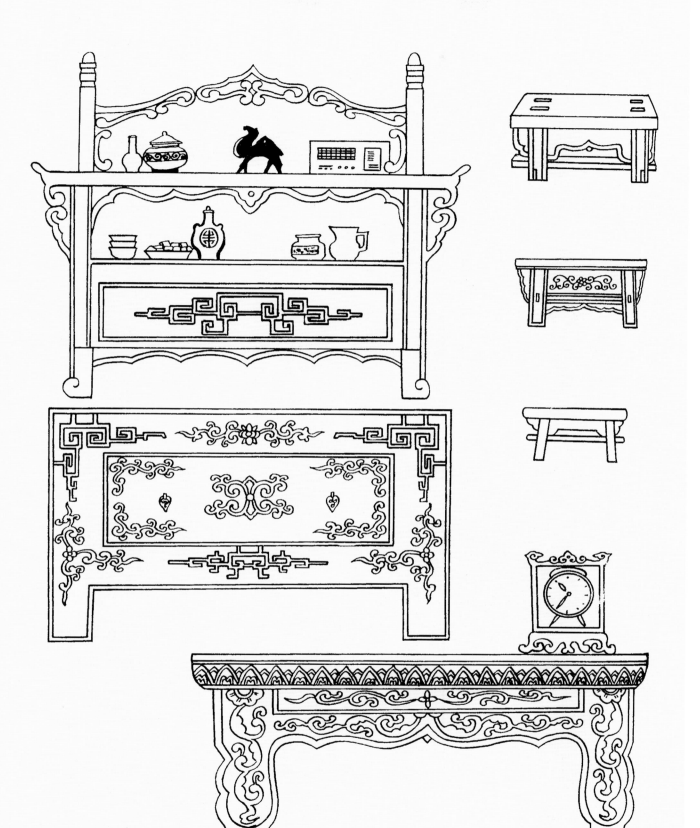

家具图案

民间首饰匣图案（骨雕镶嵌）

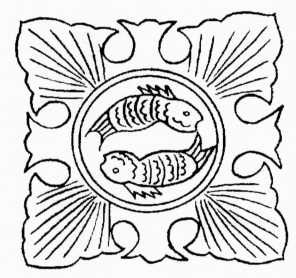

骨雕装饰图案

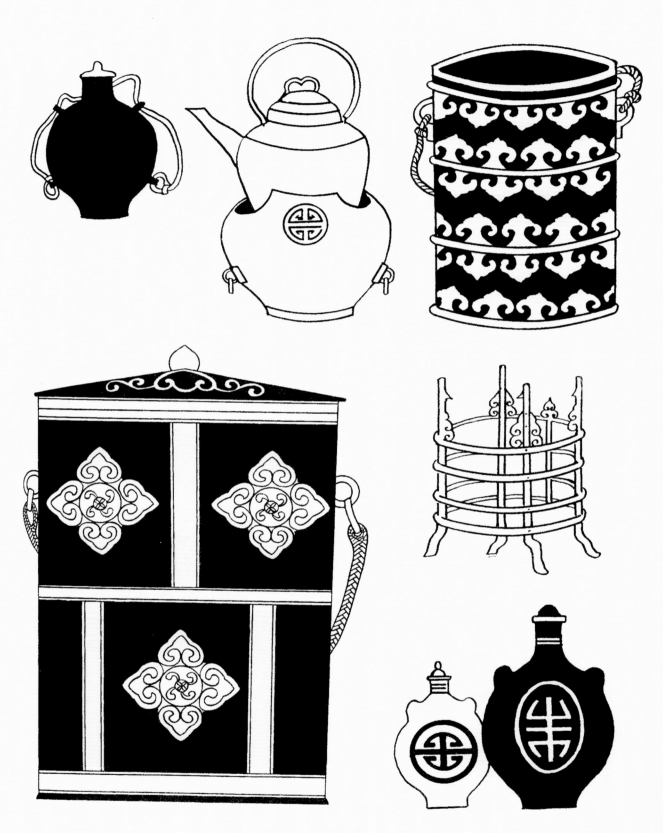

各种生活用具图案

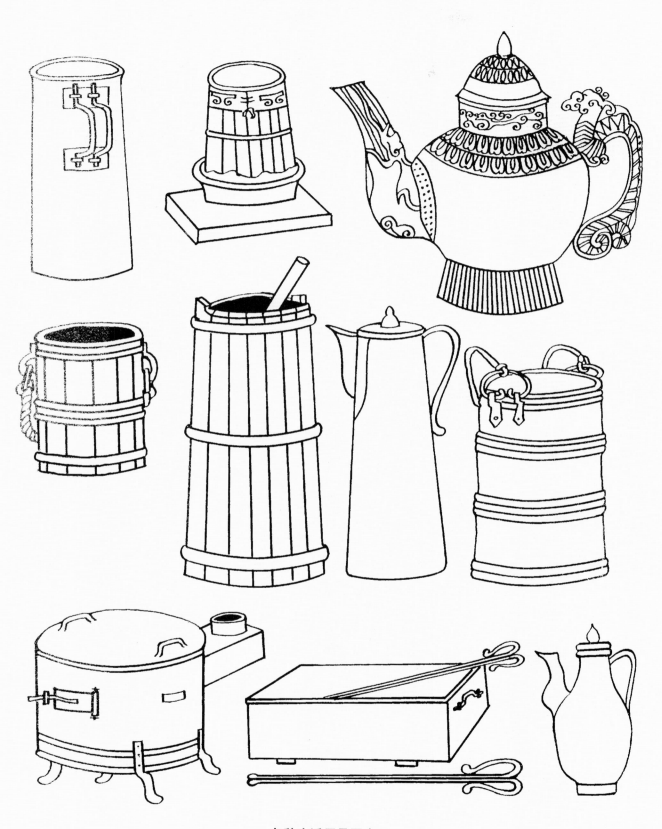

各种生活用具图案

（九）银器

蒙古族银器在民间十分流行，常见的有蒙古刀、银碗、银壶、药勺、饮酒酒器、头饰银簪、马具鞍花等。

蒙古族银器最能吸引人的部分，是它古雅的图案装饰。人们在银器上錾刻出了精彩的云纹、犄纹、龙纹、卷草纹、八宝及各种几何形图案。

蒙古族银器工艺品折射出蒙古民族的豪放性格和情感，也体现了蒙古族民间工艺的朴素大方、实用美观的特色。

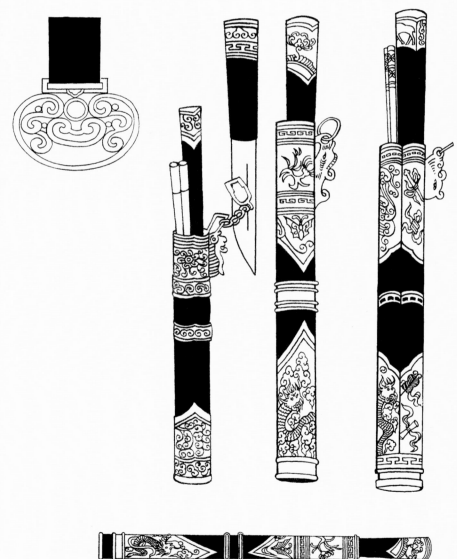

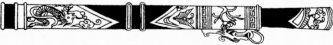

蒙古刀图案

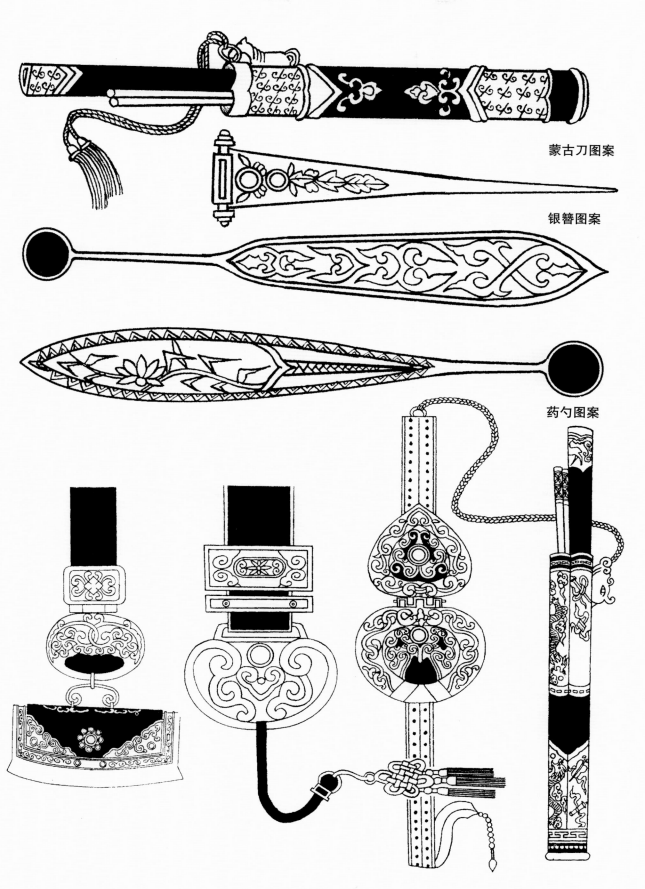

蒙古刀图案

银簪图案

药勺图案

火镰图案　　　　带钩图案　　　　蒙古刀图案

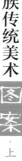
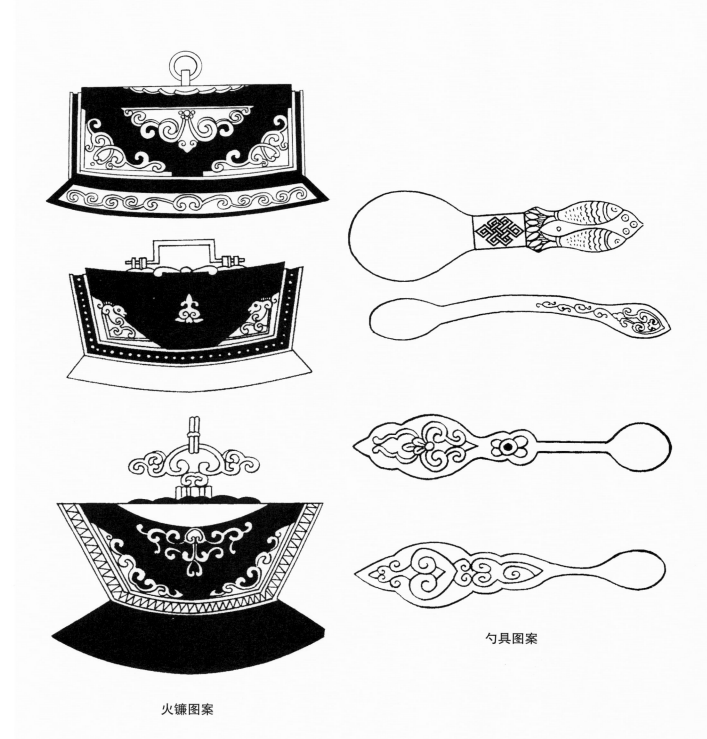

火镰图案

勺具图案

火柴出现以前，火镰是蒙古族人日常生活中不可缺少的取火用具，而挂在腰间又是很好的装饰品。

在民间有很多像针札、镊子、耳勺等小型实用品，这种实用品虽小但设计得很精致且做工精细，深受牧民们喜爱。

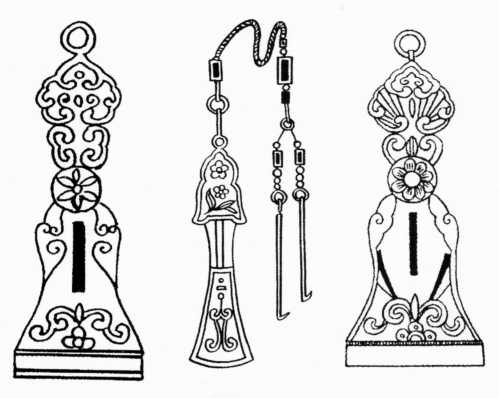

镊子图案

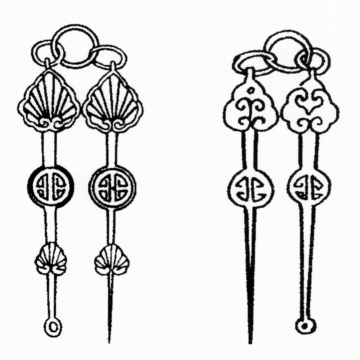

耳勺图案

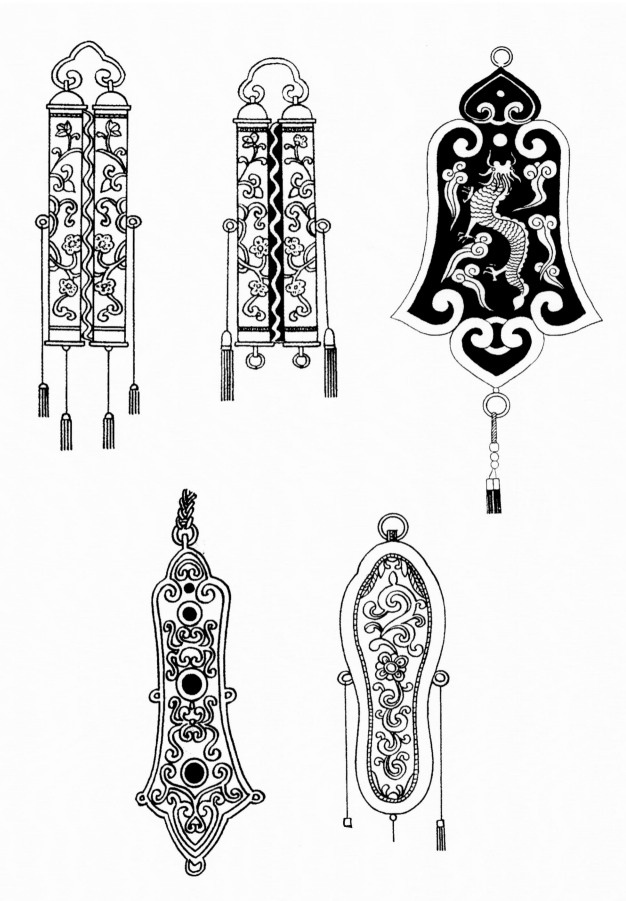

针札图案

银碗是流传于民间的传统工艺品，蒙古汗国时就已流行，现在仍然在民间广泛流行，它把功能、情感、形式与技艺、传统等诸因素统一为一体来满足生活中多层次、多方面的需要。

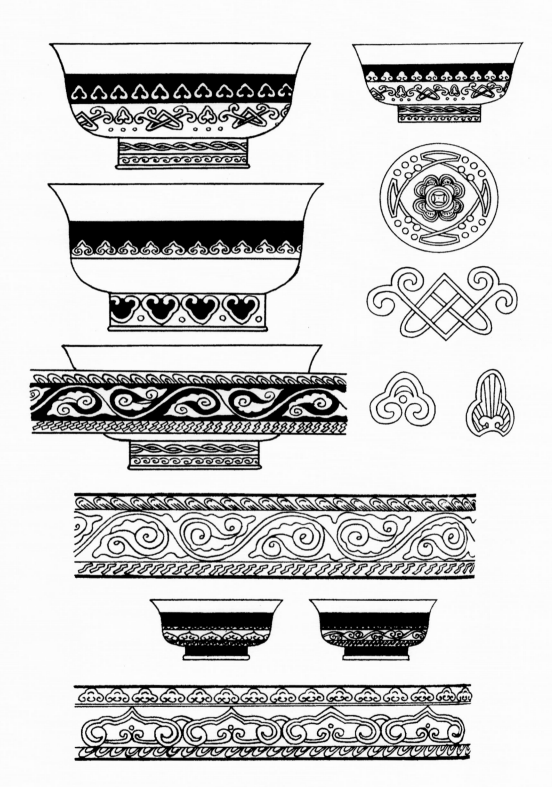

银碗图案

（十）酒壶

　　铜铸小酒壶可以随身携带，其造型美观，纹饰讲究，多用太阳纹、八宝、花卉和传统图案装饰，是牧民喜欢的日常用品。

　　民间美术的造型和纹样不管如何变，在内容和形式上始终保持着连续性和稳定性，比如图案中的哈木尔纹、犄纹等。蒙古包与服饰从形成开始一直流传到今天就说明这一问题，传统总是一代一代传下来。

酒壶图案

传统图案选粹

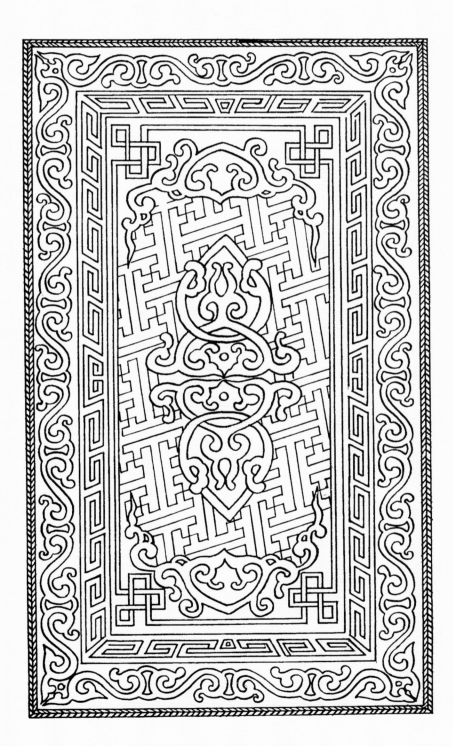

苏尼特右旗毡绣（希日特格）

蒙古族传统美术

图案

·上

214

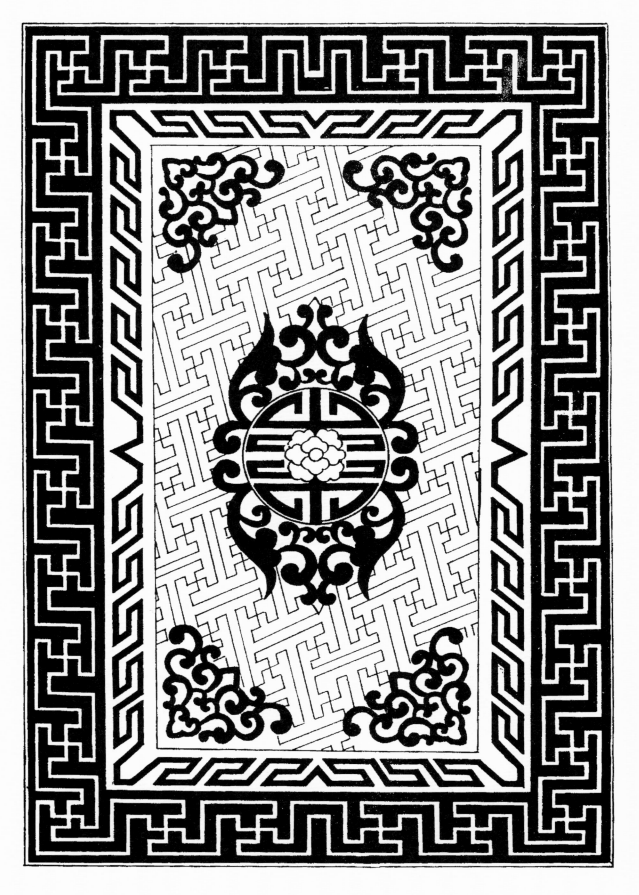

苏尼特右旗毡绣（希日特格）

正蓝旗青格尔图

地毯图案

地毯图案

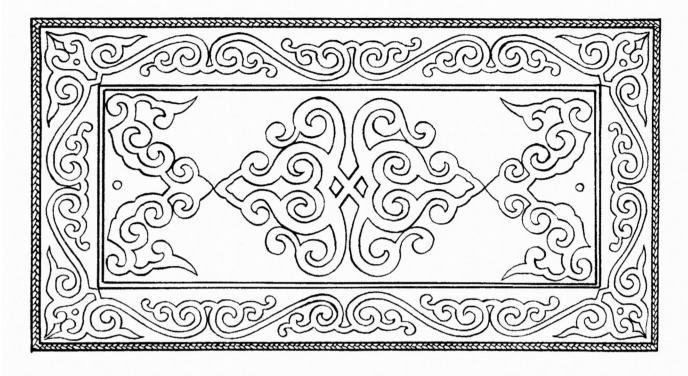

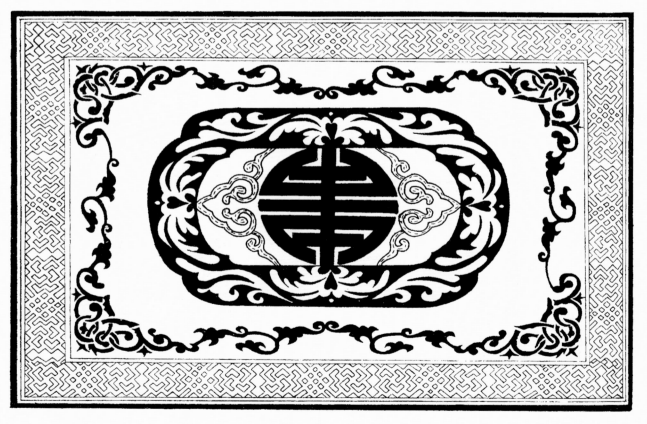

地毯图案

地毯图案

地毯图案

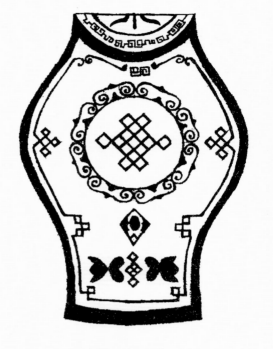

驼鞍（那顺 作）

毡绣（尼玛 新疆）

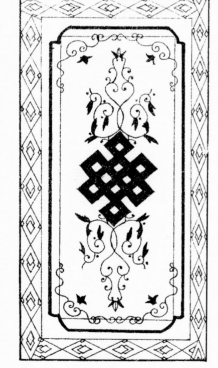

毡绣 （乌日根 作 锡林郭勒盟）

毡绣图案

毡绣图案

<p align="center">毡绣图案</p>

<p align="center">桌面图案</p>

桌面图案

花边

桌面图案

花边

枕顶图案

桌子图案

中心图案

中心图案

中心图案

哈木尔纹装饰图案

花边

中心图案

地毯图案

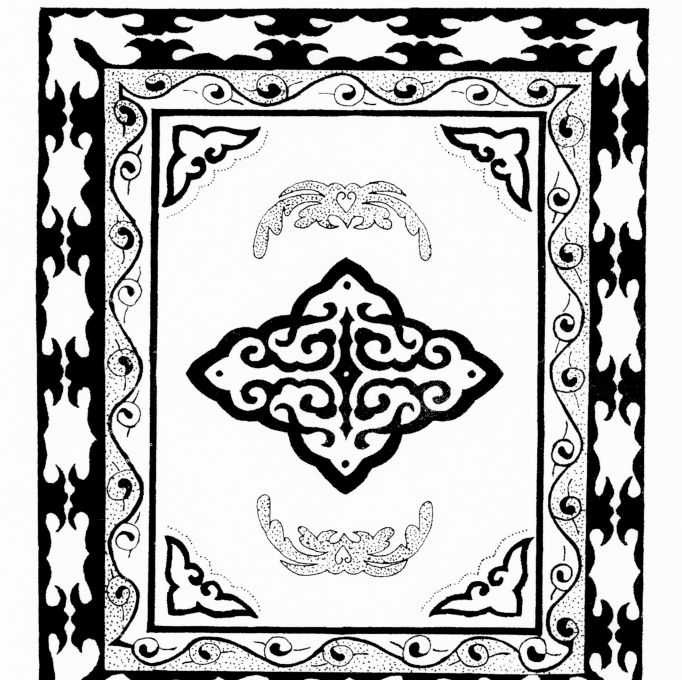

枕顶图案

花边

枕顶图案

地毯图案

枕顶图案

盘结图案　　　　　　　　　　　　　　　枕顶图案

装饰图案　　　　　　　　　　　　　　　地毯图案

箱柜图案

额布尔纹图案

花边

盘结图案

额布尔纹

额布尔纹图案

哈木尔纹

图门贺

额布尔纹

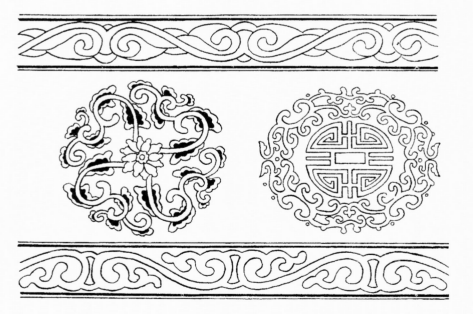

额布尔纹

箱柜图案

地毯图案

箱柜图案

花边

装饰图案

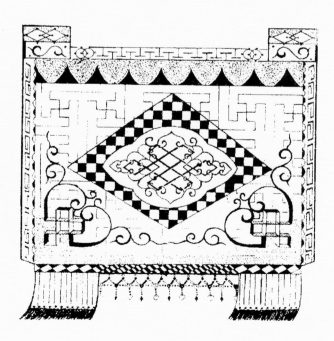

挂毯图案

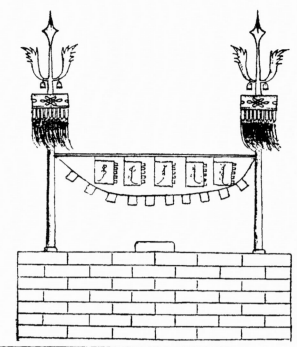

命运之马（禄马旗）

（图采自《鄂尔多斯风情录》）

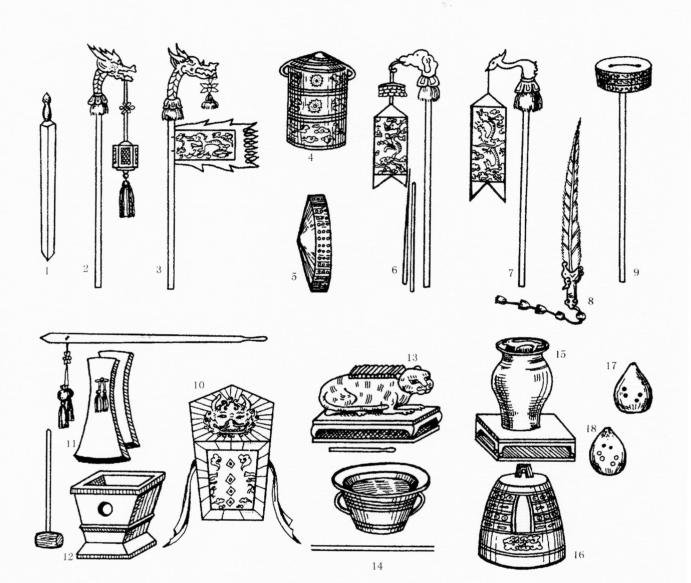

1—10. 古代文舞和武舞所用的道具

11. 拍板　12. 柷　13. 敔　14. 水盏

15. 龙哈特朝胡日　16. 木钟　17，18. 陶埙

（蒙古国乐器，1963 年）

（图采自《蒙古历史文化》）

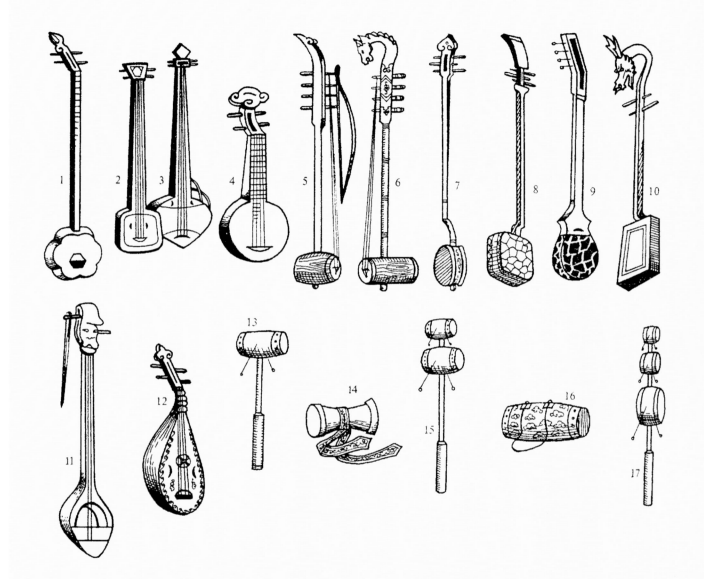

1，2，3，4. 阮咸　5. 四胡　6. 马头四胡

7. 三弦　8. 三弦　9. 浩必斯　10. 龙头琴

11. 勺子胡琴　12. 琵琶　13. 鼓　14. 腰鼓

15，17. 德格特尔鼓　16. 额古尔登鼓

（蒙古国乐器，1963 年）

（图采自《蒙古历史文化》）

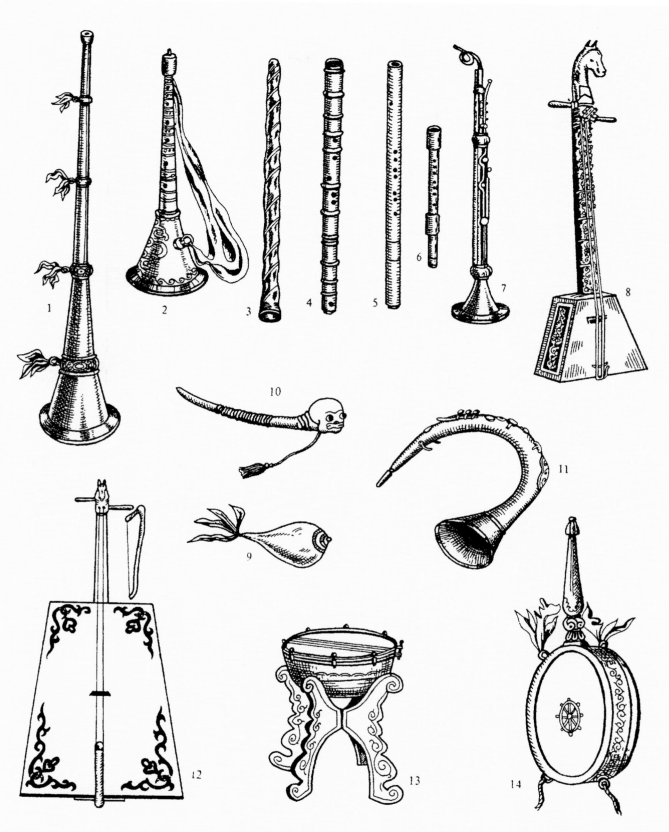

1，2. **必西古尔** 3，4，5，6. **横吹**

7. **乌力叶尔古日** 8，12. **马头琴**

9，10，11. **吹角** 13，14. **鼓**

（蒙古国乐器）

（图采自《蒙古历史文化》）

1. 编钟架　2. 方响　3. 鼓架

4. 柱鼓　5. 竖琴　6. 钟　7, 8. 云锣

9. 编鼓　10, 11, 13. 押琴

12. 筝　14. 瑟　15. 磬　16. 小建鼓

（蒙古国乐器）

（图采自《蒙古历史文化》）

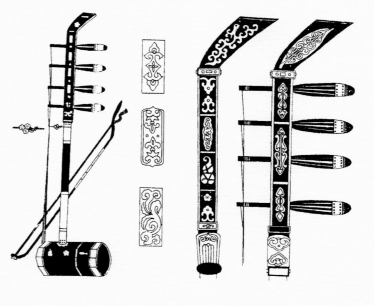

四胡图案

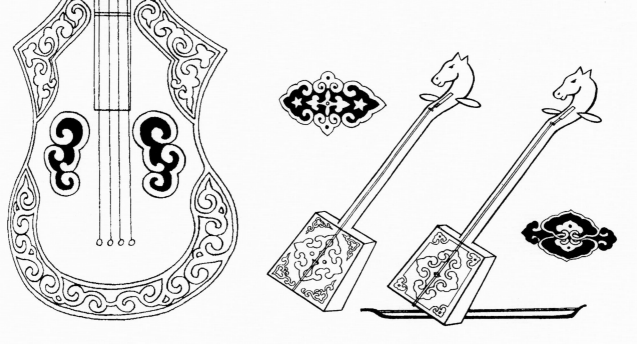

胡勃斯图案 马头琴图案

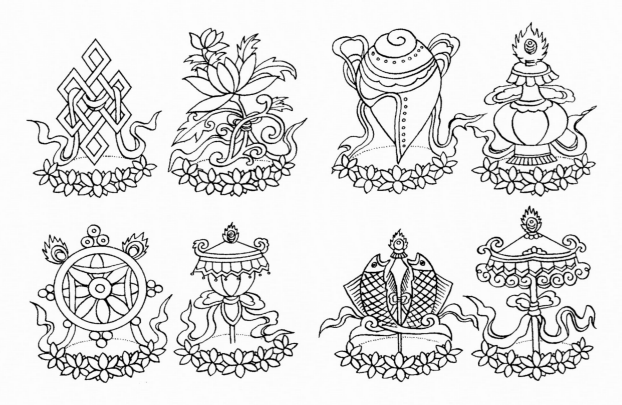

八宝图案

召庙器皿图案

蒙古族传统美术

图案

上

250

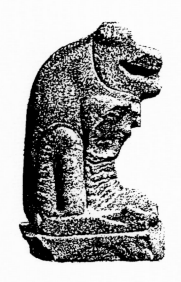
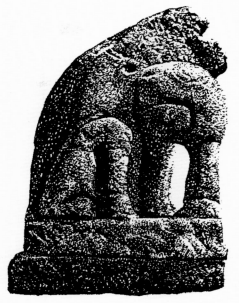
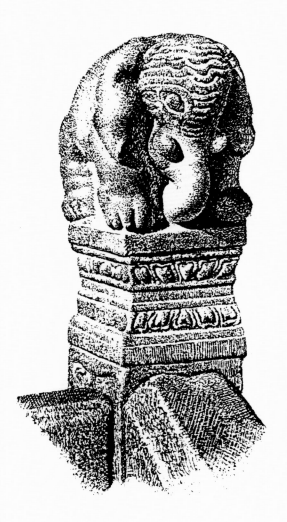
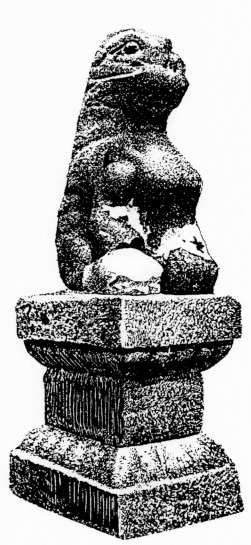

蒙古国召庙中的石狮子和石像

（图采自《蒙古历史文化》）

狮子图案和石狮子在民间广为流行，
为守护神和降福神，有着神圣性和威慑力，在古代蒙古地区庙宇、宫廷中起镇守、
拱卫作用（图采自《蒙古历史文化》）

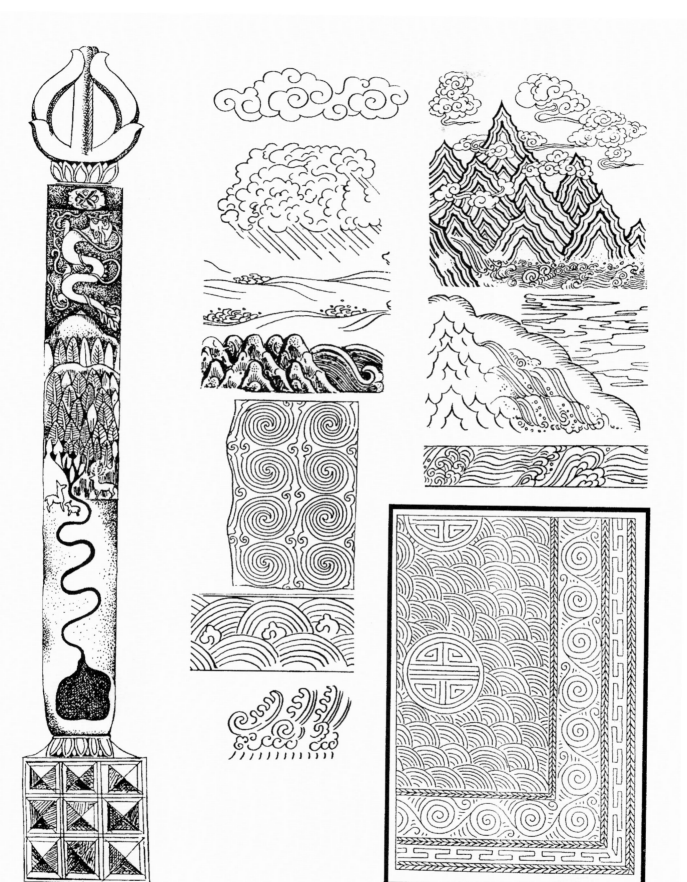

苏日其乐（扬奶器）　　　　　　自然风景图案：云纹、山纹、水纹（蒙古国）

马印图案

毛林塔木嘎图案

回纹

云纹盘肠

额布尔纹

盘肠变体角隅纹样

哈木尔纹

青海省蒙古族装饰图案

琅哈玛（普斯贺）

（图采自《青海民族图案集》）

青海省蒙古族装饰图案

（图采自《青海民族图案集》）

青海省蒙古族图案

（图采自《青海民族图案集》）

青海省蒙古族图案

（图采自《青海民族图案集》）

青海省蒙古族装饰图案

蒙古族传统美术

图案

·上

262

装饰图案

装饰图案

装饰图案

箱柜装饰图案

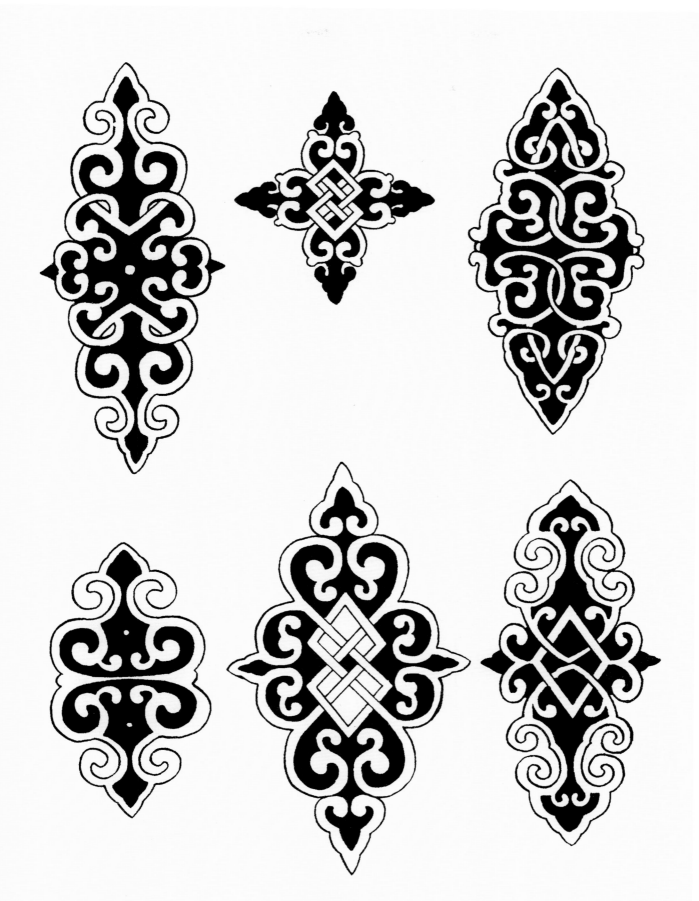

装饰图案

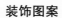
装饰图案

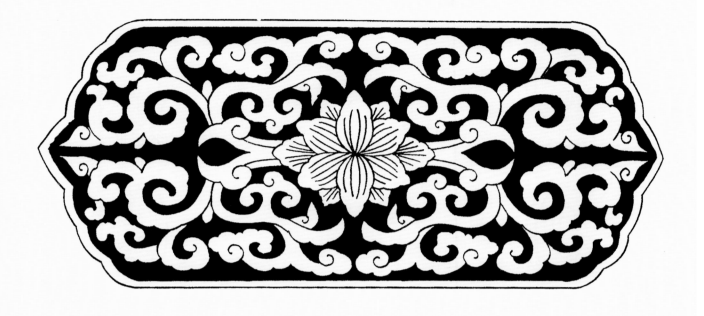

召庙建筑装饰图案

装饰图案

装饰图案

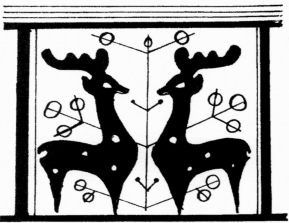

装饰图案

民俗学主要研究对象是民间文化的传承关系，这种传承关系，在图案、民间工艺中体现得最为突出。许多纹样可以追溯到北方民族的原始文化，比如龙纹、云纹、回纹、犄纹等。蒙古族文化的很多方面都是连贯古今的。

装饰图案

装饰图案

中心图案

盘肠图案

适合纹样

毡绣图案

挂毯图案

毡绣图案

花边

蒙古族民间图案

蒙古族民间图案

蒙古族民间图案

额布尔纹

斜行式二方连续

蛇纹

哈木尔纹

额木吉尔（二方连续）

蒙古族图案的组织形式分为三类：

1. 连续纹样的组织。（1）二方连续图案；（2）四方连续图案。

2. 适合纹样。把一个纹样恰到好处地安排在一个外形内，这个外形有明确的轮廓，比如圆形、葫芦形、桃形、云纹形等，这里也包括角隅纹样、边缘纹样、中心纹样，它们常常综合运用，统一在一个画面之中。

3. 单独纹样。从组织形式上看，是与周围环境没有联系也不重复的一种独立的个体单位。

二方连续图案：一个纹样单位向上下或左右无限的连续为二方连续图案。这种图案常作为服饰和各种器物的边饰。

四方连续图案：一个纹样单位向上、下、左、右无限的连续叫作四方连续图案。蒙古族将这种图案多用于服饰和召庙藻井（建筑天花板上的方形彩画）。

花边

四方连续图案

云纹四方连续图案

四方连续图案

二方连续图案

四方连续图案

花边

花边

花边

印象之美

蒙古族传统美术

图案

上

290

花边

花边

花边

花边

花边

花边

花边

花边

哈木尔纹

蒙古国的各类回纹图案

单独纹样

蒙古族传统美术

图案

上

300

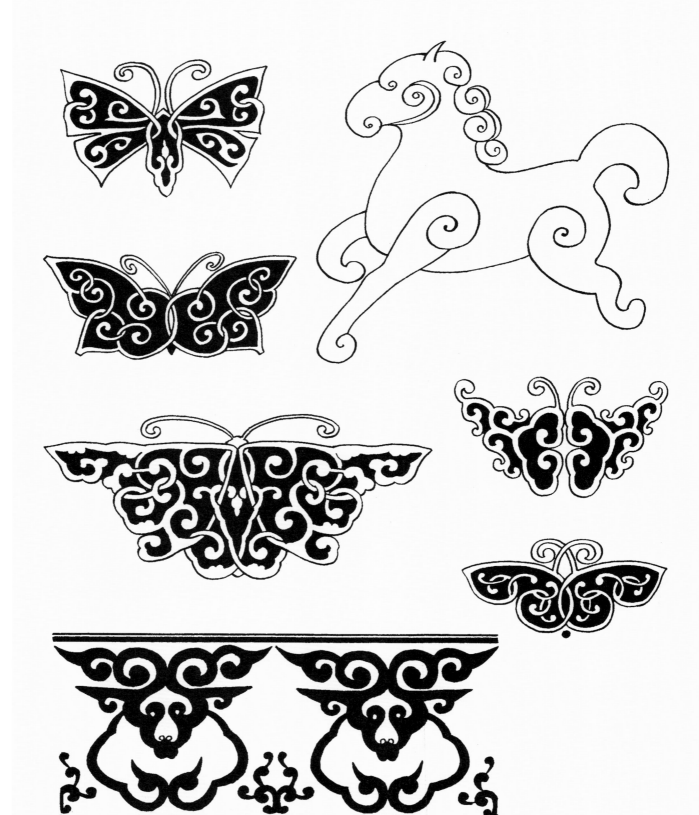

马、牛、蝴蝶等动物图案

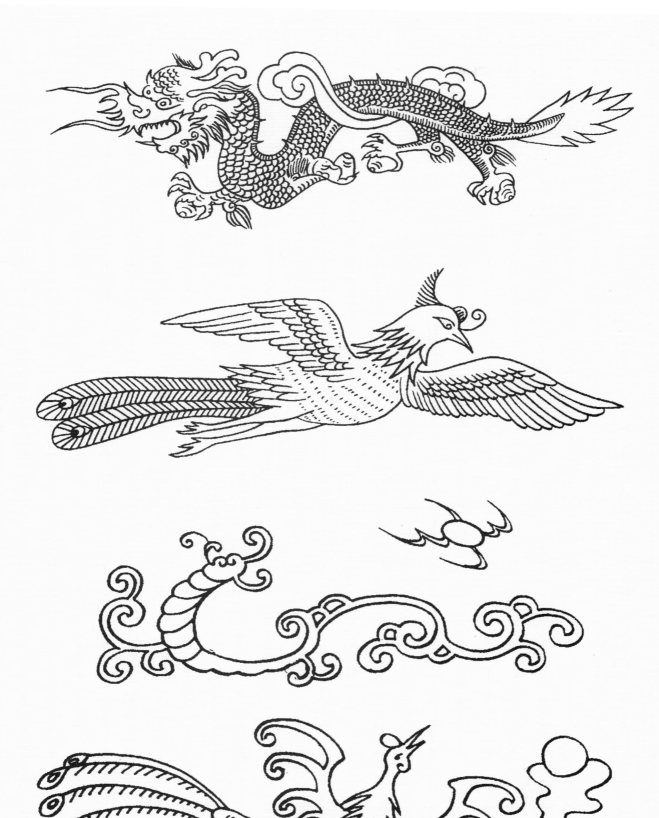

龙凤图案

民间狮子图案

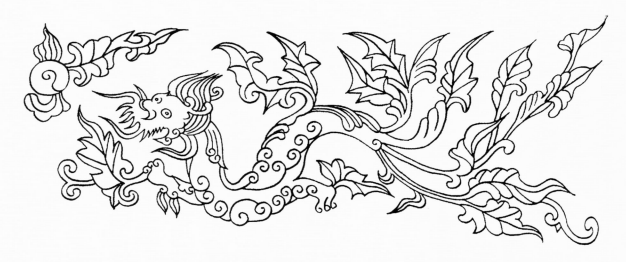

呼和浩特五塔寺龙纹图案

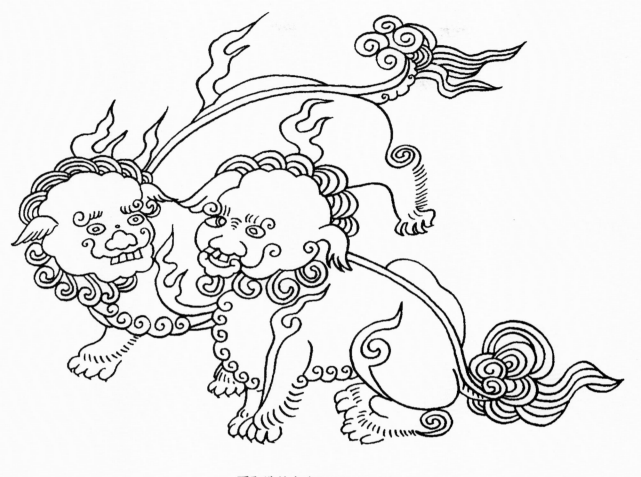

呼和浩特乌素图召狮子图案

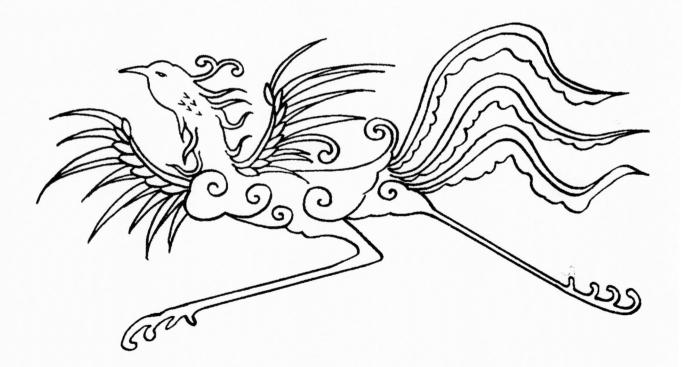

呼和浩特乌素图召凤纹图案

蒙古族传统美术

图案

上

304

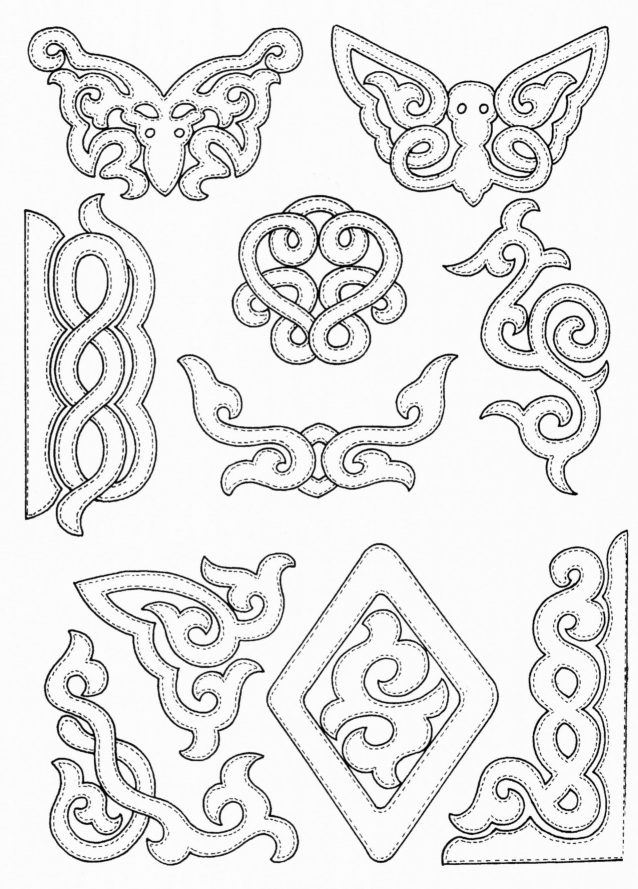

马鞍纹样（剪皮艺术）

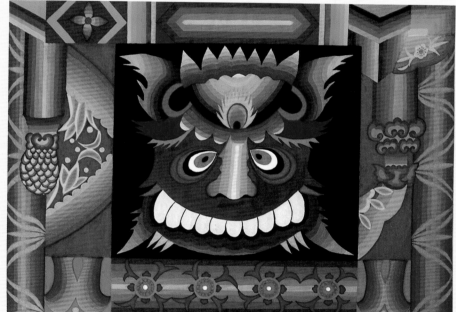

建筑彩画图案

印象之美

蒙古族传统美术

图案

上

305

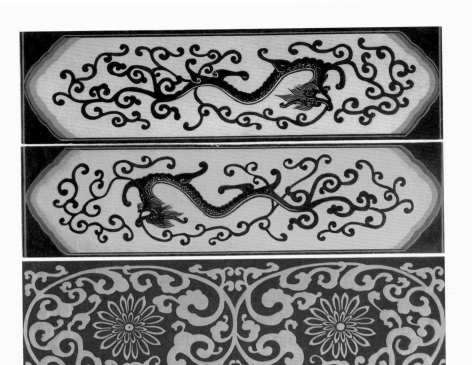

建筑彩画图案

建筑彩画图案

桌面装饰图案

桌面图案

桌面图案

毡绣图案

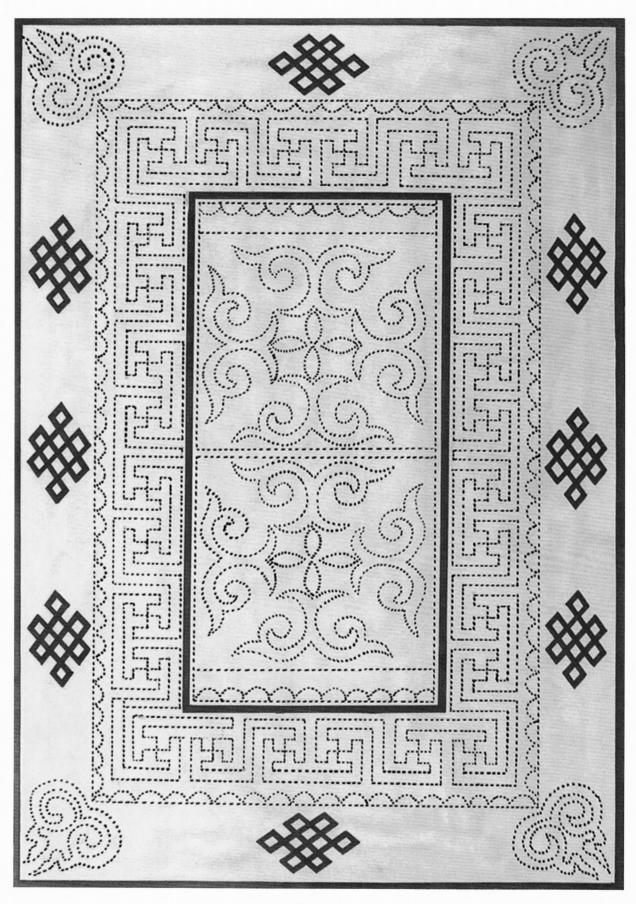

毡绣图案

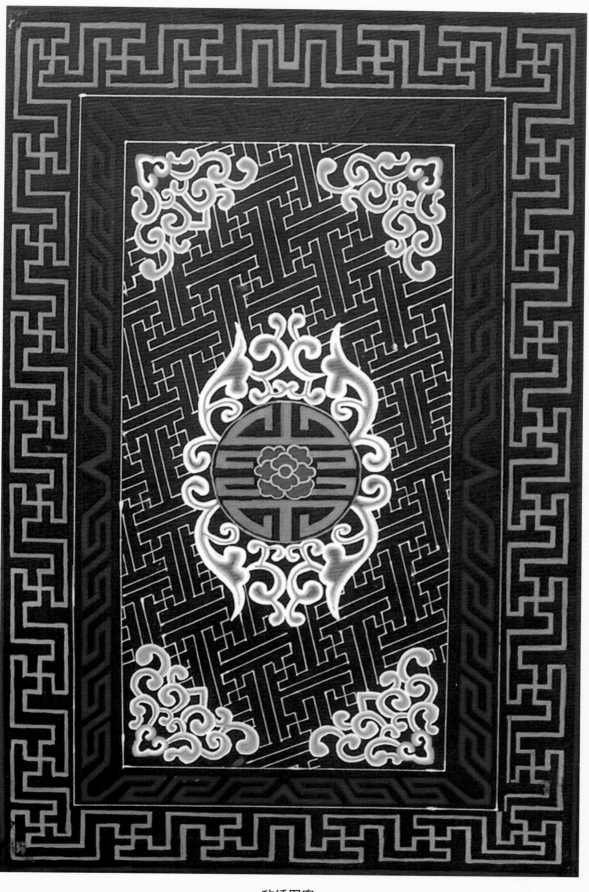

毡绣图案

毡绣图案

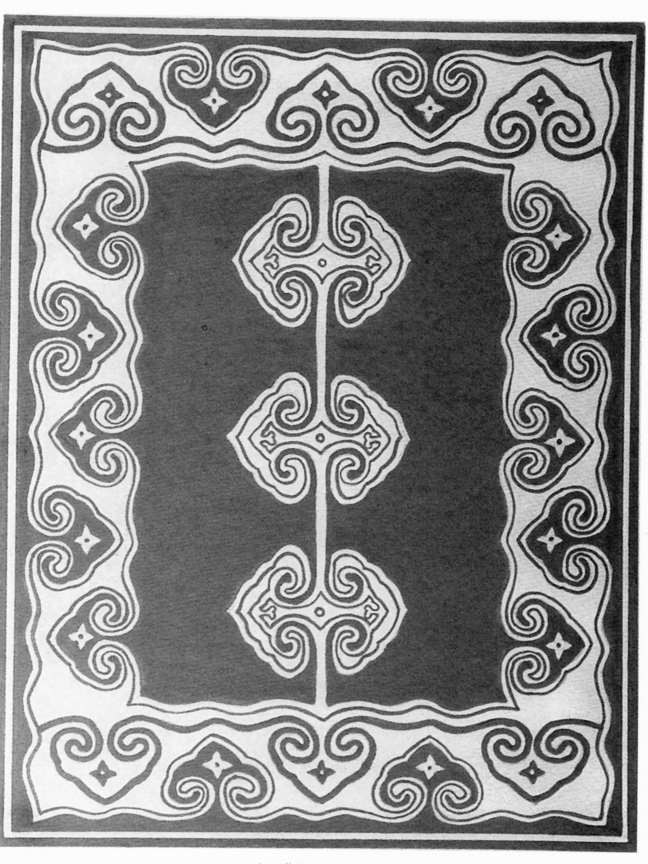

新疆蒙古族毡绣图案

新疆蒙古族毡绣图案

地毯图案

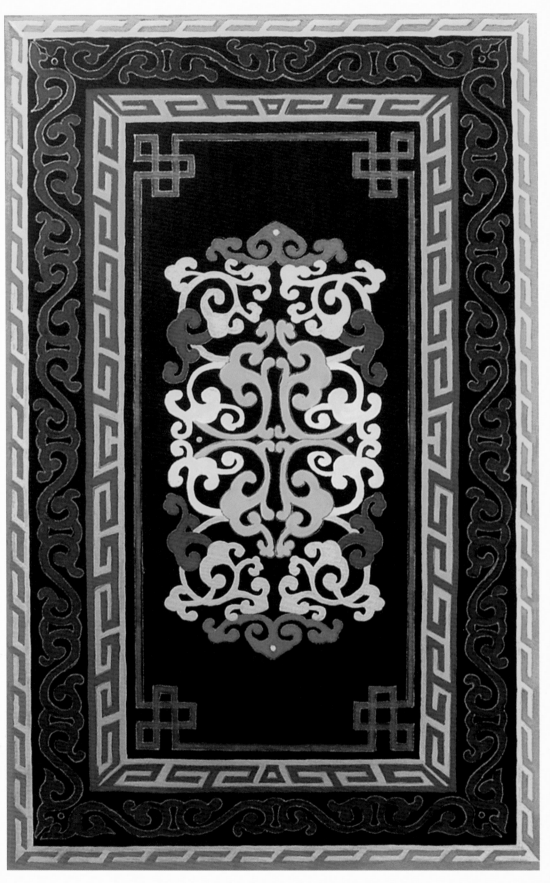

地毯图案

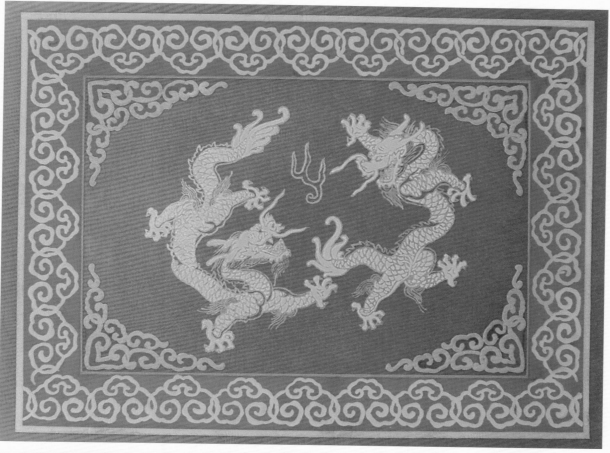

箱柜图案

箱柜图案

锡林郭勒盟毡绣图案

箱子图案

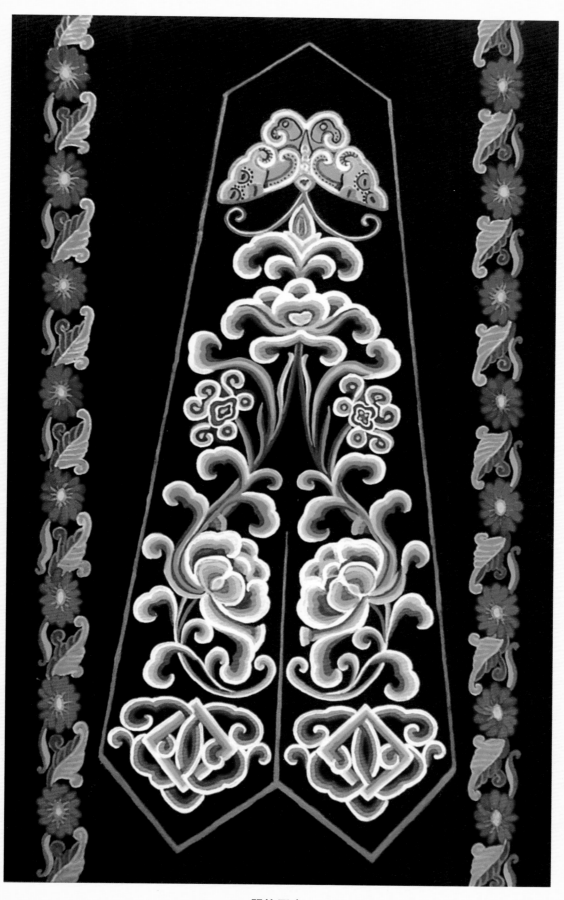

服饰图案

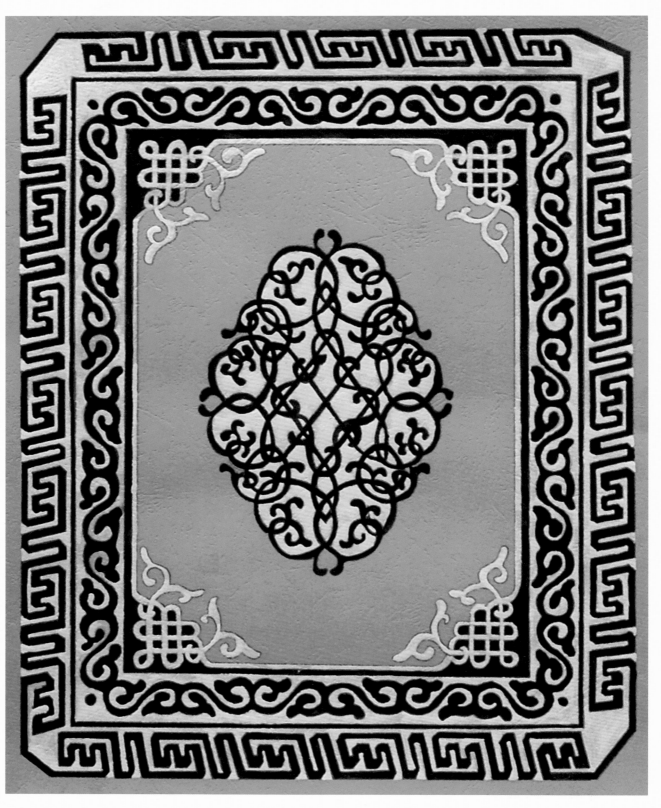

装饰图案

装饰图案

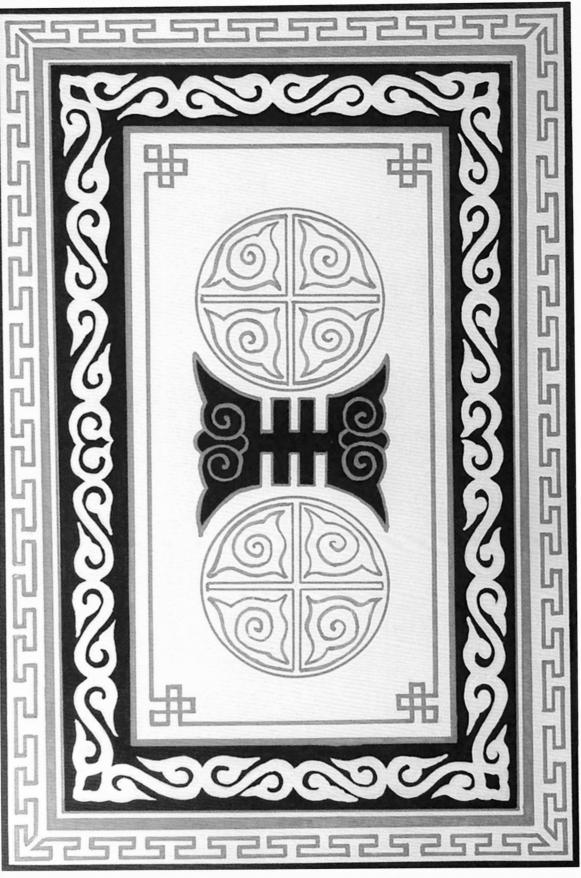

蒙古族传统美术

图案
·
上

326

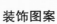

装饰图案

四方连续图案

花边

花边

传统图案实例

（一）头饰

　　自古以来，北方民族对头上戴的帽子十分讲究。北方民族信仰萨满教，崇天，一般男性象征天，女性象征地，一个人上部象征天，下部象征地，所以蒙古族习俗中不能随便摸别人头，小孩不听话也不能打头等，所以对佩戴的帽子也非常讲究。

　　簪，古代发饰。蒙古族妇女用簪多是直接插于发髻。不少簪头上雕刻兽头、鸟头、花卉、云纹装饰，造型别致，有的簪头上还镶嵌绿松石等。从出土文物看，元朝贵族的簪会大量使用金、银等贵重材料，蒙古族民间也有很多金银簪，在簪头上也雕刻花纹，花纹多为梅花形、莲花形，以细巧为特色。

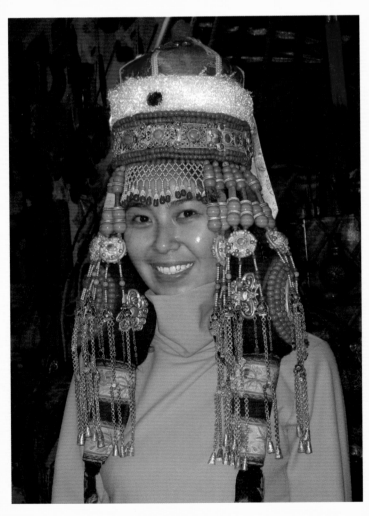

鄂尔多斯头饰

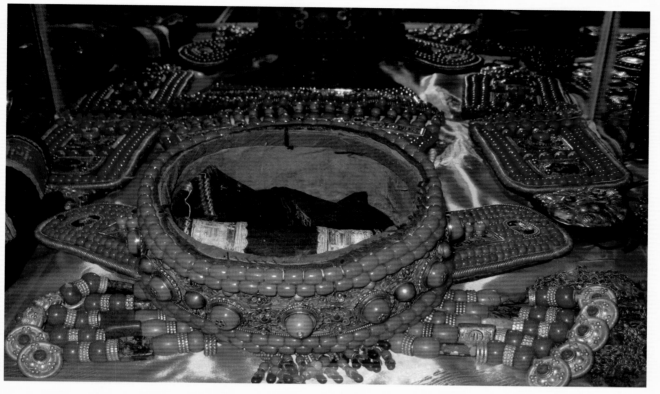

头饰

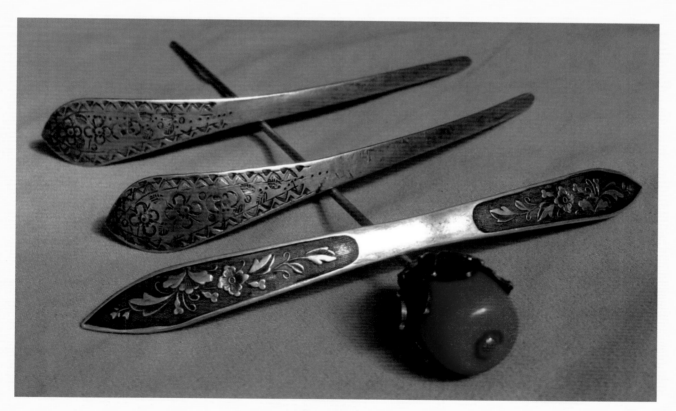

蒙古族头饰哈图古尔

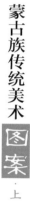

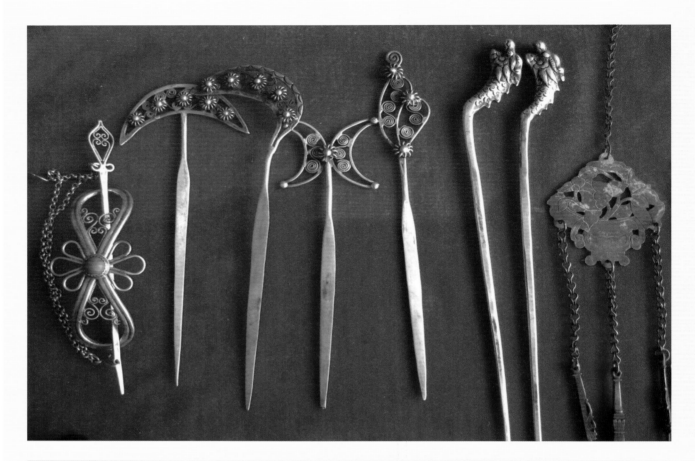

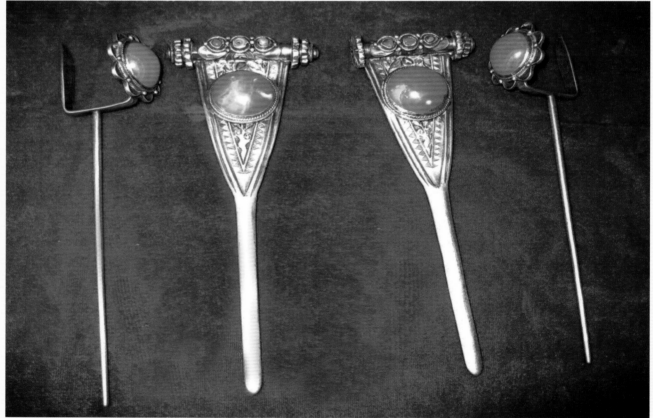

蒙古族头饰哈图古尔

（二）敖吉

　　敖吉（也称坎肩或背心），男女皆可穿着。牧民穿敖吉，双手自如方便，也有利于胸部保暖。敖吉大都穿在蒙古袍外，在坎肩的口袋、开衩处均刺绣图案，给人以轻松、活泼、悦目、富有朝气的感觉。不同图案有不同的含义。

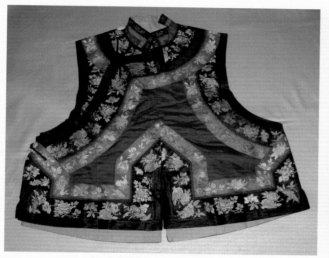
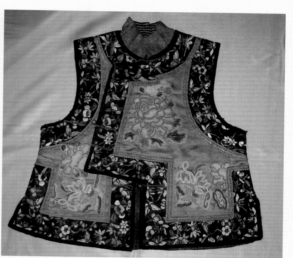

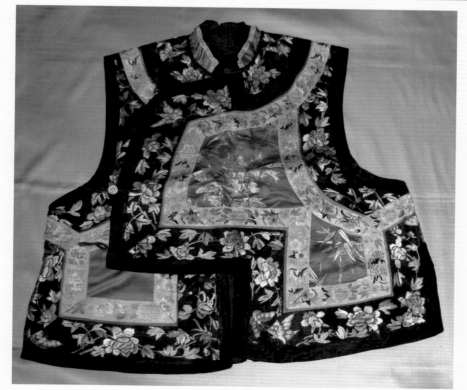

科尔沁坎肩

（三）摔跤服

从匈奴铜饰牌上可以看到匈奴人摔跤的生动场面。摔跤是北方各民族的传统体育项目，蒙古族摔跤在元、北元、清朝时十分流行，摔跤手的服饰也非常讲究。

蒙古族摔跤服由章嘎雅、卓铎格、套裤等组成。章嘎雅是由红、黄、蓝各色布条装饰成的彩环，摔跤手上场时戴在颈上。传统的章嘎雅都是在嘎查、苏木、旗等那达慕大会上，每获胜一次发给一条彩带，摔跤手的章嘎雅彩带越多，他的声望也就越高。

上身穿无袖短衣卓铎格，这种卓铎格各地不一样，有的是用白毡、帆布镶边贴花精制，有的是用上等香牛皮衬里制作的。卓铎格的边缘用铜或银钉（涛布如）缀满，形成具有节奏感的点的排列。卓铎格背部图案很讲究，有用雄鹰或雄狮寓意英雄勇敢的，也有用金属镶嵌吉祥图案或篆字图案的。卓铎格也有保护身体的作用，任何撕、抓、拉都不会伤到人或撕烂衣服。腰间束有红、黄、蓝等各色布条缝制的拉布尔，主要起装饰作用。

摔跤服最引人注意的还是那件在肥大的白布裤子外边套穿的套裤，制作这种套裤时使用了精制的贴花艺术。摔跤手脚蹬马靴或马海绣花靴，给人以所向无敌、雄壮有力、生动活泼的热烈气氛。

那些精致的套裤，大多是摔跤手的妻子亲手绣制的，她们就地取材，手工绣制，图案多采用龙、狮、虎、鹰等凶猛吉祥的动物并结合卷草纹等传统吉祥图案。

她们都怀着深厚的感情，希望自己的丈夫能像雄鹰一样飞向草原，成为人们所崇敬和爱戴的英雄。

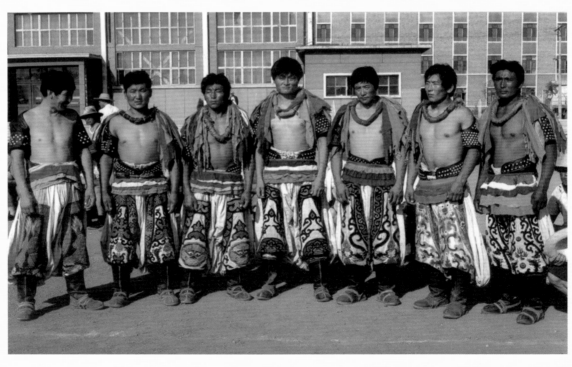

锡林郭勒盟摔跤手

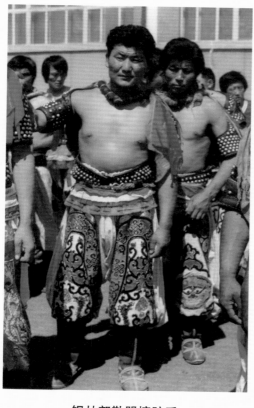

锡林郭勒盟摔跤手

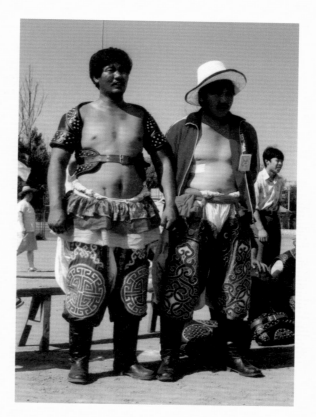

科尔沁摔跤手

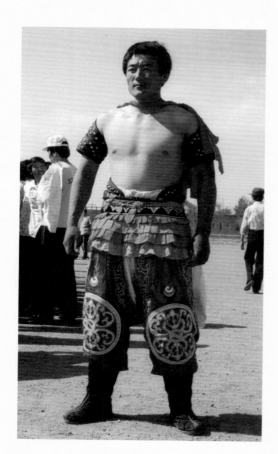

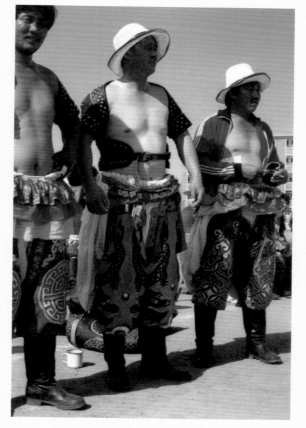

阿拉善盟摔跤手

（四）靴子

战国时赵武灵王学习北方游牧民族的服饰，学习骑射，史称"胡服骑射"，其服饰上褶下裤，有貂、蝉为饰的武冠，金钩为饰的具带，足上穿靴，便于骑射。

赵武灵王每与齐、秦、中山发生战争，东胡、林胡、楼烦便从背后袭击，东胡的骑兵从无穷之门进来，林胡、楼烦的骑兵则纵横驰骋于赵国西北部山区，赵国只有车兵和步兵，无骑射之备，赵武灵王认为"胡服骑射"才是加强其军队建设的根本措施。

当时，东胡、林胡、楼烦的军队之所以强大就是因为有骑兵，骑马没有靴子是不行的。而当时的汉族没有骑兵，也没有靴子。《学斋占毕》中说，古时"有履而无靴，故靴字不见于经，至武灵王作胡服，方变履为靴"，赵武灵王还把鞋改为皮靴。他起初穿黄皮短鞦靴，后来发展成长鞦靴，规定从军官到士兵都必须穿靴子，穿长袍的文官要穿黑鞦靴子。[1] 穿靴子习俗后来由鲜卑、契丹、蒙古一直保存下来，东胡、匈奴、鲜卑、契丹、蒙古各时期壁画中都绘有靴子，在蒙古族的服饰中靴子是不可缺少的，这和人们以骑马代步有很大关系。

蒙古族传统靴子可分为布利阿耳靴和马海靴两种。布利阿耳靴是用香牛皮（布利阿耳皮）压印成各式网纹图案，靴子上多绣有交叉的蛇纹和盘肠变体图案，象征子孙万代吉祥昌盛。马海靴也多用蛇纹、鹿纹、石榴、蝶、草龙、杏花、桃等图案，象征吉祥福禄、多子多孙、生活幸福等。

绣花靴是农村、牧区自绣自制的一种重要的手工艺品，上面的图案多用草龙、盘肠、石榴、佛手、蛇纹、杏花、牡丹、图门贺和哈木尔等传统纹样，多数有吉祥的寓意。男人穿的靴子比较素雅，以单色为主，针法丰富多变。女性穿的靴子色彩浓艳、五彩缤纷，对比强烈，凤纹和花卉、石榴纹用得较多，多用丝线绣制，造型美观，结构严谨，生动逼真，图案丰满，层次丰富，针法清晰，富有节奏，有强烈的民族特色。妇女们晚间绣靴，白天做家务，十分辛苦，一双女靴，没有两个月时间是绣不出来的。

绣花靴一般讲究绣工精细，整齐对称，以匀称美取胜，这是蒙古族服饰中开出的灿烂的民族工艺之花。

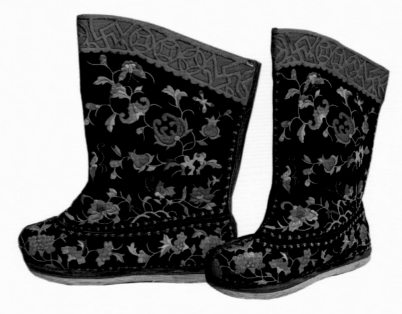

科尔沁斯日吉玛绣花马海靴

[1] 何清谷："赵武灵王和他的军事改革"，载《社会科学论文集》第一集，陕西师范大学。

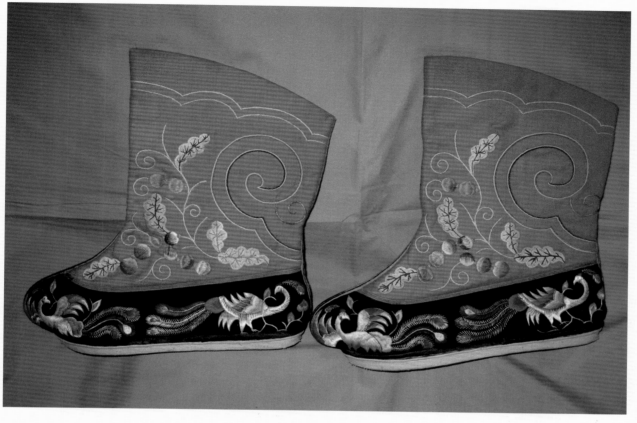

凤纹图案马海靴

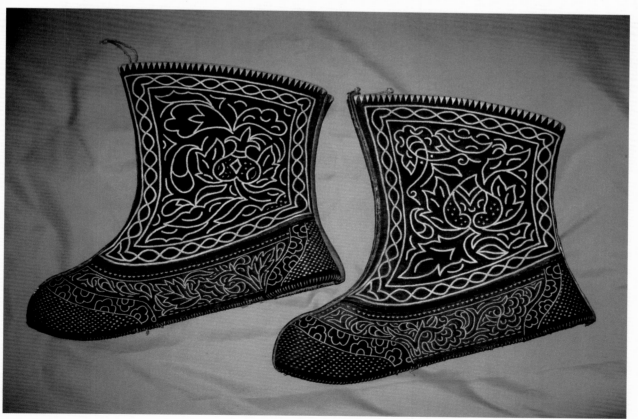

蛇纹图案马海靴

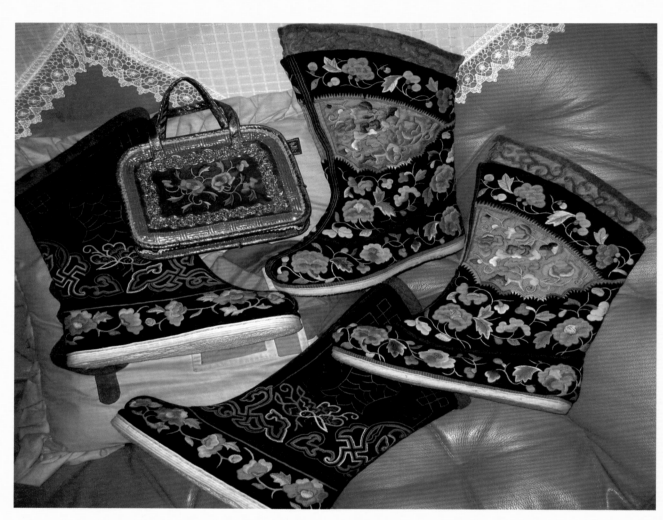

科尔沁斯日吉玛绣花马海靴

（五）荷包与烟荷包

内蒙古博物院的元代葫芦形香囊，其葫芦上下分别有上天和人间的人物绣，下缀有吉祥结，非常珍贵。元代杂剧《摩利支飞刀对箭》里说："两个不曾交过马，把我左臂厢砍了一大片，着我慌忙下马，荷包里取出针和线，我使双线缝个住，上的马又征战。"可见在元朝，荷包已经很流行了。

民间荷包主要是一种用绸缎布料（或皮料）缝制的烟荷包，外边施以刺绣，除用来装烟使用，还可用作传递友情信物和其他交往馈赠，广泛流行于民间。

其他如眼镜袋、扇袋、钱褡裢等也都可视作荷包。牧民姑娘们从小就学习刺绣，送给婆家的礼物中就有这些荷包，以显示自己的心灵手巧。姑娘们有时把端午艾叶香草放入荷包，也叫香包，挂在胸前。有时姑娘们绣八个飘带的烟荷包作为男女定情物。荷包是草原上女方赠予男方的最典型的信物，多以鸟、鹿、花卉、蝴蝶、石榴、云纹装饰，以吉祥喜庆、五畜兴旺、多子多福为主题，图案色彩浓重而质朴。

烟荷包用锦缎或布料缝制，多为长方形的小扁袋儿，口子较小，底部用五彩丝线刺绣各种花鸟和传统图案，也可用大绒以贴花的形式组合各种盘肠等交叉图案，做工精细，色彩对比强烈。

内蒙古东部的蒙古族人的烟荷包大多用两个飘带装饰，最讲究的是八个飘带。牧区的烟荷包口上缀有磕烟钵（银子做的）、掏烟油的钩子、丝线穗子、往腰带上别的挂钩，实用、经济、美观。

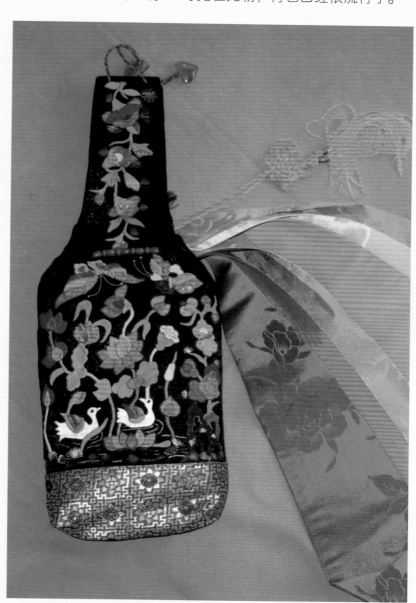

阿鲁科尔沁旗绣花烟荷包

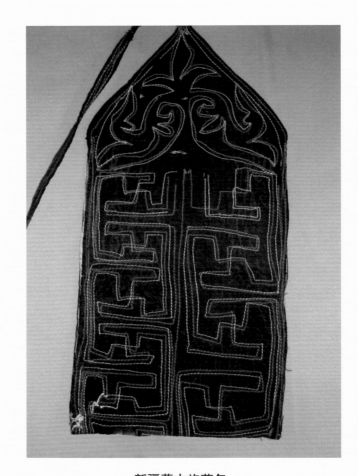

新疆蒙古族荷包

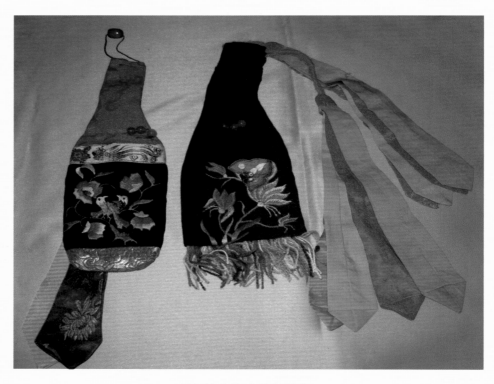

科尔沁右翼中旗烟荷包

（六）褡裢

褡裢也叫鼻烟壶褡裢，是长条形的刺绣品，两边开口，一边装鼻烟壶，一边装哈达，戴在左襟的腰带上。一般用深蓝色缎子或布做成，库锦镶边。用五色的丝线在上边绣出锯齿纹作为花边，中间绣山纹、水纹、花卉、龙凤、蝙蝠、双蝶、对鱼、鹿等吉祥图案，佩戴时为了凸显要上下错开。

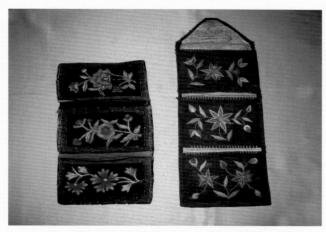

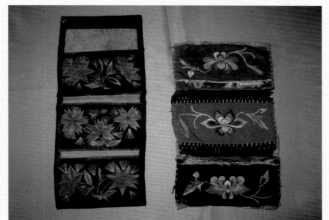

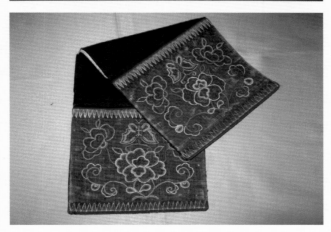

鄂尔多斯褡裢

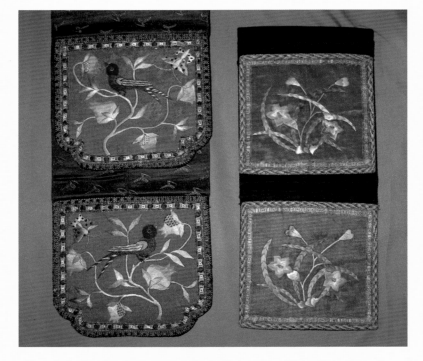

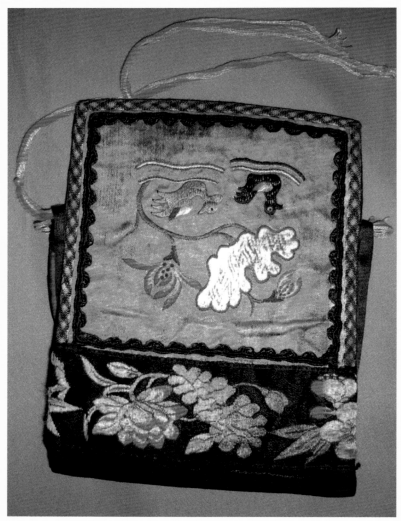

绣花褡裢

（七）马鞍

　　蒙古族人把马作为终生最亲密的伙伴，古代"契丹鞍"具有"天下第一"之称。蒙古族马鞍也享有盛名，闻名天下，蒙古汗国和元朝时都有金鞍，北元阿拉坦汗时也有"镂刻的金鞍"。

　　蒙古族人自古以来十分重视鞍具工艺，蒙古族匠人用自己熟练的技艺做出各种美观合体的马鞍，好马鞍，不但主人骑上舒服、好看，连马也感到精神。

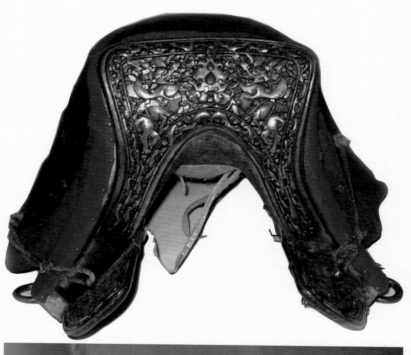

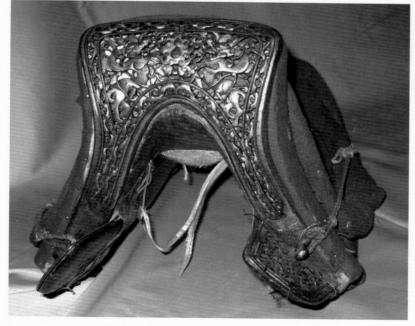

龙纹镶嵌马鞍

（八）马镫

陶克涛先生在他的《毡乡春秋》一书中说："斯基泰人、萨尔马提亚人居住在中央亚细亚北部高原，漠北考古曾发现他们的地下遗物，他们世代相传的游牧农业使他们能够较熟练地掌握各种牲畜的特征和牧业规律。他们最先把马作为他们的生产工具，马成了他们生活和生产中最重要的物质资料。

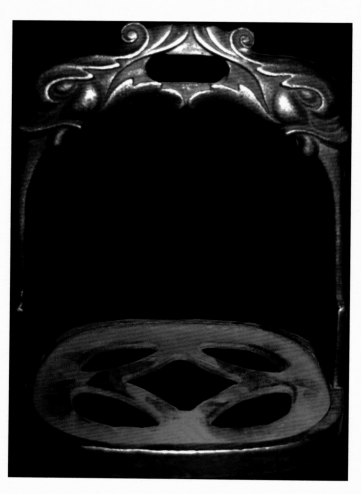

马镫

由于马术的需要，也是游牧的需要，一切有关乘马的用具如马勒、马鞍、马镫、马鞭等逐渐出现。同时，为与游牧生活相适应，一种便于移动、张合自由、取材方便、保暖性能很好的帐幕也被创造出来。生产的发展使斯基泰人的手工技术也迅速发展，他们能制作很精致、绘有各种花纹的鸟兽形与几何形等的陶器，他们的金属首先是青铜器的制作亦有很高的水平，并形成他们自己的特色。当他们的马蹄不断由西而东驰行，他们的影响一直进到蒙古高原的时候，他们的那种游牧文化必然会对游牧在那里的牧人如猃狁产生影响，而同时也用蒙古高原固有的文化去补充自己。因此说，斯基泰文化在猃狁或戎狄身上有印迹，是可能的。"

匈奴时，由于手工业的高度发展，一切有关乘马的用具如马鞍、马镫、马鞭等都能内部生产。有了马镫，驰骋草原更为方便，马是游牧民族生产、作战、迁徙的主要工具，"内蒙古艾博云集博物馆"和"蒙和轩"都收藏有匈奴的马镫，这说明匈奴人制作马镫的工艺已经成熟，对游牧文化产生了很大的促进作用，匈奴等游牧民族在中国史和世界史上显现出的巨大作用不能说与马镫没有关系。由于马镫的发明，游牧民族鬼方、猃狁、戎狄、匈奴、鲜卑、柔然、突厥、契丹、蒙古等在他们历史行进中，都曾经表现出刚强不屈的性格和坚韧不拔的斗争精神，他们都曾无畏地冲开各自所处的历史环境和自然环境的束缚，踏出他们自己的征途。

马镫的品种很多，有双龙首马镫，有照苏（钱）马镫，有卍纹图门贺马镫等，有些马镫是用各种花卉装饰，用古老的错金银工艺制作的，也有用景泰蓝工艺制作的，非常精美。

（九）马柱尔（刮马汗板）

牧马人都要为自己雕刻一副精致的马柱尔，有透雕的，也有线刻的，还有浮雕的，实用与美观兼具。

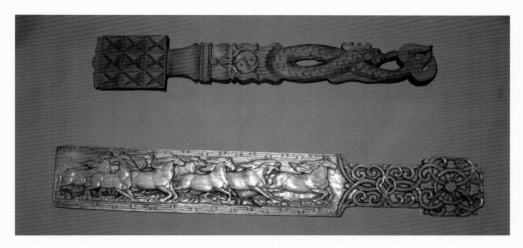

萨楚拉与马柱尔

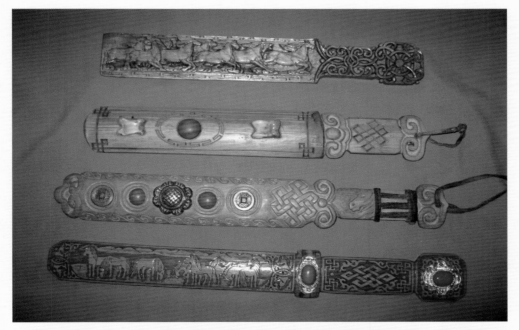

马柱尔

（十）皮囊

　　皮囊又称胡壶尔，是古老的民间工艺品，契丹人的鸡冠壶的造型就是模仿古代皮囊的样式。蒙古族人将古代皮囊称为希仁塔希玛嘎，蒙古汗国时十分流行这种皮囊，现在蒙古国还保留着这种古老的传统技艺。皮囊的制作工艺虽复杂，但造型美观，使用起来十分方便。

　　《多桑蒙古史》说："其家畜且供给其一切需要。衣此种家畜之皮革，用其毛与尾制毡与绳，用其筋作线与弓弦，用其骨作箭镞，其干粪则为沙漠地方所用之燃料。以牛马之革制囊，以一种名曰 artac 之羊角做盛饮料之器。"蒙古族民间工艺都是用草原上天然的原料制作而成。

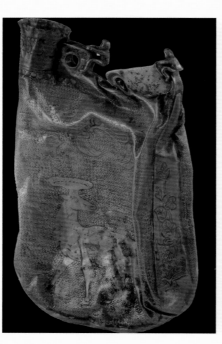

辽代胡壶尔

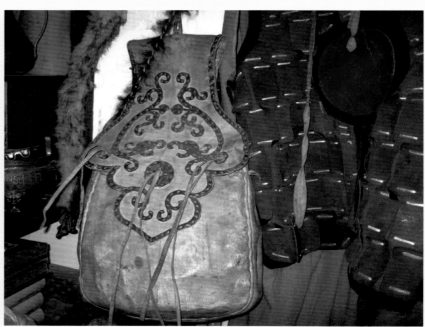

羊皮袋

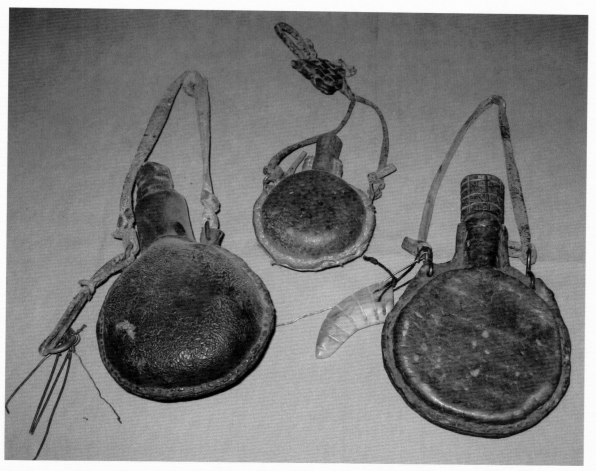

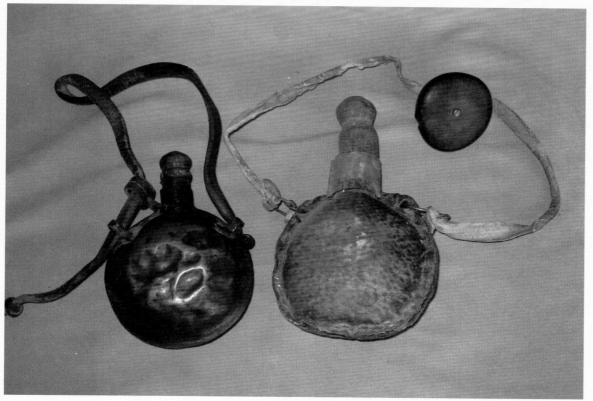

胡壶尔

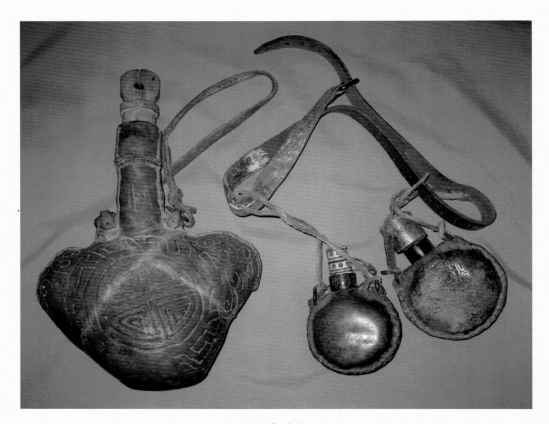

新疆胡壶尔

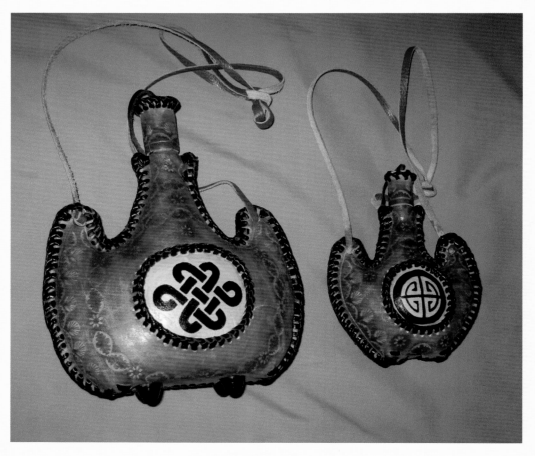

蒙古国胡壶尔

（十一）花毡

　　花毡，蒙古族人称希日特格，是日常生活中牧民家铺设的传统工艺品，蒙古国出土过匈奴人的希日特格花毡，看来这种手工艺非常古老。花毡的历史悠久，《魏书·西域传》中说康国出"锦毡"，即为花毡。唐朝李端的《胡腾儿》一诗中有"扬眉动目踏花毡"之句，说明花毡在北方应用很广，并延续至今。牧民家庭普遍绣制花毡。花毡有绣花毡、补花毡、擀花毡三大类，整个花毡布满了图案，图案多是犄纹、盘肠、普斯贺圆形图案和图门贺组织的地纹等传统图案。补花毡一般用彩色布或皮剪成各种传统纹样组合缝绣于毡子上，正反对补，虚实相映，十分美观。擀花毡是在以白色羊毛为底的毡基上用黑色或赭色驼毛或羊毛织成盘肠、哈木尔、花草等传统图案，再擀制而成。

那仁托雅绣花毡

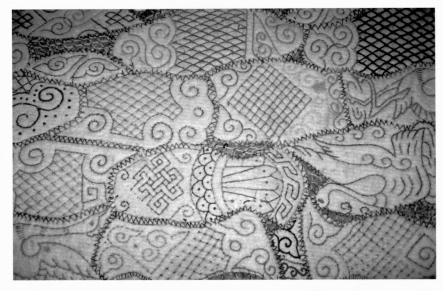

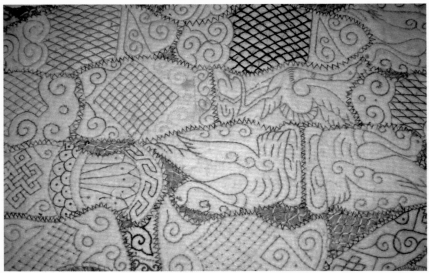

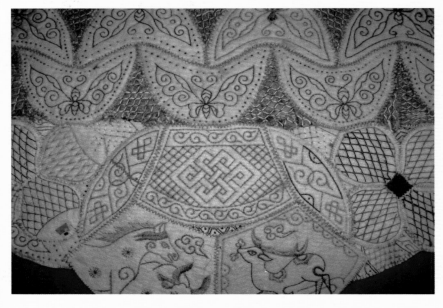

那仁托雅的绣花毡

（十二）枕顶花

蒙古族民间多用长形枕头，其两端一般刺绣各种传统图案，又叫枕顶花。旧式的枕头是用黑布缝制的，枕身较长，两端为方形，故图案也多为方形适合纹样。

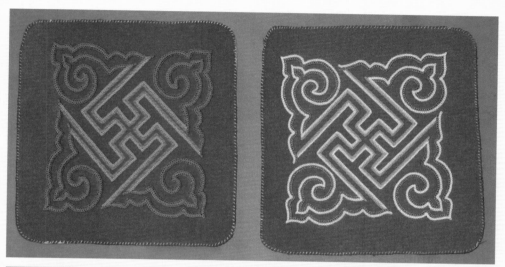

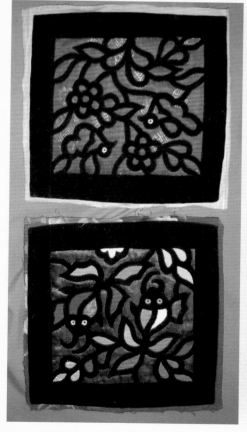
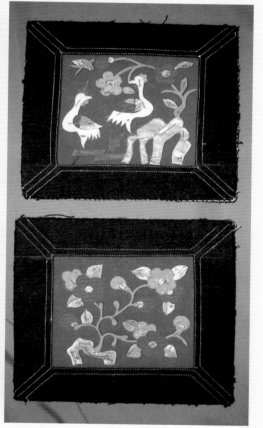

科尔沁民间枕边刺绣

（十三）家具

　　蒙古族人的传统家具都是木制的。牧民生活中所用的家具主要指床、桌子、凳子、箱子、橱柜。

　　蒙古族家具经常采用描金和浮雕的手法，箱子和桌面多绘有传统图案，色彩对比强烈，给人以鲜明而又华丽的感觉。图案多为龙凤、盘肠、哈木尔纹与卷草纹交叉组合，刚柔结合，给人以艳丽、光洁的美感，并讲究方直圆润，方中有圆，简繁相间，内外一体。桌子的侧面往往也雕刻精致的图案，有很强的装饰效果。

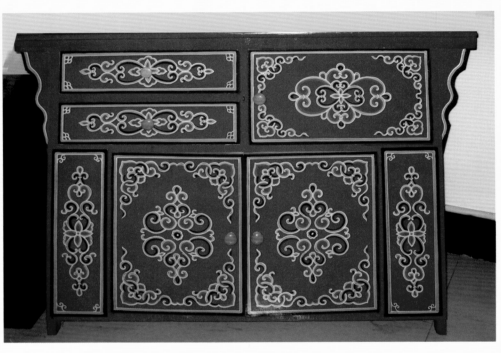

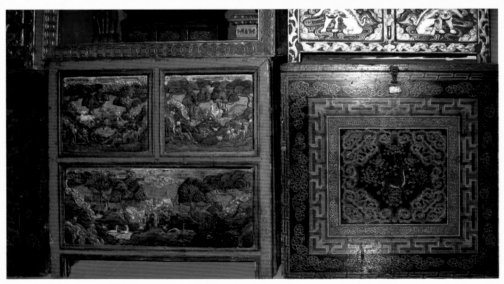

蒙古族彩绘家具

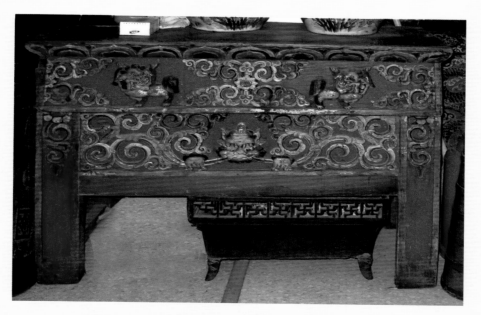

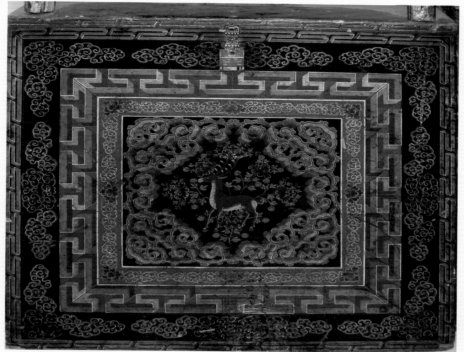

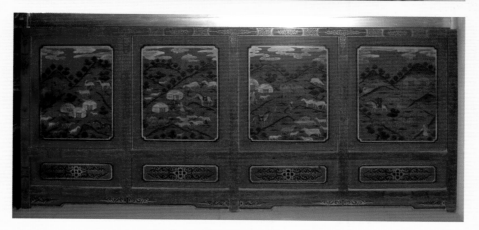

蒙古族彩绘家具

（十四）鼻烟壶

　　蒙古族人见面时不是握手，也不是接吻，而是用哈达和鼻烟壶互致问候，互表情意。这是一种特别而又文明的礼节。

　　哈达是从西藏传入的，而鼻烟壶是从西方流入的。蒙古族人将它们科学而又和谐地融为一体，成为自己民族的东西。鄂尔多斯地区的蒙古族人互献哈达、互敬鼻烟壶都有十分严格的讲究，男女有别，老少有别，红白有别。

　　鼻烟壶造型多为扁圆，颈小的矮扁瓶儿，过去蒙古族男女老少每人都有，因为它是见面礼的必备之物，选用的材质有玛瑙、玻璃、水晶、银、玉、石等多种，有内绘花和外刻图案两种工艺。高级的鼻烟壶盖子是银制的，上面镶嵌有珊瑚或松石大圆珠，盖上自带一个挖耳勺大小的东西，可以伸进鼻烟壶内，从里面挖出鼻烟，放在指甲上，凑到鼻子上一吸，马上会打出喷嚏来。

　　蒙古族人见面后交换鼻烟壶是一种礼节，一般是与献哈达同时进行的。两人见面后，各掏出自己的哈达和鼻烟壶，将哈达的口儿（指折叠出两片的那面）朝对方，架在自己的手腕上，右手拿着鼻烟壶，把哈达搭在对方的手腕上，用右手把鼻烟壶递过去，对方用左手把鼻烟壶接过，各放于右手上，在手心里旋转一圈以后，递在对方的左手里，哈达再搭到对方的手腕上，这样各自又把自己的鼻烟壶和哈达换了回来。有的好鼻烟壶用了好几代，价值很高。传说，从前蒙古族人见面以后，各取小石一块，相对互击一下，后来改为鼻烟壶了。

蒙古族传统美术

图案

上

354

鼻烟壶

（十五）金属工艺品

　　金银器工艺是北方民族的传统工艺，东胡、匈奴、鲜卑、柔然、突厥、契丹等民族都有过发达的金属工艺，到元代，这一传统不但得到了继承，而且有了很大的发展。据记载，当时在统治阶级中十分讲究金银器皿的制作与使用，大汗"所坐乃金裹龙头胡床，鞍马带上亦以黄金盘龙为饰"。生活中金银器皿更为普遍，常用的有银碗、火镰、金鞍、金器皿、金盂子、银摇车、金带等。

　　蒙古汗国时期，在汗宫中"依照窝阔台的命令，制成了许多金银的象、狮、马等动物，是样式华丽的器皿和家具"。汗宫的"帐口有长桌，上陈饰以宝石之金银大盏及马湩。宝座附近有一银制大树，四银狮承之，口吐葡萄酒、马湩、蜜酒、米酒于四银盘中，酒通于树下时，喇叭即发声"。蒙古族流传的《四巧匠颂》中说"为圣主献力的蒙古族希瑞巧匠，汉族的王巧匠，撒尔塔兀拉的根哥巧匠，唐兀特的巴拉希巧匠，他们心灵手巧，精通百艺"，这反映了13世纪各民族工匠对蒙古地区金属工艺的发展起到的历史作用。

　　蒙古族银器在民间十分流行，常见的有蒙古刀、银碗、银壶、药勺、饮酒器具、头饰银簪、马具鞍花等。

　　蒙古族银器最能吸引人的部分是它古雅的图案装饰，在银器上錾刻出精彩的云纹、犄纹、龙凤、卷草、八宝及各种几何形传统图案。

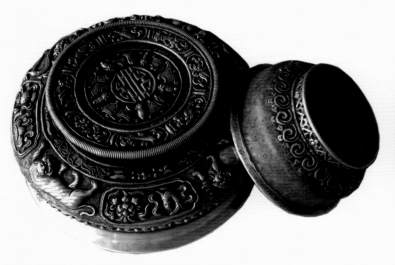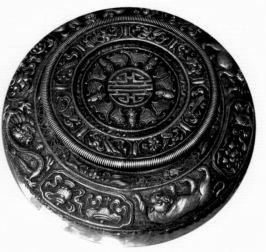

银碗

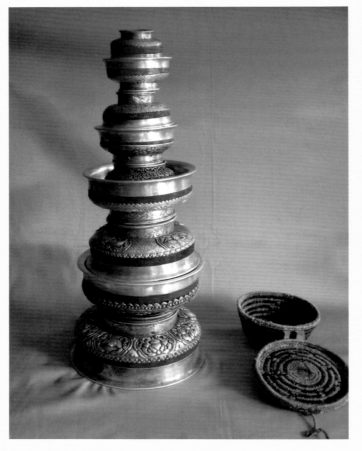

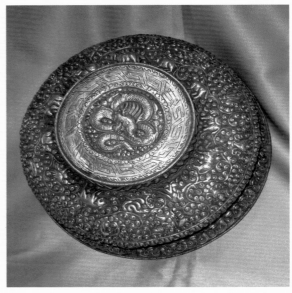

蒙古族银碗

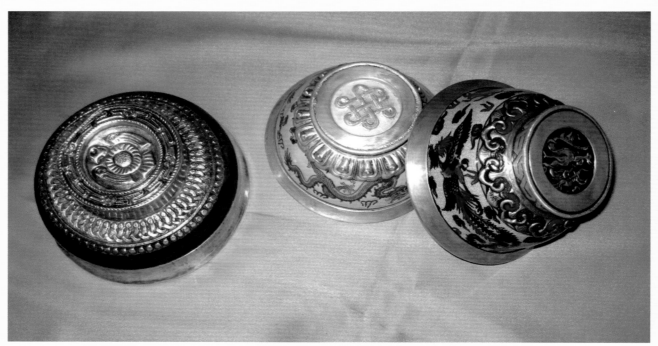

包银瓷碗

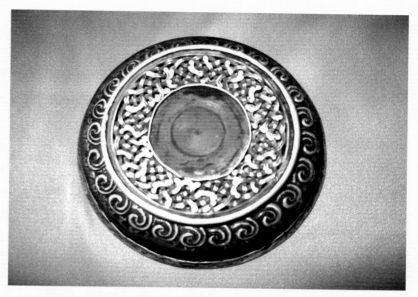

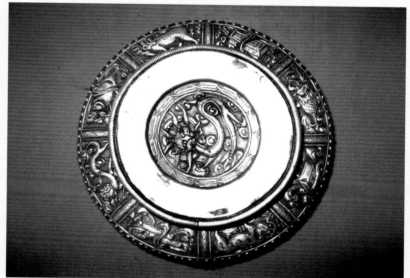

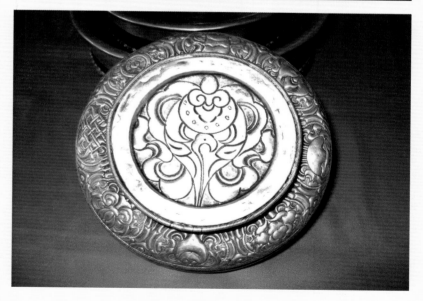

银碗

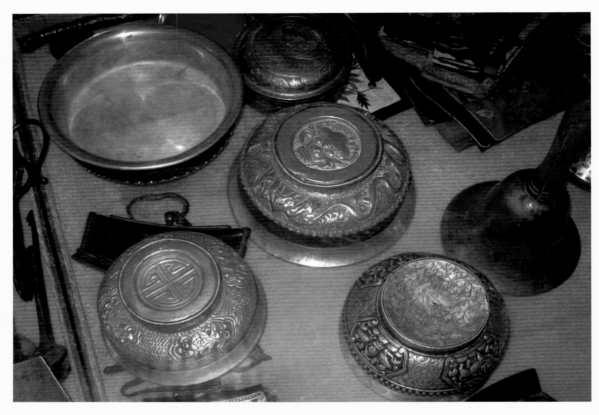

银碗

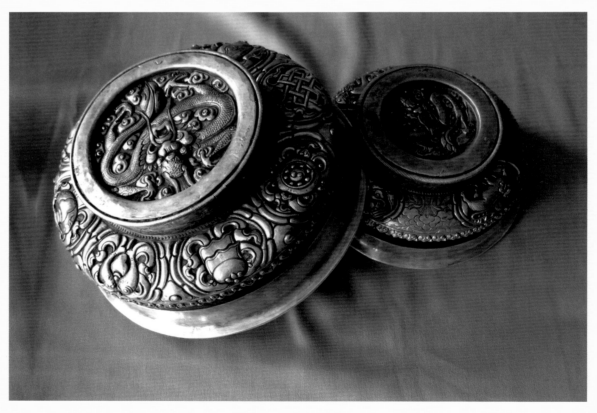

银碗

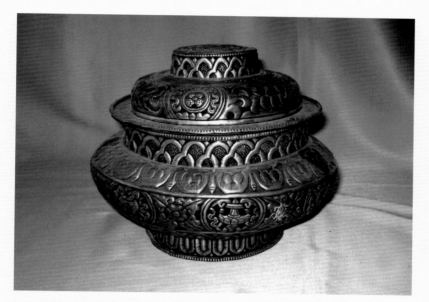

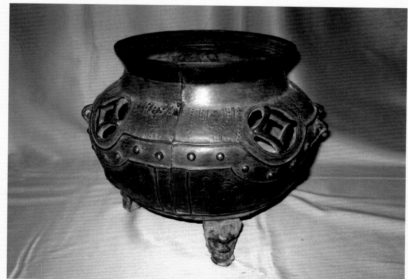

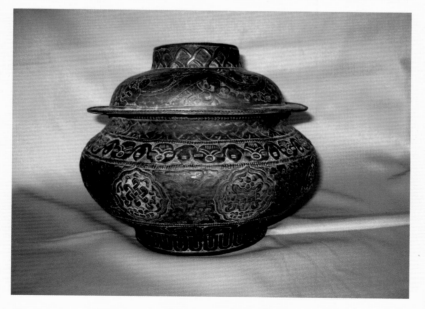

香炉

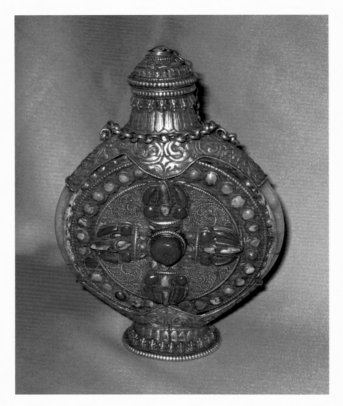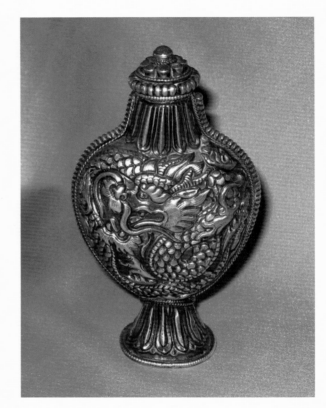

古壶尔

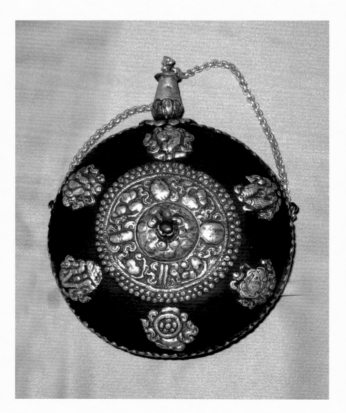

古壶尔　　　　　　　　　　　　　铜胡本

卍纹图案装饰的器具

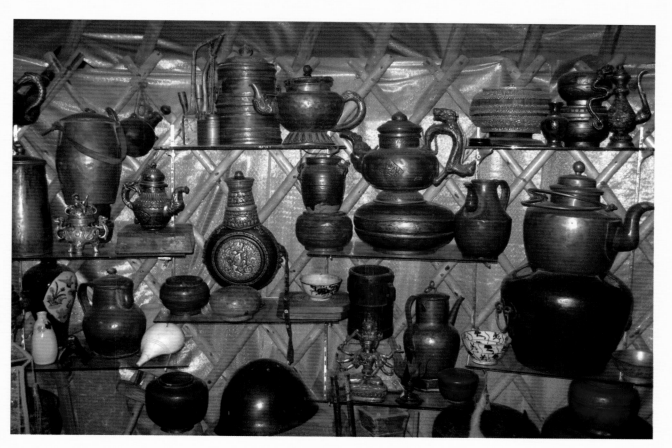

蒙古族工艺品

（十六）萨满教图案艺术

　　萨满教是一种原始宗教，自原始社会形成以后一直为北方民族所崇信。"萨满"是通古斯语的音译，即"巫"的意思。萨满教认为世界分作三层，"天堂"为上界，诸神所居；地面为中界，人类所居；"地狱"为下界，魔鬼所居。东胡、匈奴、鲜卑、突厥、柔然、契丹、蒙古等民族都信仰萨满教。古代蒙古族人的信仰是对自然、动物、祖先和巫术的崇拜，"皆承认有一主宰，与天全名之曰腾格里。崇拜日月山河五行之属"，所祈求的是幸福生活、渔猎丰收、畜牧繁殖、身体健康等。元朝以前"以木或毡制偶像，悬于帐壁，对之礼拜"，形成了具有北方民族特色的宗教艺术。

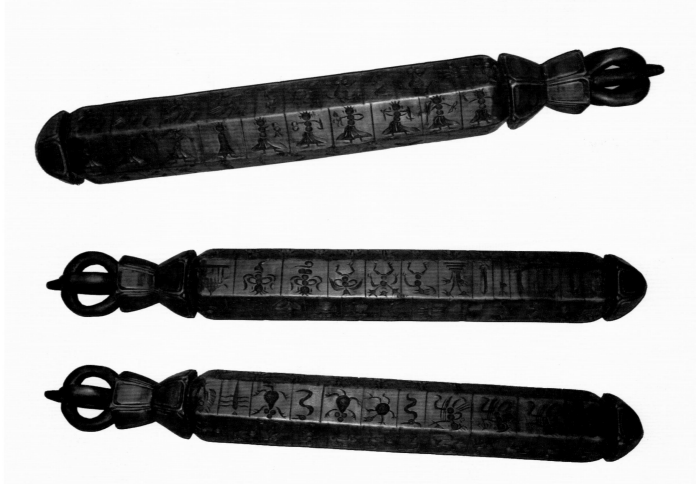

道胡尔

在蒙古族人的古老风俗中，若以色彩艳丽的美布作为装饰，即象征尊贵和自由。奉献给天地山川的神马，以五色美布装饰其长鬃，此即作为获得自由的标志。萨满巫师用五色美布制作法裙，系之腰间，则能显示其沟通人神的尊贵身份。可见，蒙古族人用五色美布装饰庄严、尊贵之物的风俗，最迟在忽图剌汗时就已经存在了。

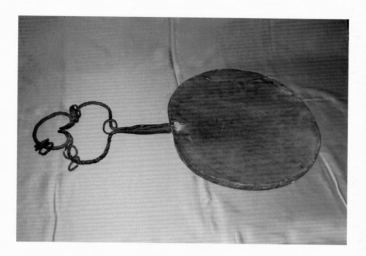

萨满神鼓

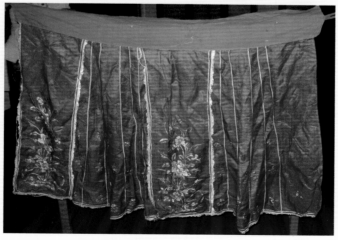

萨满教服饰

（十七）"翁衮"崇拜

　　"翁衮"是萨满教所崇拜的神祇偶像,有刻在岩石上、画在皮张或布上,也有用毡子和皮革缝制的。"翁衮"崇拜产生于原始狩猎时代,随着萨满教的发展而具有图腾崇拜、精灵崇拜、祖先崇拜的混合性质。现在能看到的"翁衮"主要有动物图腾神"翁衮"、英雄祖先神"翁衮"。在鬼魂崇拜和民族血缘观念基础上产生的祖先崇拜,是继图腾崇拜、生殖崇拜、自然崇拜之后出现的最重要的崇拜。祖先崇拜出现后,"翁衮"作为祖先神祇的模拟像成为祖先崇拜的一种方式。发展到后来,只有氏族部落中有地位的人物和萨满死后才树立"翁衮",分别受到本氏族部落和萨满师徒世系的崇拜。

科尔沁毡制翁衮

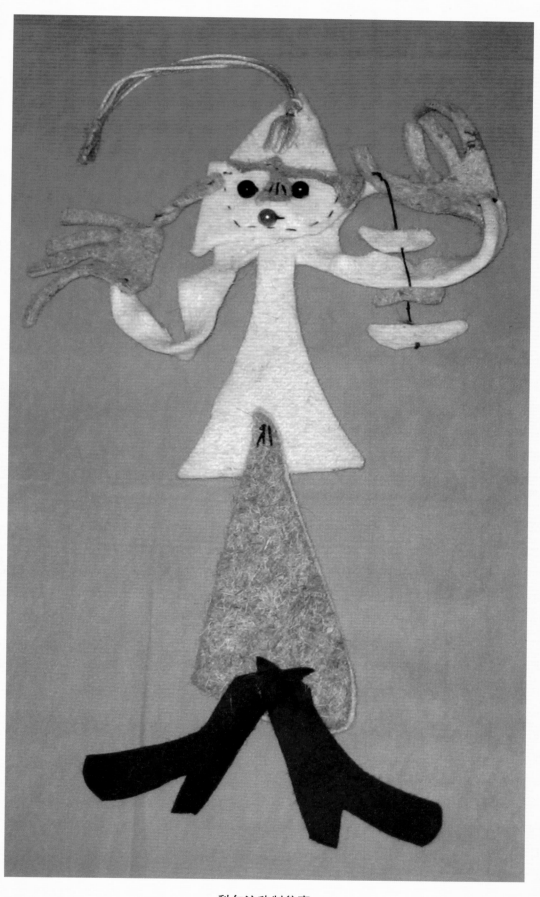

科尔沁毡制翁衮

（十八）民间木刻禄马旗

　　清朝以来，在民间和各召庙中流行一种木刻黑毛利（禄马旗），也称风马旗，种类很多，各召庙都有各自的特点。在敖包和召庙内也挂五色黑毛利，黑毛利中间都刻有神马，四角为龙、凤、狮、虎，中间又刻有日月星、八宝、阴阳八卦和佛经咒语。一般只限于单色（黑色）印刷，主要用五色布印刷成经幡。作者主要是召庙的喇嘛画工和刻工，有的也有牧民艺人参与制作，多无作者署名。

　　黑毛利雕版，设计好黑毛利后在木板上用专用刀具将画稿雕成凸线，再将雕刻版刷上颜色，用白布或五色布印刷成黑毛利图像。它须经绘、刻、印三道工序，而刻与印又是它的主要特征。它的历史的继承性很强，一张画稿往往经过许多代、许多人的翻刻，而且少有变化，在刻的过程中刀锋毕露，生动自然，粗壮有力，也极富木刻艺术的趣味，象征平安与好运。也有单幅挂在家中的。黑毛利体现了蒙古族的信仰和崇拜，在召庙或只要有人的地方就有黑毛利。

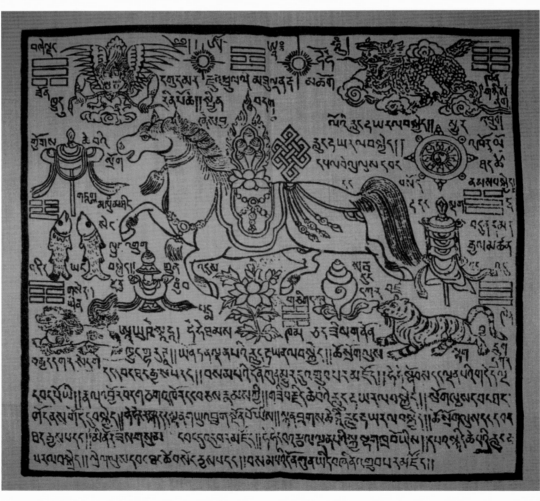

蒙古国禄马旗

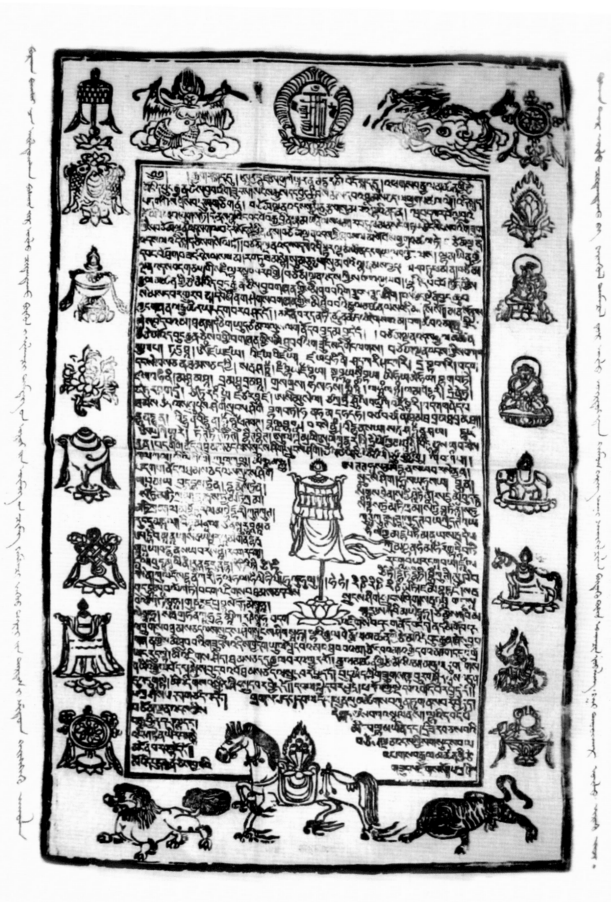

禄马旗（天马）

（十九）五色禄马旗

 在鄂尔多斯，凡是蒙古包或牧民房门前，可以看到高高竖立的两根旗杆，当地人称为"玛尼宏"或"桑根苏日"。"玛尼宏"是上面装有三叉铁矛的两根旗杆，中间拉着细细的羊毛绳索，上面挂着蓝、黄、绿、红、白五色旗，小旗上印有九匹昂首向上奔腾的马，蓝色象征蓝天和繁荣强盛，黄色代表大地，绿色代表草原，红色象征鲜花般的幸福美满，白色象征财富之源的羊群。禄马旗和"玛尼宏"的神马已成蒙古族人家的保护神。

五色禄马旗

（二十）佛像艺术

释迦牟尼出家前的真名为"悉达多"，系"吉财"的意思，释迦牟尼在世时是反对婆罗门的偶像崇拜的。在佛教产生后的 600 年间，佛教信徒一直遵循释迦牟尼生前的教导，不立偶像崇拜。在阿育王时代（公元前 272—前 232 年）建造的佛陀伽耶之摩诃菩提寺中，虽然可以见到不少雕塑图案和佛座，但是佛座上并无佛像。

佛像艺术的出现，是公元一二世纪的事情，是一种受到了古代希腊文化影响的、印度文化和西域文化相结合的"犍陀罗"文化的产物。

之后，佛像渐渐由大月氏经过疏勒、高昌、于阗、龟兹等地传到敦煌、张掖、武威、酒泉等地。公元二三世纪之间，在新疆拜城修建的克孜尔千佛洞是北方民族的第一座石窟寺。当时佛的形象系雅里安人的特征：高鼻、细眼、薄唇，同古代当地蒙古利亚人脸型显然是不同的。经北魏和唐朝时的多次变化，很多佛像头部圆满秀丽，既有男性的庄严，又略带女性的慈和。由于制作的年代、地区不同，制作者的素养不同，同样的佛有许多不同的形象。

蒙古族统一中国建立元朝后，原来信奉的宗教萨满教没有完成向一神教的过渡，其政治地位被藏传佛教取代。北元前期和中期，在蒙古族民间具有深厚传统的萨满教一度复兴。但在 16 世纪后期，阿拉坦汗再次引入藏传佛教，并采取行政手段禁绝萨满教，后萨满教急剧衰落。清朝统治蒙古地区后，在蒙古地区进一步提倡藏传佛教，不断禁绝萨满教，到清末和民国初年，萨满教趋于消亡。[1]

佛教自从北魏鲜卑人创建石窟后，多以雕塑、绘画等造型艺术表现佛、菩萨、罗汉、天王、力士等形象，以及佛本身或生前的各种故事，作为崇拜的对象。辽代、元代的阿尔寨石窟和北元、清代新建的许多召庙成了佛教宣扬教义的道场，大批僧侣在中亚和蒙古草原弘扬佛法。在蒙古草原，佛教铸造技术也发展了起来。草原丝绸之路不仅在物质交流上沟通着东西方，在文化上也相互传播，联系着东西方。

在元世祖忽必烈之后，元朝耗费大量财力、人力竭力兴建寺院，勤修佛事，以大都（今北京）最为隆重和频繁，其次是上都及五台山。

上都主要寺庙有龙光华严寺、大乾元寺、开元寺和八思巴帝师寺等。

元上都位于滦河上游，今多伦诺尔西北约 36 千米处。元朝近百年间，上都作为陪都而繁荣，依首都的基准设置了文武官衙，特别是在夏季，上都作为历代皇帝的住处而成为政治中心，因此，元朝在上都推行崇佛活动不是偶然的。

有的学者推测大乾元寺是藏传佛教寺院，尤其泰定帝亲临大乾元寺，下令铸造五方佛铜像，而五方佛被认为是密教的佛像。

[1] 荣苏赫等：《蒙古族文学史》，辽宁民族出版社 1994 年版，第 76 页。

1. 察哈尔式佛像

明朝初年，藏传佛教萨迦派在蒙古地区有零星的活动。16世纪后半叶，以今天呼和浩特地区为中心，藏传佛教迅速扩展。1578年阿拉坦汗在青海恰卜齐雅勒庙（仰华寺）与格鲁派高僧索南嘉措会晤，阿拉坦汗赠给索南嘉措"达赖喇嘛"尊号。三世达赖来蒙古地区传教，病逝后阿拉坦汗的孙子云丹嘉措成为达赖四世，藏传佛教在蒙古地区迅速普及。

清乾隆时，喇嘛庙如雨后春笋，遍布内蒙古各地。

此外，东北地区和河北承德、北京等地也修建了不少壮丽的寺院。

清朝时，政府设立理藩院，对藏传佛教的重大活动指示过问，并授权章嘉活佛总管内蒙古（漠南蒙古）的宗教事务。

内蒙古地区佛像样式有着自己的特点，与清朝宫廷造像和西藏造像风格有别，国外将其称为"察哈尔式"。历史上狭义的察哈尔部相当于今天张家口周边和内蒙古集宁周边及多伦一带。但此类佛像风格影响了包括整个内蒙古地区，甚至甘肃、青海一带。

内蒙古地区佛教造像以清朝乾隆时期（1736—1795年）的数量最多。

20世纪30年代，瑞典探险家斯文赫定在内蒙古地区搜集的典型察哈尔式造像宗喀巴像（高127厘米）、文殊菩萨像及四臂观音像（现藏瑞典斯德哥尔摩国立民族学博物馆），后两尊佛像均高180厘米以上，属大型的捶揲像，即利用铜板分段打制，拼合而成的造像。这类捶揲像也是内蒙古地区佛教造像的特色之一，所见较多，也有以金片或银片打制而成的。

菩萨的冠饰样式比较单调，一般多为五佛冠。缯带和帔帛在两侧下垂，然后再上卷，婉转之形呈祥云状。

璎珞、项饰等饰物起伏较少，又多嵌有松石、玛瑙、青金石等，人们俗称此种工艺为"蒙镶艺术"。

台座多为双层莲瓣，但莲瓣宽肥，轮廓迂缓，缺乏细部装饰，故显单调板滞。

察哈尔式佛像的特征还明显表现在脸部。不论是佛还是菩萨，都面相方圆，脸盘宽阔，颧骨凸显，鼻翼较宽，嘴较小，嘴角上翘微笑，有着典型的蒙古人种脸部特征。立像则姿态较板直，已看不到印度风格中重心偏于一侧的动态，一般腰部细收，骨盆较宽大。鎏金像一般金色偏柠檬黄，喜用局部鎏金法，即所谓鎏肉不鎏衣，只在脸部、手脚部鎏金。

总之，内蒙古地区（察哈尔）的造像风格特征较为显著，明显区别于西藏造像。当蒙古族、藏族风格兼有时，产地不易细分；或者与北京风格相杂糅，也有称"北京·蒙古样式"的。

至今内蒙古地区的包头五当召、呼和浩特大召、舍力图召及承德外八庙、北京雍和宫多有此种风格造像的遗存。[1]

2. 喀尔喀蒙古佛像

喀尔喀部（八十六旗）也称漠北蒙古，行政中心在库伦（今蒙古国乌兰巴托市）。

[1] 金申：《佛教美术丛考》，科学出版社2004年版，第268页。

佛像雕塑的杰出艺术家为扎纳巴扎尔（1635—1723年），是喀尔喀蒙古土谢图汗部人，他15岁入藏，拜班禅喇嘛为师，被清廷册封为第一世哲布尊丹巴呼图克图，住在库伦，分管外藩蒙古的佛教事务。扎纳巴扎尔多才多艺，经其手建筑了许多有名的佛寺，有多种关于语言、艺术、文学的著作问世。

他在1680年左右制作了许多铜造像，如持金刚神、五禅定佛、二十一度母及大型的无量寺佛像，还有守护巴楞·夫莱寺的大黑天像以及相当于3岁儿童大小的天女像等。他制作的持金刚神额上镶有指甲大的珍珠(现藏于额尔德尼寺庙)。

扎纳巴扎尔的作品风格清新，独具特色，影响深远，追随者颇多，出现了许多属于扎纳巴扎尔派的作品。

扎纳巴扎尔的佛像造像极受尊崇，现多藏于蒙古国乌兰巴托的博物馆和各寺庙，承德外八庙也藏有多尊出自其手或属于其流派的佛像。

喀尔喀造像的风格整体上秀美端庄、比例协调，细部精致耐看，花饰精巧，恰到好处地融入了印度帕拉风格和尼泊尔造像的某些因素。整体动态上也追求工整对称，但端正中不失纤巧和柔媚感，不似帕拉造像过分强调板直而显僵硬。又有些造型样式明显是来自尼泊尔，但也是仅取其构图形式，削弱尼泊尔造像中的过分饱满宽厚。

喀尔喀造像脸型清丽，杏眼，上眼睑略合，额稍宽于脸颊，下颌较瘦，双眉高挑，高鼻，鼻梁两侧较宽，鼻翼亦较小，上嘴唇较薄，下唇略圆，稍厚于上唇，总之是相貌俊美。

佛的肉髻较高，髻珠凸显。菩萨的束发亦高耸，冠饰精美，束冠的带结在双耳上方呈开张的扇形。

璎珞、项饰等饰物制作极为精巧，花形富有变化，珠粒很小，不似早期尼泊尔和中国西藏造像珠粒粗大。

喀尔喀造像莲座呈鼓形，上敞下敛，莲瓣呈多层次，层层包裹，莲瓣上又凿刻纹饰，很是精美。

喀尔喀佛像以释迦佛、观音、文殊、度母像数量为最多，密教的诡怪像所作较少。以大日如来为首的金刚五佛亦极秀美，每尊佛的姿态、头部及衣饰颇为相似，唯有手印不同，以区别诸佛的身份。扎纳巴扎尔制作的佛像影响很大，出自其门徒之手的作品也很多。

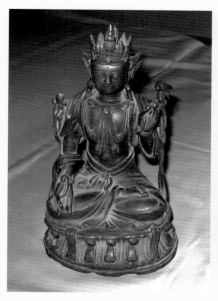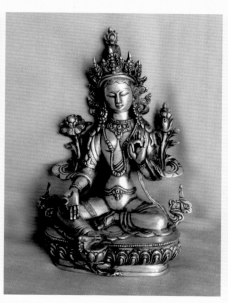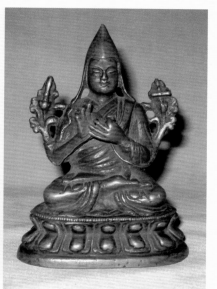

佛像

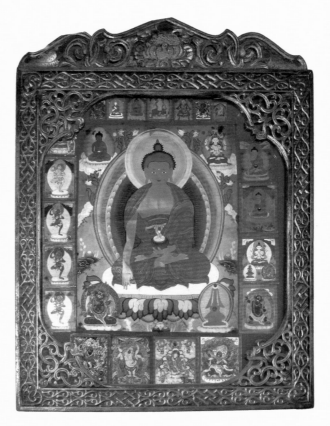

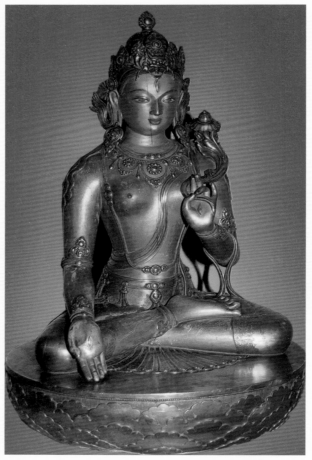

佛像

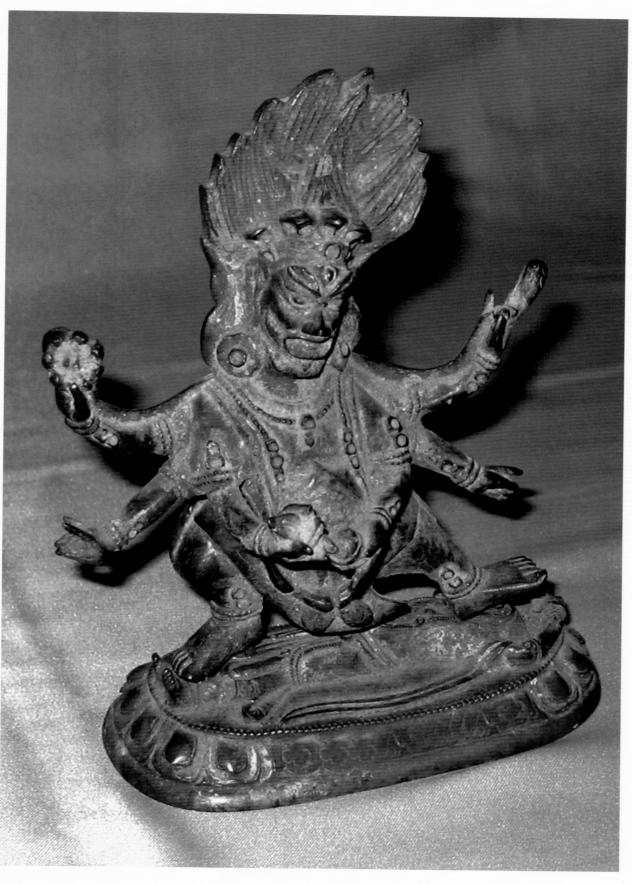

佛像

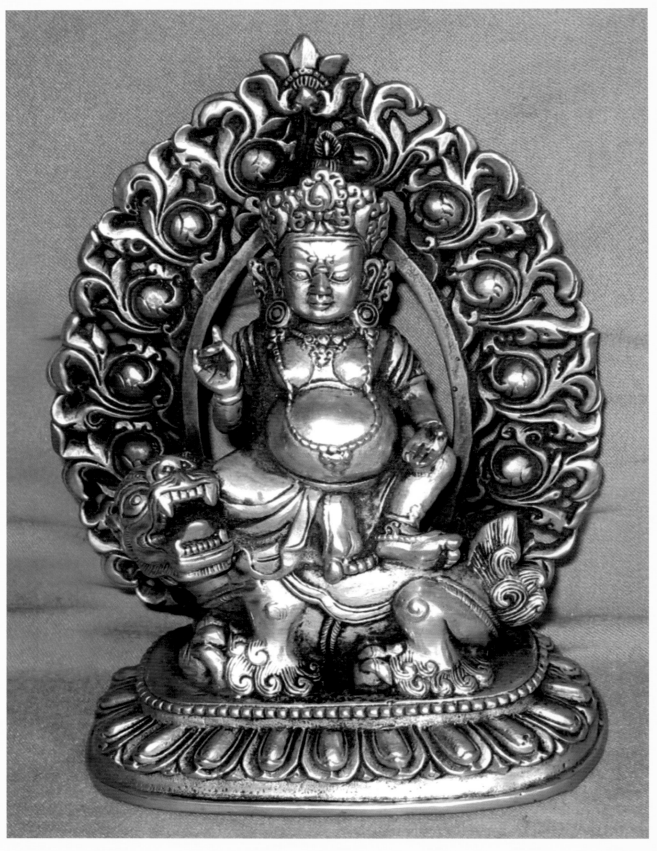

佛像

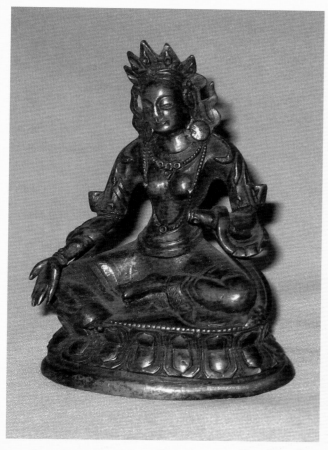
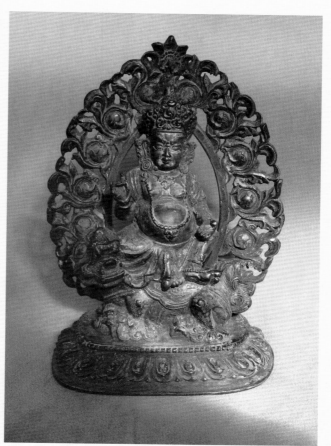

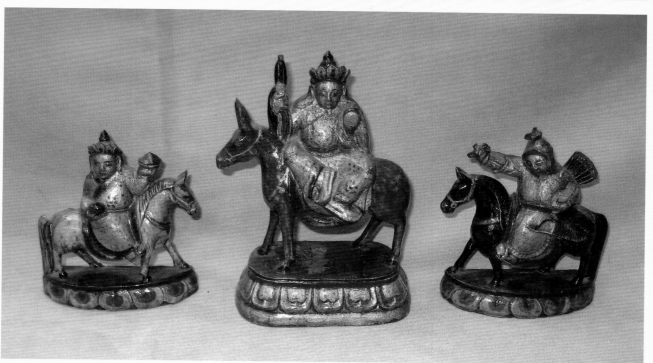

铜铸佛像

（二十一）面具

　　面具作为一种具有特殊表现性质的象征符号，反映了原始社会人们的思维观念和造型意识。一般认为，面具起源于原始巫术和图腾崇拜，同时也与原始人的狩猎活动和部落战争有着密切关系。托马斯·芒罗认为："在早期村落安居阶段，巫术和宗教得到了发展并系统化了，我们现在称之为艺术形式被作为一种巫术的工具用之于视觉或听觉的动物形象、人物形象以及自然现象（下雨或晴天）的再现，经常是图画、偶像、假面和模仿性舞蹈来加以表现。"

　　德国学者利普斯说："从死人崇拜和头骨崇拜发展出面具崇拜及其舞蹈和表演。刻成的面具，象征着灵魂、精灵和魔鬼。"[1]

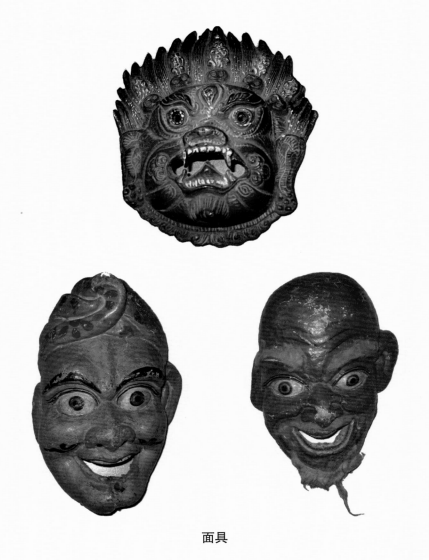

面具

[1]　［德］利普斯：《事物的起源》，汪宁生译，四川民族出版社1982年版。

查玛面具

查玛是藏传佛教寺庙舞蹈的总称，也被称为"跳神舞""跳神""跳布扎"等。

蒙古族建立的第一座藏传佛教寺院是弘慈寺。在该寺落成典礼上，青海塔尔寺高僧将羌姆传授到蒙古高原。藏语羌姆在蒙古地区多音译为"查玛"。其后，蒙古地区的查玛便先后出现在各喇嘛寺。至今，查玛仍被完整保留在内蒙古各喇嘛寺僧人中。1957 年，北京雍和宫复排表演的查玛就是由内蒙古赤峰宁城县法轮寺喇嘛传授的。

内蒙古的寺庙一般在每年固定时间里举行查玛表演。

查玛有完整的故事情节，其内容均以表现其宗教领袖以无边法力镇压邪魔为基本内容。表演有严格的程序，开始是喇嘛的集体诵经，而后是正式的舞蹈表演。舞蹈表演可分三大部分：一般先是"诸神群舞"，由所有角色顺序上场跳集体舞，舞毕下场；然后是"依次舞蹈"，即由诸神金刚依次上场跳独舞或双人舞，舞毕下场，下一个再上场跳舞；最后是全体上场共同捉鬼、打鬼的群舞。以焚烧象征鬼的"骚勒"，"送鬼"作结。表演中，各个角色的上场顺序、行走的路线、表演的动作甚至连伴奏乐师的落座位置都有明确的规定，表演中也多有僧侣礼佛、教佛的动作。查玛演员多戴面具表演，依藏传佛教的威严震慑邪恶的主张，把大多数面具都塑造为狰厉、威猛的形象，使其具有更大的震慑力和更强烈的艺术感染力。

跳查玛舞的人数不等，角色与名称也有所不同，所戴面具一般有鹿神、牛神、螺神、狮子、金刚、天王、护法神、绿度母、蝴蝶等各种鬼怪面具 30 多种。这些面具用纸模压制而成，或精心描绘油彩，或贴裱丝绸，形象逼真，富有感染力，表演时震撼人心。

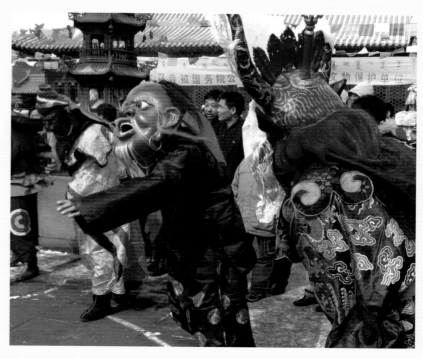

查玛面具

（二十二）刺绣

农村、牧区的蒙古族妇女，从姑娘时代便要学习针线活和做家务，用手工缝纫刺绣贴补制作出多种多样的民间工艺品。在出嫁前准备自己嫁妆的同时还要为婆家的每个人做作为见面礼的绣花靴，出嫁后便为丈夫做摔跤服，为孩子做衣饰。在家中每天做针线活，做靴帽，绣荷包、枕顶、褡裢、香包、靠垫、衣领、大襟、碗带、摔跤服等。

信佛的妇女绣召庙中的神佛绣像、唐卡、宝盖、长幡、莲座等，内容丰富多彩且风格各异。

刺绣图案多用龙凤、犄纹、盘肠、哈木尔纹、卍纹、鸟兽、花卉、卷草、蝴蝶等，表现了蒙古族妇女朴实淳厚之美。在蒙古族文化中，刺绣艺术是十分绚丽的一页。

蒙古族服饰上的刺绣艺术，在艺术价值上被世界公认为是蒙古族民间艺术的精华；在文化价值上，蒙古族刺绣造型纹饰承载了厚重的历史文化信息。妇女们靠绣花的双手把本民族的文化承传至今，成为民族的标记，成为民族发展的源泉。

1. 补绣

民间刺绣常用的技法可分为三种：

（1）垫补绣。事先用绸、布剪成自己喜欢的图案，下垫棉或绸布，用锁边针法缝缀，锁边时强调针脚排列细密匀称，图案本身在绣地上略有凸出，此种技法在通辽市、兴安盟农村枕顶等绣品中较为多见。

（2）空补绣。用黑色大绒或青蓝色等深色布剪出纹样，剪去不需要的部分（朝古拉胡），绣钉在白色绣地上，剪空的地方，再根据需要垫进各种颜色的布料，通辽、赤峰等地民间烟荷包、枕边刺绣多用此方法。

（3）包纸绣。直接把剪纸花样绣在绣地上，图案花样有点微微凸起，是鄂尔多斯、通辽、赤峰等地的烟荷包、枕边等绣品中常见的一种方法。

2. 贴花绣

贴花绣是刺绣针法之一，又称贴绒绣、贴绢绣，蒙古语称"那嘎木拉"。它是事先用绢、布、绒、皮剪成花样贴在绣地上，用短直针法、锁边针法沿着花边轮廓线缝绣而成。

北元和清朝时贴花佛像很多，蒙古国造型艺术博物馆至今还存有很多贴花艺术，称"哲图那木拉"。锁边不露针脚，由于各种绢质地明丽，远看显得很是富丽堂皇。贴皮主要用于毡绣品中，很多荷包、衣襟、刺绣小品中常用贴花绣的方法。

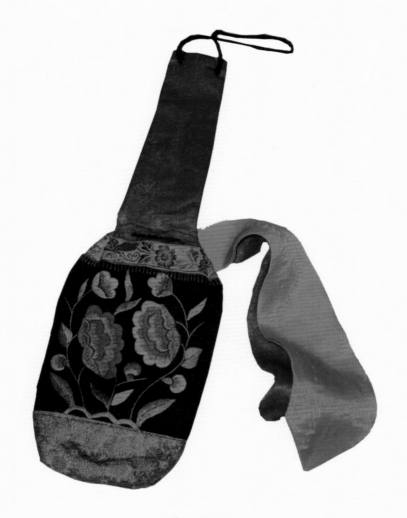

刺绣烟荷包

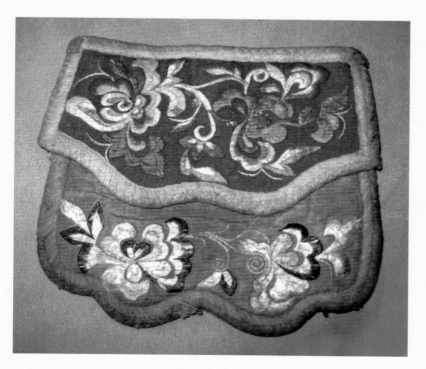

刺绣小钱包

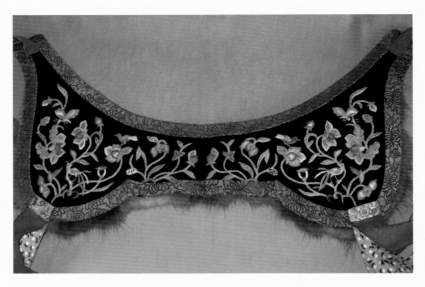

斯日吉玛的刺绣 耳帽其贺布其

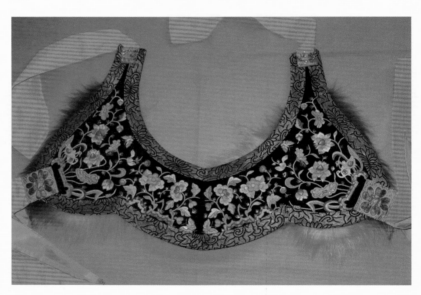

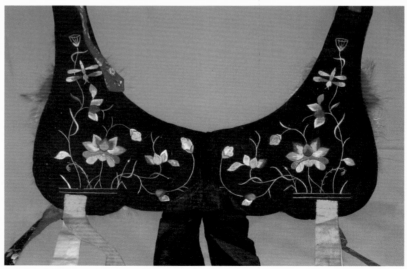

昭乌达刺绣 耳帽其贺布其

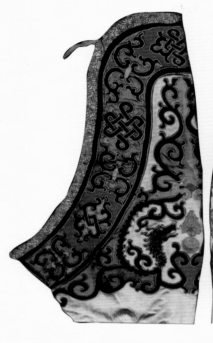
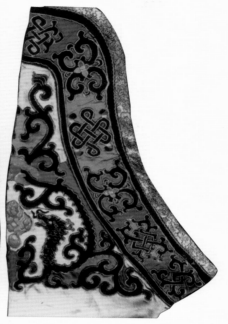

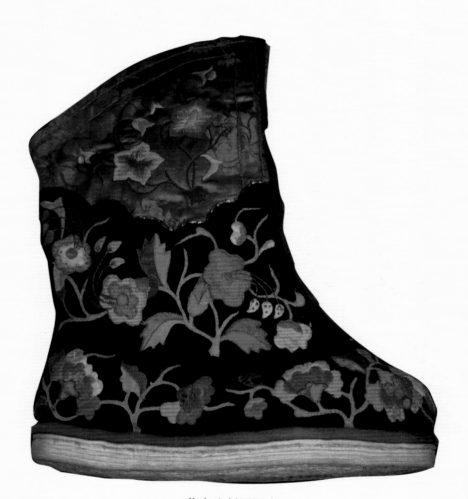

蒙古族刺绣图案

（二十三）剪纸

　　以纸为材料，采用剪、刻等方法，通过镂空效果产生虚实对比。从出土的北魏镂金箔片和"对马""对猴"等五幅团花来看，北方民族很早以前就有类似剪纸的工艺形式了。蒙古族剪纸分为萨满教剪纸、巫术剪纸、刺绣剪纸等。在墙花、炕围、顶棚等处也饰有很多剪纸。近些年来，现代剪纸也有了很大的发展。剪纸造型简练、质朴，镂空的纹饰和谐而有韵律感。

游牧之魂（阿木尔巴图作品）

蒙古舞

忽图剌汗绕树而舞[1]（阿木尔巴图作品）

　　[1]　古代蒙古部落的风俗是每当取得战争胜利后，要跳庆贺之舞。史载："全蒙古、泰赤兀惕，聚会于斡难之豁儿豁纳黑川，立忽图剌为可汗焉。蒙古之庆典，则舞蹈筵宴以庆也。即至忽图剌为可汗，于豁儿豁纳黑川，绕蓬松茂树而舞蹈，直踏出没肋之蹊，没膝之尘矣。"《多桑蒙古史》也记载："后果胜敌，以布饰树，率其士卒，绕树而舞。"

（二十四）蒙古画

具有悠久历史和优良传统的蒙古族绘画，可分为人物、山水、花卉、动物和牧区风情等，取景与构图视野宽广，不拘泥于焦点透视，有古老的岩画、壁画、器皿家具画、哈那装饰画、萨满教装饰画等，元朝、北元和清朝时受佛教影响，许多人又开始绘唐卡式的蒙古画和反映佛教内容的蒙古画，形成了显著的蒙古族绘画艺术特征，内容与形式都丰富了许多。

蒙古画

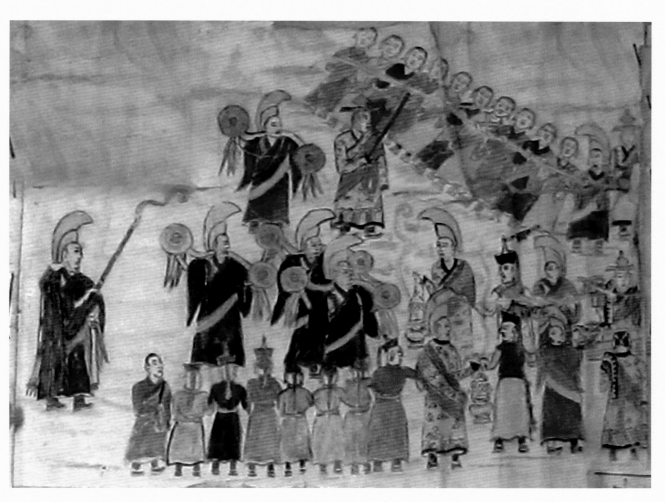

蒙古画

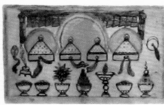

蒙古画

（二十五）唐卡

　　"唐卡"是藏语译音，是用彩缎装裱的卷轴画。它和著名的藏族壁画同为藏画艺苑中两颗璀璨的明珠。到阿拉坦汗时，唐卡艺术随着藏传佛教传入蒙古地区，随之开始在各召庙中流行。

　　唐卡形制多为竖长条幅，大小无定制。有小唐卡，也有长达几十米的巨型唐卡。一般有绘制唐卡、刺绣唐卡、印制唐卡等几种。绘制唐卡是在布底上绘画着色后镶缀彩缎边框，背面用彩缎绢帛托裱，两端加硬木轴，能自由卷曲。唐卡题材多为佛教故事，阿拉坦汗以后也有表现蒙古族社会世俗生活和历史题材的。清代蒙古地区各召庙中都有绘制唐卡的喇嘛画师。

　　艺术上，唐卡用笔细腻精巧，色彩鲜明，除在召庙中悬挂唐卡外，牧民家中也挂小型唐卡，这既是一种虔诚的供奉，也是一种装饰。

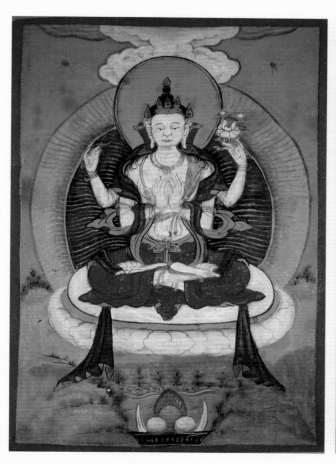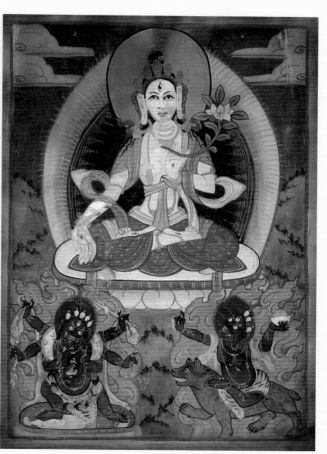

唐卡

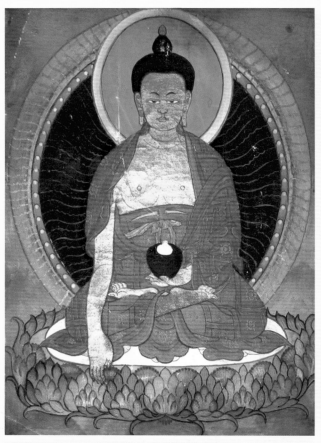
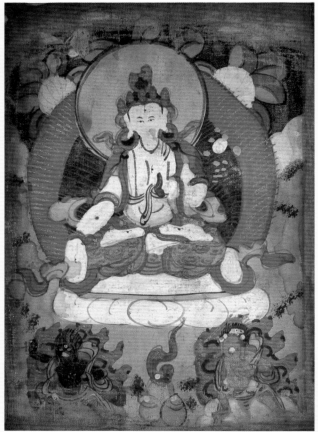
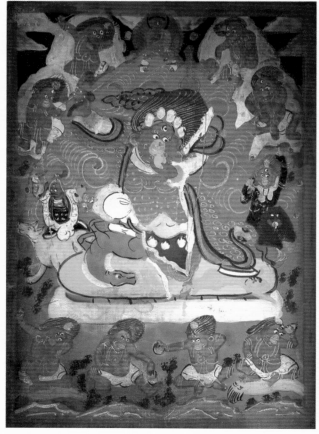
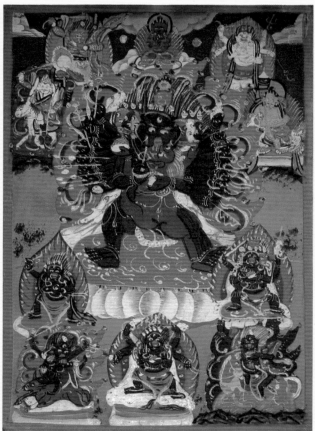

唐卡

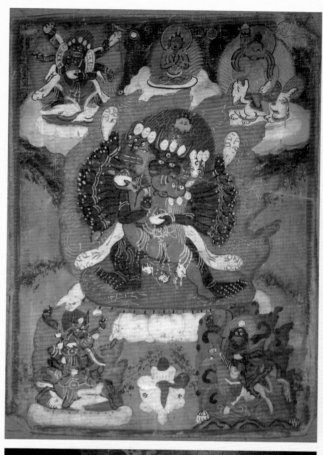
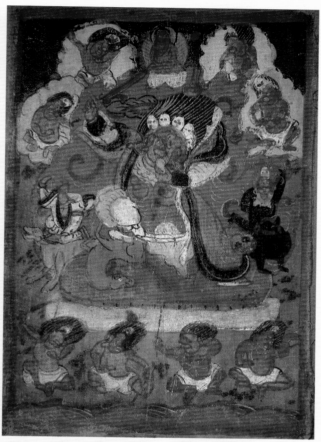
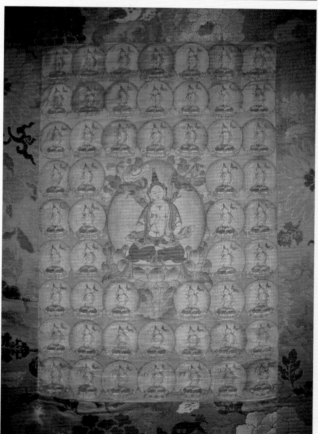
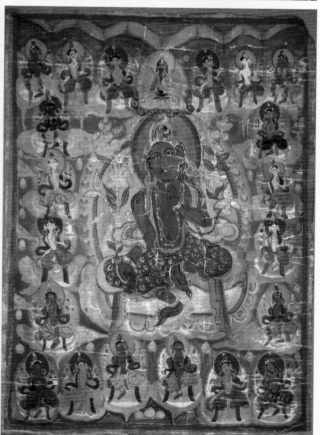

唐卡

（二十六）凤鸟

凤鸟装饰的服饰很多，人们视凤鸟为祥瑞，多用五色线绣，蒙古族妇女多用以凤为饰的凤簪、凤帽、凤饰衣襟，牧民们认为凤是鸟中之王，象征美好、幸福。

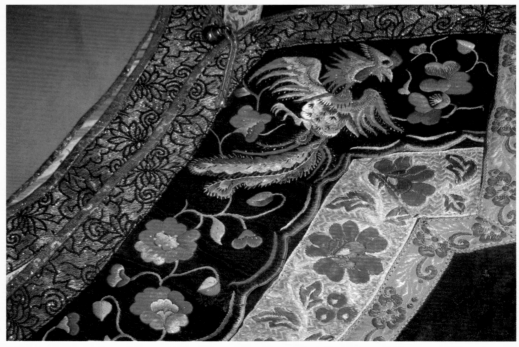

凤鸟图案（阿丽玛）

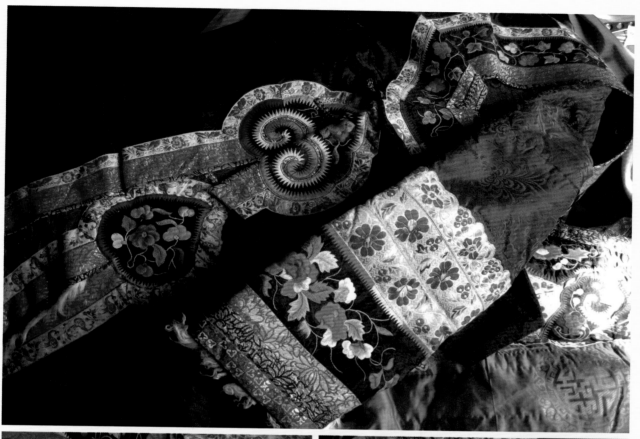

科尔沁牧民服饰

（二十七）五色鸟

　　《蒙古源流》中讲道"……帖木真，年二十八岁时，于克鲁伦河之阔迭格·阿刺勒即合罕位时，自其三日之前，房前一方石上，每晨落下（一只）似雀之五色鸟，啭声：成吉思，成吉思。遂中外共称圣雄成吉思合罕，而名扬天下四方矣。"

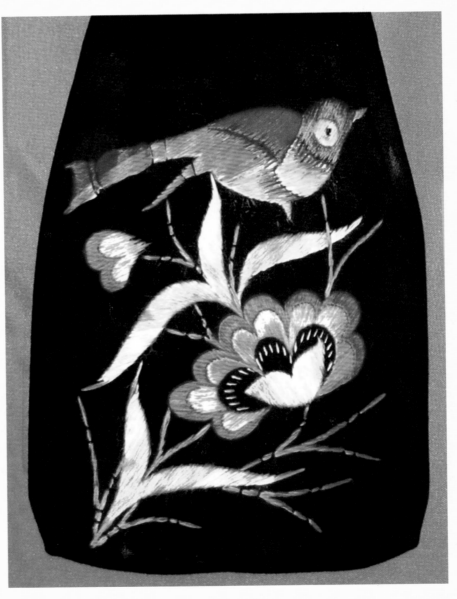

五色鸟图案

（二十八）八骏图案

　　蒙古族民间绘画有八骏图，寓意优秀良才之众多。东胡文物中有十牛八马短剑，八骏可能源于东胡的十牛八马，见于刺绣的八骏图虽不多，但都可谓是刺绣中之精品。

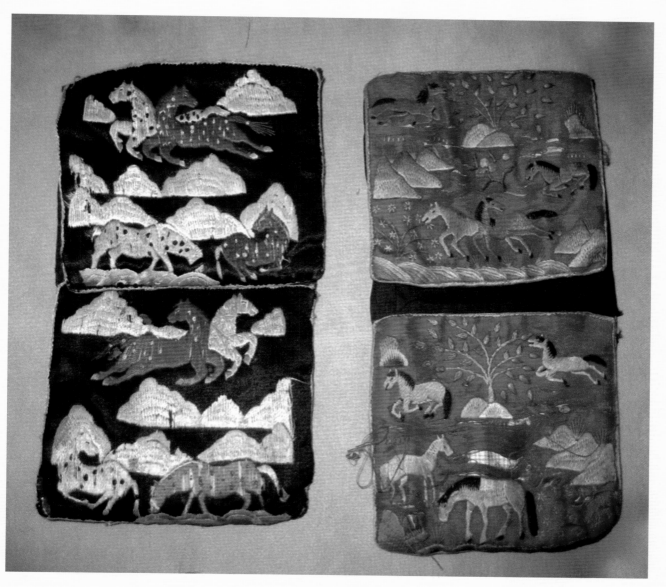

八骏图褡裢

（二十九）龙的图案

　　蒙古族民间的蒙古刀、银碗、雕刻的马柱尔、家具、建筑彩画、服饰等都喜欢用龙的图案，有的龙体变曲，驾云疾驰，有的曲体盘绕，在云中舞动。

　　龙是北方游牧民族永恒的图腾，在 8000 年前的兴隆洼文化，7000 年前的赵宝沟文化，6500 年前的红山文化，都发现了龙的造型。龙的造型开始形成后，匈奴、鲜卑、契丹、蒙古等民族在自己实用美术中非常重视龙的图案的应用。龙的形象集合了九种动物符号，角似鹿，头似驼，眼似兔，颈似蛇，腹似蜃，鳞似鱼，爪似鹰，掌似虎，耳似牛。但是它的主干部分和基本图形都是蛇，这表明在原始社会，在众多图腾氏族林立的时代，以蛇为图腾的人群兼并与同化了许多弱小图腾单位。龙纹图案表示"多福多寿"，它能降福于人，有祥瑞的意义。

　　龙文化形成于蒙古草原，后来传入中原后成为中华民族的象征。

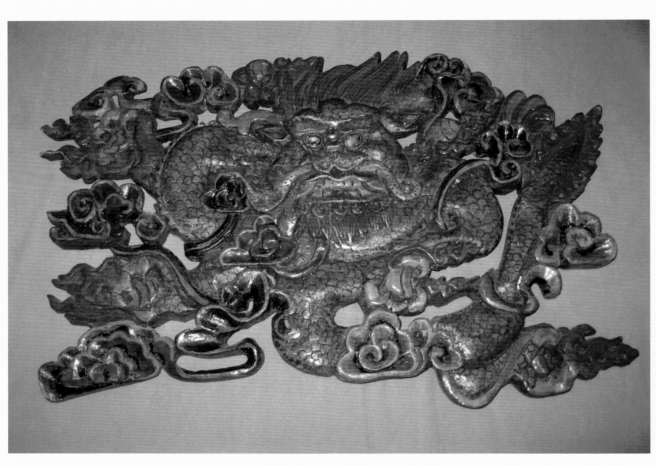

木雕艺术中的龙的图案

（三十）虎的图案

北方民族自东胡、匈奴时起就崇拜虎，虎是权力的象征，也是信仰、尊崇的图腾。从出土的匈奴金器、铜器、兵器的造型看，他们崇敬虎的强悍和勇于搏击，并以此作为民族精神的象征。

元朝时有虎头金牌，也是权力的象征。民间认为虎是兽中之王。

蒙古族萨满教中的九十九个腾格里（天神）中就有"巴尔斯腾格里"，即虎神。所以，虎在民间是神圣的，视其为护法辟邪的神兽，家中贴虎、挂虎。在许多牧民家中都可看到布老虎，很像山东民间布老虎，是牧民们自己缝制给孩子的玩具或在家中当装饰的摆件，也有神虎辟邪的含义。

（三十一）八宝图案

"八宝"又称"八吉祥"。图面绘有法螺、法轮、宝伞、白盖、莲花、宝瓶、金鱼、盘肠八种宝物。

"八吉祥"是佛教传说中的宝物，由象征吉祥的八种器物组成，北京《雍和宫法物说明册》中称：

法螺：具有吉祥果的妙音，表示佛音吉祥，是好运的象征。

法轮：表示佛法圆轮，生命不息之意。

宝伞：表示开闭自如，覆盖、保护众生之意。

白盖：遮覆大千世界，净化宇宙，具有解脱大众贫病的象征。

莲花：出淤泥而不染，是圣洁的象征。

宝瓶：表示福智圆满，且无漏洞，有成功和名利之意。

金鱼：表示结实活泼，有解脱、避邪之意。

盘肠：表示回贯一切，是长寿和无穷尽之意。

此八种宝物中，一品纹是法螺，第八品是盘肠，是全体的代表。

八宝图案在家具、蒙古刀、银碗、佛龛、建筑彩画中常用，是蒙古族民众最喜欢的图案之一。

在民间把盘肠用于服饰、金银器皿、雕刻品上，其图案本身盘曲连接，无头无尾，显示出绵延不断的连续感，具有绵绵不断之意。

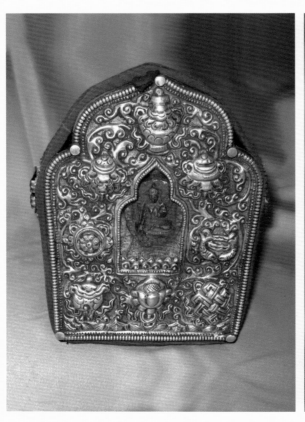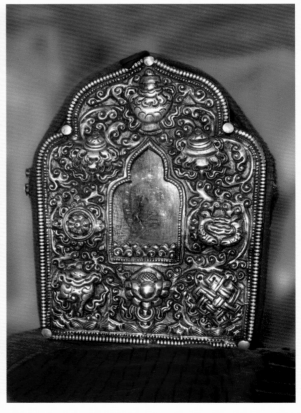

有八宝图案的佛龛

（三十二）汗嘎日迪图案

　　民间汗嘎日迪（又称玛特尔）图案较多，多以鹰的形象为主，形象怪而神奇，具有驱灾避邪的作用。古代蒙古族萨满教认为"鹰是天的神鸟使者，是萨满的保护神"。《蒙古秘史》记载了也速该为儿子铁木真向德薛禅家求婚时，德薛禅说他夜里梦见白海青抓着太阳和月亮飞来落在他的手臂上，认为这是好兆头，是乞牙惕人的"守护神"前来指教的。《蒙古源流》中也说："今夜梦一白海青落我手上矣。料必汝布尔济斤氏之族灵神也……"白海青自然是成吉思汗所属乞颜部的祖灵神，他们曾以鹰作为自己的图腾祖先。这里既有祖先图腾崇拜的原始宗教投影，又有神话传统观念的渗透。这种神奇莫测、绚丽多彩的造型形态，是蒙古族文化艺术宝库中永恒的珍品。

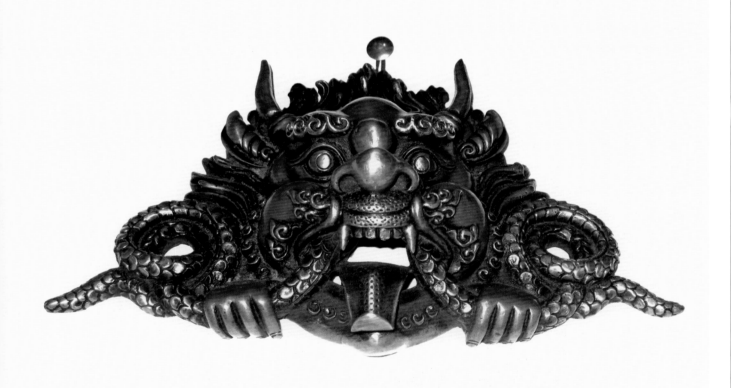

（三十三）十二生肖图案

　　1996年5月9日，《人民日报·海外版》发布了一条消息，在内蒙古乌兰察布盟（今乌兰察布市）草原夏勒口的一块岩石上，发现有鼠、牛、虎等12种动物图像，排成椭圆形，图像清晰，但制作较粗糙。龙的形象短粗，且有长腿，属于早期龙的造型。消息还说岩画"作于战国时期和汉代"，由此进一步说明，早在2000多年前，十二生肖的风格就在北方民族中流行了。当时内蒙古乌兰察布地区正是猃狁或北狄所控制的地域。

　　早在4000多年前的夏代，纪岁建寅便是以虎为一年首月，蒙古族的生肖把虎列为第一位，称"虎儿年"。[1]

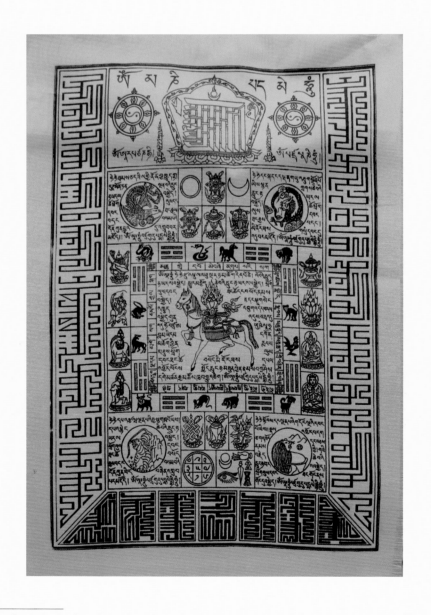

[1]　曹振峰：《神虎镇邪》，社会科学文献出版社1998年版，第3页。

（三十四）蒙镶艺术

　　清朝时北京等地蒙镶艺术很盛行，传播很广泛。经考古学研究，东胡、匈奴时已经有了完整的头饰和宝石镶嵌技艺，发展到蒙镶艺术时，各种技艺已更加丰富和完善。

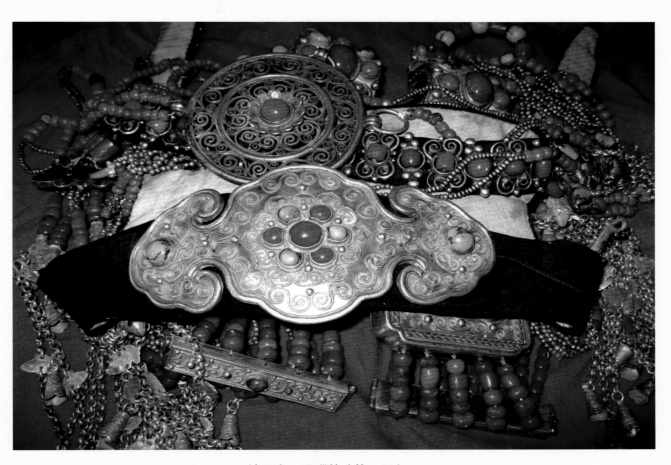

镶珊瑚、玛瑙的头饰（局部）

（三十五）木雕佛龛工艺

清代起哈拉哈木雕佛龛成为闻名于世的民间木雕艺术。佛龛通体雕刻卷草传统花纹图案，只在中间留一个小空间供放佛像。雕刻层次分明，雕工精细，干净利落，线条婉转流畅，给人雅致、优美的艺术效果。

木雕佛龛

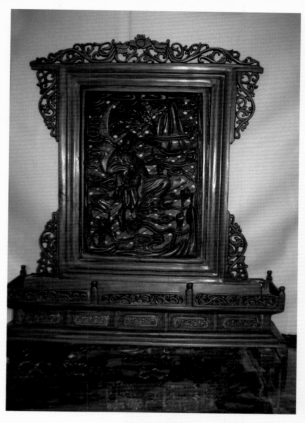
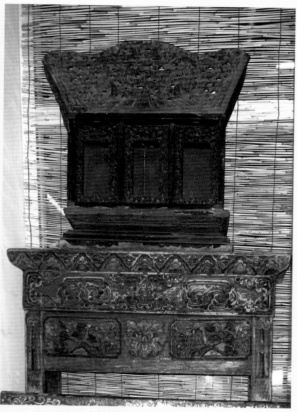
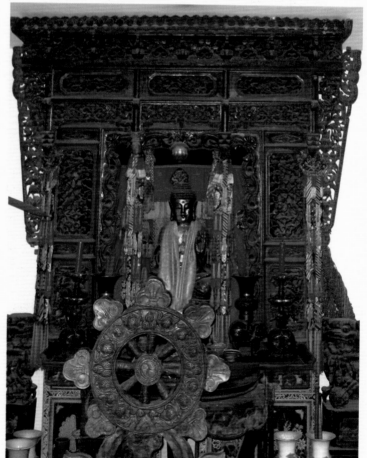

木雕佛龛

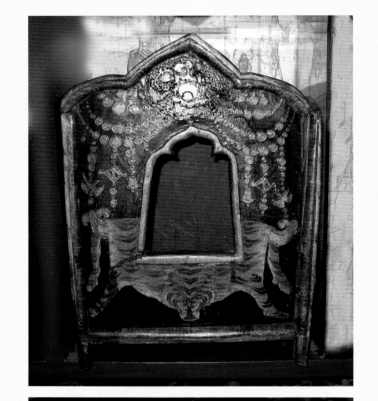

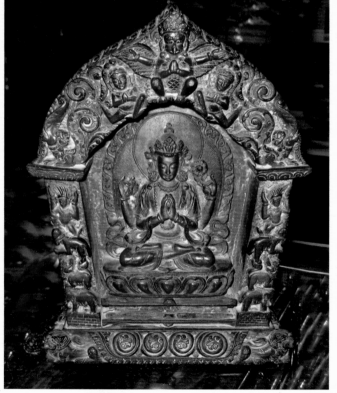

佛龛

（三十六）金银错工艺

金银错工艺是蒙古族工艺美术的一个类别，以金属为加工设计对象，结合当时的工艺技术生产经验，用手工加工创制生活用品和艺术观赏品。考古发现，游牧民族金属工艺的历史从春秋时代白狄中山国就已出现，东胡、匈奴的青铜器制作水平也都已达到很高水平。中山国文物中的金银错工艺一直到蒙古汗国时期都在应用并广泛流行，蒙古族马镫中就经常见到金银错工艺。

蒙古刀与筷子

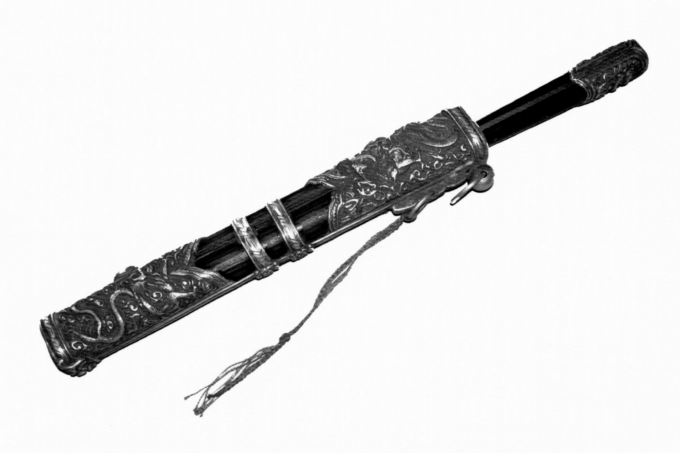

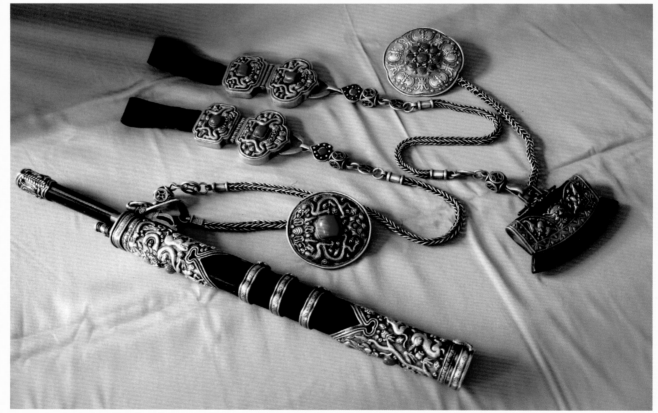

蒙古刀

（三十七）夏特日雕刻艺术

　　有的专家研究认为，蒙古象棋和国际象棋同出一源，最初为古印度的一种叫作"却图郎卡"的四人棋戏，距今已有 2000 年的历史。它在 7 世纪传入阿拉伯，改名为"沙特拉兹"。15—16 世纪传至欧洲，几经变革，形成了现在的国际象棋。传入蒙古草原的时间当在欧洲之前，即 13 世纪 30 年代，经过波斯（今伊朗）传到蒙古草原，开始在蒙古族中流行起来。夏特日也是"沙特拉兹"的音，在流传过程中逐渐蒙古化了，比如把象刻成骆驼，把兵雕刻成猎狗的形象等。

　　在牧区到处可以看到牧民们围坐在蒙古包前对阵下棋的情景。

　　蒙古族夏特日多是木雕艺术，也有极少数骨雕夏特日。夏特日的棋子有骆驼、马、狮子及诺颜（蒙古语，相当于象棋中的将帅），诺颜是夏特日中唯一人物雕。每个棋子都是一种独立的富有个性的圆雕艺术，其造型壮观，形象生动，体态多变化，性格突出，富有草原生活气息。如棋子中的马就有不同的动态，有奔马、跑马、走马、立马，还有母子马组雕；骆驼有公驼，也有哺乳的母子组雕。这些都是牧民生活中常见到的生活场面，经过精雕细琢，更显得生动逼真，富有生活情趣。

蒙古象棋

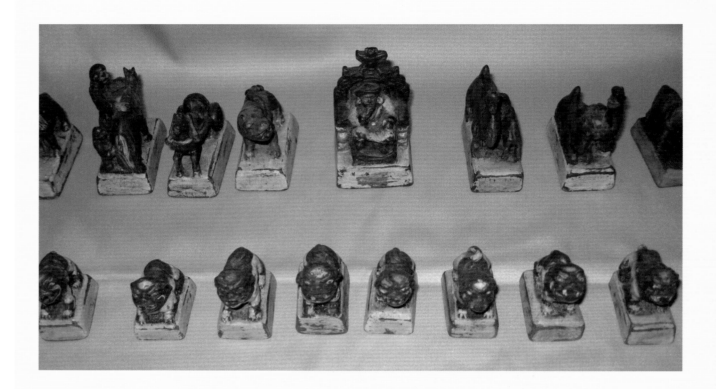

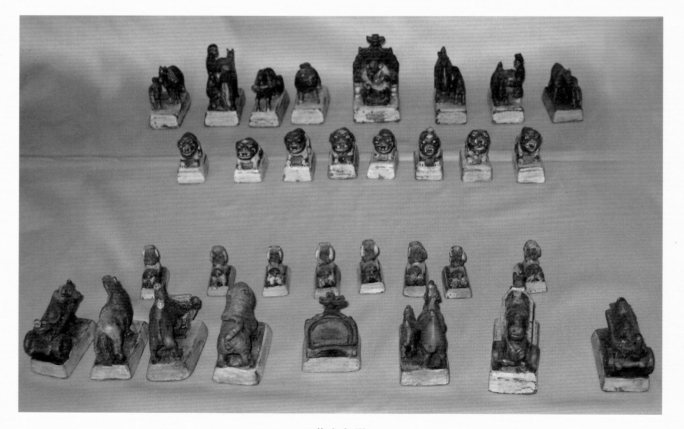

蒙古象棋

（三十八）木刻（雕）版工艺

　　红山文化的玉雕线刻、北魏时的石刻线画等为我们留下了北方民族非常丰富的刻与印的艺术品，它们都是蒙古族民间雕版印刷艺术的源泉。

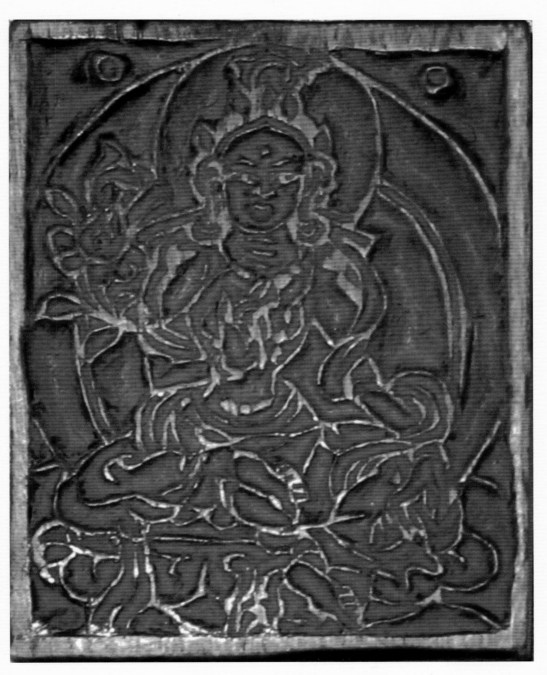

雕版

雕版

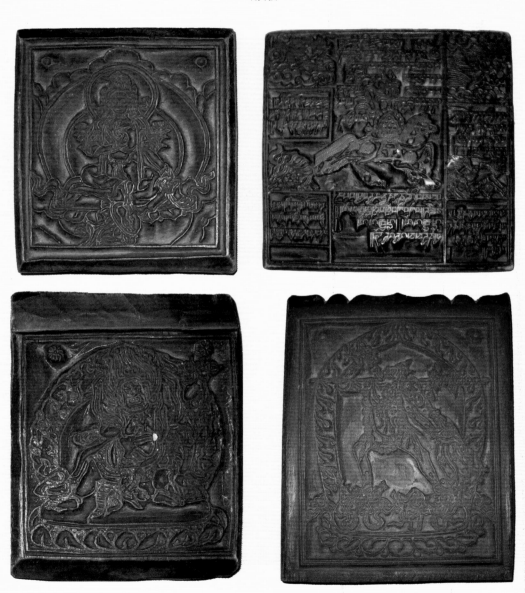

雕版